MÉNANDRE

PARIS.—IMPRIMÉ CHEZ BONAVENTURE ET DUCESSOIS,
55, QUAI DES AUGUSTINS.

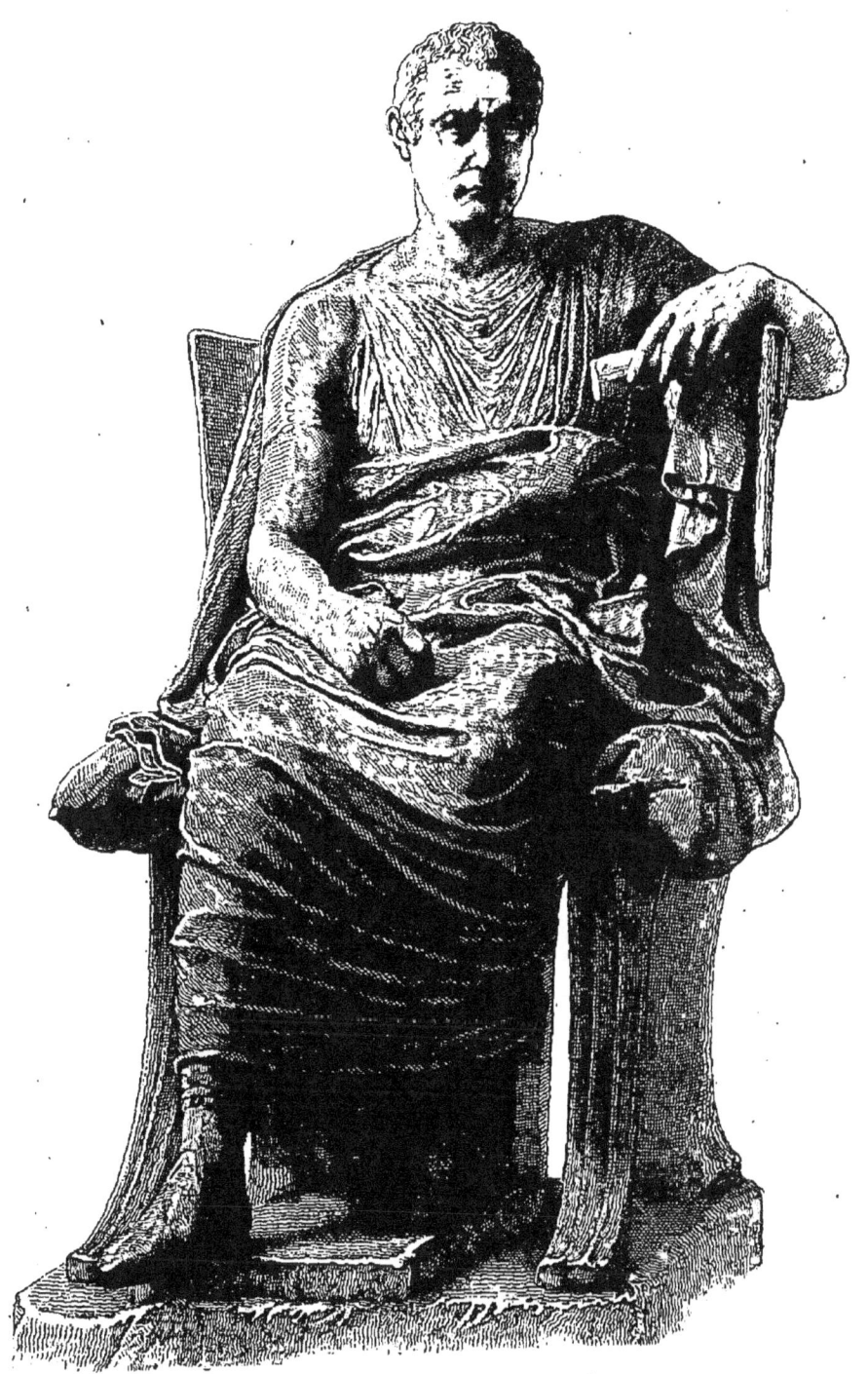

Gravé par Gaitte d'après une photographie faite au Vatican

MENANDRE

MÉNANDRE

ÉTUDE HISTORIQUE ET LITTÉRAIRE

SUR

LA COMÉDIE ET LA SOCIÉTÉ GRECQUES

PAR

GUILLAUME GUIZOT

(Ouvrage couronné par l'Académie française en 1853.)

> Disjecti membra poëtæ,
> urbani, parcentis viribus atque
> Extenuantis eas consultò.
> (Horace.)

PARIS

DIDIER, LIBRAIRE-ÉDITEUR

35, QUAI DES AUGUSTINS.

L'auteur se réserve le droit de traduction.

1855

AVERTISSEMENT

L'Académie française, dans sa séance publique du 19 août 1852, proposa, pour sujet d'un prix à décerner en 1853, la question suivante :

« Etude historique et littéraire sur la comédie
« de Ménandre ; en faire bien connaître l'époque
« et le caractère, à l'aide des nombreux débris
« qui s'en sont conservés, des témoignages épars
« à ce sujet dans l'antiquité, des fragments de
« poëtes comiques de la même date et de la même
« école, des imitations latines, et des conjectures
« de la critique savante.

« En appréciant le but moral, le génie et

« l'influence de ce grand poëte, insérer à propos,
« dans une exposition aussi complète qu'il sera
« possible, la traduction de tous les passages
« originaux qui nous restent de lui, et de tous
« ceux qui se rapportent utilement à l'histoire
« de son art. »

Dans sa séance publique du 18 août 1853, l'Académie a partagé le prix entre le Mémoire de M. Ch. Benoit, doyen de la Faculté des lettres de Nancy, et celui que nous publions aujourd'hui après l'avoir soigneusement revisé.

<div style="text-align:right">Guillaume GUIZOT.</div>

MÉNANDRE

ÉTUDE HISTORIQUE ET LITTÉRAIRE

SUR LA COMÉDIE ET LA SOCIÉTÉ GRECQUES

CHAPITRE I.

HISTOIRE DE LA REPUTATION ET DES ÉCRITS DE MÉNANDRE.

Il est, dans le palais du Vatican, une salle dont aucun visiteur ne franchit le seuil sans que ses regards ne soient d'abord attirés et arrêtés par deux statues assises qui occupent les deux côtés de la porte opposée[1]. Sur le socle de l'une d'elles, un nom grec est écrit : ΠΟΣΕΙΔΙΠΠΟΣ. C'est un homme jeune encore, d'une beauté douce et

[1] M. de Clarac a publié, de ces deux statues, des gravures dont la petite dimension ne laisse rien retrouver dans les traits, mais qui sont assez exactes pour faire comprendre l'élégance des poses et des draperies (*Musée de sculpture antique et moderne*, tome V des planches, nos 2118 et 2120). En tête de ce volume, et d'après une photographie faite à Rome, nous donnons, de la statue de Ménandre, une reproduction qui nous semble plus expressive, mais qui est trop réduite encore, nous le craignons.

sérieuse, Posidippe, un des six poëtes les plus renommés à Athènes entre les écrivains de la comédie nouvelle[1]. L'autre statue ne porte à sa base aucun nom dont le glorieux souvenir puisse aussitôt solliciter pour elle notre curiosité. Mais elle est singulièrement frappante et se recommande d'elle-même à l'attention. Assis avec abandon, et gracieusement accoudé sur le dossier de son siége, vêtu d'une tunique qui laisse les bras presque entièrement nus et d'un manteau qui, des épaules, est ramené à grands plis autour du corps, l'homme que représente cette belle œuvre d'un sculpteur inconnu a, dans toute sa personne, une remarquable expression d'assurance sans morgue et de calme attentif. — Les statues qui sont debout semblent toujours, sinon au moment d'un effort, du moins au sortir ou dans l'attente de l'action. Est-ce le Discobole? Il se replie sur lui-même; il tend en arrière son bras levé à la hauteur de sa tête; il se prépare à sauter en lançant son disque, pour ajouter à l'impulsion de sa main l'élan de tout son corps; il a la passion de vaincre, il fait le calcul de ses forces, il travaille de tous ses muscles : vous voyez un athlète lutter[2]. Apollon Pythien ne lutte plus, car le monstre est mort; mais la défaite est à peine consommée, et le vainqueur est encore ému; ses narines frémissent de joie et de dédain; ce n'est pas le repos qui se

[1] Anonym. Περὶ Κωμῳδίας, p. xxx.

[2] « *Quid tam distortum et elaboratum quàm est ille Discobolos Myronis?* » dit Quintilien (II, xiii, 10).... « *flexus ille et, ut sic*

dessine sur ses traits, c'est l'orgueil serein de la majesté vengée : vous voyez un dieu qui vient de combattre. Mais cet orateur qui paraît sur le Pnyx n'a pas encore vaincu ; il se tient devant le peuple ; ardent et calme, il se tait en attendant le silence ; il serre un papier dans ses mains nerveuses, peut-être un décret dont Philippe se souviendra : c'est Démosthène qui va parler. Le Discobole, Apollon, Démosthène sont debout tous trois : ils agissent. On peut dire même que les plus indolentes des statues qui sont debout semblent avoir encore une certaine apparence et un genre propre d'activité. Le mol Antinoüs ne lutte pas, ne vient pas de combattre, ne va pas parler : mais il est en public, il pose. Il n'est que beau, et il est efféminé : il se fait admirer, que pourrait-il faire de plus ? Pour Antinoüs, se montrer, c'est agir [1]. Plus simples, plus

« *dixerim, motus dat actum quemdam effictis.* » Stace, au VI^e livre de sa Thébaïde (707-710), se rappelait aussi le Discobole de Myron, et en décrivait les mouvements compliqués et puissants avec une rapidité dont nous sommes jaloux :

> *Erigit admotum dextræ gestamen, et alte*
> *Sustentans, rigidumque latus fortesque lacertos*
> *Consulit, et vasto contorquet turbine, et ipse*
> *Prosequitur.*

[1] A considérer autrement cette statue, non plus comme le type de la beauté adolescente et molle, mais comme l'Antinoüs historique, elle justifierait peut-être encore mieux ce que nous avons dit des statues qui sont debout. Dion Cassius (LXIX, 11) rapporte que le jeune Bithynien Antinoüs, favori d'Hadrien, se jeta ou fut jeté dans le Nil, comme une victime expiatoire qui devait, selon les superstitions d'alors, délivrer l'empereur de la fièvre pernicieuse dont il avait été atteint pendant son voyage en Égypte. Ce fut à la suite et en récom-

familières et, pour ainsi dire, plus retirées, les statues assises, au contraire, ne nous rappellent pas les scènes de la vie au grand air, les hommes du champ de bataille, du gymnase ou de la place publique : elles nous parlent de studieuse solitude ou de graves entretiens, d'observation patiente et de travaux où l'esprit seul est en mouvement[1]. Celle qui nous occupe en est peut-être le plus décisif exemple. Tous ceux qui se plaisent aux sublimes et charmantes choses de l'esprit choisiraient volontiers ce penseur aimable pour hôte et pour dieu Lare de leur bibliothèque. Sa tête est un peu penchée, et tournée à demi vers la gauche ; ni les rides de la vieillesse, ni les angoisses de la douleur ne l'ont contractée ou flétrie : mais l'habitude

pense de ce dévouement que l'empereur guéri décida l'apothéose d'Antinoüs. Des temples lui furent élevés ; son culte se répandit en Orient; dans la Thébaïde, près de la place où il s'était noyé, la ville de Besa reconstruite devint Antinoopolis. La statue qui nous est parvenue est celle du dieu Antinoüs, celle qui était répétée dans ses divers temples, et il est plus que probable qu'elle le représente au moment d'accomplir le sacrifice qui lui valut les honneurs divins. Ses regards sont dirigés en bas : il est sur le rivage ou sur une barque, et contemple le fleuve où il va s'élancer. N'est-ce pas là être dans l'attente de l'action ?

[1] Homère ne semble-t-il pas avoir songé à un contraste analogue entre Ulysse et Ménélas, quand il dit :

Στάντων μὲν Μενέλαος ὑπείρεχεν εὐρέας ὤμους,
ἄμφω δ' ἑζομένω, γεραρώτερος ἦεν Ὀδυσσεύς.
(*Iliade*, III, 210.)

« Debout, Ménélas surpassait les autres hommes de toutes les
« épaules; mais lorsque les deux rois étaient assis, Ulysse était le
« plus majestueux. »

de la réflexion a imprimé sur ce front large et haut des signes austères ; et en même temps la bouche relevée et doucement serrée par un sourire contenu semble prête à transformer en piquantes épigrammes les pensées qui s'agitent sous ce front sérieux. L'aisance d'un esprit facile, la tranquillité que donne la longue expérience des hommes et de soi-même, la grâce d'une gaîté non forcée et d'une moquerie indulgente, respirent dans les mêmes traits. Les prunelles ne sont pas indiquées : mais ces yeux sans regards ont une profondeur et une vie qui étonnent. Ils suivent et embrassent une longue rangée de statues, comme si l'homme dont nous avons là l'image voulait encore, marbre lui-même, rechercher sur les marbres, ses contemporains, les secrets de l'âme humaine qu'il avait étudiés jadis. Cet homme s'appelait Ménandre[1].

[1] Cette statue, qui était autrefois à la villa Montalto, a été longtemps considérée, par hypothèse, comme l'image de Marius. Mais Visconti la compara à un buste de petite dimension, sortant d'un bouclier circulaire, qui porte le nom de Ménandre; et la ressemblance des deux têtes ne laisse place à aucun doute. C'est probablement cette même statue que Pausanias a vue à Athènes, dans le théâtre (vers le milieu du IIe siècle après J. C.).—*Mus. Pio-Clement.*, III, p. 15.—*Iconogr. gr.*, I, p. 69; Pausanias, I, c. 21.—Aux images de Ménandre, que M. Meineke énumère (*Vita Menandri*, XXXI), il faut ajouter un diptyque du IVe siècle environ de l'ère chrétienne : six auteurs sont représentés sur les deux tablettes : Hérodote, Anacréon et Aristote, sur l'une, et sur l'autre, entre Euripide et Horace, Ménandre, auprès de Thalie qui tient le masque comique (au Louvre, Musée Charles X.—*Catalogue Durand*, par M. Jean de Witte, p. 453).

C'est un nom auquel la gloire n'a pas manqué, mais que l'envie disputa longtemps à la gloire. Ce fut de son siècle et de son pays que Ménandre eut le plus à se plaindre; et même il n'attendit pas longtemps les jaloux. Écrivain précoce et aussitôt connu [1], il avait déjà besoin de se défendre quand ceux de son âge en étaient encore aux préparations silencieuses et cachées, ou ne rencontraient du moins qu'indulgence et encouragements. Avant même qu'il eût franchi cette période de la vie où les jeunes gens ne font qu'apprendre, dit Théodorus Priscianus [2], il passait déjà pour un homme d'un grand savoir [3]; ce qui avait

[1] Selon Eusèbe, il avait vingt et un ans quand il concourut pour la première fois; selon l'auteur anonyme Περὶ Κωμῳδίας (p. xii), il n'avait pas même vingt ans.

[2] Cette singulière historiette, dont l'authenticité semble au moins contestable, n'est rapportée que par un médecin du ive siècle après J. C., Theodorus Priscianus, dans son livre *ad Euseb. de Phys. scient.*, IV, p. 310, dans la collection des *Medici antiqui latini*, publiée à Venise par les Aldes, en 1547. In-fol.

[3] Il est remarquable que Properce l'ait aussi appelé *docte Menandre* (III, xxi, 28), et *doctus* a certainement ici le sens de savant, car la même épithète est appliquée, deux vers plus haut, au philosophe Épicure.—Notons en passant, à propos du vers de Properce, que les Romains disaient indifféremment *Menander* ou *Menandrus*: Jules César met, au vocatif, *ô dimidiate Menander*: Properce, *docte Menandre* (*loc. cit.*—cfr. Vell. Pat. I, 16). On trouve même le nom grec non altéré, dans Ovide:

Dùm fallax servus, durus pater, improba lena
Vivent, dùm meretrix blanda, Menandros erit.
(*Amor.* I, xv, 17.)

Du grec aussi vient le génitif *Menandru* pour Μενάνδρου, qui est employé dans les didascalies de trois comédies de Térence: l'*Eunuque*, l'*Héautontimorûmenos*, et les *Adelphes*.

soulevé contre lui beaucoup de jalousie parmi ses concitoyens. Il le sentit, et voulut faire face aux reproches. Un jour il fait amener sur le théâtre une laie qui était près de mettre bas : il donne ordre de prendre les petits dans le sein de leur mère, et de les jeter à l'eau. A peine nés et à demi morts, ceux-ci font, pourtant, tous les mouvements propres à les soutenir. « Athéniens, » dit alors Ménandre, « s'il est vrai que vous soyez étonnés de voir
« en moi quelque science unie à tant de jeunesse, ne vous
« demandez-vous pas aussi avec étonnement de quel
« maître ces petits animaux ont appris à nager ? » Par cet apologue en action, Ménandre engageait ses rivaux irrités à se plaindre non pas de lui, mais de la nature seule, qui décide de nos aptitudes avant notre naissance et qui choisit elle-même, parmi les hommes, ceux dont elle veut faire des gens d'esprit et ceux dont elle veut faire des sots. Hardi plaidoyer *pro doctrinâ suâ* d'un jeune homme qui s'enorgueillit plus qu'il ne s'inquiète de la jalousie qu'il excite ! subtile adresse d'un esprit déjà comique, et bien faite pour plaire dans cette même ville où l'éloquence de Démosthène avait besoin d'une fable pour faire écouter un conseil !

Mais plus Ménandre avança en âge et mérita de succès, plus il connut les caprices du goût populaire et le dépit des écrivains qui ne le valaient pas. L'injustice des juges semblait grandir avec le génie du poëte, et il n'obtint au théâtre que de rares couronnes et de rares applaudisse-

ments [1]. A force de séductions, de cabales et d'intrigues, Philémon usurpa souvent la première place [2], Philémon dont Apulée rougissait de raconter les victoires [3], et qui aurait rougi lui-même de les obtenir, s'il en avait cru le conseil de Ménandre au lieu des conseils de sa vanité [4]. Ménandre s'était d'abord entendu reprocher sa science; d'autres ne l'aimaient pas [5], à cause des doctrines d'Épicure, son ami; doctrines que le poëte interprétait, dit-on, dans un sens peu philosophique et pratiquait avec un zèle plus qu'amical. D'un autre côté, si ses mœurs semblaient trop libres aux scrutateurs austères ou malveillants de sa vie privée, ses comédies semblaient sans doute trop décentes et trop morales à la populace qui regrettait toujours Aristophane, sinon pour ses conseils politiques, du moins pour sa licencieuse gaieté; et, pardessus tout, Ménandre avait aux yeux des poëtes de son temps le grand tort de les surpasser tous et de trop bien mériter leur envie. Mais ceux qui méritent l'envie sont ceux qui peuvent la braver. Par une inconséquence qui est sa nature même et son châtiment intérieur, elle dirige surtout ses attaques là où elle ne peut remporter de victoires; elle ne fait jamais d'aussi grands efforts que pour

[1] *Rara coronato plausére theatra Menandro.*
(Martial, *Epigr.*, V, 10.)

[2] Aulu-Gelle, *Noctes atticæ*, l. XVII, c. IV, 1.

[3] Apulée, *Florides*, l. III, c. XVI.

[4] Aulu-Gelle, *Noctes atticæ*, l. XVII, c. IV, 2.

[5] Lettres d'Alciphron, l. II, epist. III.

décourager les génies qui ne doutent point d'eux-mêmes, et pour tuer les gloires qui sont sûres de survivre. Ménandre ne céda pas aux ennemis ligués contre lui, et de quelque admiration que son talent soit digne, nous en devons autant à sa persévérance que n'abattait aucune défaite, et à son activité que trente ans de travail n'épuisèrent pas. Il fit représenter au moins cent cinq comédies : huit fois seulement il remporta le prix[1]. Enfin, lors même que les Athéniens, moins aveugles, lui dressèrent une statue sur cette même scène où ils auraient dû d'abord l'applaudir plus souvent, ils avaient déjà tant prodigué cet honneur, sans choix, c'est-à-dire sans justice, à des poëtes au moins médiocres, que Dion Chrysostome s'en est indigné[2]; et comme, du temps de Ménandre aussi bien que du temps de Molière,

C'était n'estimer rien qu'estimer tout le monde,

il aurait pu leur dire que dépenser un bloc de marbre et fatiguer un sculpteur était inutile, si sa statue devait être mise en si mauvaise compagnie.

Cependant Ménandre ne saurait être compté parmi ceux dont la gloire tardive ne fleurit que sur leur tombe et qui ne jouissent pas de leur propre succès. Il avait, hors d'Athènes, des admirateurs qui le vengeaient bien de ses concitoyens ingrats. Sa réputation et ses écrits lui avaient

[1] Aulu-Gelle, *Noctes atticæ*, l. XVII, c. IV, 6.
[2] Dion Chrysostome, XXXI, p. 628, 13 ; cfr. Pausanias, I, c. 21.

valu l'amitié de Démétrius de Phalère[1] : plus tard il leur dut tout au moins sa liberté, quand un autre Démétrius, celui qui reçut le surnom de Poliorcète, vint à Athènes s'emparer à son tour de la toute-puissance[2]. Mais malgré tant de preuves flatteuses réunies pour montrer à Ménandre que la conscience de son talent ne l'avait pas trompé et que l'atticisme n'avait pas à Athènes ses plus fins appréciateurs, il fut sans doute plus fier encore de l'hommage que lui rendit le roi d'Égypte, Ptolémée, fils de Lagus.

A cette époque le goût passionné et le sentiment juste des beautés littéraires se répandaient rapidement, et cherchaient de nouvelles patries. Une nouvelle ère s'ouvrait pour l'esprit grec. Son histoire antérieure se partageait déjà en deux périodes distinctes : Alexandre en avait préparé une troisième. Longtemps, d'abord, la Grèce n'avait eu ni unité ni centre. Il n'y avait point alors une nation grecque[3], mais des races plus diverses encore d'instincts

[1] Phèdre, *Fables*, VI, 1.

[2] En l'an 307 av. J. C. Diogène Laerte, l. V, c. v, sect. viii, §§ 79 et 80.—Suidas, t. II, p. 492.

[3] Voir, sur le morcellement de la Grèce primitive, les premiers chapitres de Thucydide, qui sont peut-être ce que l'antiquité a de plus beau comme vaste exposé d'histoire critique et politique. Pour trouver un nom commun donné aux différents peuples de ces anciens temps, il faut descendre jusqu'à Apollonius de Rhodes, qui attribue ce singulier anachronisme à la foule assemblée pour voir partir Jason :

πόθι τόσσον ὅμιλον
ἡρώων, γαίης Παναχαιΐδος ἔκτοθι, βάλλει;
(*Argon.*, I. 243.)

que d'origine, qui s'entre-croisaient, mais ne s'unissaient pas, et qui formaient pour ainsi dire un réseau sans nœuds. De même il n'y avait point une littérature grecque, mais chaque race cultivait son genre de poésie ou d'études : à la variété des dialectes répondait une variété non moins frappante d'aptitudes et de goûts ; à mesure que ces peuples s'établissaient sur le sol ou dans le voisinage de la Grèce, à mesure que les États se partageaient le territoire et se limitaient les uns les autres, ils créaient, chacun selon ses besoins, à son image et pour son compte, une forme nouvelle qui pût satisfaire et représenter la tournure de leur esprit ou la nature de leurs sentiments : si bien que la littérature grecque primitive a comme une géographie, dont on pourrait dresser la carte et colorier les divisions. Et ce n'était pas seulement des races entières et des États puissants qui se personnifiaient ainsi dans tel ou tel genre d'inspiration ou de travaux : plus d'un exemple nous revient en mémoire d'une ville enfantant à elle seule et nommant de son nom propre une école particulière d'écrivains. L'épopée appartient aux Ioniens [1] ; et

Homère a bien employé le mot Πανέλληνες, mais voici comment :

Ἐγχείῃ δ' ἐκέκαστο Πανέλληνας καὶ Ἀχαιούς.

(*Iliade*, II, 530.)

« Par son habileté à manier la lance, il (Ajax, fils d'Oïlée) sur-
« passait tous les Hellènes et tous les Achéens. » Le nom des Achéens finissant le vers prouve bien que Πανέλληνες ne veut pas dire tous les Grecs, mais seulement l'ensemble de la race dispersée des Hellènes, descendants de Deucalion (Thucydide, I, 3).

[1] Quand l'épopée eut atteint sa perfection, à Chio et à Samos

tandis que la race ionienne développait dans l'Iliade et dans l'Odyssée la plus vigoureuse floraison de son génie heureux, large et facile, Hésiode créait une autre poésie, aussi bien adaptée à la condition et aux tendances d'un peuple tout différent. Les Béotiens, nation forte et dure au travail, peu faite aux impressions vives ou aux aspirations orgueilleuses, étroitement attachée aux intérêts présents et à la vie commune, n'étaient pas nés pour cette abondance d'images et de pensées, pour ce luxe d'inventions, de détails et d'aventures qui distinguaient leurs brillants contemporains des colonies asiatiques : aussi Hésiode, qui se représente lui-même comme un simple berger chargé d'une mission par les Muses [1], donna aux Béotiens une poésie austère et pratique, didactique et religieuse, travaillant tantôt à faire rentrer dans un système régulier de théogonie les dieux et leurs char-

naquirent et se perpétuèrent deux familles ou plutôt deux académies qui prirent le nom d'Homérides et qui se consacrèrent à imiter et à propager les œuvres du grand poëte; on retrouve leurs traces jusque vers l'an 500 avant J. C.; curieux exemple de la longue persistance des études spéciales et locales. Il ne faut pas oublier que Chio et Samos se disputaient l'honneur d'avoir donné le jour à Homère, et on peut croire que chacune de ces deux villes espérait se l'approprier en se consacrant à lui, et prouver ses droits par son zèle.—Déjà, du temps de Pindare, c'est-à-dire tout à fait à la fin de la période qui nous occupe en ce moment, le sens du mot Ὁμηρίδαι change et embrasse tous les rhapsodes; dans Platon, il s'étend encore à tous les admirateurs d'Homère (Pindare, *Néméennes*, II, 1.—Platon, *Rép.*, 599, E. *Phèdre*, 252, B).

[1] Hésiode, *Théogonie*, 22 et 23, 26-28.

mantes histoires sans fin, tantôt à améliorer la science populaire des champs, tantôt à répandre la moralité dans les familles et la sagesse dans l'État, toujours à ennoblir les labeurs de la destinée humaine et à en faire accepter les souffrances. On peut retrouver ainsi une à une toutes les racines de la littérature grecque. L'ïambe satirique vient de Paros [1], la comédie naît à Mégare [2], la tragédie à Athènes [3], l'histoire et la philosophie à Milet, qui en garde le monopole pendant plusieurs générations [4] ; et quand la philosophie paraît sur d'autres points, ce n'est pas que l'école de Milet se propage, ce sont d'autres écoles, locales elles-mêmes, qui ouvrent à leur tour des voies nouvelles [5].

[1] *Parios iambos*, dit Horace, *Epist.* I, xix, 23.

[2] Aristote, *Poët.*, III, 5.

[3] Plutarque, *Vie de Solon*, XXIX, 5.

[4] Les philosophes Thalès, Anaximandre, Anaximène étaient de Milet, ainsi que les historiens logographes Cadmus, Hécatée, Dionysius ; Phérécyde et Charon, leurs contemporains et leurs émules, étaient nés, le premier à Léros, petite île toute voisine de Milet, et le second à Lampsaque, colonie milésienne.

[5] Ainsi se formèrent les trois grandes écoles Ionique, Éléatique, et Italique ou Pythagoricienne. Les Ioniens, curieux des faits et s'appuyant sur l'expérience, mais d'une imagination aventureuse, et se lançant dans les hypothèses, avaient pour sujet favori les phénomènes extérieurs de la nature (Aristote les appelle : οἱ πρότερον φυσιολόγοι.—*De animâ*, III, ii, 9) ; et ils en tiraient, sur l'origine des choses, des systèmes qui n'étaient qu'une lutte continuelle entre leur ignorance et leur sagacité. Dans la colonie Phocéenne d'Élée, au contraire, ce ne fut pas sur l'expérience, mais sur des principes métaphysiques, non sur des faits sensibles, mais sur l'idée même de la divinité, que Xénophane fonda sa doctrine ; et développée après

La poésie lyrique change aussi, selon les peuples : chez les Éoliens, elle parle au nom du poëte seul, célèbre les événements de la vie privée ou raconte les émotions intimes de l'âme, et ne touche aux affaires de l'État que pour exprimer des opinions personnelles et des passions partiales ; chez les Doriens, elle est chantée en chœur, dans les cérémonies publiques, et surtout dans les fêtes religieuses, au nom des citoyens réunis. Dans la musique, compagne fidèle de la poésie lyrique, cinq styles se distinguent, qui portent les noms de cinq peuples, et qui s'approprient à différents ordres de sentiments ; témoins irrécusables des penchants divers qui caractérisent les Lydiens, les Phrygiens, les Doriens, les Ioniens et les Éoliens [1]. Il n'est pas jusqu'aux genres les plus modestes et les plus limités, comme la fable, qui n'aient leurs subdivisions : « Une fable libyenne

lui par ses compatriotes Parménide et Zénon, elle resta la philosophie spéciale de la ville qui avait été son point de départ, et ne s'établit point hors d'Élée. Mais aucun exemple ne montre aussi bien que celui de Pythagore combien, pendant cette première période de l'histoire grecque, la différence des races agissait puissamment sur la direction des travaux intellectuels. Ionien d'origine, et fidèle d'abord au génie de sa race, adonné à toutes les recherches, aux mathématiques, aux spéculations abstraites, à peine Pythagore est-il établi parmi les Doriens d'Italie, que ses efforts se tournent d'un autre côté, et tout ce qu'il avait acquis jusque-là se transforme pour servir à organiser et à régler la vie terrestre de ceux qu'il enseigne, à établir un corps de morale austère et le cadre invariable d'une vaste association, à réduire la science de la politique et de la religion en des traditions pratiques qui puissent se transmettre et durer.

[1] Pratinas, fr. III, Wagner, *Fragm. tragic. græc.*, p. 9.

« raconte, » dit Eschyle [1], « qu'un jour, l'aigle blessé
« regarda les plumes de la flèche qu'il avait reçue, et dit :
« Ce sont nos propres ailes qui fournissent l'instrument
« de notre perte. » La Libye, la Cilicie, Chypre, Sybaris [2],
d'autres pays et d'autres villes encore avaient leurs fabulistes particuliers; et déjà en Grèce les critiques remarquaient dans les différents recueils des caractères différents : chez ceux-ci, la fable [3] avait pour personnages des animaux seulement, chez ceux-là seulement des hommes, ici elle roulait sur des contes impossibles, là sur des faits vraisemblables [4]. Que dire encore? Tous les exemples que nous pourrions citer arrivent à cette même conclusion : chez les Grecs, pendant la première période de leur histoire littéraire, tout était morcelé et local. Il n'y avait aucune ville privilégiée qui fût le rendez-vous de toutes les muses et le tribunal suprême du goût : point de centre. Il n'y avait aucun genre de poésie ou d'études qui fût cultivé en commun par toutes les races et dans tous les États : point d'unité [5].

[1] Plutarque, *de Musicâ*, XVII. — Aristote, *Politic.*, VIII, v, 22 ; VIII, vii, 12. — Pratinas, fr. I et II, Wagner, *Fr. trag. gr.*, p. 9.

[2] 42ᵉ fragment des *Myrmidons*.

[3] Théon, Προγυμνάσματα, c. III (Walz, *Rhet. græc.*, I, p. 172); cfr. Aristot., *Rhétor.*, II, 20, 2. Il y parle des fables, et, les classant, il dit : οἱ Αἰσώπειοι καὶ Λιβυκοί.

[4] Apthonius, Προγυμνάσματα, c. I (Walz, *Rhet. græc.*, I, p. 59). Cfr. Mnésimaque, Φαρμακοπώλης ; Meineke, *Frag. com. græc.*, III, p. 577.

[5] De ce que nous venons de dire, il ne faut pas conclure que la

Quand Athènes, après la guerre contre les Perses, prit victorieusement la suprématie et commença à marcher en tête de la civilisation hellénique, tout changea de face, et une seconde période s'ouvrit. On aurait pu prévoir de bonne heure que la capitale littéraire de la Grèce serait une ville d'origine ionienne. Non-seulement les Ioniens, avec leur esprit entreprenant et prompt, avaient eu la

gloire des premiers auteurs grecs soit restée confinée et cachée entre les murs des villes qui les avaient vus naître, ou leurs écrits lus seulement par ceux qui parlaient le même dialecte. L'enthousiasme inspiré par les chants lesbiens de Sapho à son contemporain d'Athènes, Solon, qui ne voulait pas mourir avant de les avoir appris par cœur (Stobée, XXIX, 28), et la connaissance de la philosophie éléatique qui perce dans le système de l'Ionien Anaxagoras, prouvent assez que, de bonne heure, en Grèce, les beaux vers et les recherches savantes se répandaient au loin. Mais ils se répandaient au loin et trouvaient des admirateurs, sans former une littérature ou une philosophie nationales. L'école des pythagoriciens ne sortit d'Italie pour s'établir en Grèce qu'au temps de la comédie moyenne, c'est-à-dire après la guerre du Péloponnèse. Les poëmes d'Homère sont à eux seuls toute la littérature nationale de la Grèce primitive; et encore durent-ils cet avantage bien moins à leur incomparable beauté qu'à leur sujet, où tous les peuples étaient intéressés, puisque la guerre de Troie fut (comme le prouve Thucydide) la première entreprise, et même la seule avant la guerre contre les Perses, où les Grecs aient agi, vaincu et souffert en commun. Du reste, on peut comprendre quelle part l'esprit local de chaque peuple tenait dans ce culte universel de l'Iliade et de l'Odyssée, rien qu'en se rappelant l'ardeur à se disputer le titre de patrie d'Homère, et la mauvaise foi des *arrangeurs* (διασκευασταί) qui inséraient hardiment dans le texte des vers utiles à la vanité de leur ville ou de leur race (Strabon, *Géogr.*, IX, p. 394, sur les Mégariens et les Athéniens.—Plutarque, *Vie de Thésée*, XX, sur les Athéniens).

plus large part dans l'activité intellectuelle et dans les créations de la première époque; mais encore la force de leurs colonies partout répandues, les avantages de la liberté qu'ils connurent les premiers, la souplesse même de leur dialecte prêt à toutes les métamorphoses, tout leur assurait l'avenir et la domination. L'Attique devint le point d'appui de cette race prédestinée. Défendus par la stérilité même de leur territoire contre les invasions renouvelées et les déchirements intérieurs qui désolaient le reste de la Grèce, formant une population compacte, toujours la même et toujours croissante qui se propagea bientôt au loin, appelés les premiers à échanger la vie incertaine et guerrière contre une vie élégante et douce, propice au développement tranquille et sûr de l'intelligence et de l'industrie [1], les Athéniens, après l'expulsion des Pisistratides, n'avaient plus, pour prendre le pas sur les autres peuples, qu'à attendre une occasion, et ils la firent naître eux-mêmes. Ils étaient libres, et chez eux déjà l'éloquence politique venait d'apparaître avec Thémistocle, l'histoire, sous sa forme primitive et encore sans art, avec Phérécyde, la véritable et grande tragédie avec Eschyle : la victoire de Salamine tourna vers eux tous les regards, et les entoura d'alliés qui devinrent bientôt leurs sujets. Alors Périclès vint achever et mettre hautement en vue le glorieux travail commencé par les

[1] Thucydide, I, 2 et 6.

Pisistratides [1], Thémistocle et Cimon. Résumant en lui le génie et l'activité d'Athènes, comme Athènes résumait dès lors en elle le génie et l'activité de la Grèce entière, Périclès donna aux lettres et aux arts une impulsion qui se continua longtemps après lui, à travers les désordres de la démocratie et les désastres de la guerre. Aimée ou abandonnée, assiégée, asservie même, Athènes restait, selon l'expression de Thucydide, l'école de la Grèce [2]. C'est là que tout venait aboutir et se faire juger ; et de ce sanctuaire sans égal de la civilisation hellénique, partaient des oracles aussi respectés que ceux du temple de Delphes, centre religieux de la terre habitée. Par les travaux et au profit d'Athènes, la littérature grecque, pendant sa seconde période, eut l'unité qui lui avait manqué d'abord. La littérature athénienne fut alors la littérature nationale de la Grèce entière.

Désormais fixée, et régulière avec art, elle avait devant elle un troisième âge qui dure encore et qui ne finira pas : ces rayons, d'abord épars, qu'Athènes avait ensuite concentrés, allaient éclater en tout sens, et, traversant sans s'affaiblir la suite des siècles, allumer partout de nou-

[1] Sous les Pisistratides, Athènes elle-même n'enfanta encore rien de grand, comme œuvre littéraire ; mais elle commença à attirer et à faire siens les hommes les plus célèbres des autres pays. Anacréon, Simonide, le poëte dithyrambique Lasus, Onomacrite qui recueillait, et remaniait même, dit-on, les chants des anciens poëtes mystiques, se rencontrèrent auprès d'Hipparque.

[2] Thucydide, II, 41.

veaux foyers. Au temps de Ménandre, les Athéniens n'étaient plus seuls à aimer le langage pur et les savantes délicatesses des arts; parfois même (Ménandre en est un frappant exemple) ils se laissaient enlever l'heureux privilége de bien apprécier et de récompenser un grand poëte. Déjà, avant que la guerre du Péloponnèse fût terminée, les belles-lettres avaient parfois trouvé une hospitalité respectueuse et des admirateurs fervents, chez des peuples tous confondus naguère sous le nom méprisant de barbares. Euripide, aimé du roi Archélaüs, se rendait à la cour de Macédoine quand il mourut, et sa patrie n'eut de lui qu'un tombeau vide[1]. Les muses ne semblaient-elles pas alors habiter vraiment le mont Piérus, et vouloir que leur illustre adorateur reposât près de leur séjour consacré[2]? Mais ce fut surtout après Alexandre que les divers royaumes, débris de son grand rêve, s'ouvrirent de tous côtés aux poëtes. Athènes conquise était devenue l'admiration et le modèle de l'Orient, vaincu comme elle, et des Macédoniens ses vainqueurs. C'était déjà avoir gagné une moitié du monde ancien, et elle ne devait pas tarder à parcourir l'autre, captive et toujours séduisante, derrière le char des triomphateurs romains. Les successeurs d'Alexandre travaillèrent comme lui à cette diffusion nouvelle de l'esprit grec. Ce fut en Macé-

[1] Pausanias, *Attica*, I, p. 6.
[2] Anthologie, III, xxv, 34, sur Euripide :

Ἀλλ' ἔμολες Πελλαῖον ὑπ' ἠρίον, ὡς ἂν ὁ λάτρις
Πιερίδων ναίης ἀγχόθι Πιερίδων.

doine, près d'Antigonus Gonatas, qu'Aratus passa la plus grande partie de sa vie studieuse, et écrivit ses Phénomènes, tandis qu'Antagoras de Rhodes trouvait dans le même asile les encouragements et le loisir dont il avait besoin pour composer son épopée de la Thébaïde[1]. Mais plus que tous les autres souverains, les rois d'Égypte devinrent tout d'abord les patrons éclairés des sciences et des arts. En même temps qu'il fondait un royaume et une dynastie, le fils de Lagus fondait une bibliothèque et un musée, où dès lors les peintres, les poëtes, les philosophes, les grammairiens, les géomètres devaient trouver à la fois les chefs-d'œuvre de leurs devanciers, des demeures splendides, des rois pour amis et des fils de rois pour élèves. Ainsi l'heureux héritier du conquérant disciple d'Aristote travaillait à faire d'Alexandrie une Athènes nouvelle qui pût recueillir l'héritage et réparer les injustices de l'autre; et la présence de Ménandre eût été sans doute, pour le palais qui devait recevoir plus tard Callimaque et Théocrite, une glorieuse inauguration.

Aussi Ptolémée ne négligea rien de ce qui pouvait séduire la vanité du poëte et le décider au départ. Lui écrire une lettre pressante, lui offrir d'immenses richesses, et, comme une promesse plus séduisante encore, un public déjà prêt de zélés admirateurs, fréter une flotte

[1] Pausanias, *Attica*, I, p. 6.—Petau, *Uranologium*, p. 173 (édition de Paris, 1630).—*Vita Arati*, p. 444-446 (éd. Buhle).

pour lui seul, lui envoyer tout exprès des ambassadeurs, n'était-ce pas lui dire qu'un roi puissant le traitait comme une puissance et presque d'égal à égal? Et Ménandre n'aurait-il pas pu, sans qu'on eût le droit d'être étonné, se laisser éblouir par ces preuves éclatantes de sa gloire au loin répandue, surtout quand il vit, comme Pline le rapporte, un roi de Macédoine lui rendre les mêmes honneurs? « Mais Ménandre, » dit Pline, « s'honora lui-« même plus encore, en préférant toujours les jouissances « intimes qu'on trouve dans les lettres aux fortunes « brillantes qu'on trouve chez les rois[1]. »

Il fit bien de rester fidèle à sa patrie et à sa vocation poétique, malgré les séductions qui le venaient chercher, et de croire à l'avenir de son nom, malgré les mécomptes du présent. S'il se fût accommodé et plié aux préférences populaires, il aurait eu plus tôt de plus grands succès, mais des succès aussi passagers que les caprices dont il aurait pris conseil. Ce n'est pas en plaidant la vérité du jour ou l'erreur à la mode que se font les grands philosophes : ce n'est pas non plus en sacrifiant leur propre goût aux exigences de la fantaisie publique que les grands écrivains se forment et préparent une longue vie à leurs écrits. Ménandre ne se trompa point en cherchant surtout à se satisfaire lui-même, et presque aussitôt après sa mort, ses ouvrages prirent possession, dans

[1] Pline, *Histoire naturelle*, VII, 30.

les études savantes et dans l'admiration commune, de la place que les Athéniens avaient refusée à Ménandre vivant.

Cependant il eut encore plus d'une fois à souffrir d'une critique injuste et partiale. Non-seulement les atticistes rigoureux reprochèrent à son style un grave défaut de correction, mais encore on crut apercevoir en lui certain manque d'honnêteté littéraire : il était accusé de prendre e bien d'autrui partout où il le trouvait. Aristophane le grammairien avait écrit, au dire d'Eusèbe[1], un traité qui avait pour titre : *Parallèle de Ménandre et des auteurs auxquels il a fait des emprunts;* et d'après tous les souvenirs qui nous sont parvenus touchant ce même commentateur, nous devons supposer que ce livre était tout à la gloire de notre poëte, qui empruntait un peu de cuivre pour le changer en or pur, et se l'appropriait pour toujours en le marquant à son coin. Mais d'autres, moins prévenus en faveur de Ménandre, refirent comme des Zoïles le travail que cet Aristophane avait fait comme un ami. Un certain Latinus[2] publia un recueil en six livres, qui avait pour titre Περὶ τῶν οὐκ ἰδίων Μενάνδρου, et où il prétendait dévoiler une multitude de larcins. Malheureusement pour la mémoire de Latinus, on ne saurait douter de la mauvaise foi de ses critiques et de l'exagération de ses reproches, quand on estime à leur juste valeur,

[1] Eusèbe, *Præp. Evang.*, X, 3.

[2] Ou Cratinus, selon Giraldi (*Dial. poët.*).—Eusèbe, *loc. cit.*

d'après les nombreux exemples qui nous en restent, ces accusations de plagiat dont les anciens commentateurs étaient si prodigues. Tantôt c'était pour eux l'occasion d'étaler une mémoire prétentieuse et une érudition à la fois immense et mesquine : alors ils dénonçaient Antimaque comme copiste d'Homère, parce qu'il avait commencé un vers par le τὸν δ' ἀπαμειβόμενος, formule banale de transition qu'on retrouve à chaque instant dans l'Odyssée[1]. Tantôt ils affirmaient avec une incroyable hardiesse des faits plus incroyables encore : témoin Cæcilius[2] qui se faisait gloire d'avoir découvert que, dans sa comédie du *Superstitieux*, Ménandre avait transporté, tout entière et mot pour mot, une comédie d'Antiphane appelée l'*Augure*[3]. Comme si de pareils larcins, disait M. Raoul Rochette, eussent pu se cacher un seul instant au grand jour du théâtre et à la malignité attentive d'un peuple de rivaux[4].

La renommée de Ménandre n'y perdit rien. A ceux qui l'accusaient de plagiat, ses partisans pouvaient répondre que l'auteur de cent cinq comédies, parfois victorieuses, toujours remarquées, ne passerait jamais pour un esprit pauvre et réduit à vivre d'épis glanés. Aussi eut-il pour

[1] Eusèbe, *loc. cit.*

[2] Probablement Cæcilius Calactinus, rhéteur grec, qui vivait à Rome du temps d'Auguste.

[3] Eusèbe, *loc. cit.*

[4] *Théâtre des Grecs*, vol. XVI, Vie de Ménandre, p. 7.

lui les plus savants commentateurs et les critiques les plus respectés. Un grammairien poëte, son contemporain, son émule, et même son vainqueur[1], Lyncée de Samos, ne se laissa aller ni à la jalousie injuste, si commune entre rivaux, ni à l'orgueil dédaigneux, si commun après le succès. Bien qu'il eût écrit lui-même des comédies, il consacra une partie de ses autres travaux[2] à mettre en relief les mérites de Ménandre. En oubliant ainsi les intérêts de sa propre gloire, et en ne se souvenant d'avoir été poëte que pour profiter de son expérience acquise, il fit preuve d'un bon goût impartial ; et peut-être cet exemple n'eût-il pas été inutile à Voltaire, s'il l'avait connu avant de publier son Commentaire sur Corneille : il se fût peut-être alors arrêté à chercher et à faire reconnaître, avec respect du moins, dans les dernières tragédies du vieux poëte, non les défaillances du style et le désordre des intrigues, mais plutôt ce qui n'abandonna jamais Corneille, c'est-à-dire la connaissance ingénieuse et profonde du cœur humain et ces traits semés par mille, où l'antithèse va souvent jusqu'au jeu de mots, mais où la vérité vit sous une de ces formes bizarres qui ne servent d'ordinaire qu'à rendre le faux amusant. La connaissance du cœur et l'accent de la vérité étaient aussi une grande part de la gloire de Ménandre. « O Ménandre ! ô vie hu-
« maine ! qui de vous deux a imité l'autre ? » disait spiri-

[1] Suidas, au mot Λυγκεύς.—Eudocia, p. 283.
[2] Athénée, VI, sect. 40, p. 842, b.

tuellement le critique Aristophane [1] ; et dans le vaste trésor littéraire dont le soin lui était confié, dans la bibliothèque d'Alexandrie telle que Ptolémée II et Ptolémée III l'avaient faite, il paraît qu'Aristophane avait trouvé peu d'auteurs dignes d'un aussi bel éloge, car on s'autorisait de son avis pour ranger Ménandre le second entre tous les poëtes grecs, comme le prouve cette inscription qu'on lit sur un marbre du musée de Turin [2] :

« O poëte chéri ! je n'ai pas tort de te mettre en face et
« sous le regard de ce buste d'Homère, puisque l'habile
« grammairien Aristophane, excellent juge de vos écrits,

[1] Schol. Hermog., p. 38 : Ὦ Μένανδρε καὶ βίεν πότερος ἄρ' ὑμῶν πότερο, ἐμιμήσατο ;—On ne peut lire les poëtes du xvie siècle sans s'étonner à chaque instant de leur curieuse et minutieuse connaissance de l'antiquité. André Chénier lui-même n'allait pas chercher plus loin qu'eux, ni dans des retraites plus obscures, le suc de l'atticisme dont il composait son miel. Nous retrouvons dans Scévole de Sainte-Marthe le mot d'Aristophane le grammairien sur Ménandre, appliqué à un peintre que ce grand éloge n'a pourtant pas protégé contre l'oubli :

.... Mérevache, Apelle Poitevin,
Qui nous faisait douter si sa vive peinture
La nature imitait, ou bien si la nature
Imitait elle-même un peintre si divin.

[2] Ce n'est plus qu'une gaîne d'Hermès ; mais autrefois elle était évidemment surmontée d'un buste de Ménandre. Voici l'imitation latine de cette épigramme, telle que Grotius l'avait composée pour son *Anthologie* (publiée à Utrecht, par Bosch, 1795-1810, 4 vol. in-4º) :

Te quod in adspectu pono florentis Homeri,
Non ratio facto, care Menander, abest.
Nam tibi post illum partes dat ferre secundas
Grammatici sapiens nasus Aristophanis.
(L. I, c. LXVII, Ép. 17.)

« t'a déjà placé le second, et tout de suite après ce grand
« génie. »

Se rapprocher ainsi d'Homère, c'est, pour un Grec, arriver au rang des dieux. Aussi trouve-t-on, parmi les écrivains de l'Anthologie, des panégyristes de Ménandre qui poussent leur admiration jusqu'à l'apothéose. En voici un gracieux témoignage emprunté à Diodore de Sardes[1], et qui dut être gravé sur le tombeau du poëte. C'était la pierre elle-même qui disait aux passants : « Étranger, je
« recouvre le corps de l'Athénien Ménandre, fils de Dio-
« pithe, favori de Bacchus et des Muses. Le feu ne m'a
« laissé de lui qu'un peu de cendre : mais si tu cherches
« Ménandre lui-même, tu le trouveras dans le palais de
« Jupiter ou dans le séjour des bienheureux[2]. » —
« O Ménandre ! » dit encore un autre auteur inconnu,
« les abeilles qui butinent sur les fleurs variées des Muses
« ont elles-mêmes versé leur miel sur tes lèvres ; les
« Grâces elles-mêmes t'ont doté : elles ont donné à tes
« comédies l'heureuse richesse d'un langage facile. Tu es

[1] Il y eut deux frères, tous deux poëtes, qui portèrent ce nom. L'aîné s'appelait aussi Diodorus Zonas, et vivait du temps de Mithridate. Le second fut ami de Strabon, et par conséquent vécut jusqu'au temps d'Auguste. On ne peut distinguer la part de chaque frère, parmi les épigrammes qui nous ont été transmises sous leur nom commun.

[2] *Anthologie palatine*, VII, 370.
<p style="text-align:center">En ego Cecropidæ, nati Diopithe, Menandri

Qui cordi Musis et tibi, Bacche, fuit,

Asservo cineres. Ipsum si forte requiras,

Elysiæ valles aut Jovis aula tenet. (Grotius.)</p>

« immortel, et la gloire que ta patrie reçoit de tes vers
« touche les plus hauts nuages des cieux[1]. » — Après
toutes ces images poétiques, s'étonnera-t-on de voir, à
la fin du ve siècle, le poëte byzantin Christodore, dans la
description des statues d'un gymnase[2], appeler Ménandre
« l'astre étincelant de la comédie nouvelle ? »

Mais parmi ceux qui prenaient si nettement parti, il faut
compter au premier rang un homme dont, à lui seul, le
nom a plus de gloire et de poids que tous ceux dont nous
avons parlé jusqu'ici[3] : Plutarque, qui eût semblé méconnaître son propre génie s'il n'eût compris celui de Ménandre. Lui qui cherchait et saisissait le caractère de ses
héros jusque dans les petits détails et les mots familiers,
il devait aimer ces comédies, fidèles miroirs de la vie commune et des événements domestiques. Lui qui écrivait sur

> Infudère tibi nectar de floribus ortum
> Pieridûm campos quæ populantur apes.
> Sermonis facilem, qualem vult fabula, ductum
> Gratia donavit trina, Menandre, tibi.
> Perpetuum vives. Quæ de te surgit Athenis
> Gloria, cœlestes venit ad usque domos. (Grotius.)

[2] Christodore, *Ecphrasis*, 362.

> Quo ceu lucifero nova se comœdia jactat. (Grotius.)

[3] Sans compter les innombrables écrivains qui parlèrent de Ménandre en traitant de l'art dramatique en général, on peut citer encore plusieurs commentateurs spéciaux de ses comédies. Du temps de Cicéron et d'Auguste, Didyme, grammairien Alexandrin, et disciple d'Aristarque, fit un commentaire sur Ménandre (*Etym. Gud.*, p. 338, 25); Sotéridas d'Épidaure, père de la savante Pamphila qui vivait sous Néron, composa un ὑπόμνημα εἰς Μένανδρον (Suidas, III, p. 356 ; Eudocia, p. 387); et Homère Sellius écrivit des résumés de ses comédies : περιοχὰς τῶν Μενάνδρου δραμάτων (Suidas, II, 690).

la morale simplement en homme plutôt qu'en philosophe, et d'après les inspirations naturelles de l'expérience plutôt que par une suite rigoureuse de raisonnements, il devait aimer ces comédies qui cherchaient moins à donner des leçons que des exemples, sans efforts de logique, sans système passionné, et par les seules réflexions que le spectacle des choses humaines éveille dans tout esprit attentif. Aussi, son admiration était entière et franche : elle était même partiale. Il écrivit une comparaison d'Aristophane et de Ménandre, dont il ne reste par malheur qu'un abrégé ou plutôt des fragments. Il aurait pu (prendrons-nous le droit de dire : il aurait dû....?) faire l'éloge de l'un sans autant déprécier l'autre. Mais, du temps de Plutarque, le goût public s'était prononcé; et nous en trouvons, dans ce même opuscule, des témoignages trop précis pour permettre le doute, et trop curieux pour n'être pas cités : « Parmi les poëtes comiques » dit-il [1],
« les uns écrivent pour la foule, les autres pour un petit
« nombre choisi ; et il ne serait pas facile d'en nommer
« un seul entre tous qui convienne à ces deux ordres de
« lecteurs. Par les grâces dont il a le secret, Ménandre a
« su se répandre et se fixer partout, au théâtre et dans
« les conversations : lire, apprendre par cœur, voir repré-
« senter ces pièces, ce sont là des plaisirs communs à tout
« ce que la Grèce possède d'honnêtes gens. Il a montré

[1] Plutarque, *Comp. d'Arist. et de Mén.*, III, p. 854.

« tout ce que peut l'habileté du langage, poussant partout
« et jusqu'au bout une force invincible de persuasion, et
« pliant à son gré tout ce que la langue grecque a de sons
« et de sens. Aussi, pour qui, si ce n'est pour Ménandre,
« un homme vraiment instruit consentira-t-il à venir au
« théâtre? Quand a-t-on trouvé, chez un autre que lui,
« un personnage et un masque comique dont l'annonce
« décide les amis des lettres à se placer sur les bancs?
« De même que les peintres reposent leurs yeux fatigués
« en les reportant sur les couleurs tendres des fleurs et de
« la verdure, de même les philosophes et tous les hommes
« d'étude trouvent en Ménandre une salutaire distrac-
« tion pour leurs esprits qu'un travail sans relâche avait
« longtemps tendus et possédés tout entiers. C'est une
« prairie qui leur est ouverte, pleine de fleurs et d'ombre
« et rafraîchie par les vents. »—Lorsque des comédies se
sont ainsi maintenues au théâtre pendant quatre siècles [1],
et avec un succès que l'auteur même n'eût pu rêver plus
beau quand elles étaient dans tout le charme de leur nou-
veauté, on peut affirmer, sans demander d'autre preuve,
que ce sont là des œuvres vivaces et à jamais maîtresses
de l'attention. Mais déjà ce n'était plus assez de voir repré-
senter les pièces de Ménandre sur la scène pour laquelle
elles avaient été faites. Elles avaient pris place parmi les
divertissements les plus habituels dont les amis entremê-

[1] Ménandre mourut en l'an 291 av. J. C., et Plutarque survécut à
Trajan qui mourut en l'an 117 après J. C.

laient leurs repas communs. « Seules », dit encore Plutarque[1], « elles peuvent faire oublier la table et prendre
« le pas sur Bacchus. Car la comédie nouvelle fait si bien
« partie des festins que les buveurs se passeraient plutôt
« de vin que de Ménandre. Son style a du charme et du
« laisser aller ; mais il est plein de choses et fortement
« nourri de pensées : aussi n'est-il jamais méprisé des
« convives sobres, ni ennuyeux pour ceux qui ont bu.
« Des préceptes utiles et simples se glissent dans les esprits
« à la faveur du dialogue, tempérant à l'aide du vin les
« natures les plus rudes, et les façonnant à la douceur
« comme le feu courbe le bois. Enfin ce mélange du plaisant et du sérieux ne semble-t-il pas fait exprès pour servir et plaire en même temps à des hommes qui viennent
« de vider les coupes et qui se réjouissent ? Et tous les
« récits d'amour ? ils sont les bienvenus à pareille heure.
« Cela n'a peut-être aucun prix pour un homme autrement occupé ; mais dans un repas la comédie est à sa
« place, et je ne saurais m'étonner de voir son élégance
« et sa délicatesse former et polir les esprits en même
« temps qu'elle ramène les caractères à la politesse et à
« la douceur dont elle offre le modèle. »

La Grèce avait enfin unanimement reconnu Ménandre pour un des génies les plus brillants et les plus délicats qu'elle eût enfantés : depuis longtemps déjà, Rome avait de-

[1] Plutarque, *Comp. d'Arist. et de Mén.*, III, p. 854. — *Quæst. Conviv.*, VII, viii, 3, p. 712.

viné en lui un maître dont les disciples devaient devenir des maîtres à leur tour. Ménandre était mort depuis cinquante-deux ans tout au plus[1], quand le Tarentin Livius Andronicus fit jouer la première pièce régulière et directement transportée du théâtre grec sur le théâtre romain[2]. Bientôt, sinon dès le début, il écrivit des comédies[3]. A quelle école, à quel poëte demanda-t-il des modèles? Ce ne fut certainement ni à Aristophane, ni à aucun de ses pareils : car l'aristocratie romaine, puissante et toujours ombrageuse, se serait, sans doute, montrée aussi sévère alors qu'elle le fut quelques années plus tard[4], pour tout audacieux qui eût essayé d'ouvrir le domaine des affaires publiques aux invasions d'un art nouveau venu. D'ailleurs, Livius Andronicus semblait naturellement poussé à choisir Ménandre pour guide, par d'autres raisons, plus littéraires, que la crainte des patriciens et l'intérêt de sa sûreté : de même que, dans ses premiers essais tragiques, il imita d'abord Euripide, dont la gloire était plus récente et les beautés plus faciles à comprendre pour les Romains d'alors que celles d'Eschyle ou de Sophocle, de même, quand il s'engagea dans une autre voie, il dut commencer par suivre l'Euripide de la comédie, auquel il pouvait aisément emprunter les traits généraux d'une satire philosophique et adressée à l'humanité de tous les temps.

[1] Aulu-Gelle, *Noctes atticæ*, XVII, 21, § 40.
[2] En l'an 240 av. J. C.
[3] Diomède, III, p. 486.—Flavius Vospic.: *Numerian.*, 13.
[4] Envers Nævius.

Mais un fait vaut mieux que deux conjectures. Nævius, dont les débuts dramatiques ne sont séparés que par cinq années de ceux de Livius Andronicus, traduisit *le Flatteur* de Ménandre [1] ; et c'en est assez pour prouver que l'influence du poëte grec sur les poëtes romains commença en même temps que la comédie même, et qu'il fut admiré à Rome aussitôt que les esprits y furent capables d'admiration. Bientôt Plaute et Térence ne font qu'indiquer le titre de la pièce qu'ils imitent, sans rappeler le nom de l'auteur [2]: tant ses écrits sont déjà répandus, et établis dans toutes les mémoires! A partir de ce moment, consultez tel siècle de la littérature romaine et tel écrivain qu'il vous plaira de choisir : vous ne retrouverez nulle part le nom de Ménandre sans un éloge. Térence est le seul qui se soit approché de lui, si vous en croyez Cicéron [3] : encore est-il resté fort en arrière, répond Jules César [4]. C'était lui—Platon et lui!—que choisissait Horace pour être les compagnons de son voyage et de sa solitude quand il allait chercher, dans sa villa de Tibur, le repos et un air plus tiède [5]. C'était

[1] Térence, prologue de l'*Héautontimorûmenos*, v. 25.

[2] Plaute, prologue du *Pœnus*.—Térence, prologue de l'*Héautontimorûmenos*, 8 et 9 :

Et cuja Græca sit, nisi partem maximam
Existimarem scire vestrûm, id dicerem.

[3] Cicéron, in *Limone*, apud Donatum :

Tu quoque qui solus tecto sermone, Terenti,
Conversum expressum que latind voce Menandrum
In medio populi sedatis vocibus effers.

[4] Épigramme de Jules César, *apud Donatum*.

[5] Horace, *Sat.*, II, III, 10 et 11.

lui que Properce voulait lire, pour devenir heureusement infidèle à une passion dont Cynthie récompensait mal la fidélité : « Docte Epicure », disait-il, « les ombrages de ton « jardin me donneront la sagesse : docte Ménandre, tes « plaisanteries délicates me donneront l'oubli [1]. » En même temps, et comme si Ménandre eût écrit pour tous les cœurs, et possédé le double privilége de nourrir tour à tour et de faire oublier les mêmes sentiments, c'était lui qui parlait de leur amour à tous les amoureux. Ovide, qui le raconte [2], devait le savoir : car souvent, sans doute, les écrits de ces deux poëtes se disputaient de tels lecteurs et se succédaient dans les mêmes mains. De tous deux, les jeunes gens de Rome pouvaient dire, en empruntant les paroles de l'un d'eux [3] : « Voilà des vers où nos pro- « pres passions se reconnaissent : de quel indiscret ou de « quel devin ces hommes peuvent-ils donc avoir appris « les secrets de nos cœurs ? » — Mais c'était une rivalité sans jalousie, et qui n'empêchait pas Ovide de dire : « Aussi longtemps qu'il restera dans le monde un esclave « rusé, un frère cruel, une séduisante courtisane, une « méchante messagère de messages corrupteurs, aussi « longtemps Ménandre vivra [4]. » Sous Tibère, Manilius

[1] Properce, III, El. XXI, 26 et 28.
[2] *Fabula jucundi nulla est sine amore Menandri,*
 Et solet hic pueris virginibusque legi.
 (Ovide, *Tristes,* II. 1, 369.)
[3] Ovide, *Amores,* II, 1, 8, 9 et 10.
[4] Ovide, *Amores,* I, XV, 17.

ne parlait pas un autre langage : « Jeunesse fougueuse,
« vierges devenues la proie de l'amour, vieillards aux
« précautions trompées, esclaves dont l'adresse tourne
« tous les obstacles, par les portraits qu'il a tracés de vous,
« Ménandre a reculé les limites de sa gloire jusqu'aux
« limites des siècles les plus éloignés ; quand le doux
« langage des Grecs était dans toute sa fleur, il était à
« Athènes le maître de son art : il a donné la vie
« humaine en spectacle aux vivants eux-mêmes, et ses
« écrits en ont pour toujours consacré le tableau [1]. »

Mais des poëtes qui promettent à un poëte l'immortalité pour ses écrits, ne sont pas, aux yeux de la critique rigoureuse, d'assez incorruptibles témoins : ils sont toujours suspects d'une certaine partialité de confrères, et comme d'une admiration intéressée qui les engagerait à dire des autres ce qu'ils voudraient entendre dire d'eux-mêmes quelque jour. Aussi demandions-nous tout à l'heure à Plutarque de justifier, avec l'aimable gravité de son esprit, les éloges prodigués à Ménandre par les écrivains de l'Anthologie. Cherchons maintenant pour les vers d'Ovide, de Properce, et de Manilius, l'appui de quelque critique respectée ; nous trouverons que les plus sérieux d'entre les juges de Ménandre sont aussi ses admirateurs les plus décidés. Sénèque l'appelle le plus grand des poëtes, et presque un oracle [2]; Pline voit en lui un génie

[1] Manilius, *Astronomicôn*, l. V, 467-471.
[2] Sénèque, *de Brev. vit.* 2. Citant un vers du Πλόκιον de Ménandre

sans rival, formé par la nature pour toutes les délicatesses des lettres[1]; et Quintilien à son tour déclare qu'une lecture intelligente et soigneuse des comédies de notre poëte suffirait pour former un orateur[2] : « C'est, » à l'entendre, « un écrivain si parfait, qu'il a dérobé leur part de gloire « à tous ses rivaux; et l'éblouissant éclat de son nom les « a fait fuir et se perdre dans l'obscurité. »

Quintilien ne fut pas démenti par les derniers poëtes de Rome. Sous Domitien, Stace, voulant décider sa femme à partir avec lui pour Naples, lui parle des comédies de « l'éloquent Ménandre[3] » qu'on y représente encore, et de la franche gaîté excitée par ce spectacle, « où la verve « libre des Grecs est tempérée par une urbanité toute « romaine[4]. » — Sous Gratien, quoique depuis longtemps déjà le bon goût fût presque aussi déchu que le pouvoir impérial, un homme qui imitait Claudien au lieu de Virgile et qui ne voyait pas de différence entre l'obscur Minervius et Quintilien[5], Ausone retrouvera cependant assez de

(cfr. Mein. *Fr. com. gr.*, IV, p. 194), il dit en propres termes : *quod apud maximum poëtarum more oraculi dictum est.* Mais quelques-uns croient que, dans cette phrase de Sénèque, il faut rétablir *comicorum* après *poëtarum*, pour ramener à une plus juste mesure cet éloge étonnant.

[1] Pline, *Hist. natur.*, XXX, 1 : *Menander litterarum subtilitati sine æmulo genitus.*
[2] Quintilien, X, 1.
[3] Stace, *Silves*, II, I, 114.
[4] Stace, *Silves*, III, V, 93.
[5] Ausone, *Commemoratio professorum Burdigalensium*, I, 17 et 18.

sens et de bon esprit pour conseiller à son petit-fils de lire assidûment Homère et l'aimable Ménandre[1]. Un génie supérieur et des écrits empreints du sceau éternel de la vérité peuvent seuls obtenir ainsi, des temps et des juges les plus divers, un respect toujours égal, et survivre même aux défaillances du bon sens et du bon goût qui les ont inspirés. Les écrivains des siècles de décadence négligent d'ordinaire ceux qui brillaient au second rang dans le passé, et ils exaltent outre mesure les médiocrités contemporaines : mais ni cet injuste oubli des uns, ni cette injuste faveur pour les autres ne les empêchent d'étudier avec passion les écrivains de premier ordre, leurs devanciers : ils les admirent comme ils le doivent, bien qu'ils ne les imitent plus comme ils le devraient. Dans le domaine des lettres, les vrais rois restent toujours rois : ils conservent encore leur titre et leur majesté, même quand leur pouvoir ne s'exerce plus.

Ménandre avait encore une épreuve à subir. Sa gloire avait résisté au triomphe du mauvais goût et du faux esprit : mais ses écrits pouvaient-ils échapper aux rigoureuses censures d'une religion nouvelle? Celui que les païens appelaient le favori de Bacchus et des Muses ne serait-il pas traité par les chrétiens comme un ennemi du vrai Dieu ? Ces comédies passionnées ne devaient-elles pas paraître aussi dangereuses que le IVᵉ livre de l'*Énéide*,

[1] Ausone, *Protrepticon*, 46.

pour tous les jeunes gens de cet âge critique dont saint Augustin a traversé et raconté toutes les tourmentes, où le cœur « aime l'amour[1] » et semble chercher sa défaite comme on poursuivrait une victoire? Quelques-uns le pensaient. Tertullien n'a excepté ni ménagé personne, dans son éloquente et implacable colère contre les spectacles. A ses yeux, quelle que fût la pièce jouée, Dieu était outragé et l'homme avili : tous les théâtres étaient les palais de Satan et les temples de l'Impudicité[2]. Mais un autre Père de l'Église, d'une foi non moins ardente, et d'une doctrine non moins pure, engagé aussi avant dans la lutte contre le paganisme dont, par sa propre expérience, il connaissait tous les piéges, saint Jérôme, n'a jamais maudit ni proscrit Ménandre et ses admirateurs. Il l'invoquait même, entre autres protecteurs de la civilisation menacée. Effrayé par les progrès des barbares, il voulait rallier autour de

[1] *Nondùm amabam, sed amare amabam.... quærebam quod amarem, amans amare, et oderam securitatem, et viam sine muscipulis* (Saint Augustin, *Confessions*, III, 1). — Comme les mêmes mots ont un sens différent, suivant les hommes qui les emploient et les circonstances qui les amènent! Cet *amare amabam* si passionné et si juvénile dans saint Augustin, nous le retrouvons, mais sceptique et sec, dans une lettre de Benjamin Constant à Mme de Charrière (11 mars 1788) : « Mon oncle et moi, *nous aimerions à nous aimer*, et
« comme nous ne le pouvons pas tout simplement et tout uniment,
« nous voulons au moins avoir l'air de nous quereller, comme si
« nous nous aimions. »

[2] Tertullien, *de Spectaculis, passim*. Encore les tragédies et les comédies des anciens étaient-elles, selon lui, les meilleures de leurs œuvres poétiques ! (*Ibid.*)

Rome et de l'Église tous les arts et toutes les gloires : il demandait à la Grèce de lui donner aussi des alliés pour cette sainte cause dont tous les grands hommes lui semblaient les défenseurs légitimes ; et il s'écriait dans ce danger : « Que les historiens appellent à eux Hérodote et « Salluste ! que les orateurs se réclament de Lysias et des « Gracques, de Démosthène et de Cicéron ! que les poëtes « se retranchent derrière Homère, Virgile, Ménandre et « Térence ! » Saint Jérôme rendait à Ménandre un double hommage, en lui marquant sa place parmi les plus grands noms d'Athènes et de Rome, et en le conviant à protéger, pour sa part, les plus grands intérêts de l'esprit humain.

Saint Paul avait fait plus encore. L'Apôtre retrouvait dans le poëte païen un des préceptes que lui dictait l'esprit même de Dieu ; et sans chercher à rompre la mesure du vers pour déguiser son emprunt, il écrivait aux chrétiens de Corinthe : « Μὴ πλανᾶσθε· Φθείρουσιν ἤθη χρῆσθ' « ὁμιλίαι κακαί. »—« Ne vous abusez point : les mauvaises « compagnies corrompent les bonnes mœurs [1]. » Le savant Clément d'Alexandrie comprit et suivit l'exemple de saint Paul. Il cherchait dans l'antiquité même des armes contre le paganisme : trop crédule parfois, il citait les vers forgés par le Juif Aristobule comme des vers authentiques d'Orphée [2], et montrait avec joie une parenté factice entre

[1] Saint Paul, première épître aux Corinthiens, XV, 33.—Ménandre, Θαΐς, II ; Mein. *Fr. com. gr.*, IV, p. 132.

[2] Voir la curieuse dissertation de Walckenaer, intitulée : *Diatribe de Aristobulo Judæo.*

les psaumes de David et la philosophie du chantre fabuleux. Il se trompait encore quand il attribuait à Ménandre une pleine connaissance des perfections de Dieu : le style fautif et négligé des fragments qu'il cite aurait dû suffire à lui montrer son erreur; quand même il n'aurait pas vu, entre ces fragments et les passages de l'Écriture sainte qu'il en rapproche, des ressemblances trop étranges pour n'être pas suspectes. Mais il ne se trompait pas, et il reconnaissait une des véritables beautés des écrits de Ménandre quand il n'y cherchait que des satires salutaires et une haine, déjà pieuse, du vice, et qu'il se contentait de leur emprunter quelques-unes de ces nombreuses sentences morales où respire une âme vraiment digne d'une meilleure religion.

Les héritiers immédiats des Romains et des Grecs ne furent pas seuls à profiter de la philosophie pratique dont Ménandre avait rempli ses œuvres. Elle se répandit et s'accrédita en Syrie, et n'en fut pas proscrite par la religion nouvelle, dont cette province fut, pourtant, une des premières conquêtes. On a récemment découvert[1] dans

[1] M. Ernest Renan est le premier qui ait signalé ce recueil gnomique, dans une *Lettre à M. Reinaud, sur quelques manuscrits syriaques du musée Britannique*, etc. (dans le n° 3 de l'année 1852 du *Journal Asiatique*). Voici la traduction latine littérale que M. Renan a donnée des premières lignes, « sans m'obliger, » dit-il, « à en lever toutes les obscurités » :

Menander sapiens dixit in principio sermonum suorum : Omnia opera hominis sunt aqua et semen, et planta et filii. Pulchrum est plantare plantas, et decorum generare filios; laudabilis et pulchra

un manuscrit syriaque du vii^e siècle, à côté d'une apologie du christianisme, un recueil gnomique commençant par ces mots : « Voici ce que dit le sage Ménandre; » et au xiii^e siècle, Abulfaradj, évêque d'Alep [1], citait encore

res est semen; sed ille in cujus manus venit (?) laudabilis est super omnem rem.— Deus reverendus est, pater et mater colendi, nec unquam de sene ridendum, quia (ad statum) in quo est tu tendis. —Surgens coram eo qui te senior est, honora eum quem tibi præposuit Deus honore et principatu.—Occidens ne occidas, et manus tuæ nihil faciant pravi, quia gladius in medio positus est, etc.—Nous retrouvons bien deux vers qui ressemblent de très-près à une de ces sentences :

Μὴ καταφρόνει, Φιλῖν', ἐθῶν γεροντικῶν,
οἷς ἔνοχος, εἰς τὸ γῆρας ἂν ἔλθῃς, ἔσει.

Mores seniles ne, Philine, rideas,
Quos ipse (pergat ætas modò) imitaberis!

mais ces deux vers ne sont pas de Ménandre : ils sont d'un autre poëte de la comédie nouvelle, Apollodorus (Mein. *Fr. com. gr.*, IV, 452). D'ailleurs, nous croyons reconnaître, dans les quelques lignes traduites par M. Renan, trop de souvenirs des saintes Écritures et l'allure trop marquée de l'imagination orientale, pour que nous puissions croire le recueil authentique et raisonnablement attribué à Ménandre. M. Renan lui-même, qui a répondu avec une grande obligeance à toutes nos questions, soupçonne aussi ces sentences d'être apocryphes. Les mots *in principio sermonum suorum*, qui ne peuvent guère s'appliquer à des comédies, nous font supposer que l'auteur syriaque aura eu entre les mains, non les œuvres mêmes de Ménandre, mais quelque collection grecque de gnomes monostiches : il peut en avoir traduit quelques-unes, comme celle d'Apollodorus; à coup sûr, il en a fabriqué de nouvelles (la première, par exemple, n'a rien de grec) : toutefois, quelque opinion qu'on se fasse sur l'authenticité de ce recueil, la popularité et l'autorité du nom de Ménandre, parmi les Syriens du vii^e siècle, restent un fait acquis par la découverte de M. Renan.

[1] Il l'appelle *Mayander* (Abulfaradj, *Historia compendiosa dynastiarum*, p. 22; Fabricius, *Bibl. gr.*, II, 455).

avec admiration, quoiqu'en le défigurant, ce nom qui comptait déjà quinze cents années de vie et d'éclat.

Les Syriens savants lisaient Ménandre en grec et le traduisaient. En Occident, ce furent les imitations latines qui sauvèrent son nom de l'oubli. Térence n'avait pas péri dans l'Europe devenue barbare, mais où quelques efforts furent essayés dès les premiers temps pour dégager les traditions romaines des ruines accumulées par l'invasion. Au VIIe siècle, un plaisant cause avec Térence[1]. Au Xe siècle, Hrosvita, la religieuse saxonne, lit Térence et met sous l'invocation de ce patron profane les premiers essais du drame chrétien, cherchant ainsi à rattacher encore par quelque lien, aux gloires anciennes qui faisaient autorité, l'art vraiment nouveau dont elle était à son insu la créatrice[2]. Deux cents ans plus tard, Jean de Salisbury nomme Térence et son modèle, Ménandre, dont le souvenir s'était ainsi perpétué. A son langage, il semble même que les œuvres du poëte grec lui soient familières. En avait-il lu quelque manuscrit, sauvé jusqu'alors? S'il ne les avait connues que par leur réputation ou leurs

[1] *Dialogus inter Terentium et delusorem; cfr.* Magnin, *Bibl. de l'école des Chartes,* 1re série, vol. 1, p. 524.

[2] Le titre des comédies de Hrosvita porte qu'elles sont écrites *in æmulationem Terentii*; mais l'ardente et pieuse muse du couvent de Gandersheim a bien moins écouté son modèle païen que les instincts de son âme et de son temps; et, sans son propre aveu, personne n'eût songé à chercher un écho de Térence dans ces singulières comédies qu'occupent tout entières les troubles romanesques de la passion moderne et les miracles inouïs de la grâce divine.

imitateurs, aurait-il parlé de Plaute, de Ménandre, de Térence, et de ces histoires imaginaires « que nous trou-« vons, » dit-il, « dans leurs écrits[1], » en les citant tous les trois à la fois sur le même ton et comme en égale connaissance de cause ? Quoi qu'il en soit, les fabliaux du temps avaient rendu populaire l'intrigue d'une de ces comédies déjà si anciennes, et Guillaume de Blois, poëte latin qui écrivait à la fin du xiie siècle, déclarait que le sujet de sa pièce licencieuse, intitulée *Alda*, était ainsi venu de Ménandre jusqu'à lui.

Cependant ni la gloire de Ménandre à la fois propagée en Orient et en Occident, ni les vertueux reproches et les bons conseils qu'il avait adressés à ses contemporains, ni même l'exemple de saint Jérôme et de saint Paul ne purent lui faire toujours pardonner son titre de poëte comique et ses peintures des passions. Un des Byzantins savants qui rapportèrent en Italie, après la prise de Constantinople par les Turcs, cette même littérature grecque, dont, une fois déjà, leurs ancêtres avaient révélé les beautés au peuple romain, Démétrius Chalcondyle racontait à ses élèves combien d'œuvres charmantes avaient été tour à tour sacrifiées aux scrupules d'une aveugle piété, dans un des siècles qui précédèrent immédiatement le sien : « L'autorité des prêtres était si grande, » disait-il, « sur l'esprit des empereurs d'Orient, que pour

[1] *Polycraticus, vel de Nugis Curialium*, 1, 8.

« à leur plaire ou a brûlé successivement des collections
« complètes de manuscrits grecs, et surtout de ceux où
« il était parlé d'amour: C'est ainsi que les comédies de
« Ménandre et de Philémon ont péri avec les chants de
« Mimnerme et d'Alcée, pour faire place aux poésies de
« saint Grégoire de Nazianze[1]. » Le christianisme déjà
depuis longtemps vainqueur, eût-il dû se montrer plus
sévère que le christianisme encore combattu? Et pouvait-il craindre que, malgré lui, les admirateurs des littératures antiques ne fussent au fond de leur âme adorateurs des faux dieux? Les prêtres de Constantinople le craignaient. Il n'est rien de nouveau sous le soleil.

Ménandre avait là des ennemis dont les soins cruels
ne réussirent que trop. Ses œuvres étaient parvenues en
grande partie jusqu'au temps de l'archevêque Eustathe[2]
qui les cite fréquemment dans ses commentaires sur
l'Odyssée et l'Illiade. Mais on ne peut ajouter foi au témoignage d'Allacci, quand il dit que, de son temps encore,
c'est-à-dire au XVIIe siècle, on conservait à Constantinople
vingt-quatre comédies de Ménandre, recueillies et expliquées par Michel Psellus[3]. « Ô le riche trésor! » s'écriait-il. Erreur séduisante, disons-nous : joie dont il faut
désespérer! Comment croire que, depuis l'année 1079,
date de la mort de Michel Psellus, jusqu'à l'année 1511,

[1] Alcyonius, *de Exsilio*, 1; Fabricius, *Bibl. gr.*, II, 460.
[2] Mort vers 1198.
[3] Leon. Allat. *de Psellis*, p. 69; Fabricius, *Bibl. gr.*, II, 460.

date de la mort de Démétrius Chalcondyle, ce précieux manuscrit eût échappé tour à tour aux ravages des fanatiques et aux recherches des érudits?

Mais il restait de nombreux fragments de Ménandre épars dans les écrits des autres auteurs et dans les recueils de compilations. C'était assez pour donner à sa célébrité un point d'appui solide, aussitôt que l'étude de la littérature grecque fut elle-même remise en honneur. Aussi, au xvi^e siècle, quand l'école de Ronsard « entreprit contre l'ignorance cette belle guerre, » dont parle Pasquier, et en laquelle Du Bellay, avec des accents de Tyrtée, poussait la France au pillage de la Grèce et de Rome, les auteurs de la Pléiade s'emparèrent aussitôt du nom de Ménandre, et l'écrivirent sur leur étendard parmi les plus illustres qu'ils invoquaient ; et comme, au milieu de leurs vives et fortes qualités poétiques, ils avaient le ridicule de s'admirer eux-mêmes autant qu'ils admiraient les anciens, ils ne manquèrent pas de comparer à Ménandre ceux d'entre eux qui cherchaient à réformer la scène. Jodelle, dit Ronsard [1],

> Jodelle le premier, d'une plainte hardie,
> Françoisement chanta la grecque tragédie,
> Puis en changeant de ton chanta devant nos rois
> La jeune comédie [2] en langage françois,

[1] *Discours à Jacques Grévin*, v. 127-132.

[2] Nous dirions aujourd'hui *la comédie nouvelle;* mais par *la jeune comédie* Ronsard traduisait aussi à sa manière les mots grecs consacrés : τὴν νέαν κωμῳδίαν.

Et si bien les sonna que Sophocle et Ménandre,
Tant fussent-ils sçavants, y eussent pu apprandre.

Jodelle, il est vrai, avait dit dans un de ses prologues :

L'invention n'est pas d'un vieil Ménandre [1],

mais en parlant ainsi il voulait seulement assurer ses spectateurs que l'intrigue et les personnages de sa comédie n'appartenaient point à l'antiquité comme ceux de la tragédie depuis peu restaurée, mais qu'ils étaient bien du XVIe siècle, et d'un intérêt tout actuel et vivant. Jodelle ne cherchait point à répudier autrement le patronage du poëte grec et à se prétendre inventeur d'un genre nouveau. Loin de là, il reconnaissait pour son maître celui dont Ronsard le déclarait tout au moins rival, et dans un de ces sonnets étranges qu'il écrivait d'un seul trait et qu'on ne comprend pas d'une seule lecture, il se vantait d'avoir apporté au peuple le miroir comique avec le ton du vers de Ménandre [2]. Jaques de la Taille en disait autant de son frère Jehan, dans l'apostille flatteuse qu'il mettait à

[1] *L'Eugène, comédie; prologue,* v. 33.

[2] On ne peut citer qu'en note et à titre de curiosité le texte même des vers où Jodelle parle ainsi, tant ils sont minutieusement compliqués d'une double pensée. On dirait deux cordelettes, de couleurs diverses, tordues ensemble et arrêtées à chaque tour par un nœud. Quelques lignes en feront juger aisément :

J'empruntay le Cothurne, et le Soc, à la Grèce,
Pour aux rois, pour au peuple, avecques la hautesse,
Avecques la basseur, du vers Æschylien
Et du vers de Ménandre, apporter l'ancien
Miroir tragic, comic, qui rois, et peuple, dresse.
(*Sonnet à M. Symon,* p. 112 de l'éd. de 1574.)

la comédie des Corrivaux[1], et presque autant de lui-même dans l'épitaphe qu'il se préparait[2]. Évidemment pour toute cette génération éprise de la Grèce, Ménandre était l'idéal du poëte comique, et on peut croire que pour l'élever à cette dignité suprême la perte même de ses œuvres lui avait servi. Un auteur duquel il ne reste qu'un grand nom partout célébré et des fragments partout dispersés est un modèle doublement commode à ses imitateurs. Ils ont tout avantage à s'autoriser de lui et peu de comparaisons à craindre : de sa gloire, demeurée en pleine lumière, ils s'approprient aisément quelques reflets ; et de ses mérites réels, retombés dans le vague, on ne saurait se faire des armes contre eux. Quand Jodelle, Grévin et les frères de la Taille rapprochaient de leurs noms celui de Ménandre, leur inexpérience y trouvait son compte aussi bien que leur vanité ; car il était, de tous les poëtes anciens dont ils eussent pu se déclarer les suivants, à la fois le plus célèbre et le moins bien connu[3].

[1] Qui voudra voir tout cela qu'a de beau
Le doux Ménandre
Qu'il vienne voir ce poëme nouveau.
(OEuvres de Jehan et Jaques de la Taille, éd. de 1573, p. 99.)

[2] *Ludere sed populi mores dedit illa* (Thalia sc.), *Menandrum*
Dùm què poetam Afrum, te que Arioste, sequor.
(OEuvres de Jehan et Jaques de la Taille, p. 73.)

[3] Il serait injuste, toutefois, de ne voir que calcul orgueilleux, ignorance et erreur dans le fait des poëtes comiques de la pléiade invoquant Ménandre. Ils ne pouvaient pas ou ne savaient pas mesurer son génie et la distance qui les séparait de lui : mais en lisant Horace ou Quintilien, en comparant Aristophane et Térence, ils pou-

Ménandre, cependant, profita plus encore que Jodelle et Grévin de tout ce bruit fait autour de son nom. L'amour de l'antiquité n'était pas seulement alors une mode, une vogue frivole, ou le mot d'ordre d'une secte littéraire :

vaient et ils savaient se rendre compte de la réforme que Ménandre avait accomplie sur le théâtre grec, et du genre de comédies dont il était le représentant. Or, sur ce point, et jusqu'à un certain point, ils étaient fondés à trouver de la ressemblance entre son rôle et le leur. On hésite toujours à comparer les siècles malhabiles et leurs essais aux siècles les plus civilisés et à leurs chefs-d'œuvre. Mais il faut avouer que dans les moralités, farces et sotties de la première moitié du xvi⁰ siècle, plus d'un trait rappelle la comédie grecque avant Ménandre, et que les efforts de l'école de Ronsard tendaient directement au but que Ménandre avait si glorieusement atteint. M. de Sainte-Beuve, dont il faut avoir sans cesse le livre en mains quand on lit les poëtes du xvi⁰ siècle, a relevé (p. 203 à 206 de l'éd. Charpentier), dans les sotties du temps de Louis XII, bien des passages qui ont trait aux affaires publiques du moment, et où se retrouvent, sans leur poésie, mais avec toute leur hardiesse, les libres remontrances du pamphlétaire Aristophane. Vauquelin de la Fresnaye, dans son *Art poétique*, en avait déjà pris note, à la gloire de ses amis, les disciples de Ronsard, qui avaient abandonné ce goût de la polémique et des attaques directes. Après avoir traduit quelques vers d'Horace sur les excès de la comédie ancienne à Athènes, il ajoutait :

> Ainsi, dedans Paris, j'ai veu par les collèges
> Les sacrilèges être appelez sacrilèges
> Es jeux qui se faisoient, en nommant franchement
> Ceux qui de la grandeur usoient indignement,
> Et par son nom encore appeler toute chose,
> Médire et brocarder de plus en plus on ose ;
> Alors vous eussiez vu les paroles, d'un saut,
> Comme balles bondir, volant de bas en haut.
> Mais cette liberté depuis estant retrainte,
> Mille gentils esprits, sentant leur âme attainte
> De la divinité d'Apollon, ont remis
> Le soulier du comicque aux limites permis.
> Fuyant d'Aristophane en médisant la faute,
> Et prenant la façon de Térence et de Plaute,

c'était en même temps une sérieuse ardeur des meilleurs esprits pour les recherches savantes et pour la reconstruction des modèles brisés. Dans ce travail du xvie siècle, les fragments de Ménandre ne pouvaient être négligés.

> Ils ont en leurs moraux d'un air assez heureux
> De Ménandre mêle mille mots amoureux.
> (V. de la Fresnaye, *Art poet.*, chant III, v. 87-102.)

C'était aussi, entre la comédie grecque avant Ménandre, et la comédie française avant Ronsard, une ressemblance frappante que la profusion des types généraux et des personnifications. Le mysticisme chrétien en avait enfanté plus encore, sur la scène comique, que la mythologie païenne, mais sans leur donner cette vie presque réelle, quoique factice, dont l'art supérieur des Grecs savait les douer. Aussi Grévin et Jodelle se moquaient-ils à outrance de ces « ignorants basteleurs qui introduisent »

> La Nature,
> Le Genre-humain, l'Agriculture,
> Un Tout, un Rien, et un Chascun,
> Le Faux-parler, le Bruit-commun.
> (Grévin, *Prologue de la Trésorière*, v. 18-22.)

et qui moralisent un Conseil,

> Un Temps, un Tout, une Chair, un Esprit.
> (Jodelle, *Prologue de l'Eugène*, v. 40.)

Pour les élèves de Ronsard, la seule vraie comédie est « la nou-
« velle, laquelle est faite à l'imitation des mœurs et commune ma-
« nière de vivre des hommes, dont Ménandre a été l'autheur, et à
« l'imitation de laquelle, » dit Grévin, « nous avons faict les
« nostres. » (*Discours sur le théâtre*, p. 6.) Et, en effet, c'est bien en ce sens qu'ils ont innové. Mais ils critiquaient mieux qu'ils ne pratiquaient, et si, dès les premières découvertes de l'érudition, ils ont pu entrevoir le dessein général de la comédie nouvelle, s'ils ne manquaient ni de facilité, ni de mordant, ni d'une certaine connaissance facile des premiers mouvements du cœur humain, d'autre part Ménandre, leur lointain modèle, était encore trop enveloppé de sa demi-obscurité pour qu'ils pussent se pénétrer utilement de son génie, et la grâce, la profondeur, l'habileté dramatique, la décence leur faisaient défaut autant qu'elles abondaient en lui.

Dès 1561, Jacob Hertelius[1] en avait recueilli et publié un petit nombre, mais négligemment, et comme pour acquitter sa conscience envers un poëte autrefois fameux. Huit ans plus tard[2], Henri Étienne en donna une édition, bien incomplète encore, mais déjà précieuse par les soins apportés à la révision du texte, et par la sagacité des conjectures. Dès lors l'attention se fixa

Sur ces débris heureux d'un malheureux naufrage ;

Hugo Grotius, à qui des travaux plus austères n'avaient pas fait oublier les lettres, chère étude de sa jeunesse, augmenta par ses recherches la collection des fragments de Ménandre, et la publia de nouveau[3] avec une traduction en vers latins, d'une exactitude qui devrait désespérer tous les prosateurs, d'une clarté qui rend les commentaires presque inutiles, et d'une élégance que ne font jamais pâlir les textes mêmes placés en regard.

Personne n'avait encore publié séparément les fragments de Ménandre. Il était raisonnable de ne pas éloigner de lui son ancien rival Philémon : mais n'était-il pas juste de leur consacrer, à eux seuls, un volume où nul autre ne leur eût disputé la place et l'intérêt ? Jean Leclerc y songea le premier : mais ce fut là son seul mérite. Son

[1] J. Hertelius, Τῶν παλαιοτάτων ποιητῶν Γνωμικὰ Παραγγέλματα σωζόμενα. Bâle, 1561.

[2] *Comicorum græcorum Sententiæ.* Parisiis, 1569.

[3] *Excerpta ex tragœdiis et comœdiis græcis.* Paris, 1616.

travail ¹ est rempli d'erreurs de toute sorte, que la négligence ne saurait expliquer à elle seule, et qui comptent parmi les exemples les plus singuliers de l'ignorance confiante et contente de soi. Des solécismes substitués à des hellénismes, des vers estropiés à plaisir quand le texte en était pur et incontesté, des traductions faites à contre-sens, d'après la traduction intelligente de Grotius, des notes où les difficultés n'étaient résolues que par des erreurs quand elles n'étaient pas aggravées par des conjectures impossibles, rien n'y manquait. Une guerre violente s'engagea. Bentley ouvrit l'attaque par une dissertation ou plutôt par un pamphlet ², où la moquerie la plus mordante anime et relève une érudition supérieure. Aussitôt Leclerc, Corneille de Paw ³, et Jacques Gronovius ⁴, répondirent par des injures aux arguments solides et aux railleries fines du prétendu Philéleuthère de Leipzig, pseudonyme qui ne les avait pas trompés. Mais si leur propre vanité fut satisfaite de cette vengeance grossière, Bentley n'en gagna pas moins sa cause auprès des juges compétents; et l'édition de Ménandre et de Philémon que Leclerc avait publiée dut au critique anglais une célébrité de mépris qu'elle

¹ *Menandri et Philemonis Reliquiæ, quotquot reperiri potuerunt, græcè et latinè, cum notis H. Grotii et J. Clerici.* Amstel., 1709.

² *Phileleutheri Lipsiensis emendationes in Menandri et Philemonis reliquias, etc.* Trajecti ad Rhenum, 1710.

³ *Philargyrii Cantabrigiensis emendationes, etc.* Amstelod., 1711.

⁴ *Infamia emendationum in Menandri Reliquias, etc.* Lugduni Batavorum, 1710.

n'eût pas même pu conquérir à elle seule et à laquelle elle n'échappera plus.

Toutefois, cette querelle, où s'échangèrent tant d'épigrammes et d'injures, ne fit de bruit que dans un monde à part, le monde des savants et de ceux qui prétendaient l'être. Le public d'alors ne lisait le grec qu'en français, ou adoptait sans contrôle les jugements de Boileau. Ménandre était connu par ces dix vers de l'*Art Poétique* :

> Le théâtre perdit son antique fureur :
> La comédie apprit à rire sans aigreur,
> Sans fiel et sans venin sut instruire et reprendre,
> Et plut innocemment dans les vers de Ménandre.
> Chacun, peint avec art dans ce nouveau miroir,
> S'y vit avec plaisir ou crut ne s'y point voir.
> L'avare des premiers rit du tableau fidèle
> D'un avare souvent tracé sur son modèle,
> Et mille fois un fat finement exprimé
> Méconnut un portrait sur lui-même formé[1].

A cette esquisse, déjà vague elle-même, et plus imaginée que ressemblante[2], Collin d'Harleville ajouta peu de chose, si ce n'est des traits plus libres et plus vifs, dans les *Aven-*

[1] *Art poétique*, III, 358-368.

[2] A serrer de près ces quelques vers de Boileau, on les trouverait bien inexacts. Dire absolument que la comédie nouvelle était un miroir dans lequel chacun

> Se vit avec plaisir, ou crut ne se point voir,

c'est là une grande exagération. Plus discrets qu'Aristophane, Ménandre et les autres écrivains de la même école n'étaient cependant pas aussi discrets que Molière, et il leur arrivait souvent de railler,

tures de Thalie qu'il publia en 1781. C'étaient des vers légers et faciles sur l'histoire d'une muse, dont lui-même

sans détours et sans ménager les noms propres, des citoyens vivants et connus, si bien qu'il était impossible au modèle de ne se pas reconnaître dans le portrait, ou de s'y plaire. Certes, ils n'auraient pas même pris la peine de changer Cotin en *Trissotin*, si, pour leur bonheur, ils avaient eu à s'exercer sur cette inestimable victime ; et ils n'auraient sans doute pas laissé à Ménage le droit de nier sa parenté avec Vadius, *le savant qui parle d'un ton doux* (*Menagiana*, v. III, p. 23). Le poëte Archédicus, au dire de Polybe (XII, 13), avait publié en plein théâtre les plus cruelles accusations contre les mœurs du patriote intègre Démocharès ; Diphile avait dit que l'historien Timée était

Gras, et souillé du suif de la Sicile,

selon la traduction littérale et crue du vieil Amyot (Plutarque, *Vie de Nicias*, I) ; un autre historien, Mnésiptolème, avait servi de sujet, et même donné son nom pour titre, à une pièce très-vivement satirique d'Épinicus (Athénée, X, sect. 40, p. 432). Toutes les écoles philosophiques ont, dans la collection des fragments de la comédie nouvelle, leur place en évidence, leurs niches, pourrait-on dire, dans cette galerie de caricatures élégantes, et chacune avec son inscription directement railleuse. Il semble. même, d'après un passage conservé par Athénée (VI, sect. 40, p. 242), qu'une partie au moins du livre que Lyncée de Samos avait écrit sur Ménandre roulait sur la vie et le caractère de ceux de ses contemporains que Ménandre avait nommés dans ses comédies. Voilà quatre ou cinq exemples : nous en pourrions citer aussi aisément une vingtaine. Jamais la loi des convenances et du ménagement ne fut aussi rigoureuse sur le théâtre d'Athènes que sur le théâtre du Palais-Royal au XVIIe siècle. Les habitudes mal effacées de la liberté démocratique y permettaient encore, au temps de Ménandre, plus que des types psychologiques des défauts communs à l'humanité tout entière, plus même que des allusions. Aussi, en ce qui touche la modération envers les contemporains, les pièces de Molière donneraient une idée

il pratiqua toujours le culte avec une aimable bonhomie et un bon sens doucement égayé qui suffisaient encore à plaire, lors même qu'il n'eut plus la verve simple et l'honnête élan de ses meilleurs jours. Voici tout ce qu'il

fausse de la comédie nouvelle, à laquelle elles ressemblent beaucoup à d'autres égards. Nous croyons que les satires mêmes de Boileau, où tant de personnalités avouées se mêlent à la peinture générale des défauts humains, seraient un meilleur terme de comparaison pour faire comprendre dans quelle mesure Ménandre avait mêlé aussi ces deux éléments. Il nous semble, d'ailleurs, qu'en écrivant les vers cités plus haut, Boileau pensait à Molière plutôt qu'à Ménandre, et nous retrouvons, dans ce qu'il dit de la comédie grecque sous les successeurs d'Alexandre, un souvenir trop manifeste de certaines anecdotes qui appartiennent à l'histoire de la comédie française sous Louis XIV. Cet homme à illusions, se regardant avec plaisir dans le miroir moqueur qui le reflète, n'est-ce pas le George Dandin réel à qui Molière demanda jour pour lui lire, avant de la faire représenter, sa pièce de George Dandin, qui invita à cette lecture une nombreuse compagnie, et qui applaudit si bruyamment, sans s'en douter, au tableau de ses propres malheurs? Cet avare qui ne reconnaît pas son vice sur la scène, malgré les traits de vérité dont il est marqué, n'est-ce pas cet autre Harpagon qui sortait du théâtre en disant : « Il y a là de bonnes leçons d'économie à prendre, » détournant ainsi la moralité de la comédie jusqu'à profiter, pour devenir plus ladre, de l'exemple qui aurait dû le corriger de sa ladrerie? Et ce fat qui croit voir autrui, quand il devrait se voir lui-même, dans le fat dont il rit avec la foule et avec l'auteur, n'est-ce pas à la fois l'un et l'autre marquis de *l'Impromptu de Versailles* (scène III), dont chacun gage cent pistoles que l'autre est le marquis raillé dans *la Critique de l'École des femmes?* Ménandre aurait de meilleures raisons qu'eux pour méconnaître le portrait sur lui-même formé, et, même dans l'espace étroit de dix vers, il était facile à Boileau de mieux définir le caractère de la comédie nouvelle.

apprenait à ses contemporains : « Je soutiens, » disait-il[1],

« Je soutiens donc, car c'est un fait
« Que mon héroïne est d'Athènes :
« Et dans ce pays-là, Dieu sait
« Combien elle a fait de fredaines !
« Que dis-je ? à l'âge de quinze ans,
« En véritable courtisane,
« Elle agaçait tous les passants,
« Même les plus honnêtes gens.
« Au libertin Aristophane
« Elle prodigua ses faveurs.
« Souvent à ses âpres fureurs,
« On eût cru voir une bacchante ;
« Et cependant l'extravagante,
« Sans religion et sans mœurs,
« Était agréable et piquante.

« Enfin, par avis de parents,
« On lui donna, de peur d'esclandre,
« Un curateur : ce fut Ménandre.
« Sous ce Mentor il fallut prendre
« Bientôt des airs tout différents,
« Changer son langage trop leste
« En un pur et doux entretien ;
« Dans ses atours simple et modeste,
« Et gracieuse en son maintien,
« Elle eut d'une fille de bien
« Le ton, la démarche et le geste.
« Tant qu'il vécut, tout alla bien.
« De sa mort la jeune personne
« Tout bas rendit grâces à Dieu,

[1] *Théâtre complet et poésies fugitives de* Collin d'Harleville, vol. IV, p. 179.

« Puis à sa ville dit adieu,
« Et vint à Rome. La friponne
« Aisément de Plaute en ce lieu
« Distingua la mine bouffonne, » etc.

C'était en savoir assez pour un poëte sans prétention. Mais pour mériter le surnom de Quintilien français, Laharpe aurait dû en savoir davantage. Et pourtant, qu'on réunisse les vers de Collin d'Harleville et ceux de Boileau; qu'on y joigne les trois pages de Plutarque, dénaturées par une traduction peu scrupuleuse ; voilà tous les matériaux que Laharpe a su recueillir et mettre en œuvre. Il ignorait jusqu'à l'existence des fragments de Ménandre : « La postérité a consacré sa mémoire, » dit-il dans le *Lycée*[1], « mais le temps a dévoré ses écrits. Ils ne nous « est connu que par les imitations de Térence qui lui « emprunta plusieurs de ses pièces, dont il enrichit le « théâtre de Rome. » Deux ouvrages, cependant, avaient paru, depuis peu, où les fragments de Ménandre étaient traduits en partie, à la suite des *Caractères de Théophraste*, par Lévesque[2], et du *Théâtre d'Aristophane* par Poinsinet de Sivry[3]; et malgré leur médiocrité, ces travaux auraient dû suffire, sinon à compléter le jugement de Laharpe, du moins à lui épargner une aussi singulière erreur.

Le xix^e siècle devait venger Ménandre de l'obscurité où

[1] *Lycée*, liv. I, chap. vi, section 1^{re}.
[2] Paris, 1782.
[3] Paris, 1784.

ses écrits avaient été laissés par Laharpe. En 1823, un célèbre helléniste, M. Auguste Meineke, publia à Berlin l'édition la plus complète qui eût jamais été donnée des fragments de Ménandre et de Philémon, accompagnés d'un commentaire où tous les documents étaient réunis et tous les problèmes discutés; et lorsqu'après dix-huit ans de recherches continuelles, M. Meineke eut publié une seconde édition de son travail, abrégée mais plus parfaite, à qui pouvait-il appartenir mieux qu'à l'Académie française de rendre un nouvel hommage au poëte déjà si habilement restitué? L'honneur d'être désigné par cette illustre compagnie à des études dont elle veut juger elle-même, pourrait, encore mieux que les éloges de Quintilien et de Plutarque, donner à Ménandre le droit d'être fier, et à Aristophane l'occasion d'être jaloux.

Cette destinée des œuvres et du nom de Ménandre est singulière et pleine de vicissitudes. Être un grand poëte; suivre et saisir les passions, Protées aux mille métamorphoses, dans le cœur humain, labyrinthe aux mille détours; avoir un génie si fécond qu'il puisse, pendant le cours de toute une vie, sans repos et sans lassitude, créer des êtres imaginaires mais si vivants eux-mêmes que tout un peuple les regarde comme ses concitoyens et ses familiers; écrire des vers que les enfants apprennent et que les vieillards méditent; recevoir tour à tour les hommages de l'admiration et de la jalousie; laisser derrière soi, en quittant la terre, des œuvres que se transmet-

tront les siècles, et qui suivront toujours la civilisation dans ses voyages et dans ses progrès, — voilà le rêve, et il semble commencer à s'accomplir : c'est le premier acte du drame glorieux. Le temps passe : viennent l'ignorance et la barbarie : le nom et les écrits du poëte luttent et triomphent longtemps. Bientôt des générations plus éclairées vont naître ; une merveilleuse découverte se prépare : elle assurera l'avenir à tous ceux qui le mériteront. Mais on apprend alors que ces œuvres, vainement belles, vainement victorieuses de tant de hasards, ont péri brusquement, quand leur immortalité, jeune encore, touchait au moment d'être une dernière fois consacrée et mise pour toujours hors de danger.

Cependant les autres écrivains sauvés avaient cité des vers de cet écrivain disparu. Recueillis et groupés, ces fragments occupent les veilles des savants et sont entourés de tout ce qui peut les compléter ou les éclaircir. Il semble alors que le temps est venu et que tous les moyens sont donnés d'apprécier le génie du poëte, de lui marquer sa place dans l'histoire littéraire, de renouer la trame brisée des intrigues qu'il avait tissues, de ressusciter, s'il est possible, les personnages qu'il avait créés, de nommer les vices et les ridicules qu'il avait raillés ou flétris, d'étudier sa double influence sur l'art et sur les mœurs, et de lui demander, même pour le présent, des conseils et des leçons. Telle est l'œuvre que l'Académie française a mise au concours, et que nous osons tenter d'accomplir.

CHAPITRE II.

HISTOIRE DE LA VIE DE MÉNANDRE.

Ménandre[1] naquit la 3ᵉ année de la 109ᵉ olympiade (342 av. J.-C.). Il était Athénien[2], du bourg de Cé-

[1] Suidas mentionne un poëte de l'ancienne comédie qui aurait porté le même nom : mais aucun autre auteur n'attribue à notre Ménandre cet obscur homonyme, que son nom, cependant, eût suffi à faire remarquer, s'il eût vécu autre part que dans l'imagination de Suidas, souvent coupable tantôt de dédoubler, pour ainsi dire, ceux dont il parle, tantôt d'en confondre deux.

[2] Pinkerton (*Dissertation sur les Scythes*, préf., xii) a voulu faire de Ménandre un Gète, en s'appuyant sur ce fragment : « Je le dis « de tous les Thraces, et surtout de nous autres Gètes (je suis Gète « moi-même, et je ne m'en cache pas), nous ne sommes pas fort « tempérants.... Aucun de nous n'a moins de dix ou onze femmes : « certains en ont douze, ou même plus. Et si quelqu'un meurt avant « d'en avoir épousé plus de quatre ou cinq, ses compatriotes parlent « de lui comme d'un homme qui n'a pas connu le plaisir et le bon- « heur, et qui est mort célibataire. » (Ménandre, *Fr. inc.*, viii; Mein., *Fr. com. gr.*, iv, p. 232.) Qui ne voit que ce sont là les paroles d'un personnage de comédie, et qu'elles ne doivent ni être mises dans la bouche du poëte, ni lui être appliquées indirectement? D'ailleurs, le témoignage des autres écrivains est positif; et Strabon lui-même, en rapportant le passage cité ci-dessus, dit que Ménandre n'avait sans doute pas inventé ces détails, mais qu'il devait les avoir

phise[1], et d'une famille qu'il ne fut pas le premier à illustrer[2]. De sa mère, Hégésistráte, le nom seul est venu jusqu'à nous[3]; mais son père, Diopithe, est plus connu[4]. Il était général des Athéniens, et fut envoyé dans la Chersonèse de Thrace, à la tête d'une colonie. Les Cardiens se plaignirent de ces étrangers qui empiétaient sur leur territoire, et Philippe, leur protecteur, proposa d'abord de soumettre l'affaire à des arbitres qui auraient eu plein pouvoir. Mais ses ouvertures furent repoussées, et il envoya des troupes au secours des Cardiens. Par voie de représailles, Diopithe ravagea le district maritime de la Thrace, qui était soumis au roi de Macédoine. Alors Philippe écrivit aux Athéniens une lettre de reproches, et ses partisans accusèrent Diopithe d'avoir violé les traités de paix et payé ses mercenaires en les menant au pillage. Mais

pris dans quelque historien : si Ménandre eût été Gète, Strabon s'en serait certainement prévalu pour donner autorité aux vers qu'il lui empruntait (Strabon, VII, p. 297).

[1] Suidas, II, p. 531 ; Eudocia, *Viol.*, p. 302.
[2] Anonyme, Περὶ Κωμῳδίας, p. xii.
[3] Suidas, Eudocia, *locis citatis*.
[4] Hypéride, dans le second des deux discours retrouvés en 1847, près de Luxor, par M. J. Arden, parle d'un Diopithe qu'il se félicite d'avoir courageusement mis en accusation, « quoiqu'il passe, » dit l'orateur, « pour être, de toute la république, le citoyen qui a le « plus de ressources dans l'esprit » (*Orat. pro Euxenippo*, col. 39 de l'éd. de Cambridge). M. Hogg (*Transactions of the Royal soc. of Lit.*, vol. IV, p. 216) a émis la conjecture très-probable, adoptée par M. Schneidewin et par M. Arden, que ce Diopithe était le père même de Ménandre.

Démosthène était là pour le défendre : « Il faut pronon-
« cer entre la guerre et la paix, » disaient les accusateurs.
« Nous n'avons pas le choix, » leur répondit-il [1] : « En
« toute justice et de toute nécessité, un seul parti nous
« reste à prendre : et lequel? punir celui qui nous atta-
« que le premier. A moins qu'on ne dise, cependant, que
« Philippe ne nous fait aucune injustice et ne commence
« pas la guerre tant qu'il épargne Athènes et le Pirée.
« Si ce sont là nos droits tels que mes adversaires les
« comprennent, et la paix telle qu'ils la définissent, vous
« voyez tous clairement l'impiété et le danger de leurs
« discours. Et pourtant, par là même, ils détruisent les
« reproches qu'ils adressent à Diopithe, et nous pouvons
« leur renvoyer leurs arguments. Car, si tout est permis
« à Philippe pourvu qu'il ne touche pas à l'Attique,
« dirons-nous que Diopithe ne peut porter secours aux
« Thraces sans faire la guerre aux Macédoniens ?... Quant
« aux pillages dont on le blâme, considérez, je vous prie,
« ce que nous faisons à Athènes. Nous refusons de voter
« une contribution : nous n'osons pas nous enrôler nous-
« mêmes : nous n'avons pas le courage de renoncer aux
« gratifications du trésor : nous ne payons pas à Diopi-
« the l'argent qui lui est assigné. Et quand il s'est créé
« quelques ressources par sa propre industrie, nous le
« blâmons! Lui qui ne reçoit rien de vous et qui n'a rien

[1] Démosthène, *Oratio de Chersoneso*, passim.

« par lui-même, d'où voulez-vous donc qu'il attende la
« solde et la nourriture de ses soldats ? du ciel peut-être ? »
Alors, derrière les accusateurs de Diopithe, Démosthène
montra Philippe qui se glissait pas à pas jusque dans la
Grèce : à la cause de son client, il rattacha celle d'Athènes
qu'il voulait grande et libre, et Diopithe fut acquitté.—
Un scholiaste [1] raconte, à cette occasion, que Ménandre
était ami de Démosthène; et que Diopithe dut à son fils
l'utile secours du grand orateur. Mais l'anecdote est controuvée; car ce procès eut lieu l'année même de la naissance de Ménandre. Nous en dirons autant d'un autre fait
rapporté par Ulpien [2]. Le procès de Ctésiphon allait être
jugé, et Démosthène voulait prouver à Eschine que les
Athéniens le tenaient tous pour un homme aux gages de
Philippe : il fallait obtenir un aveu solennel du peuple
assemblé. Démosthène usa d'adresse; en disant à Eschine :
« Je vais interroger pour toi : oui ou non, citoyens, le
« regardez-vous comme un mercenaire ? » il déplaça l'accent du mot μισθωτός et marqua la première syllabe au
lieu d'appuyer sur la dernière. Il espérait que ses auditeurs aux oreilles délicates sentiraient et relèveraient aussitôt cette faute volontaire. Peut-être même la scène avait-elle été combinée avec un ami. Au dire d'Ulpien, ce fut
Ménandre qui prit le rôle du puriste mécontent, et qui

[1] *Scholium ms. è codice Redhigerano descriptum*, cfr. Meineke, *Menandri Vit.*, p. xxiv.

[2] *Ad Demosth. Orat. pro Ctesiph. Comment.*, p. 80, B.

cria μισθωτός à haute voix, en replaçant l'accent. Démosthène interpréta l'incident à son gré, et se retournant vers Eschine : « Entends-tu, » lui dit-il, « le nom qu'ils « te donnent eux-mêmes? ils t'appellent mercenaire, « comme je le fais. » Mais le Discours sur la couronne fut prononcé l'an 330 (3ᵉ année de la CXIIᵉ olympiade), et Ménandre qui n'avait alors que douze ans ne pouvait être encore ni l'ami de Démosthène, ni un des juges de Ctésiphon, comme le prétend encore Ulpien.

Son intimité avec Épicure est, au contraire, très-certaine. Leur âge était presque le même : Ménandre n'avait pas un an lorsque Épicure naquit[1]. Ils restèrent unis toute leur vie, et le poëte consacra à la gloire de son ami deux vers où il le comparait à Thémistocle : «Salut à vous, glo-« rieux fils des deux Néoclès ! Toi, tu as donné la liberté « à ta patrie : toi, tu lui as donné la sagesse ! [2] » Mais

[1] Épicure naquit, comme Ménandre, la 3ᵉ année de la 109ᵉ olympiade (Diogène Laërce, X, 14.—Strabon, XIV, p. 526); mais on sait que les jeux Olympiques se célébraient dans le mois Hécatombéon, et que, par conséquent, l'année commençait, selon cette chronologie, à l'époque qui, dans le calendrier attique, correspond à notre mois de juillet. Ainsi les années comptées d'après les olympiades sont, comme on dit vulgairement, à cheval sur deux années du système moderne, et la 3ᵉ année de la 109ᵉ olympiade, par exemple, commence au mois de juillet de l'an 342 av. J. C., pour finir à la fin de juin 341. Or, il semble probable que Ménandre naquit dans la première partie de l'année, c'est-à-dire en 342, et Épicure seulement dans la seconde, c'est-à-dire en 341 (Suidas, *sub verbo*.—Clinton, *F. H. sub anno*).

[2] *Anthologie* de Jacobs, t. I, p. 136.

Ménandre pratiqua d'autres amitiés encore que celle d'Épicure, et fut initié à d'autres philosophies qui contribuèrent à former son esprit. Il avait vingt ans accomplis et s'était déjà signalé comme poëte comique, quand Aristote mourut [1], et les études profondes que celui-ci avait faites sur l'art dramatique avaient dû attirer vers lui Ménandre, dont le talent et le genre étaient faits pour lui plaire plus que ceux d'Aristophane, à en juger d'après les opinions exposées, dans la Poétique, sur la nature et les véritables lois de la comédie. D'ailleurs, Théophraste put transmettre à Ménandre, dans toute leur pureté, les doctrines du maître dont il avait été le disciple favori et qui lui légua la collection de ses œuvres : et lui-même il dut être d'un utile secours à son jeune auditeur [2], moins encore, sans doute, par son livre sur la comédie que par son génie d'observation.— Mais Ménandre trouva dans sa famille même un exemple à suivre et de bons conseils à écouter. Le frère de son père [3] était un des deux poëtes les plus estimés de la comédie moyenne, Alexis, qui se chargea d'instruire l'enfant, et le garda près de lui la plus grande partie de sa vie.

Ce ne furent pas des soins perdus. Avant vingt ans, Ménandre faisait représenter sa première comédie, et rarement on avait vu poëte si jeune [4] entrer en lice. Mais il

[1] Au mois d'août de l'an 322 av. J. C.
[2] Pamphila, ap. Diogen. Laert., V, 36.
[3] Suidas, *s. v.* Ἄλεξις.—Anonyme, Περὶ Κωμῳδίας, p. xii.
[4] L'auteur anonyme, Περὶ Κωμῳδίας, p. xii, semble même affirmer

justifia sa hardiesse : à vingt et un ans il remportait sa première couronne [1]. Il fit représenter tour à tour au moins cent cinq comédies : d'autres lui en attribuaient cent huit, et même cent neuf [2] : les avis étaient déjà partagés sur ce point dans l'antiquité. Il surveillait lui-même les représentations préparatoires de ses pièces [3], ne voulant confier le soin du succès ni aux acteurs seuls, ni à un mandataire indifférent. Mais quand la victoire, si laborieusement poursuivie, venait à lui échapper, il en recevait tranquillement la nouvelle et se remettait à l'œuvre. L'orgueil console, plus qu'il ne souffre, des défaites qui ne sont pas méritées, et Ménandre se trouvait assez vengé quand il avait dit à Philémon : « N'as-tu pas

que Ménandre donna le premier exemple d'une telle précocité : Ἐδίδαξε δὲ πρῶτος ἔφηβος ὤν, dit-il. Or, l'âge de l'éphébie allait du commencement de la dix-huitième année au commencement de la vingtième. Mais comment pourrait-on concilier ce fait avec cette autre assertion qu'on trouve dans Suidas : Eupolis, le poëte de la comédie ancienne, commença à faire représenter dès l'âge de dix-sept ans (Suidas, *s. v.*, Εὔπολις)? Nous croyons qu'il faut lire πρῶτον au lieu de πρῶτος, dans le passage de l'auteur anonyme Περὶ Κωμῳδίας, et traduire : « Ménandre fit représenter sa première pièce étant « encore éphèbe. » (Cfr. Meineke, *Hist. crit.*, 104; *Menandri Vit.*, XXX.)

[1] *Eusèbe ad Olymp.*, CXIV, 4. Μένανδρος ὁ κωμικὸς πρῶτον δρᾶμα διδάξας Ὀργὴν ἐνίκησε : « Le poëte comique Ménandre fit représenter, « cette année-là, sa comédie de *la Colère*, qui lui valut sa première « victoire; » en rapportant πρῶτον à ἐνίκησε, d'après une conjecture heureuse de M. Meineke (*Menandri Vit.*, XXX).

[2] Aulu-Gelle, *Noctes atticæ*, XVII, 4.

[3] Alciphron, *Epist.*, II, 4.

honte quelquefois de voir tes comédies préférées aux miennes ?[1] »

Ses travaux littéraires ne l'empêchaient pas de mener une vie élégante et délicate[2], telle que devait la comprendre un ami de Théophraste et d'Épicure[3]. Phèdre le représente tout parfumé, laissant flotter sa robe lâche, et marchant d'un pas languissant et voluptueux[4]. Suidas l'accuse en termes énergiques d'une folle ardeur pour le plaisir[5].

[1] Aulu-Gelle, *Noctes atticæ*, XVII, 4.
[2] Ménandre était λαμπρὸς τῷ βίῳ, dit l'auteur anonyme, Περὶ Κωμῳδίας.
[3] Voir dans Athénée I, sect. 38 (p. 21, a.) ce que disait Hermippus sur l'élégance de Théophraste. Quant à Épicure, quelque contraste qu'on ait voulu établir entre sa vie et la doctrine qui porte son nom, la pureté de ses mœurs nous semble au moins douteuse : on peut lire, à ce sujet, le dixième livre de Diogène Laërce, et en peser les témoignages contradictoires (*cfr. quoque Alciphr.*, *Epist.* II, 2). En tout cas, ce n'était pas une école d'austérité que ces fameux jardins fréquentés par la courtisane Léontium, où elle apprit une philosophie qui ne l'empêcha pas de rester courtisane (Athénée, XIII, sect. 53, p. 588, a. b.) et qui la mena seulement à prendre nombre d'amants parmi ses compagnons d'études (Athénée, *ibid.*; Diog. Laert., X, 11). La devise d'Épicure était la volupté; de telles intimités en étaient le commentaire. Aussi s'efforcerait-on en vain de nous prouver qu'il faisait consister uniquement le plaisir dans la vertu, et qu'il faut rejeter, tout entiers, sur ses continuateurs seuls, les torts rappelés par son nom.
[4] Phèdre, VI, 1.
[5] Περὶ γυναῖκας ἐκμανέστατος (Suidas, t. II, p. 531). M. Meineke (*Men. Vit.*, p. xxviii) s'est efforcé d'atténuer le témoignage de Suidas. Il s'appuie surtout sur ces mots d'Ausone : *Quid ipsum Menandrum, quid comicos omnes, quibus severa vita est et læta materia* (*Præf. Cent. myst.*, p. 169)? Mais, comme l'a dit M. Raoul Rochette

Bien qu'il fût louche[1], il devint et resta longtemps l'amant de la célèbre Glycère, fille de Thalassis[2]. C'était une des plus belles courtisanes d'Athènes, et, avant de se lier avec Ménandre, elle avait été la toute-puissante maîtresse du lieutenant prodigue et débauché d'Alexandre, Harpalus. En Syrie, il lui avait élevé une statue d'airain : à Tarse, il l'avait logée dans son propre palais : « Et là vous auriez entendu, » selon le récit indigné de l'historien Théopompe, « Harpalus dire qu'il ne voulait pas porter de
« couronne si Glycère n'en portait pas une comme lui,
« et ordonner que, pour l'amour d'elle, une immense
« cargaison de blé fût envoyée aux Athéniens : vous auriez
« vû la foule agenouillée devant elle, lui donnant le nom
« de reine, et la traitant avec toutes les marques de respect
« que vous gardez pour vos femmes et pour vos mères[3]. »
Ménandre ne pouvait pas donner à Glycère une cour : mais il fit autant que lui consacrer une statue, le jour où il la choisit, sinon pour sujet, du moins pour personnage principal d'une de ses comédies[4].

Le plus aimable des épistoliers grecs, celui qui, par sa connaissance et son respect de la langue, aurait le mieux

(*Vie de Ménandre*, 11), « en distribuant cet éloge à tous les comi-
« ques sans exception, il me semble que la part qui en revient à
« Ménandre s'en trouve considérablement affaiblie. »

[1] Suidas, *l. c.*
[2] Athénée, XIII, sect. 66 p. 594 d.
[3] Athénée, XIII, sect. 68, p. 595 d.
[4] Meineke, *Men. et Phil. Reliq.*, Ed. maj., p. 39.

mérité de naître aux beaux siècles de la littérature athénienne, et qui mériterait le mieux aujourd'hui, par ses grâces non factices, qu'on inventât pour lui un nom moins décrié que ceux de sophiste et de rhéteur, Alciphron, nous a donné deux charmants tableaux de l'intimité de Ménandre et de Glycère, dans les lettres qu'il a composées sous leur nom. Les caractères de tous deux et diverses circonstances de leur vie y sont rappelés par des allusions adroites. C'est d'abord une lettre de Ménandre, racontant à sa maîtresse les offres brillantes du roi d'Égypte, mais lui annonçant qu'il refuse pour l'amour d'elle; et, malgré tous nos efforts, nous ne parviendrons pas à rendre, sans leur faire perdre beaucoup de leur valeur, les finesses de langage, les sentiments délicats, les images souvent poétiques et l'esprit d'une originalité toute naturelle, dont l'écrivain grec a trouvé le secret :

MÉNANDRE A GLYCÈRE[1].

« Je le jure par les déesses d'Éleusis, et par leurs
« mystères (ces mystères et ces déesses[2] que j'ai tant de
« fois pris à témoin des serments que j'échangeais avec
« toi, ma Glycère, lorsque nous étions seul à seule) je

[1] Alciphron *Epist.*, II, 3.

[2] Dès l'abord, nous trouvons une imitation de Ménandre : « Gly-
« cère! » avait écrit le poëte, « pourquoi pleures-tu? Je te jure, ma
« chérie, par Jupiter Olympien et par Minerve, par ces divinités que
« j'ai tant de fois déjà prises à témoin de mes serments devant toi... »
(Priscien, l. XVII, p. 1192). — Alciphron n'a changé que le nom des

« jure qu'en t'écrivant ce que j'ai à te dire, je ne songe
« ni à me faire vanité d'un succès, ni à me séparer de
« toi. Car où pourrais-je trouver sans toi quelque plaisir?
« Et de quel succès pourrais-je être plus orgueilleux que
« de ta tendresse? Le charme de tes manières et la tour-
« nure de tes goûts feront pour moi, même des dernières
« années de ma vieillesse, comme une jeunesse éternelle.
« Eh bien ! mettons notre jeunesse en commun, vieillis-
« sons ensemble, et, de par les dieux ! mourons au même
« moment! Il ne faut pas que l'un ou l'autre de nous,
« descendant seul aux enfers, emporte avec lui, par delà
« ce grand passage, un souci jaloux des nouveaux bon-
« heurs que le survivant pourrait encore trouver sans lui.
« Ne meurs pas avant moi ; je ne veux pas être mis à
« pareille épreuve : et d'ailleurs, sans toi, quel bonheur
« me resterait-il à espérer? Mais venons au fait. Pourquoi
« Ménandre écrit-il à Glycère, que les fêtes de Cérès re-
« tiennent à Athènes? Pourquoi lui écrit-il du Pirée, où il
« est tout languissant de ses faiblesses accoutumées,
« que, toi, tu connais bien, et qui lui font la réputation
« d'homme mol et débauché auprès de ceux qui ne l'ai-
« ment pas? Pourquoi? Le voici. J'ai reçu une lettre de
« Ptolémée, le roi d'Égypte. Il me prie sur tous les tons,

divinités invoquées, et encore est-ce pour introduire, dans le serment
de Ménandre, le nom des déesses mêmes dont la fête retient Glycère à
Athènes (*vid. infrà*). Un auteur si soigneux des détails et habile à
manier des nuances si légères mérite bien quelque attention.

« et, d'une façon vraiment royale, me promettant, comme
« on dit, toutes les richesses de la terre[1], il m'invite
« avec Philémon. Car j'ai appris qu'il y avait une lettre
« apportée pour Philémon, et il m'en a écrit lui-même.
« Ptolémée lui adresse des prières moins pressantes et lui
« rend des hommages moins éclatants qu'à moi, tels que
« doivent être les hommages rendus à un homme qui n'est
« pas Ménandre[2]. D'ailleurs, qu'il réfléchisse et qu'il décide
« pour son compte; je n'attendrai pas ses conseils. Mais
« toi, Glycère, tu as toujours été et tu vas être encore
« mon oracle, mon sénat de l'aréopage et mon tribunal
« des Héliaques, tout, par Minerve, oui, tout au
« monde. Je te fais donc passer la lettre du roi, pour
« ne pas te donner l'ennui de lire deux fois les mêmes
« choses écrites de sa main et écrites de la mienne. Et je
« veux encore que tu saches ce que je compte lui répon-
« dre. Quant à m'embarquer et à partir pour ce royaume
« d'Égypte si lointain et séparé de nous par tant d'obsta-
« cles, j'en atteste les douze dieux, je n'y songe pas. Bien

[1] Ici encore, on croit reconnaître dans le texte un vers iambique, que M. Meineke propose de restituer ainsi :

Τὸ δὴ λεγόμενον τοῦτο τῆς γῆς τἀγαθά,

et dont il rapproche ce passage de Térence (*Phormion*, I, 2, 17) :

is senem per epistolas
Pellexit, modò non montes auri pollicens.

(Meineke, *Men. et Phil. Reliq.*, Ed. maj., p. 343.)

[2] Ce trait d'orgueil satisfait ne s'accorde-t-il pas bien avec le caractère de Ménandre, tel que le révèle son mot à Philémon, cité plus haut (page 66)?

« plus : quand même l'Égypte serait dans l'île d'Égine,
« et ce n'est pas bien loin de nous, il ne me viendrait pas
« même alors à l'esprit de déserter ta tendresse qui est
« mon royaume à moi, pour me lancer seul au milieu de
« la multitude des Égyptiens et dans une foule où, sans
« toi, je ne verrais qu'un désert[1]. Je trouve plus de plaisir
« et moins de dangers dans tes bras que dans le palais de
« tous les satrapes et de tous les princes[2], où la servilité
« est périlleuse, l'adulation méprisée, la faveur infidèle.
« Quant aux vases de cent formes diverses[3] et à la vais-
« selle d'or dont les cours raffolent, et dont la patrie est
« là-bas, pour les posséder faut-il renoncer au spectacle

[1] Ἐρημίαν πολυάνθρωπον, dit le texte. M. de Chateaubriand ne croyait pas sans doute que ces paroles de René : « Inconnu, je me « mêlais à la foule : vaste désert d'hommes ! », ces paroles qui semblaient une innovation au xix⁰ siècle, eussent déjà été imaginées par un écrivain grec du second siècle après J. C.

[2] Alciphron : Ἥδιον... τὰς σὰς θεραπεύω... ἀγκάλας, ἢ τὰς ἁπάντων τῶν σατραπῶν καὶ βασιλέων αὐλάς. — Ménandre (apud Athenæum, V, sect. 15, p. 189 e.) : αὐλὰς θεραπεύειν καὶ σατράπας.

[3] Τὰς θηρικλείους καὶ τὰ καρχήσια καὶ τὰς χρυσίδας. Les énumérations de vases, de meubles, de richesses diverses sont fréquentes chez les auteurs de la comédie moyenne et de la comédie nouvelle (par exemple, Antiphane, Χρυσίς, 1. — Alexis, Κονιάτης, — Mein. *Fr. com. gr.*, III, p. 131 et 427), et particulièrement chez Ménandre, observateur et peintre minutieux du luxe, selon le témoignage de Pline (*Hist. nat.*, XXXVI, 6), (par exemple, Ἁλιεῖς, 4.—Mein. *Fr. com. gr.*, IV, p. 74). On a même fait remarquer que Ménandre lui-même avait fait mention de ces vases appelés thériclées, et qu'il avait mis le mot au féminin, tandis que d'autres en faisaient un substantif neutre (Athénée, XI, sect. 43, p. 472 b.). — En tous ces détails encore, Alciphron a été fidèle.

« annuel des libations publiques, aux Lénées, célé-
« brées sur nos théâtres, aux exercices du Lycée, et à
« la divine Académie ? Je refuse alors, par Bacchus et par
« le lierre de Bacchus, dont je préfère la couronne aux
« diadèmes de Ptolémée, quand Glycère est sur un des
« bancs du théâtre[1] et me voit recevoir le prix ! Où donc
« verrai-je en Égypte une assemblée publique et un vote
« recueilli ? Où verrai-je la multitude populaire jouir
« ainsi du bonheur de la liberté ? où les Thesmothètes au
« front ceint d'une guirlande comme dans les bourgs
« sacrés de l'Attique ? Quelle enceinte fermée pour assurer
« la tranquillité des juges[2] ? Quelle élection ? Quelles fêtes ?
« Et le Céramique, et l'Agora, et les tribunaux, les beau-
« tés de l'Acropole, le culte des Euménides, les mystères,
« le voisinage de Salamine, Psyttalie, Marathon, la Grèce
« entière ramassée dans Athènes, l'Ionie entière et toutes
« les Cyclades, je quitterais tout cela, et Glycère avec tout

[1] Voir, dans le savant *Essai sur l'Histoire de la Critique chez les Grecs*, par M. Egger, une note sur la question de savoir si les femmes athéniennes assistaient à la représentation des comédies (p. 504).

[2] Ποῖον περισχοίνισμα; Bergler, un des commentateurs d'Alciphron, cite un passage de Jul. Pollux (VIII, 123), et donne le sens que nous avons reproduit. M. Meineke veut voir dans les mots d'Alciphron une allusion à la corde teinte de rouge (μεμιλτωμένον σχοινίον), dont s'armaient des esclaves publics pour forcer les retardataires à se rendre à l'assemblée (Cfr. Aristoph., *Acharn.* 22). Mais le sens indiqué par Bergler a pour lui l'autorité de Plutarque (II, 847, A) et de Démosthène (p. 777, 20).

« cela, pour faire voile vers l'Égypte? Pour gagner de l'or,
« de l'argent, des richesses! Et qui m'aidera donc à en
« jouir, lorsqu'il y aura tant de flots et d'espace entre Gly-
« cère et moi? sans elle, mon opulence ne sera-t-elle pas
« pauvreté? Et si je viens à apprendre que, pour l'accor-
« der à un autre, elle m'a retiré son adorable amour,
« tous mes trésors ne deviendront-ils pas pour moi
« comme une cendre froide et sans prix? N'est-il pas vrai
« que je mourrai bientôt, emportant avec moi mes dou-
« leurs, et laissant derrière moi mes richesses, héritage
« vacant, livrées à des hommes altérés d'injustices et de
« crimes? Ou bien, est-ce donc un si grand bonheur que
« de vivre avec Ptolémée, avec les satrapes, avec tous ces
« dignitaires aux têtes sonores et vides, dont l'amitié est
« si peu sûre, et l'inimitié si dangereuse? Lorsque Glycère
« est un peu courroucée contre moi, il suffit que je la
« prenne dans mes bras et que je lui donne un baiser. Si
« sa colère est plus lente à passer, je n'ai qu'à resserrer
« mon étreinte; si elle est tout à fait fâchée, je me mets à
« pleurer; et alors, elle ne peut plus supporter ma tris-
« tesse, et c'est à son tour de supplier. Mais elle n'a ni
« soldats ni gardes : qu'importe? je suis tout pour elle à
« moi seul. On dit que c'est un grand et étonnant spec-
« tacle que le Nil, le superbe fleuve. Eh! n'en est-il pas
« de même de l'Euphrate? Et de l'Ister qui est si grand?
« Et le Thermodon, le Tigre, l'Halys, le Rhin? S'il me
« faut voir tous les fleuves du monde, j'y noierai un à un

« tous les jours de ma vie, loin de la douce présence de
« Glycère. Du reste, ce Nil qui est si beau est peuplé de
« monstres, et il ne faut pas approcher de ses eaux tour-
« billonnantes, où tant de terribles animaux se tiennent
« en embuscade. Roi Ptolémée! que j'aie le bonheur d'être
« toujours couronné du lierre de l'Attique; que j'obtienne
« dans le pays de mes pères un tertre vert et un tom-
« beau; que je puisse tous les ans près des autels du
« théâtre chanter un hymne à Bacchus, accomplir les
« rites secrets des mystères, et, à chaque anniversaire des
« fêtes scéniques, faire jouer une pièce nouvelle, qui me
« donne le rire et la gaîté, les émotions de la lutte et les
« angoisses de la crainte, enfin les joies de la victoire[1] :
« et que pendant ce temps, Philémon jouisse à ma place
« de tous les présents de l'Égypte! Philémon n'a pas
« une Glycère : peut-être n'était-il pas digne d'un tel bon-
« heur. Mais toi, ma douce Glycère, prends ton vol,

[1] Il y a, dans toute cette fin de la lettre de Ménandre, dans cette émotion patriotique à la seule pensée de quitter Athènes, dans ces tendres plaintes sur ce que serait la vie sans Glycère, dans cette dernière apostrophe au roi Ptolémée, il y a là un élan de longue haleine, une façon de mettre vivement devant les yeux ce qu'on voit et ce qu'on imagine, une invention poétique et une ardeur oratoire, qui vont parfaitement au personnage. Ménandre dans ses comédies se montrait orateur, Quintilien l'affirme (*Inst. Orat.*, X, 1), et Alciphron a eu raison de nous le représenter ainsi, avec ce juste tempérament d'enjouement et de familiarité qui convient à toute lettre. Un grammairien noterait aussi, dans ces pages mises sous le nom d'un poëte, plus d'une tournure qui n'est pas de la prose : quand il s'écrie que son souhait est d'être toujours couronné du lierre de l'Attique, Mé-

« aussitôt les fêtes de Cérès finies, et viens sur ta mule
« me rejoindre. Je n'ai jamais vu fête si longue et pre-
« nant si mal son temps. Cependant, sois-nous propice,
« bonne Cérès ! »

Alciphron suppose ensuite une réponse de Glycère où sa joie orgueilleuse et tendre est racontée avec tant de vérité que le roman du rhéteur semble la véritable histoire du poëte amoureux. La voici, avec et malgré tout son développement, car nous n'avons pu nous résoudre à omettre ou à mutiler ces pages qui nous avaient tant charmé :

GLYCÈRE A MÉNANDRE[1].

« J'ai lu la lettre du roi d'Égypte, aussitôt que tu me
« l'as envoyée. Par Cérès, dont la fête me retient en ce
« moment, je m'en suis réjouie, Ménandre, au point de
« n'être pas maîtresse de ma joie, et de la laisser voir, dès
« le premier abord, à toutes celles qui étaient alors avec
« moi. J'avais là ma mère, ma seconde sœur Euphormion,
« et une de mes amies : tu la connais bien ; c'est celle qui
« a souvent soupé chez toi et en qui tu louais un jour

nandre ne dit pas κισσῷ στέφεσθαι, comme s'il était un Platon (*République*, 398 A), il emploie l'accusatif, comme Homère et comme Hésiode (*Iliade*, VI, 485.—*Deorum Gen.*, 382) : Τὸν Ἀττικὸν αἰεὶ στέφεσθαι κισσόν. Tout à l'heure, dans la lettre qu'Alciphron prête à Glycère, on ne retrouvera rien de l'orateur ni du poëte, mais l'enjouement seul et la familiarité.

[1] Alciphron, *Epist.*, II, 4.

« certaine fleur d'atticisme qui sent bien son terroir : je
« me souviens cependant que tu avais peur de faire son
« éloge, si bien qu'il me fallut venir en souriant t'em-
« brasser avec plus de chaleur. Et toi, Ménandre, ne t'en
« souviens-tu pas? Lors donc qu'elles virent sur mon
« visage et dans mes regards cette joie inaccoutumée,
« Chère Glycère, » m'ont-elles demandé, «quelle est donc
« cette heureuse nouvelle que tu apprends? pourquoi
« dans ton cœur et dans tes traits cet entier changement
« que nous voyons tout à coup? Quel bonheur, quels sou-
« haits exaucés ont répandu sur toute ta personne ce feu
« et cet éclat? »—« C'est que mon Ménandre, » ai-je dit
« alors, en élevant et en renforçant ma voix afin qu'elles
« m'entendissent toutes, « c'est que mon Ménandre a
« reçu une lettre de Ptolémée, le roi d'Égypte, qui l'in-
« vite à venir en quelque sorte partager sa royauté. » Et
« en disant ces mots, j'agitais avec orgueil la lettre et
« le sceau royal. « Tu te réjouirais donc d'être abandon-
« née? » me dirent-elles. Ce n'était pas cela, Ménandre. Car
« rien—non, pas même quand le bœuf du proverbe vien-
« drait me le déclarer—ne me fera croire que Ménandre
« voudra ou pourra jamais laisser Glycère, sa Glycère,
« à Athènes, pour aller seul en Égypte régner, même au
« milieu de tous les biens du monde. Mais dans cette lettre
« que tu m'as donnée à lire, le roi montre bien, ce me
« semble, qu'il sent combien nous sommes unis, et qu'il
« a voulu, en véritable Athénien des bords du Nil, te

« railler doucement en te frappant là où il te soupçonnait
« sensible. Je me réjouis de voir que nos amours ont
« passé la mer et sont connus jusqu'en Égypte, et que le
« roi lui-même en sait assez bien l'histoire pour compren-
« dre qu'il essaie l'impossible. Car, enfin, fait-il autre
« chose que demander à Athènes tout entière de venir à
« lui? Que serait Athènes sans Ménandre? Et surtout que
« serait Ménandre sans Glycère? C'est Glycère qui dis-
« pose les masques, qui préside à l'habillement, qui se tient
« sur le devant du théâtre [1], les mains entrelacées et ser-
« rées, dans l'attente des applaudissements. Et quand ils
« viennent, par Diane, comme je respire plus librement, et
« comme j'entoure de mes bras, et comme je presse contre
« ma poitrine ta chère tête, le sanctuaire de la comé-
« die! Mais voici, Ménandre, pourquoi je me disais joyeuse
« à mes amies étonnées. C'est que Glycère n'est pas seule
« à t'aimer : les rois étrangers eux-mêmes sont épris de
« toi. Les rumeurs de ta gloire ont traversé les mers et
« répandent au loin l'éloge de tes vertus. L'Égypte, le
« Nil, les promontoires de Protée, les tours de Pharos,

[1] Une peinture trouvée à Herculanum semble se rapporter exactement à ce détail. Bœttiger, qui a cru le premier y reconnaître Glycère et Ménandre, l'a décrite en ces termes : « *Adsidet ibi in solio poeta, vultu meditabundo, manu sinistrâ ad mentum sublatâ. E regione sedet mulier personam senis comici gremio sustinens, volumen exigui moduli protendens, sinistro pede scabillum concrepans* » (*Prolus*. II. *Quid sit docere fabulam*, p. 6). La reproduction de cette peinture se trouve dans le recueil intitulé *Antichità d'Ercolano*, V, p. 195.

« tout un peuple se lève et appelle Ménandre. Ils veulent
« te voir et entendre tes avares, tes amoureux, tes super-
« stitieux, tes infidèles, tes pères, tes fils, tes esclaves,
« tous les personnages que tu fais vivre et agir sur la
« scène. Ils les entendront, mais ils ne te verront pas, à
« moins qu'ils ne viennent dans Athènes même, chez
« Glycère. Et là, ils seraient témoins de mon bonheur,
« ils verraient ce Ménandre qui, par sa gloire, est partout
« présent et vit chez tous les peuples, vivre à mes côtés
« la nuit et le jour. Cependant si quelque regret te prend
« des biens qui t'attendent là-bas, ou du moins de cette
« Égypte qui est si belle, de ses pyramides, de ses statues
« animées et parlantes, de son labyrinthe fameux, enfin
« de tout ce qu'elle possède, curiosités consacrées par les
« siècles, ou merveilles créées par les arts, je t'en supplie,
« Ménandre, ne refuse pas à cause de moi. Ne t'expose
« pas à la haine des Athéniens qui comptent déjà com-
« bien de mesures de froment le roi d'Égypte leur enverra
« pour l'amour de toi[1]. Pars, et que tous les dieux veillent

[1] Bergler a vu dans ces mots une allusion à l'envoi de blé que les Athéniens avaient reçu d'un ancien roi d'Égypte, Psammétichus (Ce fait est rapporté par l'historien Philochorus, apud Schol. Arist. Vesp. 718; ad verba ξενίας φεύγων, lib. IX, fr. 90; *Fragm. hist. gr.* Didot, I, p. 399). Il nous semble évident qu'il y a là bien plutôt une allusion au blé envoyé aux Athéniens par le lieutenant d'Alexandre, Harpalus, en l'honneur et au nom de Glycère elle-même. Cette largesse d'Harpalus avait fait du bruit. Il en était fait mention dans un drame satirique qui fut représenté devant l'armée macédonienne, sur les bords de l'Hydaspe, aux fêtes Dionysiaques. Revenant alors de ses

« sur toi, que la fortune te soit propice, que les vents te
« soient favorables, et que Jupiter te donne un ciel serein !
« Pars, je ne te quitterai pas. Ne crois pas que je parle de
« te quitter : je ne le pourrais pas, quand même je le vou-
« drais. Non, mais je laisserai ici ma mère et mes sœurs,
« et je m'embarquerai avec toi. Je me connais bien, je suis
« de ceux à qui les voyages sur mer réussissent. Je te
« soignerai si le mouvement des rames et l'agitation des
« flots te font souffrir. Je n'aurai pas besoin du fil fabu-
« leux d'Ariane pour te conduire en Égypte, toi que je
« regarde, sinon comme Bacchus lui-même, du moins
« comme le serviteur et l'interprète de Bacchus. Je ne
« serai pas abandonnée sur la terre déserte de Naxos,

lointaines expéditions, Alexandre avait laissé éclater sa colère contre les excès commis par certains de ses lieutenants. Harpalus avait aussitôt levé une armée de 6000 mercenaires, et s'était enfui, espérant un asile de la reconnaissance des Athéniens. L'auteur du drame satirique dont nous avons parlé (soit que l'auteur en fût Alexandre lui-même, comme quelques anciens l'ont cru, soit que ce fût le poëte Python) raillait tout ensemble les Athéniens, Harpalus et Glycère. Il mettait probablement en scène un Athénien, ou du moins un Grec d'Europe, parlant à un Grec asiatique : « A : Là où pousse le jonc que tu vois est
« un étang dont les oiseaux n'osent pas s'approcher : l'édifice qui est
« à gauche, c'est le temple fameux d'une courtisane; Pallides (Harpa-
« lus) l'a fait construire, et par là il s'est condamné lui-même à l'exil.
« C'est dans ce lieu que des Mages d'Asie, le voyant plongé dans la
« douleur, lui persuadèrent qu'ils pourraient rappeler du séjour des
« morts l'âme de Pythionice. » (Pythionice, avant Glycère, avait été la maîtresse d'Harpalus, et quand elle mourut il lui prodigua scandaleusement les honneurs funèbres.) — « B : Mais habitant loin d'Athènes,
« je voudrais savoir de toi où en sont les affaires du pays et quelle

« entourée par les flots, un autre désert. Je ne crains de
« toi aucune infidélité à pleurer et à maudire. Loin, bien
« loin de nous les Thésées trompeurs et les ingratitudes
« cruelles des amants d'autrefois? Pour nous, aucune terre
« n'est perfide : l'Égypte vaut pour nous Athènes et le
« Pirée. Il n'est pas de pays qui ne soit prêt à recueillir
« nos amours sans leur rien enlever. Eussions-nous un
« rocher pour seule demeure, je sais bien que notre
« tendresse y ferait accourir Vénus elle-même. Aussi
« je suis persuadée que tu ne désires aucune richesse,
« puisque tu as mis tout ton bonheur dans ta gloire d'écri-
« vain et dans mon amour. Mais tu as des parents, mais
« tu as une patrie, mais tu as des amis qui ont tous mille
« besoins et qui veulent s'enrichir. Je sais bien aussi que

« vie on y mène. — A : Au temps qu'ils se disaient esclaves, ils avaient
« bonne table. Aujourd'hui, ils sont au régime des légumes et du
« fenouil, avec un peu de froment. — B : On m'a dit pourtant
« qu'Harpalus leur avait envoyé du blé par milliers de boisseaux,
« autant que jadis Agêne, et que, pour cette libéralité, ils l'avaient
« fait citoyen. — A : Ce blé-là, c'était le prix de Glycère : mais
« il leur coûtera plus cher que l'envoi d'une courtisane, car ils le
« payeront peut-être de leur ruine. » L'auteur annonçait évidemment les malheurs que s'attirait Athènes par ses complaisances pour Harpalus. Évidemment aussi, c'est à ce fait de la vie de Glycère, et non aux présents de Psammétichus, que se rapporte le passage d'Alciphron ; et si ce rapprochement semble justifié, il résout en même temps le doute exprimé par Athénée (XIII, sect. 50, p. 586, b.) sur l'identité de Glycère maîtresse d'Harpalus, et de Glycère fille de Thalassis, et maîtresse de Ménandre. (Voir, à la fin de ce chapitre, une note sur le texte du fragment de Python que nous avons traduit ici.)

« tu ne m'accuseras jamais de t'avoir fait aucun tort, petit
« ou grand; c'est l'amour avec ses émotions irréfléchies
« qui t'a vaincu d'abord : mais depuis ce temps-là tu m'as
« connue, et le jugement que tu as porté sur moi est venu
« s'ajouter et prêter une nouvelle force à ces premières
« émotions. Voilà surtout ce qui me rassure, Ménandre;
« d'une tendresse que le cœur seul aurait dictée, je
« craindrais la courte durée : car les sentiments où
« le cœur parle seul sont aussi vite épuisés qu'ils sont
« violents à leur origine : mais lorsque la réflexion n'a
« fait que leur venir en aide, c'est chose plus durable.
« Les voluptés ne sont pas négligées, car l'habitude est
« prise et les mœurs sont faites; mais aucune inquiétude
« ne vient plus troubler l'amour. A toi de résoudre la
« question, Ménandre, puisque c'est toi qui m'as appris
« par tes mille leçons à en parler ainsi. Mais bien que de
« toi je ne redoute aucun reproche, je crains toutes ces
« guêpes[1] d'Athènes, qui vont venir bourdonner autour de
« moi quand je partirai pour te rejoindre, et qui m'accu-
« seront d'avoir détourné de leur ville les faveurs du dieu
« Plutus. Aussi, Ménandre, je t'en prie, tarde un peu et
« ne réponds pas encore au roi. Pour prendre une décision,
« attends que nous ayons revu tes amis, Épicure et Théo-

[1] Allusion aux *Guêpes* d'Aristophane, où le chœur, sous la forme de ces insectes, représentait les Athéniens : « Quand on nous irrite, » disaient-ils, « aucun animal n'a la colère plus prompte ni plus « fâcheuse que nous. » (Aristoph., *les Guêpes*, 1105.)

« phraste. Peut-être jugeront-ils de cette affaire autre-
« ment que toi. Mais avant tout faisons des sacrifices aux
« dieux, et demandons aux entrailles des victimes s'il vaut
« mieux pour nous aller en Égypte ou rester ici. Envoyons
« consulter l'oracle de Delphes : Apollon est le père des
« Athéniens. Alors nous aurons la volonté des dieux pour
« excuse de notre départ ou de notre refus. Je ferai mieux.
« Je connais une femme dernièrement arrivée de Phrygie,
« habile dans la science des devins; pour lire dans l'ave-
« nir il lui suffit de quelques branches de genêt; elle sait
« même évoquer les Dieux Mânes pendant la nuit! « Je ne
« vous demande pas de croire à mes paroles, » a-t-elle
« coutume de dire : « croyez seulement vos propres
« yeux. » Je l'enverrai chercher, car il faut d'abord, d'a-
« près ses prescriptions, qu'elle se purifie selon les rites,
« qu'elle prépare des fruits de Syrie, des animaux pour
« les sacrifices, de l'encens mâle, des gâteaux destinés à
« Phébé et des feuilles de plantes sauvages. Je pense que
« tu es déjà décidé à quitter le Pirée pour venir ici; si je
« me suis trompée, dis-moi positivement combien de
« temps encore il te sera impossible de venir voir Glycère;
« et moi je cours te rejoindre en prenant soin d'avoir ma
« Phrygienne toute prête. Mais peut-être as-tu déjà com-
« mencé à songer par toi-même comme quoi il se pour-
« rait bien faire que le Pirée et ton petit domaine et Muni-
« chie vinssent à s'effacer peu à peu de ta mémoire. Quant
« à moi, je puis faire ce que je voudrai, mais, toi, tu

« n'es pas libre, tant notre union est étroite et entière!
« Quand même tous les rois t'écriraient à la fois, à moi
« seule j'ai sur toi un pouvoir plus royal qu'eux tous;
« j'ai en toi un amant pieux, et fidèle au souvenir sacré
« des serments. Hâte-toi donc, ô mes chères amours, de
« revenir à Athènes : il faut, si tu as changé d'avis sur le
« voyage en Égypte, que tu puisses monter brillamment
« celles de tes comédies qui te sembleront les mieux
« faites pour plaire au roi d'Égypte et à son Bacchus, qui
« là-bas, tu le sais, n'est pas un dieu démocratique. N'ou-
« blie ni l'*Homme détesté*, ni *Thrasyléon*, ni *Thaïs*, ni
« les *Arbitres*, ni le *Sicyonien*, ni la *Femme battue*. Que
« je suis téméraire et présomptueuse de vouloir juger et
« trier ainsi les pièces de Ménandre, moi qui ne suis
« qu'une simple mortelle[1]! Mais j'ai mon amour pour
« science, et il s'entend même aux délicatesses de ton
« art. Car tu m'as appris qu'une femme, pour peu qu'elle

[1] Ainsi Mlle de Lespinasse s'intéressait passionnément à la gloire de M. de Guibert, osait le conseiller, et se repentait aussitôt de sa hardiesse, mais avec plus de raisons et avec plus de chagrin que Glycère, car elle se savait moins écoutée : « Mon ami, » écrivait-elle, « je vous impose le plaisir de lire, de relire tous les matins une « scène de cette musique divine » (c'est des vers de Racine qu'elle parle), « et puis vous vous promènerez, vous ferez des vers.... Mais « de quoi m'avisé-je? de conseiller, qui? un homme qui a un grand « mépris pour mon goût, qui me croit assez bête, qui ne m'a jamais « vue en mesure sur rien, et qui, en me jugeant ainsi, pourrait bien « n'être qu'en mesure, et marquer autant de justesse que de justice. « Adieu, mon ami. Si vous m'aimiez, je ne serais pas si modeste... » (Lettre XLVII.)

« soit bien douée, doit s'instruire promptement de ce que
« savent ses amants[1]. De par Diane, je rougirais de me
« montrer indigne de toi en ne m'instruisant pas vite.
« Surtout, Ménandre, je te prie, prépare-toi à faire jouer
« cette comédie où tu m'as mise en scène : ainsi, quand
« même je ne ferais pas le voyage avec toi, je pourrais
« encore passer d'une autre manière en Égypte et jusque
« chez le roi Ptolémée, qui comprendra mieux alors quelle

[1] Bergler avait cru reconnaître encore ici un vers iambique,

Εὐφυὴς γυνὴ ταχέως παρ' ἐρώντων μανθάνει,

en admettant une contraction poétique d'εὐφυής. M. Boissonnade, et ce nom dit tout, repousse la conjecture de Bergler (*Annotationes in Philostrati Epistol.*, 68, 17, p. 180). Mais qu'on puisse ou non restituer le vers, il n'en est pas moins évident qu'en écrivant ces mots Alciphron songeait à quelque passage de Ménandre, et en même temps au caractère connu de Glycère. Elle était, en effet, au nombre des courtisanes spirituelles et fières de leur esprit « qui aimaient « l'instruction et qui donnaient à l'étude une partie de leur « temps : ce qui les rendait hardies et promptes à la réplique, » dit Athénée (XIII, sect. 46, p. 584 a.). Les bons mots de Sophie Arnould n'eurent pas plus de vogue à Paris que les saillies de Gnathœna à Athènes. Glycère, elle aussi, avait, en ce genre de vivacités, sa part de renommée. Dans un festin, le philosophe Stilpon lui reprochait de corrompre les jeunes gens, et il est croyable qu'il y avait bien quelque danger pour eux dans la compagnie de la molle épicurienne qui avait dit : « L'âge où les jeunes hommes sont beaux, « c'est tant qu'ils ressemblent à des femmes. » (Athénée, XIII, sect. 84, p. 605 d.) Mais Stilpon lui-même était ami du vin et des voluptés. Cicéron dit, il est vrai, que ce philosophe était arrivé à vaincre entièrement ces vices, naturels en lui : toutefois, soit que le festin dont parle Athénée ait eu lieu avant cette conversion, soit que la victoire ait été moins complète que Cicéron ne le veut croire (*De Fato*, V), Glycère répondit malignement, en accusant son accusateur : « Nous

« puissance a cet amour dont tu veux emporter avec toi
« les témoignages écrits, quand tu as laissé tes amours
« eux-mêmes à Athènes. Mais non, tu ne les laisseras pas
« derrière toi. Je vais me faire initier à l'art de tenir un
« gouvernail et de diriger un vaisseau, afin que mes
« propres mains te conduisent sain et sauf au terme du
« voyage, si le voyage est décidé. Fassent les dieux que

« sommes donc coupables du même crime, Stilpon ? car on dit que,
« toi aussi, tu corromps ceux qui te tombent entre les mains, en
« leur débitant mille sophismes amoureux et dangereux. Et que
« fais-je de plus ? Tu vois bien que, s'il s'agit de ruiner et de gâter
« les gens, c'est tout un que l'intimité d'un philosophe et celle
« d'une courtisane. » (Athénée, XIII, sect. 46, p. 584 a.) Glycère
eut même l'honneur de tenir sa place dans le poëme où Machon
avait recueilli et rédigé en vers iambiques les bons mots des courtisanes athéniennes : « Elle avait reçu d'un amant un manteau de
« Corinthe, neuf, et d'une étoffe légère. Elle l'envoya chez le fou-
« lon. A quelque temps de là, pensant qu'il devait être prêt, elle
« ordonna à sa servante de porter à l'ouvrier le prix de son travail
« et de rapporter le manteau.—Je te le rendrai, répondit le foulon
« à la messagère, si tu vas me chercher de l'huile pour trois quarts
« d'obole, car j'en manque, et c'est ce qui m'arrête.—Hélas! s'écria
« Glycère, quand sa servante lui apprit cette nouvelle : malheureuse
« que je suis ! Voilà que cet homme prend mon manteau pour un
« poisson, et il veut le faire frire ! » (Machon, *apud Athen.*, XIII,
sect. 45, p. 582, d, e.) A la vérité, cette anecdote est sous le nom
de Γλυκέριον, et non de Γλυκέρα, et notre index d'Athénée conclut de
là l'existence de deux courtisanes distinctes. Mais ce diminutif était
nécessaire à Machon pour la mesure de son iambe ; et d'ailleurs nous
ne voyons aucune Glycerium mentionnée, si ce n'est la maîtresse
même de Ménandre, qui est ainsi appelée de ce petit nom plus tendre, à la fin de la première des lettres d'Alciphron que nous avons
traduites, et dans la 68e lettre de Philostrate (τὸ Μενάνδρου Γλυκέριον).

« la décision prise soit la plus sage et que la Phrygienne
« rende un meilleur oracle que cette jeune fille inspirée
« du ciel que nous montre une de tes comédies! Adieu et
« santé. »

Certainement il ne faut pas chercher ici une passion ennoblie par la résistance ou par la pureté : mais on y reconnaît un sentiment vif, où le cœur et l'esprit ont leur part, et une intimité plus affectueuse qu'on ne l'attendrait de pareilles personnes. Et cependant, quoique d'un accent inattendu et rare, ces lettres ont aussi un accent irrésistible de vérité. Avant de les connaître, nous n'aurions pas soupçonné entre une courtisane grecque et son amant tant de sentiments délicats ; mais le témoignage d'Alciphron nous convainc, parce qu'il n'a rien d'exagéré. Ces lettres ne sont-elles qu'effusion et protestation d'amour ? sont elles écrites sur un ton trop ardent ou trop ému ? y voit-on le moindre effort pour relever la dignité de la courtisane, ou pour justifier la passion par son excès même ? peut-on en conclure qu'une liaison que rien ne sanctionne est la plus digne d'une âme poétique, parce que là seulement, comme on dit, se montrent la constance volontaire et la fidélité parfaite dans l'absolue liberté ? Si ces lettres étaient ainsi faites, nous n'en voudrions rien croire ; il les faudrait rejeter tout entières, et nous les aurions attribuées à quelque romancier du xixe siècle, savant helléniste (comme on en peut supposer un) qui se serait plu à reprendre en grec une thèse déjà usée en

français, et à renouveler par un jeu de la philologie, seul artifice qu'on n'y ait pas encore employé, une trente-cinquième copie de Manon Lescaut[1]. Mais les lettres que nous venons de traduire sont à l'abri de ces soupçons et de ces reproches : elles ne s'élèvent pas à un ton de passion qui puisse les faire révoquer en doute : elles demeurent dans un moyen terme de tendresse et de douce gaîté, qui les rend vraisemblables ; l'émotion même y est spirituelle, et évite ainsi d'être romanesque ; et pour voiler un peu, dans l'intimité qu'il a voulu peindre, la recherche vulgaire du plaisir, Alciphron a choisi les plus heureuses nuances : il a surtout mis en jeu l'habitude de ne se pas quitter, les souvenirs de la vie en commun, l'agrément éprouvé des caractères et de l'esprit venant raviver et pro-

[1] Il ne faut pas croire, cependant, que cette hardiesse de relever par la sincérité de l'amour une femme déchue soit uniquement moderne et n'ait jamais approché l'esprit d'un Grec. Rien de pareil dans les lettres de Ménandre et de Glycère : mais il est d'autres lettres où Alciphron effleure cet écueil qui attire aujourd'hui tant d'imaginations. Nous aurons tout à l'heure à en traduire une, sous le nom de Glycère elle-même, où il est dit à une certaine Bacchis : « Je sais bien que ton cœur est plus vertueux que notre genre de « vie. » (Alciphr., *Epist.*, I, 29.) En un autre en droit Mégara reproche à Bacchis d'être devenue sage et de vivre dans la retraite avec son amant Ménéclidès (Alc., *Epist.*, I, 39) ; et Ménéclidès, quand Bacchis est morte, s'écrie qu'elle était par ses vertus « l'apologie vivante des courtisanes. » (Alc., *Epist.*, I, 38.) Les termes sont nets. Mais voyez combien les circonstances expliquent et atténuent, dans Alciphron, ce paradoxe dont maintenant on nous fait un système et pour ainsi dire tout un évangile apocryphe. Ici Glycère loue Bacchis de sa vertu? Oui, mais avec prière de ne lui point enlever Ménandre :

longer le premier attrait, la part prise par Glycère dans les travaux de Ménandre, le poëte trouvant chez sa maîtresse une intelligence ouverte et de la causerie toute prête, en un mot, l'amitié qui donne à tout amour une sorte de décence. On pourrait avec succès soumettre ces quelques pages à une épreuve qui nous semble décisive : effaçons les noms, oublions Glycère courtisane et Ménandre Épicurien, supposons entre ceux qui s'écrivent un lien moins fragile et plus sacré : nous n'aurons rien à changer dans le ton, presque rien même dans les détails, pour que ces lettres ne soient plus que les témoignages spirituels d'une union charmante. En leur donnant cette fine couleur de tendresse, Alciphron ne faisait pas un anachronisme ; c'était une allusion de plus : car nous retrouverons

l'éloge semble mêlé de quelque défiance, et est trop habile pour n'être pas suspect. Là, Mégara parle encore de la vertu de Bacchis? mais elle la lui reproche : elle se pose elle-même en effrontée (ἡμεῖς δὲ καὶ πόρναι καὶ ἀκόλαστοι), et ce qu'elle appelle sagesse mérite peu de crédit. Là enfin, c'est un amant qui pleure sa maîtresse : or, la douleur exagère aisément ; et d'ailleurs son amour-propre, autant que son amour, le pousse à croire que, si elle eût encore vécu, Bacchis lui eût gardé toute sa vie cette même fidélité, dont un tombeau lui répond désormais. Ici, la politique d'une femme jalouse : c'est la lettre de Glycère ; là, le témoignage ironique d'une débauchée : c'est la lettre de Mégara ; là, le lyrisme crédule d'un amant désolé et peut-être fat : c'est la lettre de Ménéclidès. Voilà, au fond et en résumé, ce que nous trouvons dans ces curieux passages d'Alciphron. Mais nulle part une Bacchis qui se croie en droit d'affirmer elle-même la théorie de l'amour tenant lieu de vertu, et de l'entraînement purifiant la vénalité : c'est ce qu'on a inventé plus récemment.

par la suite, non plus dans les récits authentiques ou fictifs de la vie de Ménandre, mais dans ses propres comédies, l'amour bien mieux compris que par ses prédécesseurs, ne ressemblant plus ni à ce ministre irrésistible de la fatalité qui s'appelait l'amour dans les tragédies, ni à ce fils capricieux du tumulte des sens qui règne seul dans les comédies d'Aristophane.

Athénée raconte, sur les relations de Ménandre et de Glycère, une petite anecdote jusqu'ici négligée et bien simple en effet, mais dont la simplicité même est le charme à nos yeux. Un jour, Ménandre, souffrant et d'humeur chagrine, entrait chez Glycère : elle lui présenta du lait qu'elle lui conseilla de boire. « Je n'en veux pas, » répondit-il, à cause de cette peau ridée qui se forme sur le lait bouilli. « Souffle, » lui dit Glycère, « et prends le dessous[1]. » Rien de plus. Où donc est l'anecdote? où sont l'action saillante et le mot piquant? Les chercher seulement serait se tromper déjà ; car, si cette historiette a du prix, c'est parce qu'elle n'a pas de sel. Les anecdotes ont un défaut, elles sont presque tou-

[1] Athénée, XIII, sect. 49, p. 585, c. Nous avons cherché à faire sentir dans notre traduction même le caractère de ce petit récit, et au risque de quelque vulgarité nous avons rendu littéralement ces mots du texte : Ἀποφύσα, καὶ τῷ κάτω χρῶ, par : « Souffle, et prends « le dessous. » Un de nos amis, professeur de troisième, nous affirme que, s'il avait dicté ce passage d'Athénée à ses élèves comme version grecque, il aurait accusé d'une élégance maladroite, et presque d'un contre-sens, celui qui se serait ingénié à mettre : « Chasse l'écume, et bois le lait qu'elle te cache. »

jours des traits : presque toutes, elles finissent par un changement à vue et par une parole mémorable : dans celles de Plutarque, qui les aime et les choisit avec un art consommé, on ne peut voir que des détails profonds et, comme oserait peut-être le dire un Allemand, des microcosmes historiques qui résument toute une vie; par là, elles ont encore quelque chose de théâtral. Il n'est pas jusqu'à Philopœmen qui ne se montre héros dans sa bonhomie et sa patience quand il fend du bois chez son hôtesse de Mégare, et homme d'esprit dans sa répartie quand il arrête les excuses de son hôte en disant : « Je paie « les intérêts de ma mauvaise mine. » Mais des anecdotes où n'éclate la vertu ni l'esprit de personne, qui ne soient pas des accidents et des exceptions, des anecdotes prises dans la vie quotidienne, banale et terne, dans le cercle des petites misères et des petits soins, des journées sans aventure et des paroles sans conséquence, de telles anecdotes sont rares, même chez les auteurs qui pénètrent le plus avant dans la vie privée. Et, à vrai dire, en quoi seraient-elles utiles aux savants portraits de Plutarque ou aux malices méchantes de Tallemant des Réaux? Elles sont pourtant précieuses, surtout en ce qui touche l'antiquité. On oublie souvent que les anciens étaient des hommes, et, vertueux ou vicieux, on ne veut les voir que toujours grands et brillants. Les proportions et l'éclat s'altèrent dans le lointain des siècles comme dans le lointain des paysages : tandis qu'une distance d'un demi-

siècle ou de mille pas rapetisse et décolore, un passé de dix siècles et un éloignement de dix lieues grandissent et entourent, d'une vapeur lumineuse qui leur sied, les montagnes et les nations. Aussi, pour beaucoup de modernes encore, l'Olympe et ses habitants ne sont pas la seule mythologie : Athènes et Rome, leurs écrivains et leurs guerriers n'apparaissent aussi à bien des regards que sous un jour fabuleux, comme ayant possédé et emporté le secret d'une grâce surnaturelle et d'une désespérante grandeur. C'est un privilége des morts, et le prestige du génie venant s'y joindre, on a de la peine à distinguer, chez les anciens, sous ce double voile qui les embellit, les traits ordinaires de l'humanité vivante et faible : on se laisse aller à ne voir en eux que la vertu toujours épique, l'esprit continuellement en éveil, et le vice presque idéal. Léonidas ne vaut-il pas Achille? Et cet Alcibiade infatigable, souple et charmant, n'est-on pas tenté de le prendre pour une sorte de Don Juan grec, qui aurait pu inspirer Byron et Mozart? Sans tomber dans l'excès contraire, sans se rallier à une école de critique envieuse et mesquine qui voit tout en raccourci parce qu'elle voit tout d'en bas, on devrait, dans l'intérêt de la vérité psychologique et de l'histoire, s'habituer chaque jour davantage à regarder de près, face à face, et pour ainsi dire dans le tête-à-tête, les hommes de tous les temps. Quelques faits, comme l'anecdote sur Glycère et sur Ménandre, que nous venons d'emprunter à Athénée,

nous y habitueraient bientôt. La scène se passe au coin du feu : celui qui entre n'est pas le poëte applaudi ni l'Épicurien élégant, mais seulement et modestement Ménandre, un peu indisposé et un peu boudeur. Et quelle Glycère nouvelle ! Sa statue est en Syrie ; Harpalus l'a accoutumée aux splendeurs désordonnées de l'orgie et aux adorations de la cour de Tarse : mais ici la belle Glycère est ménagère et garde-malade : ses mille séductions ont fait place au soin tout domestique d'une amante inquiète. Nous ne nous étonnerons plus désormais de Charlotte ravissant le cœur de Werther pendant qu'elle coupe du pain pour ses petits frères : Glycère daignait bien présenter du lait à Ménandre[1], et le pressait de ne pas écouter une répu-

[1] Chez les Grecs d'Homère, un tel détail ne serait point frappant : il ne serait, pour la reine Pénélope elle-même, qu'un trait entre mille de sa vie familière et laborieuse. Mais chez les Athéniens, sous les successeurs d'Alexandre, et dans la vie d'une courtisane, cela fait contraste. Nous trouvons, dans la correspondance de M^{lle} de Lespinasse avec M. de Guibert, deux lettres qui vont aussi à notre propos (la XLIV^e et la XLV^e), en nous ouvrant une échappée à travers un des drames les plus douloureux de la passion moderne, comme l'anecdote d'Athénée en ouvre une à travers les traditions d'élégance poétique et voluptueuse qui enveloppent toujours les amours grecques. Il faut extraire quelques passages : « Je suis désolée : ce n'est pas de ce que vous êtes enrhumé, mais de ce que vous ferez si bien que ce rhume deviendra une maladie : vous devriez garder votre lit tout le jour, et vous vous proposez déjà de sortir ! En grâce, mon ami, buvez, soyez tout à fait dans votre lit, sans y lire ni écrire. Je me reproche le mot que vous m'avez écrit ; et avant que vous ayez écrit, répondu et répliqué à toutes ces *dames*, vous ne serez pas un moment en repos.... » Notez le

gnance puérile : ce lait même, avec sa peau ridée, exercerait heureusement les plus fins pinceaux d'un Teniers. En un mot, sinon par l'architecture et les costumes, du

petit élan de jalousie. « Je vous attendais depuis neuf heures : il
« y avait de l'eau d'orge, de guimauve, de l'orgeat, pour vous faire
« prendre par force *une bavaroise* : voilà comment cela s'appelle,
« et non pas de la soupe.... » C'est sans doute une réponse à quelque moquerie un peu méprisante du malade trop chéri. « Mon
« Dieu! que je voudrais être à côté de votre lit : je vous soignerais;
« jamais garde n'aurait eu tant de zèle et d'affection. » Et dans la lettre suivante : « Mon ami, je vous aime. Je le sens dans ce moment
« d'une manière douloureuse. Votre rhume, votre poitrine font mal
« à mon âme.... » J'ai mal à votre poitrine, disait Mme de Sévigné. Votre poitrine fait mal à mon âme, dit Mlle de Lespinasse. Il y a une nuance entre l'amante et la mère. Puis l'amante révèle brusquement et pleinement son cœur déchiré, à la pensée du départ projeté pour le lendemain : « Je meurs de regret en pensant que je ne vous ver-
« rai pas, que je n'ai plus de moyens de me rassurer. Je ne vous
« verrai pas, je ne saurai rien de vous. Ah! qu'il était doux de vous
« aimer hier, et qu'il est cruel de vous aimer aujourd'hui, demain
« et toujours!... Adieu, adieu, mon ami..., conservez-vous; pensez
« que c'est me sauver la vie que de ménager votre poitrine.... »
« Mon ami, buvez : mais quoi? je crains que ces eaux n'aient trop
« d'activité. De la guimauve ou de l'eau d'orge. Si vous venez chez
« moi, vous en trouverez de toute prête.... » Nous renvoyons au texte même ceux qui voudront voir au complet ce singulier mélange de plaintes passionnées et de sollicitudes minutieuses; pour nous, il faut nous arrêter, de peur de mériter trop ce reproche adressé par un critique délicat et moqueur à un auteur de nos jours qui a mis sur la scène toute l'agonie d'une Glycère tragique : « Il n'a
« oublié ni le médecin, ni le traitement, ni la garde-malade, ni la
« tasse de tisane. On peut prendre là d'assez jolies notions de thé-
« rapeutique, si on le veut bien. » (*Études historiques et littéraires*; par M. Cuvillier-Fleury, t. II, p. 79; sur *la Dame aux Camélias*, par M. A. Dumas fils.)

moins par le sujet et par le sens, cette petite scène est un gracieux tableau flamand : et, au rebours de Louis XIV, nous ne voulons pas qu'on nous ôte ces magots-là.

Cependant la constance de Ménandre ne semble pas avoir duré toujours ; et si cette amie élégante et admirée, dont la Glycère d'Alciphron dit quelques mots, était Bacchis, Glycère aurait dû plus sérieusement s'inquiéter. C'était l'avis d'Alciphron lui-même, et, comme pour empêcher ses lecteurs d'ajouter une foi trop naïve aux serments qu'il prêtait tout à l'heure à Ménandre, il a écrit ce qui suit :

GLYCÈRE A BACCHIS[1].

« Mon cher Ménandre s'est décidé à partir pour Corinthe
« où il veut voir les jeux Isthmiques. Ce projet ne me plai-
« sait guère : tu sais combien coûte l'absence d'un amant
« tel que lui, même quand elle ne doit pas être longue.
« Mais il est si peu dans ses habitudes de me quitter,
« que je ne pouvais pas lui défendre ce plaisir. Je ne sais
« non plus comment te recommander mon voyageur, et
« cependant il faut bien que je te le recommande, surtout
« puisqu'il a si grande envie de te plaire. Si je ne le remet-
« tais pas entre tes mains, je craindrais de paraître égoïste
« et envieuse, et l'amitié est trop étroite entre toi et moi
« pour que j'y puisse consentir. Ce n'est pas toi que je
« crains, ma chère Bacchis (je sais bien que ton cœur est

[1] Alciphron, *Epist.*, 1, 29.

« plus vertueux que notre genre de vie), mais c'est lui qui
« me fait peur. Il est d'une promptitude étrange à devenir
« amoureux, et d'ailleurs quelle austérité résisterait à
« Bacchis? Aussi je ne puis prendre sur moi de me per-
« suader que les jeux Isthmiques aient dans sa décision
« une aussi grande part que le désir de te voir. Peut-être
« m'accuseras-tu d'être soupçonneuse. J'aime, ce sont les
« jalousies d'une maîtresse éprise, ma chère Bacchis,
« pardonne-moi. A mes yeux, perdre un amant tel que
« Ménandre ne serait pas un médiocre malheur. S'il sur-
« venait une querelle entre lui et moi, j'aurais bientôt à
« entendre un Chrémès ou un Phidyle m'attaquer amère-
« ment en plein théâtre. S'il me revient au contraire tel
« qu'il est parti, je te serai mille fois reconnaissante.
« Adieu.[1] »

[1] Ces lettres, ces aimables lettres d'Alciphron ont pour elles un beau suffrage, celui du célèbre poëte allemand Wieland. Il les a louées d'une façon bien flatteuse, et mieux qu'en connaisseur, tout à fait en poëte : il les a imitées Dans une courte préface, il indique lui même son modèle, et dit que la lettre de Glycère à Ménandre est un petit chef-d'œuvre. Mais en imitant il ne s'est pas borné à répéter avec quelques variations le thème qu'Alciphron lui fournit ; il a fait tout un roman, aussi par lettres, qui commence avant que Ménandre soit amoureux de Glycère, et qui finit seulement lorsqu'il n'est plus question d'amour entre eux. Dans toutes les nuances successives qu'admet ce cadre élargi, l'esprit, la délicatesse, la grâce abondent. Il y a des personnages de second plan heureusement dessinés, d'une pointe légère et parfois doucement comique : ce qui sied à merveille. Mais quoi? Wieland est un moderne : il faut bien que cela se voie. Aussi a-t-il mêlé, à des pages parfaitement écrites dans la manière

La querelle survint. Selon Athénée, Philémon ne se

d'Alciphron, d'autres pages qui font disparate : entre autres, une lettre (la dixième) toute raisonneuse, et en même temps sentimentale, contre le mariage et en faveur de l'amour libre. Il a trouvé que Ménandre disant à Philémon : « Ne rougis-tu pas de tes victoires? » manquait aux usages polis ; et ce trait de fierté franche, si grec, si réellement humain, il l'a faussé en le mettant dans la bouche de Glycère, où ce n'est plus qu'un reproche sans force : et puis encore il l'a retourné, et il en a fait, dans la bouche de Philémon, un aveu d'une modestie un peu trop romanesque. Relevons aussi une erreur de fait : Wieland a fait une seule et même personne de la maîtresse de Ménandre et d'une autre Glycère, une jeune Sicyonienne, habile à enlacer et à combiner les fleurs, que son compatriote Pausias avait peinte tenant une guirlande. Charmante conjecture, qui prête à la fiction. Imaginez ce poëte, ces fleurs, ces amours ! Vous avez des madrigaux à copier dans l'Anthologie. Il ne s'agit que de changer un nom, et voici la première déclaration de Ménandre toute trouvée : « Depuis le jour où Glycère, en se jouant et en se cachant, m'a jeté « ses propres guirlandes pendant que je buvais, un feu mortel me « consume ; ces guirlandes, je crois, ont quelque chose de la magie « inventée par Médée pour brûler la fille de Créon. » (*Anthologie* de Jacobs, IV, p. 47.) Et d'autres détails qu'il n'est pas besoin d'imaginer : le portrait de Glycère resté fameux (Pline, *Hist. nat.*, XXXV, 11) ; Lucullus en achetant pour plus de 9,000 francs une simple copie ; la beauté de Glycère immortelle ainsi, et venant se faire admirer à Rome, comme fidèle à suivre Ménandre et sa fortune. Cela séduit à première vue. Mais Athénée qui a tant parlé de Ménandre et de Glycère, et qui a même eu sur celle-ci et sur son origine des scrupules d'érudit, n'a pas parlé seulement de Pausias, ni de la bouquetière sicyonienne.—Mais Pausias était contemporain d'Apelle, c'est-à-dire célèbre déjà avant la mort de Philippe de Macédoine, vers 340 av. J. C., et il avait aimé Glycère étant tout jeune encore, c'est-à-dire avant la naissance même de Ménandre.—Mais ces offres de Ptolémée, qui font le sujet des lettres d'Alciphron, on ne saurait les rapporter au commencement des travaux du poëte : selon toute probabilité, il en faut chercher la date vers le temps où Démétrius de

contentait pas de disputer à Ménandre le sceptre comique et le lierre de Bacchus : ils étaient aussi rivaux en amour[1]; dans une de ses pièces, Philémon loua Glycère de sa vertu. Ménandre vit sans doute dans cet éloge une ironie ou une bravade, et il répondit aussi dans une comédie : « Il n'est pas de femme vertueuse. » Avait-il à se venger de Glycère? On le croirait d'après l'anecdote d'Athénée[2]. Mais ne lui avait-il pas donné déjà le droit d'être jalouse? Alciphron le ferait supposer. Et qui donc si ce n'est Ménandre aurait mis dans la bouche d'un personnage comique ces tendres paroles : « O couche trois fois chère!.... ô lampe heureuse! Bacchis t'appelle sa déesse, et, si Bacchis le veut,

Phalère, réfugié en Égypte, ce même Démétrius qui avait vu Ménandre grandir en génie et qui l'avait eu pour ami, excitait Ptolémée à se faire le protecteur des lettres et lui servait sur ce point de conseiller. Nous sommes forcés par là de descendre jusqu'à l'année 306 avant J. C.; de sorte qu'à supputer les temps, même sans rigueur et presque galamment, on trouverait que la jolie Glycère d'Alciphron, celle qui écrit et reçoit des lettres si tendres, aurait quelque soixante ans, comme la comtesse des Plaideurs, et ce n'est le bel âge que pour plaider. Vraiment, la conjecture de Wieland perd tout son charme ; ou plutôt, elle reste charmante là où nous l'avons trouvée: mais il faut choisir entre la Glycère de Wieland et celle d'Alciphron. Nous avons traduit le roman grec : le roman allemand a été traduit aussi et publié à Paris, en 1806, sous le titre de « Ménandre et Glycère, ou la bouquetière d'Athènes, » par J. G. J. G.

[1] Athénée, XIII, sect. 66, p. 594, d.
[2] Philostrate nous semble aussi compromettre un peu Glycère par le genre d'éloges qu'il lui donne (lettre 68) : et si elle se laissait souvent courtiser, comme dans ce festin où elle finit par donner de la jalousie à Léontium (Athénée, XIII, sect. 49, p. 585, d.), Ménandre, de son côté, dut souvent être inquiet.

tu es la première de toutes les divinités¹. » Un amant seul peut parler ainsi : ainsi parlait André Chénier :

> Et toi, lampe nocturne, astre cher à l'amour,
> Sur le marbre posée, ô toi, qui, jusqu'au jour,
> De ta prison de verre éclairais nos tendresses,
> C'est toi qui fus témoin de ses douces promesses.

Mais André Chénier peut nous fournir plus qu'une citation. Seul peut-être entre les écrivains modernes, il a chanté et il nous fait comprendre la sensualité élégante de certains Grecs, ce singulier mélange de mollesse et d'ardeur, ces alternatives d'entraînement impérieux et d'oubli facile, cet amour sans pureté mais sans grossièreté qu'un élan du cœur et quelques soupirs attendris élèvent parfois au-dessus de lui-même, et qui semble moins un penchant brutal vers le plaisir que le culte, mal compris, mais encore poétique, de la beauté. Une centaine de vers choisis parmi ceux où André Chénier décrit sa propre vie seraient le meilleur commentaire et le tableau le plus vrai de la vie de Ménandre telle que nous la connaissons.

Vainement il se retirait dans un cercle soigneusement fermé de travaux assidus et d'amitiés diverses : Ménandre ne put échapper ni aux regards d'un vainqueur, ni aux contre-coups d'une révolution. « Démétrius de Phalère, » dit Phèdre², « s'empara illégalement d'Athènes et du pou-

[1] Mein., *Fr. com. gr.*, IV, 671, fr. cccxcIII.
[2] Phèdre, VI, 1.
Sous ce même titre, *Démétrius et Ménandre*, nous trouvons dans

« voir. Alors, selon la coutume du peuple, on accourt de
« toutes parts, on applaudit le maître à l'envi. Les premiers
« de la ville, tout en gémissant au fond de leur cœur des

les œuvres de Boullenger de Rivery (*Fables et Contes*, l. III, f. 4) la
fable suivante :

DÉMÉTRIUS ET MÉNANDRE.

Démétrius parcourant l'Univers,
Chemin faisant prenait toutes les villes,
Et celle de Pallas eut le même revers.
Athènes dans ce temps n'avait plus de Cyrsiles :
Le luxe avait éteint les antiques vertus.
 Démétrius porté par les vaincus
 Sur un Trône fit son entrée,
Et son âme goûtait une joie insensee,
A l'aspect des remparts qu'il avait abattus*.
Le Tyran destructeur, tout fier de ses ravages,
Fut accueilli comme un Dieu bienfaisant ;
Que les Humains sont fous dans leurs hommages !
La servitude, hélas, quel horrible présent !
On célèbre à l'envi ses heureuses conquêtes ;
Le Peuple l'est par tout : volage en ses désirs,
Ce qui fit ses douleurs fait bientôt ses plaisirs ;
Et, n'importe à quel prix, le Peuple aime les fêtes.
Accoutumés à céder au Vainqueur,
Les Grands, dont l'art de feindre est la vertu sublime,
 Baisent la main qui les opprime,
 Et gémissent au fond du cœur.
Ces Humains plus heureux qui des grandes affaires
 Ne s'embarrassent guères,
 Dont la paresse est l'Élément,
Arrivent les derniers, mais arrivent pourtant.
L'un d'eux était Ménandre ; il quittoit son asyle
Et celui des neuf Sœurs. Il conservait toujours
Sur son visage ainsi qu'en ses discours,
La douce liberté, fruit d'une âme tranquille,
Trésor de la Nature ignoré dans les Cours.
Et s'il venoit grossir la foule tributaire,
Pour ne point se montrer il étoit trop connu ;
Méprisables Devoirs que l'Orgueil a sçu faire !
Le Sage vous remplit, ne cherchant point à plaire,
 Content de n'avoir point déplu.
Guidé par cet espoir et déjà résolu

* *Les remparts qu'il avait abattus ?... Chemin faisant prenait toutes les villes ?* Boullenger de Rivery ne confondrait-il pas comme Ælien (*Varia Hist.*, IX, 9), Démétrius de Phalère, qui n'était point un guerrier, et Démétrius Poliorcète ?

« tristes changements que la fortune ordonne, viennent
« eux-mêmes baiser la main qui les écrase : tous enfin, jus-
« qu'à ceux qui vivent loin du tumulte et ne demandent
« que la tranquillité, craignent que l'absence ne soit un
« crime et vont ramper aux pieds du tyran. De ce nombre
« fut Ménandre ; sans le connaître, Démétrius avait lu ses
« comédies et admiré son talent..... Lorsqu'il le vit dans
« les derniers rangs de la foule, « Quel est ce débauché, »
« demanda-t-il, « qui ose paraître devant moi? » « C'est le
« poëte Ménandre, » répondirent ceux qui l'entouraient.
« Aussitôt Démétrius changea de langage....; »et, quoique
la fin du récit de Phèdre soit perdue, nous savons que le
poëte devint bientôt, et chaque jour davantage, l'ami de

> De rejoindre bientôt sa Muse solitaire,
> Ménandre s'avançoit : on ne voyoit point d'or
> Sur sa robe à demi-flottante,
> Point de Saphirs, point de Rubis encor;
> Le goût seul en rendait la nuance brillante.
> Sur un de ses amis penché nonchalamment,
> Ses regards languissants cherchoient toutes les Belles :
> D'un pas voluptueux il marchait doucement
> Pour tenir plus longtemps les yeux fixés sur elles ;
> Chemin faisant il soupiroit.
> Il tenoit un bouquet de fleur à peine éclose,
> Et d'un air tendre il respiroit
> Tantôt l'OEillet, tantôt la Rose,
> Jaloux de rassembler tous les plaisirs divers :
> Ses cheveux parfumoient les airs.
> Démétrius le voit. Quel est ce Petit-Maître ?
> L'imprudent! à mes yeux oser ainsi paroître !
> —Sire, c'est Ménandre l'Auteur.
> Le Monarque à ce nom prend un air de douceur,
> Lui tend la main, grande faveur !
> On se contente à moins : combien de gens en France
> Qu'un seul regard rendroit heureux !
> Ménandre préféroit deux trésors prétieux,
> Le repos, et l'indépendance.

l'usurpateur[1]. Mais quand celui-ci eut été renversé et remplacé par Démétrius Poliorcète, les sycophantes d'alors, dont les paroles n'étaient qu'un *vœ victis* éternel, dénoncèrent au nouveau tyran le favori du tyran, son prédécesseur ; et on allait mettre Ménandre en jugement lorsqu'un parent du vainqueur lui-même, nommé Télesphore, intercéda pour le grand écrivain, et réussit à le soustraire à un tribunal qui n'aurait eu, pour l'absoudre, ni assez de liberté, ni assez d'audace à défaut de liberté[2].

Ménandre, rendu à la poésie, était alors dans toute la force de son âge, et dans la maturité de son talent. Il aurait pu longtemps encore enrichir le théâtre de ses œuvres, et porter enfin l'art de la comédie nouvelle à sa plus haute perfection. Mais à cinquante-deux ans, un jour qu'il nageait dans le port du Pirée, auprès duquel il avait un petit domaine, il se noya, dit-on[3] ; et les Athéniens lui élevèrent un tombeau, qui existait encore du temps de Pausanias, au bord de la route qui conduisait

[1] Peut-être Ménandre et Démétrius de Phalère, qui étaient presque du même âge (Démétrius était né en 345, Ménandre en 342 av. J. C.), s'étaient-ils rencontrés et connus dans leur jeunesse chez Théophraste, dont on sait qu'ils furent tous deux disciples. (Diogène Laërce, liv. V, chap. II, sect. 4, § 36, et liv. V, chap. v, sect. 1, § 75.)

[2] Diogène Laërce, V, p. 354.—Suidas, vol. II, p. 492.

[3] *Menander comicus Atheniensis, dum in Piræo nataret, submersus est : de quo nobilissimæ à Græcis editæ traduntur elegiæ, et à Callimacho epigramma* (Vetus Interpres ad Ovid. *Ibid.*, 593).— Sur le domaine de Ménandre, près du Pirée, Alciphr. *Epist.*, II, 4.

du Pirée à Athènes et non loin du cénotaphe d'Euripide[1].

[1] Pausanias, I, 6.

[NOTE.—Nous avons traduit, p. 80, dans la note, un curieux fragment du drame satyrique sur Harpalus, représenté devant l'armée d'Alexandre sur les bords de l'Hydaspe. Malheureusement, le texte en est très-corrompu, les deux premiers vers surtout, et pour les traduire, il faut les restituer. Les voici, tels qu'Athénée les donne (XIII, sect. 68, p. 595, e.) :

Ἔστιν δ', ὅπου μὲν ὁ κάλαμος πέφυχ' ὅδε,
ἐφέτωμ' ἄορνον· οὐξ ἀριστερᾶς δ' ὅδε κ. τ. λ.

Mais ἐφέτωμα ne peut donner aucun sens. Casaubon a proposé de lire : ἀέτωμ' ἄορνον, ce qui pourrait signifier : « un toit si haut que les oiseaux n'y peuvent atteindre. » Peut-être y trouverait-on un autre sens, aussi plausible, en remontant à l'étymologie d'ἀέτωμα : ce mot vient d'ἀετός, *aigle*, et, dans le langage de l'architecture, désignait d'abord seulement la surface plane d'un fronton triangulaire, surface singulièrement propice aux sculptures, et décorée, dans les temples primitifs de Jupiter, de l'aigle, symbole du dieu (Pindare, *Olymp.*, XIII, 29, et schol. ad loc.). Les vers que nous examinons ne feraient-ils pas allusion à ce fait, et si on admet la conjecture de Casaubon, ne faudrait-il pas voir, dans cet hémistiche : ἀέτωμ' ἄορνον, comme un jeu de mots étymologique, intraduisible en français, mais dont le sens serait : « un fronton sans l'aigle accoutumée? » Si l'une et l'autre de ces explications semblaient tirées de trop loin et trop laborieuses, il faudrait recourir à la conjecture de M. Egger que nous avons consulté et qui fait, de son érudition si vaste, le plus libéral et le plus obligeant usage : il propose de remplacer ἄορνον par δεινόν, correction qui semble monstrueuse, mais qui peut se justifier par la paléographie, nous dit notre savant maître, et qui ramènerait, avec une moins forte hyperbole, au premier sens de « haute toiture. » Une difficulté reste, qui nous semble importante : comment croire que, pour indiquer l'édifice qu'un fronton domine, le personnage qui explique la mise en scène commence par indiquer le coin du sol où tremble un roseau chétif? Il ne serait pas plus contraire au bon sens de dire : « Vois-tu cet éléphant qui est près de cette mouche ? » M. Egger a supposé que κάλαμος pourrait bien être βάλανος, dans le sens de *chêne*. Cela est bien plus naturel, mais il nous a semblé que ce n'était pas encore entièrement satisfaisant, et que, dans le petit paysage ici décrit, l'édifice devait effacer l'arbre. Une dernière conjecture nous est venue à l'esprit, et puisque nous avons traduit comme si elle méritait d'être adoptée, il faut bien la donner ici, quitte à nous repentir de notre présomption. Nous avons trouvé dans Sophocle (fragment 840) ἄορνος λίμνη, « marais qui fait fuir les oiseaux, » d'où le nom de l'Averne (Aristote, *Mirab.*, 102, 1 ; Virgile, *Æn.*, VI, 242).—Qu'un marais soit désigné par un roseau, c'est tout simple. Il ne s'agit donc plus que de corriger l'ἐφέτωμα d'Athénée : nous proposons de lire ainsi :

Ἔστιν δ', ὅπου μὲν ὁ κάλαμος πέφυχ' ὅδε,
ἐφύδρευμ' ἄορνον κ. τ. λ.

ἐφύδρευμα, nous l'avouons, n'est donné par aucun dictionnaire. Mais ἐφυδρεύω existe, et du verbe simple ὑδρεύω, les Grecs avaient tiré ὕδρευμα, qui mène très-facilement au mot et au sens dont nous avons besoin.]

CHAPITRE III

DES SUJETS DU DRAME AUX TROIS AGES DE LA COMÉDIE GRECQUE.

Les anciens attribuaient à Ménandre, outre ses comédies, et entre autres ouvrages en prose, un recueil de lettres adressées au roi Ptolémée[1]. Ce n'étaient probablement que les exercices de quelque rhéteur, désireux de passer à la gloire sous le patronage usurpé d'un grand nom. On attribuait aussi à Ménandre et avec quelque vraisemblance, selon Quintilien[2], les discours publiés sous le nom de Charisius. Mais Ménandre avait fait plus qu'écrire des comédies, des lettres et des discours : il avait formé toute une école de poëtes et transporté l'art dramatique dans un monde nouveau.

D'autres, avant lui, l'avaient entrevu, et y avaient fait les premiers pas. Quand Ménandre débuta comme écrivain dramatique, Philémon, de vingt ans plus âgé[3], avait commencé depuis huit ans la réforme du théâtre.

[1] Suidas, t. II, p. 531.—Eudocia, *Viol.*, p. 302.
[2] Quintilien, X, 1, 70.
[3] Philémon naquit vers l'an 360 av. J. C.

C'était à la fin de la cxii^e olympiade, c'est-à-dire vers l'an 330 avant J. C., qu'il avait fait jouer sa première pièce : elle s'appelait *le Fils supposé,* et ce titre seul révèle le genre nouveau qui allait paraître. Essayons d'imaginer un sujet et des personnages qui puissent justifier le titre de cette comédie. Supposons un père, Chrémès, qui refuse à son propre enfant ses soins et sa tendresse pour en combler un enfant qui n'est pas à lui et qui a été glissé par fraude dans sa famille. Le fils négligé sera jaloux de son prétendu frère, et si un esclave adroit découvre et lui révèle l'origine de l'étranger, le foyer domestique ne sera plus le sanctuaire de la paix, mais une place envahie par un usurpateur et qu'il s'agit de reconquérir. Il faut que Dave invente des ruses pour aider son jeune maître. S'il racontait à Chrémès, comme par maladresse, ou avec une discrétion simulée et en se faisant faire violence, que ce fils favori, pour qui sont tous les présents et tous les éloges, mène une vie dissolue, et porte à quelque Bacchis du voisinage tout ce qu'il reçoit et tout ce qu'il peut emprunter ? Sans doute, Chrémès s'irritera de voir sa confiance trompée et son revenu dilapidé : Dave alors pourrait profiter de cette humeur pour prouver au vieillard qu'il n'est pas le père de ce mauvais sujet, et pour faire chasser l'intrus.—Mais une adresse plus innocente a peut-être suffi[1]. Dave a pu livrer au fils sup-

[1] Une adresse tout innocente devait suffire dans l'*Hypobolimœus*

posé le secret de sa naissance et lui inspirer le désir de rentrer dans sa famille. Dave a même pu lui amener ses vrais parents, et ménager une reconnaissance[1] sur la scène : ils réclameront et reprendront leur enfant[2]. Mais les spectateurs trouveraient ce jeune homme bien ingrat s'il quittait ainsi son bienfaiteur, et brisait en un instant un lien de vingt années. Par bonheur, la comédie a des ressources qui facilitent les dénoûments : le dieu Ὑμέναιος Ὑμήν se prête volontiers au rôle de *deus ex machinâ*. Que le fils supposé épouse une fille de son père adoptif : il pourra rentrer ainsi dans la famille où il est né sans rompre avec celle où il a grandi ; et, en même temps, l'autre jeune homme, reprenant sa place et ses droits, ne pourra plus être jaloux.

Nous faisons là des conjectures : sur la seule donnée de ce titre, *le Fils supposé*, on pourrait construire vingt

latin, où Cæcilius n'avait donné au père aucune préférence injuste (cfr. Cicéron; *Orat. pro Rosc. Amerino*, cap. xvi).

[1] Comme dans le Κώχαλος d'Aristophane, comédie qu'il fit jouer sous le nom de son fils Araros (*Arg. ad Plut.*, IV, Bekker), et à laquelle Philémon emprunta l'idée première de son *Fils supposé*, s'il faut prendre à la lettre ce qu'en dit Clément d'Alexandrie (*Strom.*, VI, p. 267) ; il est, tout au moins, certain qu'Aristophane, dans cette pièce, avait deviné déjà la comédie nouvelle, quand la comédie moyenne venait à peine de naître, et qu'il y avait employé deux des moyens dramatiques les plus chers à Ménandre et à ses contemporains : φθοράν καὶ ἀναγνωρισμόν (Anonym., *de Vita Aristoph.*, p. 14).

[2] Comme dans la comédie de Ménandre sur le même sujet : *le Fils supposé, ou le Campagnard* (cfr. Quintilien, I, 10).

autres comédies, dont les plans seraient fort divers[1], mais on ne saurait en imaginer une seule qui ne dût pas rentrer, de toute nécessité, dans le genre de la comédie nouvelle. Les personnages seraient toujours de simples citoyens, occupés de leurs propres affaires; les incidents et le langage seraient imités de la vie réelle; l'intrigue, un roman d'intérieur. L'*Hypobolimœus* de Philémon avait révélé un système entier de poésie dramatique, dont les richesses n'avaient pas encore été nettement comprises, et ne demandaient qu'à être exploitées.

C'était une réforme naturelle, qui se préparait depuis longtemps, à l'insu des hommes mêmes qui contribuaient le plus à la préparer. Avant Philémon, le théâtre d'Athènes était occupé par des poëtes qui avaient déjà déplacé l'intérêt et changé le but de la comédie; le style s'était formé à plus de modestie; l'art avait passé, des régions où Aristo-

[1] C'est, en effet, un titre qui se retrouve souvent dans l'histoire de la comédie grecque : parmi les derniers poëtes de la comédie moyenne, on trouve un certain Cratinus, mal à propos confondu avec le rival d'Aristophane, et qui écrivit une pièce intitulée Ὑποβολιμαῖος, et une autre intitulée Ψευδυποβολιμαῖος (peut-être ces deux pièces n'en font-elles qu'une). L'oncle de Ménandre, Alexis, donna aussi un *Fils supposé*. Mais il ne faut pas conclure de là que l'honneur d'avoir définitivement établi sur le théâtre athénien la comédie d'intérieur doive être retiré à Philémon et à Ménandre, puisque Cratinus et Alexis vécurent jusqu'au temps de Ptolémée Philadelphe (Mein. *Hist. crit. com. gr.*, 375 et 411), et par conséquent jusqu'au plus complet développement de la comédie nouvelle. On trouve encore un Ψευδυποβολιμαῖος de Crobylus et un Ὑποβολιμαῖος d'Eudoxus (Mein. *Hist. Crit. com. gr.*, 491 et 492).

phane l'avait tenu, vers les limites du nouveau territoire où Ménandre allait le faire régner. L'histoire de la comédie attique se divise en trois périodes, que trois noms dominent et résument : la comédie ancienne, et Aristophane; la comédie moyenne, et Antiphane[1]; la comédie nouvelle, et Ménandre. Nous avons là trois genres bien distincts : la comédie moyenne elle-même, qui fut une transition, fut une transition originale. Mais autant les caractères de ces trois écoles de poëtes sont différents et nettement déterminés, autant sont vagues et douteuses les limites qu'on essaye de leur assigner dans l'ordre des temps. Les révolutions littéraires, les seules qui ne se fassent jamais par brusques catastrophes et par avénements soudains, échappent toutes aux calculs rigoureux de la chronologie. Nous pourrions dire l'année où la comédie moyenne parut sur la scène pour la première fois; mais la comédie ancienne partagea longtemps encore avec elle l'attention et les applaudissements. Quand la comédie moyenne resta-t-elle seule maîtresse du terrain? Quand céda-t-elle elle-même à la comédie nouvelle la place tout entière? C'est ce que personne ne peut dire : toute date précise serait arbitraire, et démentie par des faits certains. Pour comprendre l'un ou l'autre des divers genres de la poésie comique en Grèce, il faut les étudier tous trois, en

[1] Antiphane et Alexis étaient les deux plus célèbres écrivains de la comédie moyenne ; mais Antiphane la représente mieux, car Alexis est bien plus voisin de la comédie nouvelle.

suivant la marche lente de leurs changements, et sans perdre de vue les influences, lentes elles-mêmes et progressives, qui en ont conseillé l'essai ou décidé le succès.

Le premier caractère, et le plus général, qui distingue de toutes les autres comédies celles que les Grecs eux-mêmes comprirent, dès Aristote [1], sous le nom de comédie ancienne, nous le trouvons dans le but poursuivi et dans les sujets choisis par les écrivains. Les sujets sont d'un intérêt à la fois public et local : le but est pratique, et pratique dans le présent. S'adressant à un peuple qui est maître absolu de ses propres destinées, ils emploient le ridicule à l'amuser ou à l'éclairer sur les erreurs où il tombe et sur les dangers qu'elles lui font courir. Leur seule pensée est d'agir sur leurs concitoyens; restreignons encore : sur leurs contemporains. Ils ne songent ni au reste des hommes, ni aux siècles qui suivront. Ils ne s'efforcent pas de tracer des peintures générales de l'humanité, et de lui léguer des conseils et des plaisirs qui gardent toujours et partout leur sens et leur à-propos. Ce sont des citoyens qui agissent, des pamphlétaires qui combattent ; et dans cet espace limité des affaires de leur seule patrie et des travers de leur propre temps, ils ont toute liberté et n'épargnent rien. Leur scène comique est, pour ainsi dire, de plain-pied avec la place publique : guerres projetées, lois votées, tentatives d'un parti politique, réputations perdues, anecdotes que se renvoient les échos

[1] Aristot., *Eth. Nicom.*, IV, 8.

de tous les carrefours, puissance d'un orateur favori, mensonges d'un sophiste à la mode, préceptes corrupteurs d'un poëte applaudi, sujets de toute sorte déjà familiers à l'attention populaire, voilà ce qu'ils aiment à mettre en cause et à railler d'une voix haute. Pour comprendre leurs écrits, tantôt il faut relire les historiens, et suivre les phases diverses d'une guerre, ou les mouvements d'une révolution intérieure ; tantôt il faut demander des détails à un scholiaste, et scruter jusqu'au dégoût les mystères scandaleux d'une biographie oubliée. Mais ce qui nous semble obscur dans leurs comédies répondait aux affaires, aux passions, aux malices du moment ; et leur immense auditoire, charmé de les voir si occupés de lui, se laissait malmener par eux, et injurier ou moquer jusque dans ses préférences. Sans doute, ils s'abandonnaient souvent à des préventions odieuses, à des animosités injustes ; mais c'était un défaut que le peuple athénien devait voir avec indulgence, car c'était une ressemblance de plus entre ses poëtes et lui ; et comment Socrate eût-il par ses vertus mérité l'impunité, dans cette même ville où Aristide avait mérité l'exil par ses vertus ? D'ailleurs si les vengeances personnelles que se permettaient ces poëtes étaient surtout rachetées aux yeux de la foule par les divertissements qu'ils lui donnaient, elles doivent être aussi en grande partie rachetées à nos yeux par les services qu'ils rendaient aux intérêts communs, en répandant l'amour de la patrie, la haine des abus, le mépris des hypocrites, et en montrant

du doigt, tour à tour indignés ou rieurs, le peuple égaré, les pouvoirs avilis, et les intrigants qui montent à force de ramper, souffrant tout pour être tout-puissants.

Mais pour que la comédie puisse aborder de tels sujets, la liberté démocratique, même la plus absolue, ne suffit pas : il faut encore que la nation soit, sinon constamment prospère, du moins forte, confiante en elle-même, animée et même tumultueuse, amoureuse du mouvement et du danger, pleine d'ardeur dans toutes les luttes et d'espérances jusque dans le malheur. Les Athéniens avaient conservé à travers les vicissitudes de la guerre du Péloponnèse, tout l'orgueil de leurs anciens succès et une certaine verve de courage qui les soutint, jusqu'au moment où elle ne fut plus qu'une témérité irréfléchie et les perdit. Mais après la triste fin de ce grand duel, la comédie telle que l'avaient pratiquée Eupolis, Aristophane et Cratinus, n'était plus possible à Athènes, même quand les trente tyrans eurent été chassés et le pouvoir restitué au peuple avec la liberté. Pour en faire usage, il aurait eu besoin de l'énergie et de l'activité qu'il portait naguère dans la vie publique, et Thrasybule n'avait pu les lui rendre avec sa constitution. Si les Athéniens pouvaient se vanter encore de dominer sur les mers, le désordre de leurs finances, la faiblesse de leurs armées, la mauvaise organisation de leurs tribunaux rendaient l'ordre précaire, et le présent paisible était obscurci par les menaces d'un avenir prochain. Déjà les Athéniens jouissaient de leur sécurité

même avec inquiétude, et avec lassitude de leur liberté. Mais comme de leur légèreté première ils avaient passé à l'indolence, ils voyaient le danger sans avoir le courage et sans vouloir prendre la peine d'y porter remède. Ils avaient ainsi perdu à la fois le goût et le droit de citer au tribunal de la comédie les hommes qui les gouvernaient et la politique suivie au nom du peuple. Tel était d'ailleurs l'état des affaires publiques qu'il eût été difficile d'en faire une satire gaie. Aristophane montrait les ombres d'un tableau brillant et glorieux encore : au temps dont nous parlons, la peinture eût été sombre tout entière, et sans un seul rayon de consolation ou d'espoir. La paix elle-même, qui était complète alors, bien qu'on ne crût pas à sa durée, et qui pénétrait chaque jour plus avant dans les mœurs de la nation, la paix contribuait aussi à discréditer la muse militante des anciens comiques, qui ne pouvait vivre et chanter qu'au milieu du bruit de la guerre et des désordres de la démocratie, comme ces oiseaux qui n'ouvrent leurs ailes qu'au vent de la tempête, et qui s'endorment quand les flots sont calmés.

Mais dans cette Athènes, à la fois inquiète et distraite de ses affaires, et déchue de la souveraineté qu'elle avait exercée sur toute la Grèce, les poëtes comiques avaient d'autres sujets non moins féconds et des spectateurs aussi empressés que ceux d'Aristophane. Le mouvement d'esprit et le goût du plaisir avaient pris toute la place qu'occupaient naguère les passions des partis et l'intérêt de la

gloire nationale. La secte de Pythagore passait alors d'Italie en Grèce [1]; c'était aussi le temps de Platon et d'Aristote, et l'attention du peuple athénien était vivement préoccupée de toutes les idées que ces diverses écoles mettaient en présence et en lutte. L'impulsion que Socrate avait donnée aux intelligences, et le goût des discussions philosophiques, se répandaient partout, souvent altérés et s'écartant de la voie sage où Socrate s'était maintenu, mais plus actifs et plus populaires que jamais. En même temps, et comme Socrate, son maître, Aspasie avait fait école. Sa beauté et son esprit, qui lui avaient attaché ses plus illustres contemporains, étaient inimitables; mais son exemple était séduisant, et c'en était assez, car pour se laisser aller au penchant de leurs faiblesses, les hommes n'ont pas besoin de tentations singulières et choisies. Aussi le règne des courtisanes, qu'Aspasie avait inauguré, continua-t-il après elle, quoique nulle ne fût plus digne d'elle. A chacun des noms célèbres d'alors se joint quelque nom gracieux et élégamment diffamé, qui l'accompagne dans l'histoire. La mort seule sépara Aristote de Herpyllis [2]; Platon suivait Archéanasse déjà vieillie, et, partout poëte, dans ses plaisirs comme dans sa métaphysique, il embel-

[1] Müller, *History of the literature of ancient Greece*, XVII, § 14, note.—Meineke, *Quæst. scen.*, I, p. 24.

[2] Il parle d'elle avec une affection touchante dans son testament, que nous a conservé Diogène Laërce (l. V, c. I, § 13); cfr. quoque Athen., XIII, sect. 56, p. 589, c.

lissait jusqu'aux rides de sa maîtresse, « retraites, » disait-il, « de l'amour mordant¹. » Puis Phryné dont la beauté plaidait mieux qu'Hypéride ², la malicieuse Gnathæna qui, recevant, un jour, en cadeau, une amphore de vin vantée pour ses seize ans de date, lui reprochait d'être bien petite pour son âge ³, et Laïs, et tant d'autres qui ont exercé l'étrange érudition d'Athénée, et qui avaient fait, durant leur vie, la joie et le scandale d'Athènes. Au temps de la comédie moyenne, ce n'étaient plus les démagogues qui régnaient, c'étaient les courtisanes et les philosophes; ce n'était plus des intérêts publics, de la guerre et de la paix, du sénat, des chevaliers et de l'assemblée, que s'occupait surtout la foule, mais des idées et des voluptés.

La comédie fit comme la foule : elle s'adonna singulièrement à la critique des philosophies contemporaines et à la satire des courtisanes en renom. Sans doute, les courtisanes avaient déjà paru sur la scène dans les comédies d'Aristophane : mais elles n'y étaient que des personnages de quatrième ordre, des comparses que le poëte amenait pour égayer le spectacle de quelques licencieux festins. Leurs vices, leurs mœurs molles et méchantes, leurs ruses pour sembler belles et pour sembler tendres devinrent, au

1 Ἀρχεάνασσαν ἔχω, τὴν ἐκ Κολοφῶνος ἑταίρην,
ἧς καὶ ἐπὶ ῥυτίδων πικρὸς ἔπεστιν ἔρως.
(*Platonis Epigr. apud Athen.*, XIII, sect. 56, p. 589, c.

2 Athénée, XIII, sect. 59, p. 590, d, e.

3 Athénée, XIII, sect. 47, p. 584, b.

contraire, pour les successeurs d'Aristophane, un sujet spécial et favori[1]. Autant l'auteur des *Chevaliers* s'était acharné sur Cléon, autant Épicrate s'acharne sur Laïs : « La voilà donc, » dit-il, « cette Laïs, la paresse et l'ivro-
« gnerie en personne. Elle ne songe quotidiennement
« qu'à son boire et à son manger. Vois-tu ? son histoire est
« l'histoire des aigles : tant qu'ils sont jeunes, ils se nour-
« rissent de lièvres et de brebis qu'ils saisissent sur les
« montagnes et qu'ils enlèvent dans les airs par un coup
« de leur force ; mais lorsqu'ils sont vieux, ils viennent se
« nicher tristement sur les toits des temples, et de leurs
« yeux affamés regardent les sacrifices. Alors les augures
« crient au prodige. Il faut donc crier aussi au prodige,
« en voyant Laïs ; car, au temps de sa jeunesse et de sa
« fraîcheur, elle s'autorisait de sa cour de satrapes pour
« avoir l'abord farouche : tu te serais fait plus vite ouvrir
« la porte de Pharnabaze que la sienne. Mais maintenant
« qu'elle a déjà couru tant d'années et qu'elle approche
« du but, maintenant que l'harmonieux ensemble de son
« corps se dénoue et se relâche, il est plus facile de la
« voir, et qui veut peut cracher sur elle. Elle fait la chasse
« aux soupers dans tous les coins de la ville, elle aborde
« sans choix les jeunes et les vieux ; elle s'est apprivoisée
« au point de venir manger l'argent dans le creux de la
« main[2]. » En ce genre, les personnalités et les duretés

[1] Mein., *Hist. Crit. Com. Gr.*, p. 276.
[2] Épicrate, Ἀντιλαΐς, fr. II ; Mein., *Fr. Com. Gr.*, III, p. 365.

abondent : tantôt une seule courtisane fournit toute une comédie (nous venons de citer une énergique tirade de l'*Antilaïs*), tantôt toutes les courtisanes célèbres sont rapidement passées en revue, et chacune est blessée au passage d'une brève épigramme : « De tous ceux qui ont
« jamais aimé une courtisane, » demandait Anaxilas,
« en est-il un seul qui puisse nommer une race plus per-
« verse ? Quelle femelle d'un dragon sauvage, quelle chi-
« mère au souffle de feu, quelle Charybde, quelle Scylla
« à trois têtes, quelle chienne marine, quel sphinx,
« quelle hydre, quelle lionne, quelle vipère, quelle harpie
« ailée a jamais dépassé en méchanceté cette méprisable
« engeance ? Non, ce sont elles qui dépassent tous les
« fléaux d'ici-bas. Prenons-les l'une après l'autre. D'abord
« Plangon, qui consume les étrangers ; je n'en connais
« qu'un qui soit sorti vivant de ses mains : il avait un
« cheval, il ramassa tous ses harnais, sauta en selle, et il
« court encore ! Et Sinope ? Ceux qui vivent avec elle ne
« peuvent-ils pas se vanter de vivre avec l'hydre elle-
« même ? Elle est vieille, il est vrai ; mais à côté d'elle
« demeure Gnathæna, et quand on a échappé à la pre-
« mière, on est encore deux fois plus exposé. Croyez-vous
« que Nannium diffère en rien de Scylla ? Elle a déjà étouffé
« deux amants, et elle en poursuivait un troisième, mais
« il a pu s'accrocher à une planche de sapin, et les flots
« l'ont jeté au rivage. Quant à Phryné, elle représente de
« point en point Charybde : elle a saisi un capitaine de

« navire : le navire et le capitaine ont été engloutis. Et
« Théano, avouez que c'est une de ces sirènes que les
« muses ont plumées jadis ! Elle a le regard et la voix
« d'une femme, mais elle a les pattes d'un merle [1].
« Toutes les courtisanes, toutes, vous dis-je, vous pouvez
« les appeler des sphinx. Pas une parole sans détours : ce
« ne sont qu'énigmes et piéges. Elles vous disent qu'elles
« vous aiment, qu'elles sont éprises de vous, que votre
« compagnie leur est chère : et vous savez à quoi toutes
« ces tendresses vont aboutir. — *Je voudrais bien avoir*
« *ici un grand siége carré* (l'animal à quatre pieds,
« comme dans l'énigme du sphinx), *et puis il me fau-*
« *drait une petite esclave* (l'animal à deux pieds), *et puis*
« *encore un trépied* (l'animal à trois pieds, le vieillard
« avec son bâton [2]). — Celui qui sait comprendre, comme
« OEdipe, se sauve tout de suite ; il refuse tout, il fait

[1] Les Sirènes des anciens ne finissaient pas en poissons, comme le monstre dont parle Horace, mais en oiseaux (Fulgentius, *Mytholog.*, II, 11). Pourquoi elles reçurent des ailes, c'est ce que racontent diversement divers auteurs (Ovide, *Métamorphoses*, V, 552-560 ; Hyginus, *Fab.*, 141 ; Apollonius de Rhodes, IV, 896) ; comment elles les perdirent, après avoir osé disputer aux Muses le prix du chant, de même que Marsyas vaincu et écorché par Apollon, on peut le lire dans le commentaire d'Eustathe sur Homère (p. 85) ou dans Pausanias (IX, 34, § 2).

[2] Nous avons traduit librement ces quelques vers, pour faire sentir l'allusion évidente à la fameuse énigme qui désignait l'homme e qu'OEdipe devina :

Ἐστὶ δίπουν ἐπὶ γῆς καὶ τέτραπον, οὗ μία φωνὴ,
καὶ τρίπον... κ.τ.λ.

« même comme s'il n'avait pas vu cette femme, et court
« s'enfermer seul. Mais ceux qui s'attendent à être aimés
« sont aussitôt enlevés, lancés en l'air, brisés. En résumé,
« il n'est pas de bête féroce aussi pernicieuse qu'une
« courtisane[1]. » Mais voici ce qui devait irriter le plus les
Circé d'Athènes. Démasquer leur avidité et leur sécheresse de cœur, ce n'était rien ; sur ce point, elles n'avaient
rien à perdre dans l'opinion publique, et, quoi qu'on en
pût dire, elles étaient sûres de leur pouvoir licencieux.
Plus dangereux ennemi, Alexis leur conteste la beauté
même, et c'est le suprême outrage comme la seule attaque qui leur puisse nuire. « Quand elles ont bien mené
« leur barque, » assure-t-il, « elles enrôlent de jeunes
« courtisanes qui en sont à l'apprentissage de ce noble
« métier : aussitôt elles les façonnent et elles les métamorphosent si bien qu'elles ne leur laissent rien de
« leur apparence native, ni de leur caractère d'autrefois.
« L'une est petite ? on l'exhausse sur des patins de liége.
« L'autre est grande ? elle ne portera que des sandales
« toutes minces, et on lui apprendra à pencher la tête
« sur l'épaule : autant de gagné sur sa taille. Celle qui
« est trop maigre, on la rembourre et on l'arrondit ; alors
« les passants admirent et s'écrient : car elles ont, pour
« corriger la nature, les mêmes artifices que nos acteurs
« comiques quand ils veulent jouer des rôles de femmes.

[1] Anaxilas, Νεοττίς, fr. I; Mein., *Fr. Com. Gr.*, III, 347.

« On peint en noir les sourcils roux, on plâtre de céruse
« les peaux trop brunes, on broie du vermillon sur la
« pâleur. Si elles ont quelque beauté, elles la laissent nue.
« Si elles ont les dents bien faites, de toute nécessité il
« faut rire, pour bien mettre en vue cette jolie bouche.
« Tu n'aimes pas à rire? point d'affaires! On t'apprendra
« bien à ouvrir les lèvres, dût-on te tenir sous clef toute
« la journée en te mettant dans la bouche, comme un
« mors, une petite branche de cerfeuil musqué, pareille
« à celles dont les bouchers se munissent quand ils
« sont entourés à droite et à gauche de têtes de chèvres
« qu'ils n'ont pas encore pu vendre[1]. » Ces satires sont
vives. Mais nulle part, on a pu le remarquer, ces satires
si vives n'ont pour point de départ une indignation ver-
tueuse ni pour conclusion un conseil moral. Épicrate,
Anaxilas, Alexis semblent se venger[2] plutôt que pour-
suivre le vice : ils conseillent plus à leurs auditeurs de
n'être pas dupes que de n'être pas débauchés. Prenez
garde à ces femmes, disent-ils ; elles vous ruineront sans
vous aimer et sans mériter de vous plaire. Jamais ils n'ont
dit : elles vous corrompront, elles vous amolliront, elles

[1] Alexis, Ἰσοστάσιον, fr. I; Meln., *Fr. Com. Gr.*, III, 423.

[2] Antiphane disait, en effet, que, pour bien comprendre une comédie où étaient représentées des courtisanes, il fallait les con-
naître d'expérience, avoir souvent soupé en pique-nique avec elles, et avoir, dans leur intérieur, donné et reçu plus d'un coup. S'il demandait tant à ses spectateurs, que ne fallait-il pas à l'auteur lui-même? (Lycophron, apud Athen., XIII, sect. I, p, 555, a.)

vous perdront. Ce n'est pas la courtisane elle-même qu'ils
attaquent, mais seulement la courtisane avide et fardée,
et ils recommandent de ne pas payer trop cher la volupté,
non de la fuir. Tous, au contraire, ils répètent avec
Amphis : « Aimez et buvez, la vie est courte, et la mort
« éternelle[1]. » Aussi quand ils rencontrent ou quand ils
imaginent une courtisane plus décente et plus sincère que
Plangon, Théano et Phryné, ils ne se croient pas tenus à
l'austérité, et ils se complaisent à faire son éloge : « Voyez
« comme elle mange élégamment! Les autres femmes
« font de grosses boules de poireaux dont elles se bour-
« rent les joues, et engloutissent vilainement la viande;
« mais elle, gracieuse et sobre comme une vierge de
« Milet, elle ne goûte qu'un peu de chaque plat[2]..... Par
« Jupiter! qu'elle a le regard doux et tendre! C'est à bon
« droit que de telles maîtresses ont partout des temples[3]
« et que les femmes mariées n'en ont pas un seul dans
« toute la Grèce[4]..... Une maîtresse n'est-elle pas une
« compagnie bien plus charmante qu'une épouse? Le
« doute n'est pas possible sur ce point. Celle-ci, forte
« du patronage de la loi, prend des airs de hauteur, et
« reste immobile chez elle : celle-là sait qu'il lui faut
« gagner et enlacer par ses façons aimables l'homme
« qu'elle a choisi, si elle ne veut pas avoir à en chercher

[1] Amphis, Γυναικοκρατία; Mein., *Fr. Com. Gr.*, III, p. 303.
[2] Eubulus, Καμπυλίων, fr. IV; Mein., *Fr. Com. Gr.*, III, p. 227.
[3] Cfr. Athen., XIII, sect. 31 et 32, p. 572 et 573.
[4] Philetærus, Κορινθιαστής; Mein., *Fr. Com. Gr.*, III, p. 293.

« un autre[1]..... Si elle le voit triste, quand il entre, elle
« le caresse doucement, elle lui donne un baiser, non
« pas d'une bouche froide et pincée, comme lorsque des
« ennemis s'embrassent, mais un long baiser amoureux ;
« elle le console, elle l'égaie, chasse aussitôt loin de lui
« toute tristesse et ramène la sérénité[2]..... Ce sont là les
« véritables hétères, les vraies maîtresses : car il y a
« d'autres femmes qui déshonorent par leurs mœurs ce
« nom, par lui-même si beau[3]. » Que les courtisanes
tiennent tant de place dans la comédie moyenne, qu'elles
y paraissent tantôt si décriées, tantôt si vantées, que leurs
vices ne soient flétris et le danger de les aimer relevé que
par des raisons d'intérêt pécuniaire et de bonne écono-
mie, jamais par des raisons pures et nobles, ce sont des
faits importants pour l'histoire de la société et de la
comédie Athéniennes. On sent que cette société, naguère
occupée avant tout de son gouvernement, est maintenant
occupée avant tout de son plaisir. On voit que cette muse
comique qui parlait naguère si énergiquement au nom
des intérêts communs et d'un parti, ne parle plus main-
tenant qu'au nom du sens commun et du poëte seul. Au
lieu de s'irriter contre les mensonges des démagogues qui
trompaient le peuple, elle se joue des mensonges des
courtisanes qui trompent les mauvais sujets ; et quand

[1] Amphis, ᾿Αθάμας ; Mein., *Fr. Com. Gr.*, III, p. 301.
[2] Ephippus, ᾿Εμπολή, fr. I ; Mein., *Fr. Com. Gr.*, III, p. 326.
[3] Antiphane, ῾Υδρία, fr. I ; Mein., *Fr. Com. Gr.*, III, p. 124.

les courtisanes ont assez de grâce et de réserve pour cacher leur vénalité sous des dehors élégants, la comédie n'a pour elles que de l'indulgence et des éloges. Les auteurs et les auditeurs, les sujets et l'inspiration, tout a changé.

Le changement se fait mieux sentir encore dans les moqueries dirigées contre les philosophes. Leurs noms ne sont pas plus déguisés dans la comédie moyenne que dans la comédie ancienne : Épicrate appelle Platon Platon, comme Aristophane appelait Socrate Socrate; la liberté et la franchise sont les mêmes, car Socrate et Platon ne sont que de simples citoyens. Mais combien différemment leurs doctrines sont envisagées ! Aristophane accusait Socrate de mettre la religion en péril et de corrompre la jeunesse : c'est de leurs subtilités ennuyeuses, et non de leur dangereuse influence qu'Antiphane fait un reproche aux sophistes de son temps. Voici un dialogue entre un père et son fils :
« *Le Père* : De quelle digne occupation me parles-tu?
« Vivre dans le Lycée avec les sophistes, maigre race qui
« fait diète et ne mange que des figues ? Et que dites-vous
« là ? *Le fils* : Ce qui devient actuellement n'est pas, car ce
« qui devient ne peut pas être pendant qu'il devient ; et
« si, à parler absolument, ce qui devient était déjà aupa-
« ravant, il n'était pas du moins ce qu'il devient en ce
« moment, car rien ne saurait être sans être, ni ne saurait
« devenir ce qu'il est déjà. Mais ce qui n'est pas devenu
« n'est pas; et en effet comment serait devenu ce qui

« n'est pas devenu? car pour devenir il faut d'abord avoir
« l'être, et, si l'être premier manque, comment l'être sor-
« tirait-il du non-être? C'est impossible. Si donc une
« chose, d'elle-même, devient autre chose, à l'avenir elle
« ne sera pas. Mais quelqu'un me dira ceci : Et le non-être?
« S'il devient un jour, que deviendra-t-il ? Il ne deviendra
« pas, le non-être : car, du jour où il serait devenu, il
« serait, et le non-être ne serait pas lui....—Halte-là, » ré-
prend le père. « voilà des raisonnements où Apollon lui-
« même ne comprendrait rien [1]. » Telles sont, dans la
comédie moyenne, toutes les attaques contre les philoso-
phes : attaques qu'on n'aurait jamais pu soupçonner d'a-
voir fait condamner personne à boire la ciguë, et qui por-
tent toutes ou sur la pauvreté sentencieuse ou sur les
singulières folies de chaque école. S'il faut en croire le
Pythagoricien d'Aristophon, « nous ne nous imaginerons
« certes pas, de par les dieux, que les premiers Pythago-
« riciens se soient volontairement maintenus dans leur
« saleté et aient trouvé quelque plaisir à porter de vieux
« manteaux. Non, mais la nécessité ! Ils n'avaient pas une
« obole ; eh bien ! ils ont trouvé un beau prétexte à leur
« maigre vie, et ils ont adapté à leur sort des maximes
« qui leur méritent la reconnaissance de tous les pauvres.
« Offrez-leur cependant un bon plat de viande ou de pois-
« son, et que je sois dix fois pendu s'ils ne dévorent pas

[1] Antiphane, Κλεοφάνης; Mein., *Fr. Com. Gr.*, III, p. 64 (cfr. Aristot. *de Xenophane*, 1).

« tout, et leurs doigts mêmes avec les morceaux[1] ! » — « Où
« en sont cependant Platon, et Speusippe, et Ménédème?
« De quoi s'occupent-ils? quelles sont les pensées qu'ils
« creusent, et les paroles qu'ils échangent? » — « Ah!
« c'est un point sur lequel je puis t'éclairer, » répond un
personnage d'Épicrate à ces questions de son interlocuteur ; « car j'ai rencontré lors des Panathénées, dans les
« gymnases de l'académie, un troupeau de petits jeunes
« gens, et j'ai entendu là des conversations étranges, in-
« croyables. Ils discouraient sur la nature, et distinguaient
« trois classes d'êtres : les animaux, les arbres et les légu-
« mes; et, entre autres recherches, ils s'inquiétaient de
« savoir à quelle classe appartient la coloquinte. » — « Eh
« bien ! comment l'ont-ils définie, et où l'ont-ils rangée?
« Dis-le-moi, si tu le sais. » — « Ils ont d'abord fait une
« pause, silencieux, courbant la tête, et longtemps ense-
« velis dans leurs réflexions. Tout à coup, pendant que les
« autres cherchaient encore, le front toujours baissé, un
« jeune homme déclare hautement que la coloquinte est
« un légume rond ; un autre alors dit que c'est une herbe ;
« un troisième que c'est un arbre. Sur quoi, certain mé-
« decin, venu de Sicile, qui les écoutait, ennuyé de ces
« fadaises, leur tourna le dos avec une grossière injure.
« — Et sans doute ils se sont terriblement mis en colère,
« et ils ont crié à l'insulte? Car ce ne sont pas là des ma-

[1] Aristophon, Πυθαγοριστής, fr. III; Mein., *Fr. Com. Gr.*, III, p. 362.

« nières permises dans leurs réunions.—Tu te trompes :
« ils n'ont pas seulement fait attention au malotru; et
« Platon, qui était là, leur dit, avec une grande douceur
« et sans s'émouvoir, de reprendre la définition; et ils
« continuèrent sur le même ton [1]. » Comme Antiphane et
comme Aristophon, Épicrate n'est qu'un auditeur malin,
s'égayant de la gravité puérile de quelques raisonneurs,
et ne voyant dans leurs sophismes aucun danger pour
l'esprit public ni pour la sécurité de l'État, mais seulement un travers en vogue et un thème inépuisable de
plaisanterie.

Mais les philosophes pouvaient rire à leur tour de leurs
railleurs : car, malgré la comédie, la direction de leurs

[1] Épicrate, *Fab. Inc.*, 1; Mein., *Fr. Com. Gr.*, III, p. 370.—L'élégance et la douceur de mœurs, qui prévalaient parmi les disciples de Platon, faisaient contraste avec la négligence et les manières des autres philosophes. Les poëtes de la comédie moyenne n'ont pas oublié ce trait dans leurs peintures : dans son Ἀνταῖος, Antiphane avait écrit ce dialogue, la scène se passait hors de Grèce, et un étranger demandait à son ami : « Sais-tu qui peut être ce vieillard ?
« —Il saute aux yeux que c'est un Grec. Manteau blanc, belle tuni-
« que brune, petit chapeau mou, bâton élégamment porté et ba-
« lancé.... Je crois voir l'Académie en personne ! » (Mein., *Fr. Com.
Gr.*, III, p. 17.) Voyez aussi le Ναυαγός d'Ephippus : « Alors se lève
« un jeune homme de ceux de l'Académie, ingénieux, sachant bien
« dire des paroles bien méditées, les cheveux bien coupés, la barbe
« bien étendue et vierge de tout outrage du rasoir, un pied gra-
« cieusement appuyé sur le bas de l'autre jambe, bien pris dans la
« sandale et dans les courroies régulièrement entre-croisées, la poi-
« trine bien cuirassée d'un manteau bouffant, et étayant d'un bâton
« la majesté de sa pose. » (Mein., *Fr. Com. Gr.*, III, p. 334.)

études donnait partout aux esprits des habitudes nouvelles, et la comédie même n'échappait pas à leur influence. Ce n'est pas seulement de nos jours qu'il est arrivé aux critiques d'imiter ceux qu'ils attaquent. Déjà Aristophane s'était fait appeler par Cratinus « Euripidaristophane, ora« teur élégant, subtil coureur de sentences [1], » et luimême il avait avoué qu'il empruntait, au poëte tragique dont il se moquait tant d'ailleurs, la finesse et l'harmonie de son langage [2]. Mais l'action des philosophes sur la comédie moyenne était à la fois plus importante et plus cachée, et portait sur le fond des choses, non sur le style. Les penseurs, qui avaient détrôné les politiques et leur avaient enlevé la meilleure part de l'attention populaire, n'avaient pas négligé la politique elle-même : ils l'avaient attirée à eux, l'avaient fait rentrer dans le cercle de leurs recherches et de leurs spéculations, et au moment même où on commençait à la pratiquer moins, elle était devenue une science. Athènes eut ses Montesquieu quand sa liberté déclina. Les diverses formes de gouvernement, les instincts et les ressources des différentes classes de la société, les rapports de l'État et des citoyens, les principes d'où les lois doivent découler, étaient de toutes parts le sujet d'analyses savantes, de théories et d'utopies sans nombre. En même temps, après le plus grand éclat de la littérature et des arts d'Athènes, était née la science des lettres et des

[1] Cratinus, *Fab. Inc.*, fr. CLV; Mein., *Fr. Com. Gr.*, II, p. 225.
[2] Aristoph., fr. 397 (Dindorf).

arts, la critique raisonnée et régulière, non plus attachée à commenter un chant d'Homère, mais s'élevant à considérer en eux-mêmes les principes de la poésie et du beau. D'entre les mains armées des partis, la politique passait aux mains des penseurs désintéressés, et l'art d'écrire sans cesser d'être libre commençait à avoir des codes et devenait plus réfléchi sans devenir moins naturel.

La comédie suivit cette pente. Aristophane et Cratinus avaient fait, si l'on peut ainsi parler, de la politique au jour le jour. Les poëtes qui leur succédèrent ne cherchèrent plus à peindre ou à débattre les affaires publiques pour le plaisir ou le conseil du moment. Quand ils songèrent encore à parler des gouvernements et des révolutions, ce ne fut plus ni d'Athènes seule, ni du présent seul qu'ils entretinrent leur auditoire. Dans une comédie d'Héniochus, le théâtre était d'abord occupé par un groupe de femmes diversement vêtues, et voici comment le prologue expliquait leur présence et préparait les spectateurs aux incidents qui allaient se dérouler sous leurs yeux : « Je vous dirai tout à l'heure le nom de chacune
« d'elles. A les prendre en masse, ce sont des villes de
« tous les pays, depuis longtemps atteintes de folie. Peut-
« être quelqu'un va-t-il me demander pourquoi elles sont
« toutes réunies ici? Je vais vous l'apprendre. D'abord,
« l'espace qui s'étend autour d'elles, c'est Olympie : figu-
« rez-vous que cette scène est celle où se célèbrent les
« spectacles publics. Bien! mais que viennent faire à

« Olympie les villes que voici ? Elles sont venues offrir
« des sacrifices à la liberté. Mais, cette pieuse action une
« fois accomplie, l'Imprudence les invite à sa table, et,
« les gardant longtemps chez elle, les corrompt de jour
« en jour. Il y a là deux femmes qui ne les quittent pas
« et qui les jettent dans le plus grand trouble : l'une s'ap-
« pelle Démocratie, et l'autre Aristocratie. Ces femmes
« ont souvent entraîné les villes dans tous les désordres
« de l'ivresse [1]. » C'est là le plan d'une comédie emprun-
tée à l'histoire générale et presque à la philosophie poli-
tique, traduite en allégorie. L'Aristocratie et la Démo-
cratie se disputant les villes, n'est-ce pas l'esprit de Sparte
et l'esprit d'Athènes personnifiés, et la guerre du Pélo-
ponnèse tout entière déjà vue à distance et avec réflexion ?
Que nous sommes loin des haines de parti qu'Aristophane
prenait à sa charge et mettait sous son nom ! Aristophane
n'aurait pas accusé la démocratie et l'aristocratie à la fois.
Il avait sa cause et était dans la mêlée. Héniochus ne s'en-
rôlait ni dans l'une ni dans l'autre armée, et, comme le
sage égoïste de Lucrèce, regardait combattre dans le loin-
tain.

La critique littéraire mêlée au drame avait aussi changé
de ton et de sens, en même temps qu'elle s'était déve-
loppée jusqu'à devenir presque un genre à part, ayant
ses formes variées et ses caractères propres. Aristophane

[1] Héniochus, *Fab. Inc.*; Mein., *Fr. Com. Gr.*, III, p. 503.

avait attaqué Euripide, comme Socrate, parce qu'il voyait un danger public dans le succès du poëte novateur comme dans le succès du novateur philosophe ; et il croyait plaider le fond même de la cause lorsque, à côté d'Eschyle inspirant à son auditoire une ardeur guerrière et s'efforçant de hausser les âmes au niveau de ses personnages surhumains, il avait montré Euripide peignant à nu les misères et les bassesses humaines dans leur plus douloureuse réalité et racontant les séductions comme les angoisses du vice. Partout nous trouvons ainsi la comédie ancienne inquiète du présent, des traditions ébranlées et des mœurs près de se corrompre ; et même quand il s'agit d'art et de poésie, elle ne peut faire abstraction des intérêts de la société politique : elle reproche moins aux poëtes de faire de mauvais vers que de faire de mauvais citoyens. Mais chez les auteurs de la comédie moyenne la critique redevint purement littéraire. Philippe de Macédoine s'empare de l'île d'Halonnèse qui appartient aux Athéniens ; ceux-ci réclament ; Philippe forge un prétexte subtil, nie le droit des Athéniens, refuse de leur rendre l'île, mais propose de la leur donner à titre de présent. Démosthène aussitôt les encourage à exiger que l'île leur soit, non donnée, mais rendue ; pour lui, il y a là une question d'honneur national, un droit à reconquérir. Pour les poëtes de la comédie moyenne, il y a là une antithèse répétée pendant tout un discours, un faible et un tic d'un grand orateur, une agréable occasion de jouer sur les nuances de

deux ou trois mots que leur consonnance, l'étymologie, le peu de rigueur du langage usuel semblaient avoir confondus et rendus presque synonymes[1]. Antiphane, Anaxilas, Alexis, Timoclès ne songent ni au roi étranger qui se moque d'Athènes, ni à l'homme politique qui la conseille : mais une phrase leur a paru singulière, et voilà à quoi ils s'arrêtent et s'amusent. Souvent aussi ils parodient les autres poëtes, les plus anciens comme les contemporains, et non-seulement les pièces de théâtre, mais les écrits de tout genre. Une fois déjà, pendant l'âge antérieur du théâtre Athénien, les lois faites pour restreindre la liberté des poëtes comiques[2] avaient eu un moment de sévérité efficace qui avait forcé Cratinus à aller chercher jusque dans l'Odyssée un sujet où nul contemporain ne fût mêlé. Mais ce ne fut alors qu'une exception, déjà remarquée par les anciens. Dans la comédie moyenne, au contraire, l'exemple donné par Cratinus dans *Les Ulysse* revint en faveur et fut souvent suivi : les personnages d'Homère, leurs caractères et leurs aven-

[1] Mein., *Fr. Com. Gr.*, III, p. 92, 342, 385, 478, 598. L'antithèse de Démosthène était entre le verbe δίδωμι et le verbe ἀποδίδωμι : le sens primitif et strict de ce dernier est bien évidemment *rendre;* mais il retombe plus d'une fois dans le sens simple de *donner,* comme dans Hérodote (I, 193), Æschine (61, 16) et Démosthène lui-même (638, 6).

[2] M. Meineke a établi avec une clarté parfaite quelles mesures avaient été tour à tour prises, abandonnées et reprises pour limiter la liberté de la comédie (*Hist. Crit. Com. Græc.*, p. 39-43).

tures, montrés sous un autre jour, et rendus plus plaisants encore par le souvenir même des grandes épopées et par le contraste, firent rire les auditeurs d'Anaxandride et d'Eubulus autant qu'ils émouvaient les auditeurs du *Philoctète* de Sophocle ou les lecteurs de l'Iliade et de l'Odyssée. Souvent Euripide fut remis en cause, mais non plus pour avoir trop vivement représenté les passions : on lui reprochait d'avoir abusé du *sigma* et d'avoir fait des vers qui sifflent comme des serpents[1]. On reprochait à ses admirateurs de n'avoir d'oreilles que pour lui : « Voilà deux maniaques, » disait un personnage d'Axionicus, « si malades d'amour pour la poésie d'Euripide, « que tout le reste leur semble une détestable musique, « aigre comme un air joué sur la flûte phénicienne[2]. » Cependant Euripide eut en même temps, parmi les poëtes comiques, ses partisans qui l'appelaient le bien-aimé, et qui le louaient d'avoir résumé en une seule ligne la vie humaine tout entière en disant que le bonheur parfait n'est donné à aucun homme[3].

Pour les écrivains de la comédie moyenne, la critique des poëtes était si exclusivement affaire de littérature, qu'ils s'attachèrent à railler minutieusement les principaux défauts du style en faveur. Ils semblent avoir

[1] Eubulus, Διονύσιος, fr. II et III; Mein., *Fr. Com. Gr.*, III, p. 218 cfr. Euripid., *Med.*, v. 476.

[2] Axionicus, Φιλευριπίδης; Mein., *Hist. Crit. Com. Gr.*, p. 287.

[3] Nicostratus, *Fab. Inc.*, fr. II; Mein., *Fr. Com. Gr.*, III, p. 288.

eu de leur temps une école de fadeurs, de monotonie et de fausses élégances qui rappellerait assez ces madrigaux et ces tableaux du dernier siècle, si abondants en roses, en ruisseaux et en feuillage. « Tous les poëtes d'au-« jourd'hui, » dit Antiphane, « nous chantent des chansons « qui ne sont que lierres entrelacés, sources vives et « vol léger parmi les fleurs[1]. » Mais le ridicule qui dominait alors, c'était l'abus des périphrases. Les périphrases qui semblent au premier abord n'être destinées qu'à enrichir et à colorer le langage, ont un rôle plus utile encore, si on sait les employer : elles sont faites pour exprimer avec précision les idées. En développant cette pensée que la vie est un enchaînement de morts et de naissances, où rien de ce qui disparaît ne se perd, mais ressort, sous une autre forme, de son néant passager, pour redevenir utile et fécond, un poëte moderne a ainsi parlé :

... Puisque sur une tombe on voit sortir de terre
Le brin d'herbe sacré qui nous donne le pain....

Ce dernier vers est une périphrase. Pourquoi ne pas dire simplement le blé ? Parce que c'est là un mot usuel et général, plus court, mais trop large, qui réveille à la fois un grand nombre d'idées et qui s'applique à toutes sortes de faits : il nous remettrait en mémoire les travaux du labour et le spectacle de la moisson aussitôt que l'aliment, le moyen de vie que Dieu nous a donné dans le blé. Entre

[1] Antiphane, Τριταγωνιστής; Mein., *Fr. Com. Gr.*, III, p. 121.

la tombe et le blé, l'opposition serait bien moins nette qu'entre la tombe et l'herbe du pain. C'est ainsi que le vrai poëte, dans ses périphrases, choisit et dégage de toutes les circonstances générales qui le rendraient confus l'aspect unique dont les lecteurs doivent être frappés. A vrai dire, une bonne périphrase restreint plutôt qu'elle ne développe : sans doute, elle ajoute des mots, mais elle écarte des idées inutiles et met en vue le détail nécessaire : elle n'allonge que pour préciser. Mais ce n'était pas ainsi que les contemporains d'Antiphane comprenaient les périphrases : ils y accumulaient sans économie et sans choix tous les mots, tous les détails, tous les souvenirs, toutes les allusions, toutes les épithètes descriptives ou mythologiques que leur imagination ou leur mémoire pouvaient trouver, et le poëte comique avait dans ce travers une belle occasion de vives parodies. « Voyons, » dit un de ses personnages, « lorsque je veux te dire : une « marmite, faut-il dire : une marmite ? ou bien : un vase « dont le corps n'est qu'une cavité, fait de terre et façonné « par les mouvements rapides d'une roue, soumis au « feu dans une autre cavité de cette même terre dont il « est le fils, portant dans son sein, comme une femme « porte son enfant, les petits agneaux dont le lait fut la « seule nourriture, tendres nouveau-nés qu'il fait cuire ? » —« Par Hercule ! » répond l'interlocuteur, « toi, tu me « fais mourir ; sois clair, et dis-moi : une marmite pleine « de viandes. »—A : « Tu as raison : mais dirai-je : un mé-

« lange des blondes liqueurs du miel et des larmes qui
« coulent de la mamelle des chèvres bêlantes, posé sur
« une large nappe de farine, chaste fille de la vierge Cérès,
« et orné de mille marqueteries délicates? ou bien dirai-je :
« un gâteau? »—B : « Un gâteau, je l'aime mieux. »—
A : « Accepterais-tu la sueur des sources de Bacchus? »
—B : Abrége, et dis : du vin. »—A : « Ou la rosée humide
« des fontaines? »—B : « Non, de l'eau, tout simple-
« ment. »—A : « Ou bien encore la fumée qui se répand
« dans les airs comme le parfum d'un fromage? »—B :
« Encore moins; nomme l'encens, et ne me fais plus de
« si longs détours, car c'est se donner trop de peine, à
« mon sens, que de ne pas dire la chose elle-même, et de
« l'envelopper de mots sans fin[1]. »

Mais ce qui prouve encore mieux combien la critique littéraire s'éloigna alors du genre de la comédie ancienne, c'est que les personnages de la comédie moyenne discutaient parfois sur la scène les principes mêmes de l'art poétique. A côté des vers d'Horace :

> Naturà fieret laudabile carmen an arte
> Quæsitum est : ego nec studium sine divite venâ
> Nec rude quid possit video ingenium : alterius sic
> Altera poscit opem res et conjurat amicè[2],

nous voudrions que les commentateurs eussent placé cette tirade de Simylus : « Ni l'art sans la richesse première de

[1] Antiphane, Ἀφροδίσιος, fr. I; Mein., *Fr. Com. Gr.*, III, p. 26.
[2] Hor., *Epist. ad Pison.*, 408.

« la nature, ni la nature sans le secours de l'art ne peu-
« vent suffire à l'accomplissement d'une œuvre. Lorsque
« l'un et l'autre sont réunis dans le même homme, il lui
« faut encore obtenir le droit de faire jouer sa pièce, il
« lui faut l'amour de son travail, l'exercice, l'occasion,
« le temps favorable, un juge capable de saisir au vol les
« vers récités. Chacune de ces conditions qui nous manque
« nous éloigne d'autant du but poursuivi. Heureuse na-
« ture, volonté persévérante, soins assidus, esprit d'ordre,
« voilà ce qui forme les écrivains habiles et méritoires.
« L'âge n'importe pas à l'affaire : les années ne font pas
« des poëtes, elles ne font que des vieillards[1]. » On ne
comprenait pas moins bien alors l'utilité que les condi-
tions de l'art dramatique, et la comédie savait rendre à
la tragédie un fraternel hommage, ingénieux et vrai :
« L'homme est un être né pour souffrir, » disait Timo-
clès dans les *Femmes aux fêtes de Bacchus*; « mais il a
« trouvé un remède à ses soucis : le théâtre. Notre âme
« oublie ses propres peines en compatissant aux malheurs
« d'autrui, et trouve là sagesse et plaisir en même temps.
« Voyez d'abord les poëtes tragiques, je vous prie, et les
« services qu'ils rendent à tous. Le pauvre, en apprenant
« que Télèphe fut encore plus misérable que lui, com-
« mence à supporter plus facilement la pauvreté. Tel autre

[1] Simylus, *Fab. Inc.*, apud *Stobœum*, LX, 4; cfr. Egger, *Hist. de la Critique chez les Grecs*, p. 43, et Meineke, *Hist. Crit. Com. Gr.*, p. 425; *id.*, *Præf.*, p. XIII-XVI.

« a les yeux faibles, mais les fils de Phinée sont aveugles.
« Tu as perdu un enfant? Niobé allégera ton chagrin ; et
« si tu traînes la jambe, regarde Philoctète. Tout homme
« qui voit un exemple de malheurs plus grands que les
« siens, se désole moins de son propre sort [1]. » Timoclès
avait raison, et quand la comédie moyenne montre un
sentiment aussi fin et aussi judicieusement raisonné du
charme utile des lettres, on sent que la philosophie des
arts a fait, depuis Aristophane, de bien grands progrès, et
que, si Aristote n'a pas encore écrit sa *Poétique*, il a déjà
tout au moins des disciples préparés à son enseignement.

Il est aisé de comprendre qu'à cette époque de décadence de la liberté, au milieu du discrédit où tombait la politique active et des préoccupations nouvelles qui remplissaient les esprits, la satire personnelle dans la comédie devait aussi changer de caractère. Parfois elle allait chercher loin d'Athènes un gouvernement à tourner en dérision, le tyran Alexandre dans la ville de Phères [2], ou

[1] Timoclès, Διονυσιάζουσαι; Mein., *Fr. Com. Gr.*, III, p. 592. — Le petit conte de Voltaire, *les Deux Consolés*, est la contre-partie plaisante et légère de ce fragment de Timoclès : « Songez à Hécube, songez à Niobé, » dit le philosophe. — « Ah, dit la dame, si j'avais vécu « de leur temps, et si, pour les consoler, vous leur aviez conté mes « malheurs, pensez-vous qu'elles vous eussent écouté? » (Voltaire, édit. de 1823, t. XLIII, p. 136.)

[2] Cratinus junior, Διονυσαλέξανδρος; Mein., *Hist. Crit. Com. Gr.*, p. 413.

Denys l'ancien à Syracuse [1]. Mais elle n'était plus dirigée contre les favoris des Athéniens eux-mêmes et contre les chefs de l'État : ou, du moins, quand ceux-ci étaient encore attaqués, ce n'était plus leurs opinions, leur maniement des affaires, leurs tendances démocratiques ou aristocratiques que blâmait ou raillait le poëte, mais seulement leurs mœurs privées, leurs façons de vivre, de parler ou de marcher. Malgré la formule générale qui défendait aux poëtes comiques d'attaquer aucun citoyen directement et par son nom (μὴ κωμῳδεῖν ὀνομαστί), les lois laissaient à découvert le simple particulier; mais elles protégeaient l'homme politique. Un général débauché pouvait être attaqué comme débauché, non comme général; car le peuple d'Athènes, qui riait encore volontiers des vices ou des ridicules de ceux à qui il avait confié le soin de son repos, n'était plus disposé à permettre qu'on discutât sur la scène les actes de leur administration.

Aristote, avec ce génie d'observation exacte qu'il porte en tout, a noté lui-même la différence de la comédie ancienne et de la comédie moyenne, en ce qui regarde les personnes : « La plaisanterie n'est pas la même, » dit-il, « dans la bouche d'un honnête homme, d'un homme bien « élevé, et dans la bouche d'un homme dont l'âme est « basse et sans éducation. On y reconnaît la même diffé- « rence qu'entre les comédies d'autrefois et celles d'au-

[1] Eubulus, Διονύσιος; Mein., *Hist. Crit. Com. Gr.*, p. 361.

« jourd'hui : autrefois les plaisanteries n'étaient qu'atta-
« ques directes et sans mesure : aujourd'hui elles sont
« bien plus discrètes et plus enveloppées [1]. » Et en effet,
Aristophane, Eupolis, Cratinus n'aimaient que les luttes
face à face, et s'y jetaient avec un courage presque brutal.
Ceux qu'ils se plaisent à mettre en scène, ce ne sont pas
même les morts d'hier, ce sont les vivants et les puissants
d'aujourd'hui; et si, ne se taisant pas devant la tombe
à peine fermée d'Euripide, Aristophane a écrit *les Gre-
nouilles*, c'est qu'il craignait encore que le poison ne fût
resté là où la vie n'était plus. Plus timides ou plus polis,
hommes de meilleure compagnie ou citoyens moins dé-
voués, les poëtes de la comédie moyenne n'imitèrent pas
la virulence de leurs prédécesseurs. Les fragments qui
nous restent de leurs pièces sont encore pleins de noms
propres; mais même dans les occasions où les noms et les
faits dont ils parlent sont intimement liés aux intérêts
publics et immédiats d'Athènes, on sent que leurs plai-
santeries ne sont pas des hardiesses patriotiques, et qu'ils
rient sans songer à s'indigner, à accuser, à conseiller.
Ainsi Harpalus, fuyant la colère d'Alexandre, vient se
réfugier à Athènes, et séduit à prix d'argent les principaux
orateurs pour se concilier le peuple par leur entremise.
Quel sujet de remontrances passionnées, si Aristophane et
la liberté eussent encore vécu! Voici tout ce que trouve à

[1] Aristot., *Eth. Nicom.*, IV, 14.

dire le poëte Timoclès : « Démosthène a un présent de
« cinquante talents. — Je l'en félicite s'il peut tout garder
« pour lui. — Mœroclès a aussi reçu beaucoup d'or. — Le
« donateur est stupide : le donataire est bien heureux. —
« Démon et Callisthène ne sont pas non plus sans avoir
« pris leur part. — Ils étaient pauvres, je leur pardonne.
« — Et Hypéride, l'éloquent Hypéride, y a gagné comme
« les autres. — Ce sont nos marchands de poisson qui y
« gagnent : comme il va les enrichir! Il aime tant le pois-
« son, qu'auprès de lui les mouettes ne sont que des
« Syriens [1]. » La raillerie est innocente, la tolérance est
grande. « Où retrouverons-nous, » aurait pu s'écrier alors
un Juvénal, « où retrouverons-nous la franchise ancienne,
« dont j'ose à peine aujourd'hui prononcer seulement le
« nom, et ce courage qu'avaient nos pères d'écrire tout ce
« qui plaisait à leur esprit bouillant [2]? » Les poëtes de la
comédie moyenne avaient la même ressource que Juvénal :
obligés d'omettre ou de ménager leurs contemporains trop
redoutables, ils mettaient en scène les morts [3]. Pour se
moquer des prétentions que les prêtres subalternes et les

[1] Timoclès, Δῆλος; Mein., *Fr. Com. Gr.*, III, p. 591. Les Syriens ne mangeaient pas de poisson. Cfr. Ménandre, Δεισιδαίμων, fr. IV; Mein., *Fr. Com. Cr.*, IV, p. 102.

[2] Juvénal, *Sat.*, I, 151 :
.... *illa priorum*
Scribendi quodcumque animo flagrante liberet
Simplicitas, cujus non audeo dicere nomen!

[3] Juvénal, *Sat.*, I, 170 :
.... *Experiar quid concedatur in illos*
Quorum Flaminia tegitur cinis atque Latina.

devins étalaient plus arrogamment de jour en jour, Antiphane ressuscitait un homme nommé Lampon, qui avait vécu du temps de Périclès ¹ ; ou bien c'était Timon le misanthrope ² qu'il choisissait pour but de ses coups détournés, et, pendant la guerre du Péloponnèse, Timon vivant avait ressenti, d'Aristophane, de tout autres attaques ³. Si Timon nourrissait véritablement contre les hommes cette âpre haine qu'on lui attribue, sans doute il aima Aristophane, qui malmenait si rudement les Athéniens ; et s'il la conserva jusque dans le tombeau, il méprisa sans doute Antiphane, qui devait lui sembler lâche quand il amortissait ainsi ses satires.

Ce qu'il y a de remarquable dans la comédie moyenne, c'est la multiplicité et la variété des sujets. Venus à une époque de transition, et ayant eu pour tâche d'amuser Athènes au milieu de ses vicissitudes depuis la fin de la guerre du Péloponnèse jusqu'à la bataille de Chéronée, environ, ils ne purent asseoir leur art sur une base unique et large. Aussi s'appliquèrent-ils à suivre, dans tous leurs détours et dans tous leurs détails, les goûts, les plaisirs, les pensées, les caprices de leur temps ; et bien que nous ne puissions les juger que d'après des fragments, nous ne saurions dire combien de verve et d'invention ils prodiguent, quel merveilleux parti ils tirent de la moindre

[1] Mein., *Fr. Com. Gr.*, II, p. 42; *Hist. Crit. Com. Gr.*, p. 275.
[2] Mein., *Hist. Crit. Com. Gr.*, p. 275 et 327.
[3] Plutarque, *Vit. Anton.*, 79, p. 114.

occasion, comment d'un rien ils font un genre à part, et de quel éclat brillent encore les débris de leurs œuvres, miroir mobile où se reflétaient en se grossissant toutes les faces et jusqu'aux plus petites facettes de l'esprit athénien, tel qu'il était alors. De là les singularités de leur théâtre. Rien n'est plus bizarre peut-être dans l'histoire littéraire que ces comédies d'énigmes que Cratinus avait essayées le premier [1], et que les poëtes de la comédie moyenne ont tenues en particulière estime. Les Grecs eurent de tout temps l'esprit subtil et délié : une partie de la fable d'OEdipe et certains côtés du caractère d'Ulysse prouvent qu'il en était ainsi déjà longtemps avant le siècle des sophistes. Les Athéniens surtout, gais et recherchant tout ce qui pouvait exercer l'adresse de leur intelligence, se proposaient souvent des énigmes durant les repas [2]. Mais cet amusement devint une manie, qui fut à la fois satisfaite et raillée finement dans plusieurs pièces d'Antiphane, d'Eubulus et d'Alexis [3]. Les auditeurs d'Antiphane avaient sans doute une grande habitude de ces jeux d'esprit difficiles, s'ils pouvaient, nous ne disons pas résoudre d'avance, mais seulement suivre au vol un dialogue tel que celui-ci : « *Sapho.* Ce que tu dois deviner est du genre fé-

[1] Mein., *Hist. Crit. Com. Gr.*, p. 277.

[2] Les convives qui n'avaient pas deviné les énigmes subissaient un singulier châtiment : on jetait de la saumure dans leur vin, et ils étaient tenus de boire, sans reprendre haleine, la coupe tout entière. (Athénée, X, sect. 88, p. 458, f. ; Mein., *Fr. Com. Gr.*, III, p. 41.)

[3] Athénée, X, sect. 72, p. 450, c.; sect. 71, p. 449, d, e.

« minin, et porte dans son sein nombre d'enfants qui sont
« muets et qui parlent pourtant d'une voix haute, se faisant
« entendre, de par delà l'océan qui s'enfle et à travers les
« grands continents, à l'homme qu'il leur plaît de choisir,
« sans qu'aucun bruit frappe les oreilles des autres per-
« sonnes présentes à cet entretien silencieux. » — « Je com-
« prends ; tu veux parler d'une ville : les enfants qu'elle
« nourrit, ce sont les orateurs; comme ils discourent sur
« des pays dont la terre et la mer nous séparent, et qu'ils
« font venir ici d'Asie et de Thrace toute sorte de niaiseries,
« tu dis qu'ils parlent d'un endroit éloigné; et pendant ce
« temps, le peuple dont ils font leur pâture, et qu'ils inju-
« rient sans cesse, le peuple se tient autour d'eux, n'enten-
« dant rien, ne voyant rien. » — « Tu te trompes; comment
« un orateur serait-il muet?... à moins qu'il n'ait été trois
« fois condamné pour illégalité. » — « Ah ! je croyais bien
« avoir touché juste. Mais je me suis trompé. Dis-moi le
« mot de l'énigme. » — « Ce que je voulais te faire devi-
« ner, ce qui est du genre féminin, c'est une lettre; les
« enfants qu'elle porte dans son sein, ce sont les caractères
« écrits; ils sont muets, et cependant ils parlent aux per-
« sonnes les plus éloignées, à l'un ou à l'autre, selon leur
« gré, et on ne les entend pas, même quand on est tout
« près de l'homme aux yeux duquel s'adressent leurs
« discours [1]. » Comment des plaisanteries à ce point

[1] Antiphane, Σαπφώ, fr. I; Mein. *Fr. Com. Gr.*, III, p. 112. — A la

obscures et limitées pouvaient-elles suffire à fournir des pièces entières, comme les *Cléobulines*[1] de Cratinus et d'Alexis? C'est là un tour de force que ces esprits heureux savaient accomplir, mais dont nous ne saurions maintenant deviner le secret.

Mais voici un autre sujet, souvent exploité par les poëtes de la comédie moyenne, et dont on comprend plus aisément la fécondité et la faveur : la mythologie, particulièrement la naissance des dieux et l'histoire des temps héroïques. Depuis Socrate on avait parlé d'un dieu nouveau : entre les progrès de la philosophie et ceux du scepticisme, l'ancien Olympe perdait tout son prestige. La comédie ancienne en avait ri, mais sans insister et seulement par épisodes. La comédie moyenne n'épargna pas une seule de ces fables qui ne pouvaient plus être une religion. Les Muses, inspiratrices de tous les poëtes,

cour encore bien barbare de Charlemagne, les énigmes semblent avoir été aussi en faveur que parmi les beaux esprits extrêmement civilisés d'Athènes. Dans une *disputatio* ou conversation entre Alcuin et Pépin, second fils de Charlemagne, on trouve un passage qui ressemble singulièrement et à l'énigme d'Antiphane que nous venons de citer, et aux sophismes sur l'être et le non être rapportés plus haut (p. 121). « *Alcuin* : Qu'est-ce qui est et n'est pas en même temps? » « —*Pépin* : Le néant.—*A.* : Comment peut-il être et ne pas être? » « —*P.* : Il est de nom, et n'est pas de fait.—*A.* : Qu'est-ce qu'un « messager muet?—*P.* : Celui que je tiens à la main.—*A.* : Que « tiens-tu à la main?—*P.* : Ma lettre. » (*Histoire de la Civilisation en France*, par M. Guizot, vol. II, p. 194.)

[1] Comédies ainsi nommées du nom de Cléobuline, femme célèbre pour ses énigmes ingénieuses (Mein., *Hist. Crit. Com. Gr.*, p. 277),

Bacchus, patron de la comédie, Minerve, qui avait choisi Athènes pour son sanctuaire, Jupiter même, le roi des dieux, furent mis en scène sans respect [1]. On les représentait venant au monde au milieu des plus grotesques incidents. A côté d'eux les héros primitifs, que la crédulité antique avait faits descendants et presque égaux des dieux, redevenaient des hommes, et même se transformaient en mille caricatures. L'avantage de cette sorte de sujets, c'est que les tragédies de chaque année et l'éternelle popularité d'Homère entretenaient dans tous les esprits un minutieux souvenir de ces poétiques figures, et qu'en même temps le peuple inconstant d'Athènes, à force de les avoir vues poétiques et embellies, se plaisait à les voir ridicules et rapetissées. Il n'avait oublié ni dieux ni héros, mais il ne les respectait plus. Il les connaissait toujours, tout comme des contemporains, mais il ne les tenait plus que pour de simples citoyens. La moindre allusion était comprise, et la plus audacieuse parodie était permise. Les poëtes de la comédie moyenne usèrent largement de cette double facilité [2].

Au milieu de genres si divers, et à la faveur même des incohérences inévitables d'une époque transitoire, il était

[1] La peinture avait devancé la comédie dans cette voie : Ctésilochus, élève et peut-être frère d'Apelle, *petulanti picturâ innotuit*, dit Pline l'Ancien, *Jove Liberum parturiente mitrato et muliebriter ingemiscente inter obstetricia deorum* (Hist. nat., XXXV, 40, § 33.—Suidas, *s. v.* 'Ἀπελλῆς).

[2] Mein., *Hist. Crit. Com. Gr.*, p. 278-285.

impossible que l'étude des caractères et des passions ne tînt pas quelque place; mais il était impossible aussi qu'elle se développât librement et fût cultivée avec soin. Les poëtes de la comédie nouvelle démêlèrent les éléments un peu confus que leurs prédécesseurs avaient mis en œuvre, rejetèrent les uns et ramenèrent les autres à l'unité d'un genre plus nettement conçu : la peinture des passions et des caractères. Plus de comédies d'énigmes ou de critique littéraire; peu de comédies mythologiques ou héroïques : partout l'homme lui-même et la vie privée. Les affaires publiques étaient quelquefois effleurées, mais seulement en passant et par quelques remarques générales. Diphile écrivait dans sa pièce du *Mariage* : « Ce sont les
« flatteurs qui perdent les chefs des armées et des gouver-
« nements; ils conduisent à la ruine leurs amis et leur
« patrie; et, de notre temps, je ne sais quelle peste s'est
« glissée dans les foules : le désordre a atteint nos tribu-
« naux mêmes, et la justice en est chassée par la faveur [1]. »
Ce n'est pas là de la satire politique, et nous en retrouvons autant dans Molière : Alceste est même plus vif contre les complaisants de cour, et, sans parler des *Plaideurs* de Racine, Scapin ménage encore moins que Diphile les tribunaux de son temps [2] : dirons-nous cependant que le *Misanthrope* et les *Fourberies de Scapin* soient autre chose que des comédies d'intrigue et de mœurs?

[1] Diphilus, Γάμος, fr. I; Mein., *Fr. Com. Gr.*, IV, p. 385.
[2] Acte III, scène VIII.

Ce genre de comédie devint le seul possible du temps de Ménandre et de Philémon. Le peuple Athénien était plus heureux, mais moins libre encore, après la bataille de Chéronée, et surtout après la guerre de Lamia, qu'après la guerre du Péloponèse. Alexandre avait achevé l'œuvre de Philippe, et Antipater avait consolidé ce qu'Alexandre avait fait. Un gouvernement aristocratique, appuyé par une garnison Macédonienne, avait de nouveau remplacé dans Athènes le gouvernement de la démocratie. La nation tout entière se résigna et porta ailleurs les forces qu'elle avait autrefois mises au service de sa gloire et de son ambition. Le commerce et les finances furent bientôt aussi prospères que sous Périclès; la population augmentait de jour en jour, et les citoyens s'enrichissaient en même temps que l'État [1]; sous Démétrius Poliorcète la flotte Athénienne était encore nombreuse; mais les Athéniens avaient entièrement perdu leur ancien esprit de hardiesse et de domination : entre le peuple de cette époque et le peuple du temps de Cimon, la différence était la même qu'entre un homme dans la maturité de l'âge, aussi énergique par son âme que vigoureux de corps, et un vieillard encore robuste, mais comme fatigué par le repos, d'entrepreneur audacieux devenu bon administrateur de ses biens, plein d'amour pour la vie et d'indul-

[1] Recensement de Démétrius de Phalère, 317 av. J. C.; Ctesiclès, apud Athenæum, VI, sect. 103, p 272 b.

gence pour lui-même, et consolé par une gaîté tempérée de n'avoir plus l'entrain de sa jeunesse.

Ainsi, même en ne considérant, dans ce qui nous reste de la comédie Grecque, que les sujets choisis et le but poursuivi par les différents poëtes qui s'y sont illustrés, nous avons trouvé trois écoles successives et distinctes. Avant d'étudier une autre face de cette curieuse histoire, nous voudrions résumer le caractère de chacune de ses périodes au point de vue où nous sommes placés en ce moment. On a dit quelquefois que, pour les poëtes de la comédie ancienne, le théâtre était une seconde tribune, rivale de la tribune de l'Agora. Il serait plus vrai, selon nous, de comparer la comédie ancienne à cette autre puissance des temps modernes, la presse. Les pièces d'Aristophane et de Cratinus étaient comme d'immenses journaux paraissant à longs intervalles. Nous cherchons ici à nous abstraire et de la forme de leurs conceptions, qui est la forme dramatique, et de la tournure de leur esprit, qui est plus que comique et va jusqu'au bouffon; si leurs comédies nous semblent les journaux d'Athènes, c'est seulement par leurs sujets et par leur but. La presse est l'organe de la vie publique dans les sociétés libres, et l'encyclopédie polémique du présent. Tout ce qui touche à la vie publique est de son domaine, et à ce titre elle s'occupe non-seulement des intérêts de l'État et des actes du gouvernement, mais encore des livres qui se répandent, des théâtres qui attirent la foule, de l'éducation qui prépare

les générations nouvelles, des arts qui ne sauraient se corrompre eux-mêmes sans semer la corruption autour d'eux, des mœurs et de leurs variations, des sciences et de la religion même, en un mot de tous les faits et de toutes les idées qui appartiennent au public, qui ont place dans sa vie commune et peuvent avoir influence sur lui. Et tous ces faits, toutes ces idées dont la presse s'empare pour les exposer aux regards de tous, elle ne se borne pas à les enregistrer, elle les discute en même temps qu'elle les signale, elle blâme ou approuve, elle prend rang et parti dans cette revue des intérêts communs, elle est l'organe le plus souple et le plus actif de l'opinion de chacun sur les affaires de tous. Mais la presse ne discute pas pour le seul plaisir de l'esprit : chacune de ses voix parle pour le triomphe de certaines idées ; elle a un but pratique, elle est un atelier toujours ouvert d'opinions et de propositions qu'elle cherche à propager parmi ceux qui décident et qui agissent. Soit qu'elle critique enfin, soit qu'elle conseille, elle s'adresse toujours au présent ; elle y puise et y ramène toutes ses forces ; là est sa source, là est son but ; elle n'emprunte au passé et n'anticipe sur l'avenir que selon le besoin et pour l'enseignement d'aujourd'hui. Telle était aussi de tout point la comédie ancienne. Ce qu'elle avait de plus, c'était un excès de liberté dont il n'est plus d'exemple et que nous pouvons même à peine nous figurer. Mais la différence des sociétés et des mœurs une fois admise, la comédie ancienne jouait à Athènes le rôle que

la presse joue dans le monde moderne. La vie publique tout entière, et le présent seul, voilà son domaine et son sujet; la critique universelle, voilà son esprit; le conseil pratique adressé tout haut à qui veut l'entendre, voilà son véritable but, à travers la gaîté désordonnée qui semble en distraire et en éloigner. Les pièces d'Aristophane étaient ce qu'un journal aurait été dans ce temps-là : l'organe de la vie publique dans une société où toutes les libertés allaient jusqu'à la licence, et l'encyclopédie polémique du présent dans un temps où la guerre était partout.

Forcés de chercher à leur art un autre champ que celui de leurs prédécesseurs, les poëtes de la comédie moyenne ne pénétrèrent cependant pas encore dans l'intérieur des familles ni au fond du cœur de l'homme. Ils ne prirent leurs sujets ni dans la vie publique de la nation Athénienne, comme avant eux Aristophane, ni dans la vie privée de tout citoyen, comme plus tard Ménandre. Ils eurent pour domaine ce que nous appellerions volontiers la vie en public. La vie publique proprement dite, c'est ce que fait ou souffre le peuple entier comme peuple. La vie en public, c'est ce qui se passe sous les yeux et au su de tous, mais par le simple fait d'un ou de quelques citoyens, sans que tous y paraissent intéressés ni en semblent responsables : l'une et l'autre étaient confondues dans les vastes tableaux d'Aristophane, qui rapportait et rattachait tout à la vie publique. La vie en

public seule fut exploitée par les poëtes de la comédie moyenne. Ce sont souvent les mêmes hommes et les mêmes choses qu'au temps d'Aristophane, mais au milieu d'un autre état de société et considérés sous un nouvel aspect, non plus parce qu'ils sont puissants et peuvent être malfaisants, mais parce qu'ils sont en vue et prêtent à rire. Un sophiste qui met l'intelligence à la poursuite du paradoxe et la logique au service du mensonge, un auteur de tragédies qui décrit complaisamment les passions et en adoucit le venin, peuvent certainement faire des ravages dans l'État. Mais c'était l'affaire d'Aristophane, ce n'est plus celle d'Antiphane, d'Épicrate et d'Eubulus. La comédie moyenne met en scène les sophistes et les poëtes, parce qu'ils parlent haut et parce que tout le monde parle d'eux, parce qu'ils font des songes creux et parce qu'ils abusent des périphrases, ce qui est de notoriété publique, non parce qu'elle les soupçonne de conspirer en faveur de l'athéisme et de répandre l'adultère. Une courtisane qui prêche d'exemple le plaisir sans frein peut faire des ravages dans les âmes des jeunes gens faibles et désoler les familles. Mais ce sera l'affaire de Ménandre, ce n'est pas encore celle d'Antiphane, d'Épicrate et d'Eubulus. La comédie moyenne met en scène les courtisanes, parce qu'elles se montrent, parce que leur luxe et leurs désordres frappent sans cesse les regards et les oreilles des passants, parce que d'un riche elles font un mendiant, ce qui arrive au grand jour et est visible à tous, non parce

que d'un adolescent honnête et pur elles font un débauché asservi à ses vices, ruiné de tout sentiment noble et de toute haute pensée, ce qui se passe dans le secret de l'âme et n'éclate qu'aux yeux des moralistes. Satisfaite de se tenir au courant de ce qui fait l'entretien et l'amusement de la ville, et de prendre toutes choses telles qu'elles se montrent et telles que le peuple les connaît, pour en faire des peintures gaies, non pour pénétrer au loin dans leur influence politique ou morale, la comédie moyenne avait perdu tout esprit polémique et tout but pratique, en même temps qu'elle avait cessé d'avoir la vie publique pour sujet. Aristophane avait poussé l'esprit de parti, qui ne devrait jamais être que l'esprit de suite, jusqu'à la partialité. Les poëtes de la comédie moyenne n'étant plus passionnés pour les intérêts d'aucun parti ni de la patrie même, portèrent l'impartialité jusqu'à l'indifférence, et uniquement envieux de plaisanter et d'amuser, ne furent pas plus moralistes que journalistes. Antiphane fut le satirique indulgent de la vie en public, au milieu d'une génération qui regardait faire, causait et laissait passer.

Être des moralistes et peindre la vie privée, étudier l'âme humaine en elle-même et dans l'intimité où elle se montre le plus librement et le plus à nu, telle fut l'originalité et la gloire des poëtes de la comédie nouvelle. Qu'il nous suffise de le dire ici, sans nous étendre davantage; toute la suite de notre travail le prouvera. C'est d'ailleurs un

genre de comédie qui n'a pas besoin d'être expliqué pour être compris : il vit encore et se perpétue sur le théâtre moderne. Aristophane et Antiphane nous dépaysent; leur art dramatique n'est plus le nôtre; leur verve, et cette même curiosité qui fait les voyageurs, nous entraînent dans le monde étranger où ils vivent; mais on n'y peut pénétrer qu'en se faisant leur concitoyen. Ménandre, au contraire, semble venir à nous de lui-même; il nous appartient en quelque sorte; nous l'abordons et pouvons causer avec lui plus familièrement, parce que son art est plus voisin de l'art français; et, pour tout dire, si nous pouvions, comme Fénelon, ressusciter les morts illustres et les engager dans de longs entretiens où ils se jugent les uns les autres, si nous mettions en face Aristophane, Antiphane, Ménandre et Molière, nous chercherions à représenter, dans ce dialogue que nous supposons, les trois poëtes grecs reconnaissant avec un égal respect le génie de notre poëte; mais Aristophane et Antiphane auraient besoin de se faire expliquer la société que peint Molière, et de leurs propres comédies, de leur genre à eux, ils ne pourraient s'empêcher de regretter bien des choses; Ménandre entrerait tout de suite dans l'intelligence de la vie de Chrysale, d'Argan et d'Harpagon, et il ne trouverait qu'à admirer et à envier.

CHAPITRE IV

DE LA CONCEPTION DU DRAME, ET DU PLAN
AUX TROIS AGES DE LA COMÉDIE GRECQUE.

L'art dramatique a besoin à la fois de vérité et de fiction : il faut que le poëte imite et invente. S'il ne fait qu'inventer, son œuvre nous semblera fausse : tirée tout entière de son esprit seul, elle ne répondra à aucune connaissance ni à aucune conception du nôtre, et, ne pouvant la contrôler, nous la condamnerons : car les tribunaux littéraires procèdent au rebours des tribunaux juridiques, et tandis que ceux-ci acquittent faute de preuves, pour ceux-là l'absence de tout dossier est un crime sans rémission. Mais, si le poëte ne fait qu'imiter, son œuvre nous semblera inutile : tirée tout entière de la réalité seule et telle que nous l'avons continuellement sous les yeux, elle n'excitera pas notre curiosité et n'ajoutera rien à notre propre fond. Il ne faut pas que le poëte se borne à nous transmettre ce qu'il emprunte à la nature : il faut qu'il nous donne aussi quelque chose de lui-même, et traduise par ses impressions ce qu'il cite de mémoire.

Ce sont là des principes communs à tous les arts, et qui régissent toutes les parties de chaque art. Ainsi une pièce de théâtre ne nous semble complète et ne nous intéresse que si elle s'accorde avec notre propre expérience et la dépasse en même temps. Nous voulons y reconnaître quelques-unes des vérités que nous avons déjà observées par nous-mêmes, et nous demandons à l'imagination du poëte ce que nous-mêmes nous ne saurions trouver : une fiction qui vienne en aide à la vérité et qui la mette en vue, comme un cadre fait ressortir un tableau.

Mais une fois qu'il a accepté cette double loi, l'auteur est libre : pourvu qu'il mette en œuvre la vérité et la fiction, il peut les comprendre à sa manière et les combiner à son gré. Comme il n'y a, dans les choses humaines, rien d'absolu, si ce n'est cette règle éternelle et pratique que rien n'est absolu dans les choses humaines, il n'y a pas une méthode unique et rigoureuse de mêler l'invention et l'imitation. L'art n'admet pas de loi qui lui prescrive à quel degré d'exactitude doivent s'arrêter ses copies, ni à quel point de hardiesse ses créations doivent s'arrêter. Sa richesse et sa variété sont, au contraire, inépuisables, parce qu'il dispose à la fois de deux éléments dont il peut, de jour en jour, creuser l'un plus profondément et étendre l'autre à son gré ; et toutes les manières d'en disposer sont bonnes, pourvu que dans aucune l'un ne soit sacrifié à l'autre, pourvu que le plaisir d'inventer ne fasse pas perdre de vue le devoir d'observer, pourvu

que les scrupules de l'observateur ne glacent pas la fécondité du créateur. C'est, pour ainsi dire, une question d'équilibre, et la poésie peut risquer d'autant plus de fictions qu'elle s'attache plus étroitement à la vérité, comme un arbre s'élance selon qu'il enfonce ses racines. Les Grecs, avec leur merveilleux instinct de l'harmonie, laquelle était le don de leur race, et dont ils trouvaient le meilleur exemple dans la nature même qui les entourait et dans les lignes de leurs montagnes,—parfaites et ménagées comme les lignes de leur architecture, disent les heureux qui ont vu la Grèce,— les Grecs ont su concilier de bien des façons diverses ces deux données premières de toute œuvre poétique, la vérité et la fiction, contraires en apparence, mais nécessaires l'une à l'autre, et ne pouvant que par leur alliance satisfaire tous les besoins du génie et accomplir des chefs-d'œuvre. Même à n'étudier que ce champ limité de la comédie Athénienne, dans ses trois genres, on peut comprendre comment se déplacent en se suivant toujours, et se métamorphosent en s'entre-croisant par de nouveaux nœuds, l'imagination et l'observation, et comment, grâce à ces changements successifs, les grands écrivains peuvent en même temps obéir aux instincts de leur propre esprit, prendre conseil et tenir compte des préférences de leurs contemporains, et rester fidèles aux principes éternels de leur art.

La comédie ancienne employait avec une égale audace la vérité qu'elle allait chercher partout, même parmi les

détails les plus scabreux des mœurs privées, et la fiction qu'elle portait au dernier degré de la folie bachique. Dans le monde bizarre qu'elle s'était fait, l'impossible et le réel se rencontraient sans se combattre et se mêlaient sans se confondre. On ne voit pas, du premier coup d'œil, l'ensemble et l'unité des fantasmagories bouffonnes d'Aristophane. N'est-ce pas un buveur pris de vertige qui jette au hasard les noms des passants et l'histoire de ses voisins au milieu des rêves mobiles et changeants dont l'ivresse peuple son cerveau troublé? Il en est d'Aristophane comme de Rabelais : tous deux, ils ont dessiné un cadre de capricieuses arabesques autour de ces portraits qu'ils savaient faire, ressemblants jusqu'au scandale et francs jusqu'à la brutalité; tous deux, ils ont donné à leurs pensées et à leur style certaines allures libres, nonchalantes et gaîment désordonnées qui déroutent le lecteur novice, et l'empêchent pendant quelque temps de reconnaître l'art caché et le bon sens inspirateur. Mais, lorsque *par curieuse leçon et méditation fréquente* on a *rompu l'os et sugcé la substantificque mouelle,* on est émerveillé de voir combien l'ensemble de l'œuvre profite de cette verve folle qui ne semblait d'abord qu'une débauche de l'esprit. Leur imagination est comme le cheval de la légende, qui devine la pensée de son maître et le but de son voyage, et qui n'attend pas plus les avertissements du mors pour aller droit que les conseils de l'éperon pour aller vite.

Mais l'imagination, également puissante et adroite chez

Aristophane et chez Rabelais, n'a pas le même rôle chez tous les deux. Au commencement du xvi⁰ siècle, la France n'était pas encore faite à l'entière indépendance des pensées. Dolet devait montrer bientôt, en montant sur le bûcher de la place Maubert, que la faveur même d'un roi était alors une défense insuffisante contre la haine du clergé. Rabelais, qui n'espérait pas meilleur aide de François Iᵉʳ, et qui n'enviait pas plus les martyrs de la liberté philosophique que ceux de la foi chrétienne, donna pour passe-port aux hardiesses de son livre la gaîté, le grotesque et la charmante déraison. Il attache, pour ainsi dire, son fouet satirique à la marotte de Triboulet, comptant sur le bruit de ses grelots et sur les rires de l'assistance pour assourdir les cris des blessés. Aristophane n'avait pas les mêmes dangers à craindre, et bravait ceux de son temps. Si, dans ses œuvres, il donne à la fantaisie une si grande place, ce n'est pas qu'il soit prudent, c'est qu'il est poëte. La prudence n'a pas de conseils pour lui : il ne connaît ni la crainte, ni le respect, cette autre crainte. La vertu de Socrate ne l'arrête pas plus que la toute-puissance de Cléon. Nous ne parlons pas des moqueries adressées aux habitants de l'Olympe : les dieux du Pnyx étaient alors les seuls terribles, et c'est contre eux qu'Aristophane se montre le plus indépendant et le plus hardi. Les allusions, même à demi voilées, ne lui suffisent pas. Il n'est rien, il n'est personne, ni un vice, ni un démagogue, qu'il n'appelle par son nom, et dont il ne mette en relief les traits connus,

fortement accusés et grossis avec malice. Mais il sait que les vérités observées doivent rester comme en balance égale avec la fiction inventée; et ne ménageant pas les ressemblances, il prodigue la fantaisie. Aussi, dans ses comédies, nous la retrouvons partout, non-seulement dans le lyrisme des chœurs, dans l'imprévu des reparties, dans les mots forgés, dans les pensées bizarrement rapprochées comme de force et malgré elles, mais d'abord et surtout dans la conception même du drame et dans le plan.

Prenons les *Acharniens* pour exemple : c'est une des pièces d'Aristophane où la fantaisie se montre le moins à découvert : tandis que le titre même des *Oiseaux* et des *Nuées* en porte la marque déjà certaine, ni le titre des *Acharniens*, ni les noms des personnages n'en livrent d'avance le moindre indice. Voici où la fantaisie apparaît clairement et tout entière. Parmi les questions qui préoccupaient alors les esprits, Aristophane a choisi celle de la guerre : il veut rabattre l'humeur belliqueuse du peuple, et lui conseiller de conclure un traité avec les Lacédémoniens. Certes, rien ne ressemble moins à un sujet de comédie. Il faudrait déjà beaucoup admirer Aristophane, n'eût-il plaidé pour la paix que dans un chœur comme celui-ci : « Que tu es fou ! que tu es fou ! compte
« tout ce que la paix vaut au citoyen : ne pas quitter son
« petit fonds de terre et sa maison, être dégagé du tumulte
« des affaires publiques, atteler sans crainte deux bœufs
« dont il est le maître, entendre le bêlement de ses trou-

« peaux et la chanson du vin doux qui tombe dans le
« pressoir, se nourrir d'alouettes et de grives, et n'avoir
« pas à attendre, comme une grâce, des marchands de
« l'agora quelques petits poissons vieux de trois jours,
« payés cher et pesés par un fripon[1] ! » Quelle charmante
politique mêlée à la satire et à l'idylle ! Mais cet hymne
même ne suffirait pas ici : pour que les conseils du poëte
apparaissent vifs et nets devant les spectateurs, il faut
tout un ensemble dramatique, et la tâche est malaisée.
Faire une comédie sur les rapports de deux classes de la
société, représentées par un grand seigneur et par un
valet, c'est-à-dire faire le *Mariage de Figaro*, c'est beaucoup. Faire une comédie sur un homme, c'est-à-dire faire
les *Chevaliers*, c'est plus encore. Mais emprunter à la
place publique son ordre du jour pour le transporter au
théâtre, mettre en action et donner en spectacle les dangers de la guerre et les avantages de la paix, et sur une
question d'assemblée délibérante faire une comédie au
lieu d'un discours, voilà le tour de force le plus hardi
qu'un écrivain ait jamais tenté et su accomplir, car le
succès égale l'audace. Toutes les pensées d'Aristophane
prennent un corps et reçoivent la vie : Dicéopolis, dont le
nom veut dire bon citoyen, peut-être même bonne politique, prend la parole au nom des partisans de la paix.
Ses adversaires lui imposent silence, et nous les remer-

[1] Aristoph., *Frag.* Νῆσοι, fr. 1 (n° 344, *Dindorf*); Mein., *Fr. Com. Gr.*, II, p. 1108.

cions de cette iniquité qui nous fait sans retard passer de l'exposition à la comédie même. Ce n'est plus par son éloquence, c'est désormais par son exemple que Dicéopolis soutient son opinion. Il imagine de conclure une trêve avec les Lacédémoniens, lui, simple particulier. Où donc, si ce n'est dans sa toute-puissante imagination, Aristophane a-t-il trouvé un État ainsi constitué que le premier venu puisse traiter, avec les ennemis publics, pour lui seul et selon ses intérêts privés? Et pourrons-nous nous étonner encore de voir les pensées du poëte revêtir les plus capricieuses figures, après avoir vu Amphithéus apporter dans des bouteilles trois échantillons de trêves diverses, et Dicéopolis les goûter comme du vin? C'est ce mélange d'invention jusqu'au delà même de l'invraisemblable, et de représentation par les formes matérielles qui fait l'originalité des conceptions comiques d'Aristophane. Autant il trouve de parties et de contre-parties dans sa thèse, autant il imagine de faits qui sont des allégories. La guerre, c'est le besoin des alliances lointaines; et un ambassadeur Athénien envoyé en Perse vient rendre compte au peuple de la mission la plus inutile et la plus coûteuse dont un diplomate ait jamais dû célébrer les avantages et démontrer le succès. La paix, c'est le commerce libre entre peuples voisins, et la richesse doublée par l'échange : un Mégarien dont le pays est désolé par la guerre est forcé de vendre ses deux filles, déguisées en petits cochons de lait, et Dicéopolis, qui a devant lui trente années de trêve,

achète les Mégariennes pour une mesure de sel et une botte d'ail. La guerre, c'est un état de choses tumultueux et désordonné, où les haines et la calomnie ont les coudées franches et la partie belle : un sycophante veut profiter de la guerre pour perdre Dicéopolis et saisir ses marchandises : mais Dicéopolis le saisit lui-même, et le troque contre une anguille, après l'avoir fortement lié dans une botte de paille comme un grand vase fêlé. La paix, c'est la sécurité du laboureur dont les prières demandent aux dieux, non pas *qu'un sang impur abreuve ses sillons*, mais que ses blés naissants obtiennent un peu de pluie avec un peu de soleil : et un laboureur vient se plaindre de la guerre qui le ruine et des Béotiens qui lui ont enlevé ses bœufs dont le travail l'entretenait dans l'abondance, et dont il a pleuré la perte jusqu'à perdre aussi les yeux. La guerre, c'est le temps du repos brusquement interrompu et du qui-vive continuel. Lamachus reçoit tout à coup l'ordre de prendre un bouclier et de partir pour les frontières, malgré la neige qui tombe. La paix, c'est le temps du loisir sans peur et des longues réjouissances : Dicéopolis regarde et raille l'équipement de Lamachus, pendant que sa broche tourne et que son esclave remplit les coupes ; et il sera encore à table, quand Lamachus reviendra blessé ! Est-ce assez de création vive et de libre mouvement ? Qu'on songe encore à la pompe grotesque du spectacle : qu'on se représente l'officier Perse, que le grand roi appelait son œil, entrant sur la scène avec un

masque qui représentait un œil énorme, et porté par des hommes qui le balançaient, comme une trirème suivant à l'aide de ses rames le mouvement des flots! Qu'on se figure les Acharniens du chœur poursuivant Dicéopolis qui, pour émouvoir la pitié de ses auditeurs, va emprunter à Euripide des haillons, un bâton de mendiant, une écuelle ébréchée, en un mot, toute une tragédie. Et le déguisement des Mégariennes, et la punition du sycophante, et les plaintes du laboureur, et l'antithèse en action qui fait le dénoûment! Alors on comprendra bien, et on pourra estimer à son juste prix ce je ne sais quoi d'inattendu, de particulier et d'irrésistible qui s'empare de l'esprit du lecteur, et le possède depuis la première ligne jusqu'au dernier mot; et cette verve qui se répand dans un vaste ensemble et le remplit, faisant de tout côté jaillir sans effort, et, pour ainsi dire, d'eux-mêmes, mille détails profonds ou charmants, comme autant de fleurs et de fruits, poussés et nourris par la vigueur d'une séve féconde!

Mais autant la conception première du drame est singulière dans les pièces d'Aristophane, autant le plan est simple et naturel. On y chercherait vainement une intrigue, une chaîne d'événements qui rentrent les uns dans les autres, un faisceau compliqué d'intérêts divers et de passions entre-croisées, des crises comiques dont le dénoûment longtemps attendu tienne en éveil la curiosité des spectateurs, et des coups de théâtre qui les étonnent. On n'y trouve qu'une situation simple, tour à tour montrée

sous tous ses aspects : ce sont des tableaux qui se complètent en se succédant : ce n'est pas une action qui avance en se développant. De là cette facilité à rattacher au sujet principal des épisodes qui le varient et l'égaient : la fantaisie ne craint pas d'interrompre des scènes qu'elle-même elle a disposées, ni de troubler un ordre dont elle décide seule. Aussi l'unité de la pièce réside plutôt dans son but pratique que dans son intérêt dramatique, et lorsqu'elle se termine, on dirait plutôt la conclusion d'un pamphlet que le dénoûment d'une comédie. Les personnages ne se mêlent pas à l'action chacun pour son compte et suivant sa propre passion ou son intérêt personnel : l'action consiste dans la lutte de deux intérêts seulement, et tous se rangent dans l'un ou dans l'autre parti. C'est moins un drame qu'un procès, où il y a un demandeur, un défendeur, des témoins pour et contre, et le chœur parlant au nom du poëte et tenant lieu de ministère public. Les scènes se suivent et ne se ressemblent pas : chacune d'elles a son sens à part, qui concourt au sens général de la comédie entière : mais elles n'auraient besoin ni de ce qui précède ni de ce qui suit pour amuser par elles-mêmes et pour être comprises comme autant d'utiles leçons. On ne saurait dire, cependant, que l'action n'existe pas : elle n'est ni préparée ni conduite : elle se manifeste et éclate à chaque instant, en jets intarissables de comique et de lyrisme. Mais quelle animation continue et quelle verve pénétrante il fallait pour donner le mouvement et

la vie à ces créations bizarres par leur nature, mais simplement disposées, et pour remplacer l'intérêt d'une intrigue savamment combinée et dénouée avec adresse, ressource dont il est plus difficile encore de se bien passer que de se bien servir !

Cette simplicité de plan, qui n'est pas moins remarquable dans les comédies d'Aristophane que dans les tragédies d'Eschyle, avait sa première cause dans l'origine même de l'art dramatique. La comédie, comme la tragédie, naquit en Grèce de la poésie lyrique[1], et on n'a pas tout dit de l'influence qu'exercèrent sur elle les hymnes phalliques chantés dans les fêtes de Bacchus, quand on a rappelé que de là lui vint l'habitude des obscénités grossières et des personnalités sans ménagement. Ce qu'elle emprunta de plus important à ces réjouissances populaires, ce fut le chœur; et la grande place que le chœur occupe dans les pièces d'Aristophane rend nécessaire la simplicité de leur plan. La conduite d'une action plus compliquée pourrait-elle être interrompue par un discours tel que la parabase, souvent étranger au sujet de la pièce,

[1] Aristote, *Poét.*, IV: « La comédie procède de ces hymnes phal« liques qui sont encore en usage dans un grand nombre de nos « villes. » Ainsi la comédie purement lyrique se continua jusqu'au temps où le lyrisme disparut de la comédie devenue dramatique. Antheas Lyndius en avait été le premier et le plus célèbre auteur (Athen., X, sect. 63, p. 445, b), de même qu'Arion, avec ses chœurs dithyrambiques, était regardé comme le lointain précurseur de la tragédie (Aristot., *l. c.*; Suidas, *s. v.* Ἀρίων).

et adressé aux spectateurs au nom du poëte lui-même ? Entre le maintien de la parabase, et le développement d'une intrigue suivie, il fallait choisir, et Aristophane devait faire une longue résistance[1] avant de renoncer au plaisir de parler directement aux Athéniens de leurs affaires ou des siennes.

Enfin le chœur se tut. Horace dit qu'on l'avait forcé à ce honteux silence en lui enlevant le droit de nuire[2]. Mais on ne lui avait enlevé que le seul droit de nuire aux autorités publiques. Nous l'avons déjà dit : la loi, souvent votée et souvent abolie, du μὴ κωμῳδεῖν ne protégeait que les dépositaires mêmes des lois ; et les hommes du gouvernement, satisfaits de leur propre sécurité, n'empêchèrent jamais le poëte d'attaquer leurs subordonnés, les simples citoyens. Cette liberté pouvait suffire encore, et d'ailleurs pourquoi le chœur n'aurait-il pas changé de rôle en même temps que la comédie changeait de caractère ? Eût-il perdu à entrer plus avant et à prendre une plus grande place dans l'action, désormais mieux réglée ? N'était-ce pas déjà un heureux exemple d'un chœur traitant des sujets étrangers à la politique, que cette parabase des *Oiseaux* où Aristophane expose sa théogonie bouffonne, en vers d'une légèreté toute aérienne, et qui semblent plutôt un rêve

[1] Dans ses dernières comédies, cependant, il fut bien obligé d'y renoncer.

[2] *lex est accepta, chorusque*
Turpiter obticuit, sublato jure nocendi.
(*Epist. ad Pis.*, 283.)

noté par un sylphe que des vers écrits par un homme? Mais un obstacle invincible empêcha les poëtes de suivre cet exemple, et de conserver dans leurs comédies la partie lyrique, même modifiée selon les lois. Les chœurs coûtaient cher : vingt-quatre chanteurs, des costumes bizarres que changeait chaque nouvelle pièce, et la nécessité de régler soigneusement les danses et la musique, entraînaient de grands frais. Longtemps les Athéniens riches s'étaient chargés de cette dépense, se faisant de leur générosité un titre à la faveur du peuple. Mais, appauvris par la guerre du Péloponèse, ils se montrèrent d'abord moins magnifiques, Aristophane lui-même l'atteste, et ne tardèrent pas à refuser l'honneur coûteux de la chorégie[1]. Alors les poëtes eurent à dédommager les spectateurs de cet amusement perdu. Le génie des Athéniens était trop fécond pour manquer de ressources nouvelles, quand il s'agissait de plaire au peuple et de servir les arts. Ils le prouvèrent aussitôt.

La réalité faisait le fond de la comédie ancienne : la fantaisie lui donnait sa forme poétique. La comédie moyenne ne négligea pas, sans doute, pour divertir le peuple, le secours de ce piquant contraste. Antiphane et Eubulus, dans leurs pièces sur les héros et sur les dieux, continuaient à opposer plutôt qu'à mêler la vérité et la fiction, en ramenant les aventures fabuleuses de la

[1] Voir Boeckh, *Économie publique d'Athènes*, III, § 22.

mythologie aux proportions de la réalité la plus vulgaire. Mais les sujets nouveaux qu'ils avaient admis dans leurs œuvres les forcèrent à chercher aussi des formes nouvelles. Disons avant tout qu'en étudiant le volume où M. Meineke a réuni ce qui reste de leur théâtre, nous nous sommes souvent demandé comment les morceaux que nous avions sous les yeux pouvaient avoir place dans une action comique. Il nous semblait que nous lisions des vers extraits de quelque satire, non de comédies. Et nous en revenions toujours à penser aux pièces que, dans la littérature moderne, on appelle comédies à tiroirs, aux *Fâcheux* de Molière, par exemple, chef-d'œuvre d'un genre imparfait. Dans ce genre-là, point de véritable intrigue : mais une seule situation répétée ou prolongée, où le poëte engage les uns après les autres des personnages dont une scène est tout le rôle; peu de dialogue proprement dit, mais une conversation inégalement coupée en questions courtes, en longues tirades, et en courtes répliques, où l'un des interlocuteurs n'est présent que pour provoquer ou écouter les discours de l'autre, non pour montrer, en agissant et en parlant, son propre caractère; des portraits, des récits, des dissertations ingénieuses et faites à plaisir; genre comparativement facile, et où il suffit, pour réussir, d'avoir beaucoup d'esprit. Telles devaient être, si nous ne nous trompons, un grand nombre des pièces d'Antiphane, d'Épicrate et d'Eubulus; car la plupart des fragments auxquels leurs noms sont attachés nous semblent s'accommo-

der parfaitement à ce genre de comédies, et seraient inadmissibles dans tout autre.

Tant qu'ils s'en tenaient à leur métier de nouvellistes plaisants et à la satire successive des divers philosophes et des diverses courtisanes en renom, les auteurs de la comédie moyenne ne pouvaient faire que des pièces à tiroirs, et leurs sujets mêmes leur imposaient cette forme. Mais dès qu'ils avançaient un peu plus vers le genre, encore indistinct et incertain, mais destiné à dominer bientôt, de la comédie de caractères et de mœurs, ils reconnaissaient les exigences nouvelles de leur art ennobli, et ils s'inquiétaient d'inventer des incidents vraisemblables et de les régler soigneusement. Ce fut alors qu'on commença à comprendre et à pratiquer les lois de l'intrigue comique. Antiphane ne se faisait pas illusion sur les difficultés de cette tentative, et en rendait compte à ses auditeurs, dans une pièce intitulée *la Poésie*. « Décidément », disait-il, « la tragédie est
« un genre facile et heureux. D'abord les sujets qu'elle
« traite sont connus de tous les spectateurs, avant qu'un
« seul personnage ait parlé : le poëte n'a qu'à rappeler des
« souvenirs. Que je nomme seulement OEdipe, vous savez
« tout le reste, son père Laïus, sa mère Jocaste, ses filles,
« ses fils, ses crimes, ses malheurs. Qu'on nomme Alc-
« méon, le premier enfant venu vous dira : Alcméon a tué
« sa mère dans un accès de folie, Adraste indigné va faire
« son entrée tout à l'heure, puis il s'en ira.... Puis lors-
« qu'ils n'ont plus rien à dire, et qu'ils sont tout à fait las

« de leur drame, ils lèvent une machine, c'est aussi aisé
« que de lever un doigt, et les spectateurs se déclarent satis-
« faits. Nous autres, poëtes comiques, nous n'avons pas
« tant de facilités. Il nous faut imaginer tout, des noms
« nouveaux, les événements qui ont dû précéder l'action,
« les événements qui doivent se passer sous les yeux du
« spectateur, une entrée en matière, un dénoûment, que
« sais-je? Si quelque Chrémès ou quelque Phédon manque
« à ces conditions exigées, il est sifflé. Les licences ne
« sont faites que pour Pélée et Teucer[1]. » On sent, à ces
quelques vers, que les conditions de la poésie comique
sont changées, depuis qu'Aristophane n'est plus ; et en
cherchant dans les fragments d'Antiphane comment il
appliqua les préceptes qu'il posait ainsi, on y trouve quelques traces certaines d'intrigues à la fois romanesques et
possibles, inventées par le poëte, mais modelées à l'image
de la vie usuelle, et aussi évidemment inconciliables avec
les libertés de la comédie ancienne qu'avec celles de la tragédie. Rapprochez ce titre : *la Petite Fille*, et les huit vers
qui nous restent seuls de la pièce ainsi nommée : « J'étais
« un enfant lorsque je suis venu ici avec ma sœur; c'est
« un marchand qui nous a amenés à Athènes, un Syrien,
« un usurier qui passait quand on allait nous vendre à
« l'encan, et qui nous acheta ; un homme d'une méchan-
« ceté qui ne sera jamais surpassée, méchant à ce point

[1] Antiphane, Ποίησις; *Mein. Fr. Com. Gr.*, III, p. 105.

« qu'il ne laissait rien apporter du marché à la maison,
« rien même de ce que mangeait Pythagore, rien, si ce
« n'est un misérable mélange de miel, de vinaigre et
« de thym ! ! » Cette petite fille vendue et sa malheureuse enfance, voilà précisément ces prémisses de l'action qu'Antiphane se plaignait gaîment d'avoir à inventer. Les

[1] Antiphane, Νεοττίς, I ; Mein., *Fr. Com. Gr.*, III, 91. — Il y a dans ce fragment une plaisanterie sur Pythagore que nous n'avons pu traduire, mais que nous ne voulons pas omettre : il appelle le philosophe τρισμακαρίτης Πυθαγόρας : certains manuscrits portent τρισμακάριτος, et évidemment Antiphane a joué sur la ressemblance des deux mots. Μακάριτος veut dire *heureux* ; μακαρίτης, par une liaison d'idées qui n'est pas rare, veut dire *mort*. Τρισμακάριτος Πυθαγόρας, trois fois heureux Pythagore qu'un avare ne condamnait pas à un seul ragoût et qui avait encore la liberté du choix parmi les légumes que sa philosophie permettait à sa faim ! Τρισμακαρίτης Πυθαγόρας, Pythagore mort trois fois, croyant à la métempsychose, tour à tour Euphorbe, Hermotime et Pyrrhus, avant d'être Pythagore! (Diogène Laërce, VIII, c. I, sect. 4, § 4 ; Horace, *Odes*, I, xxviii, 10 et sqq.) En soi, ce n'est rien; c'est une de ces finesses qu'on ne peut transporter d'un pays à l'autre et qui se fanent dans le trajet. Dès que ce n'est plus bref, rapide, léger, dès que ce n'est plus une différence d'une lettre, c'est prétentieux et froid, nous le sentons. Mais là où le traducteur déjoué renonce, le lecteur ami des Grecs trouve encore à s'arrêter et à réfléchir. Quelle facile et subtile gaîté dans ce poëte qui commence une simple épithète et la finit en épigramme, lançant au milieu d'un petit récit, sans s'arrêter et en se détournant, à peine, comme le Parthe, une malice à double dard ! Et quel auditoire que ce peuple d'Athènes, capable de saisir au passage ces presque imperceptibles allusions ! Où retrouver une telle délicatesse d'oreille et une telle promptitude d'esprit? Il faut maintenant dix lignes de commentaires pour rendre ce que disait un ἦτα mis à la place d'un ὄμικρον ; si bien que plus on en parle, plus on s'y sent étranger.

documents font défaut pour suivre le développement de cette intrigue; mais on en peut entrevoir le sujet et le premier fil, sinon le nœud; on devine par quels chemins a marché l'art de la comédie depuis Aristophane, et vers quel but Antiphane le fait avancer : naguère la fiction et la vérité, toutes deux poussées à leur dernière limite, avaient deux rôles distincts : désormais elles s'habitueront à se confondre de plus en plus et à s'atténuer l'une l'autre, pour concourir ensemble, et d'une force égale, à la conception du drame et à la composition du plan.

Rendons, cependant, à chacun ce qui lui est dû. Ce ne fut pas Antiphane qui essaya le premier cette importante innovation. Elle remonte jusqu'au temps même de Cratinus, et jusqu'à un poëte, nommé Cratès[1], qui se tint toujours à l'écart du terrain brûlant et mobile des personnalités et de la politique[2], soit qu'il se crût

[1] Aristote, *Poét.*, V : Τῶν δὲ Ἀθήνησι Κράτης πρῶτος ἦρξεν... ποιεῖν λόγους καὶ μύθους. — M. Meineke (*Hist. Crit. Com. Gr.*, p. 60) a ingénieusement expliqué ces derniers mots : λόγοι désignerait, selon lui, les comédies qui reposent sur des faits vrais, sur des aventures connues ou sur des aventures imaginaires, mais conçues dans les limites du vraisemblable et du possible. Μῦθοι, au contraire, désignerait les comédies qui reposent sur des faits entièrement imaginaires, traditions mythologiques ou créations de la fantaisie du poëte. Ainsi Cratès, du sein même de la comédie ancienne, et sans s'en détacher entièrement, aurait pressenti déjà les deux écoles de poëtes qui devaient lui succéder, et préludé à leur succès.

[2] Il avait commencé par être acteur dans les pièces de Cratinus (*Schol. ad Arist. Equit.*, 534).

de trop basse origine pour oser prendre à partie des hommes puissants, soit qu'il attendît d'un genre nouveau un succès moins disputé. Mais cette réforme, commencée par Cratès et reprise par les poëtes de la comédie moyenne, ne parvint que dans la comédie nouvelle à s'accomplir véritablement et à se fonder.

Le moment était propice. De toutes parts, en Grèce, les esprits travaillaient à mettre en ordre leurs richesses et à régler leur activité. Toutes les connaissances se résumaient en méthodes certaines. Les rhéteurs, qui firent tant de mal, avaient eu, cependant, une action utile en ceci, que, les premiers, ils avaient voulu soumettre les orateurs et les écrivains à une discipline exacte et à des principes d'art arrêtés. Quand Aristote vint à Athènes, après avoir achevé l'éducation d'Alexandre, il était comme attendu et appelé. Toutes les formes de gouvernement avaient été essayées ou rêvées. Dieu, la nature et l'homme avaient été ballottés pendant trois siècles d'un système à un autre et du doute à la négation : la poésie avait passé par tant de glorieuses métamorphoses qu'on ne croyait pas à une métamorphose nouvelle : l'éloquence n'avait plus en Grèce ni place ni vie. L'esprit humain semblait avoir parcouru le cercle entier de ses grandes expériences, et ne pouvoir plus que s'endormir ou revenir sur ses pas. Il lui restait, cependant, une tâche plus grande encore que toutes les autres : recueillir ses expériences, comparer ses tentatives, et reconnaître ses lois éternelles. Aristote se

chargea de ce formidable travail. Il examina les constitutions de deux cents États, et il fit la Politique; sur Dieu et sur l'homme, il fit la Métaphysique et la Morale; sur la nature, l'histoire des Animaux ; sur l'éloquence et la poésie, les Topiques, la Rhétorique et la Poétique. On dirait que, comme son élève Alexandre, il aspirait à la monarchie universelle. Leurs conquêtes n'étaient pas du même monde, mais ils auraient pu se dire l'un à l'autre :

> Sistimus hic tantum, nobis ubi defuit orbis!

Par une singulière destinée, l'art de la comédie fut le seul qui profita aussitôt, et en Grèce même, des enseignements d'Aristote. Ni l'éloquence, ni l'épopée, ni la tragédie ne se réveillèrent à sa voix. Les lois qu'il leur avait données ne devaient être mises en pratique que bien des siècles après lui. Il en fut autrement de la comédie. Si nous possédions encore l'ensemble des doctrines d'Aristote sur cette importante moitié de l'art dramatique et quelques pièces entières de Ménandre ou de Philémon, nous pourrions marquer avec précision tout ce que les poëtes avaient appris du philosophe : car, malgré la double insuffisance des matériaux, il nous reste quelques rapprochements à faire, incomplets comme les débris de la comédie nouvelle et comme la Poétique elle même, mais curieux encore et propres à nous éclairer [1].

[1] Rochefort a donné, dans le *Recueil de l'Académie des inscriptions et belles lettres*, vol. XLVI, p. 183 et p. 205, deux mémoires

Ce qu'il y avait alors de plus neuf dans les travaux d'Aristote sur l'art dramatique, c'était l'examen, à la fois philosophique et pratique, des divers éléments qui le constituent, de leur valeur relative, et de leurs lois particulières : « De toutes les parties du drame, » dit-il, « la plus
« importante est l'action qu'il faut disposer : car l'art dra-
« matique représente non l'humanité abstraite, mais
« l'homme agissant et vivant. La fable du drame en est le
« principe et comme l'âme : les mœurs ne viennent qu'au
« second rang, de même que dans les arts graphiques, les
« plus belles couleurs étalées ne font pas le même plaisir
« que le simple trait d'une figure[2]. » Comment douter que l'opinion de Ménandre ne fût la même? Un de ses amis lui disait un jour : « Quoi! Ménandre, voici la fête de Bac-
« chus qui approche, et tu n'as pas encore fait ta comé-
« die? — Ma comédie est faite, » répondit-il, « j'ai fini
« d'arranger le plan : il ne me reste plus que les vers à
« écrire[1]. » Racine avait-il lu cette anecdote dans Plu-

sur Ménandre, où il cherche à tirer, par analogie, des règles qu'Aristote établit pour la poésie tragique, les règles qu'il dut assigner à la comédie. Mais dans ce savant travail, il nous semble que les conjectures systématiques vont trop loin, et mènent à des exagérations inadmissibles. Nous avons essayé de ramener à une plus juste mesure cette concordance d'Aristote et de Ménandre, et au moment de publier notre travail, nous sommes heureux de voir que, dans ses *Études sur la Comédie de Ménandre*, M. A. Ditandy est de notre avis et relève vivement les exagérations de Rochefort.

[2] Aristote, *Poét.*, VI.

[1] Plutarque, *Oper. Mor.* Πότερον Ἀθηναῖοι κατὰ πόλεμον ἢ κατὰ

tarque? ou devons-nous voir seulement, dans la ressemblance singulière de son mot connu « j'ai fait mon plan; « ma pièce est faite; » avec les paroles du poëte ancien, un de ces hasards qui semblent avoir comme une logique cachée, et qui servent, autant que les raisonnements, à prouver une vérité, par la rencontre de deux puissantes autorités?

De l'importance de l'action, passons à ses conditions. « Il faut que la fable soit une, non par l'unité du héros, « comme certains le pensent, mais par celle du sujet : une « et complète, et composée de parties ainsi enchaînées « qu'on n'en puisse déranger ou enlever une sans dis- « joindre ou altérer l'ensemble.... Ainsi point de ces épi- « sodes qui n'ont avec l'action aucun lien naturel et néces- « saire[1]. » Ces quelques lignes d'Aristote sont comme un résumé, fait d'avance, des mérites que Ménandre devait déployer dans la disposition de ses intrigues, et dont le commentateur de Térence, Donat, nous a conservé deux précieux exemples.

Ménandre avait fait une comédie qui s'appelait *le Trésor*[2]. Un jeune homme, qui a dissipé en débauches tout le bien dont il avait hérité, envoie un esclave au tombeau de son père. C'était un monument somptueux que le vieillard

σοφίαν ἐνδοξότεροι, IV (p. 347, F.). « Ayant les choses et la matière « disposée en l'âme, il mettait en peu de compte le demourant, » dit Montaigne, qui rapporte cette anecdote de la vie de Ménandre, livre I, chap. XXV, *de l'Institution des enfants*.

[1] Aristot., *Poét.*, VIII et IX.
[2] *Int. ad Terentii Prol. Eunuch.*, 10.

s'était préparé de son vivant, et où, suivant son ordre, un repas devait lui être apporté au bout de dix années. Son fils ne l'a pas oublié, et charge l'esclave de remplir ce devoir. Mais notre prodigue avait vendu à un vieil avare le champ où se trouvait le tombeau, et c'est à cet avare lui-même que l'esclave s'adresse pour se faire aider à ouvrir le monument. Ils y trouvent une lettre et un trésor. Aussitôt le vieillard se saisit de l'argent, déclare qu'il lui appartient, et prétend l'avoir caché là au moment d'une invasion, pour le soustraire aux ravages des ennemis. Alors le jeune homme s'adresse aux juges, et le vieillard qui a accaparé le trésor plaide le premier en ces termes : « Pourquoi « rappellerais-je ici, Athéniens, la guerre que nous avons « eue avec les habitants de l'île de Rhodes?... » Ici s'arrête l'analyse de Donat, mais il n'est pas difficile d'en deviner le dénoûment. Térence reproche à cette pièce, que son rival Luscius Lavinius avait traduite, d'être conçue contrairement aux coutumes des tribunaux, parce que le vieillard, qui est l'accusé, prend la parole avant le jeune homme qui revendique l'argent[1]. Le reproche ne nous semble pas fondé. Le jeune homme n'avait rien à dire que l'action même n'eût déjà appris aux spectateurs : quant aux juges, il lui suffisait pour les convaincre et pour prou-

[1] Térence, *Eunuch. Prol.*, 10-13 :
.... *in Thesauro scripsit, causam dicere*
Priùs undè petitur, aurum quare sit suum,
Quàm illic, qui petit, undè is sit thesaurus sibi,
Aut undè in patrium monumentum pervenerit.

ver ses droits sur le trésor trouvé, de montrer la lettre de son père trouvée en même temps ; et c'eût été dénouer l'intrigue avant de terminer la pièce, que faire intervenir avant la plaidoirie de l'avare un argument aussi décisif.

Un poëte comique saurait sans doute retrouver, dans ce sujet, même d'après d'aussi courtes indications, des sources de rire qui nous échappent peut-être. Mais nous-mêmes nous pouvons voir avec quel art les incidents sont combinés et appropriés aux caractères des personnages. On sait pourquoi le champ a été vendu : les prodigues ont des dettes à payer. La découverte du trésor, à laquelle la présence de l'avare lui-même ajoute un intérêt de plus, est amenée adroitement : ruiné, le jeune homme en a besoin ; fils obéissant, il le mérite. En même temps ce n'est pas un bonheur qu'il doive au hasard ; cette découverte est à la fois pour lui la suite et l'explication de l'ordre singulier qu'il a reçu de son père : le vieillard, devinant les prodigalités de son fils, a voulu lui préparer des ressources dont il ne puisse jouir que lorsqu'il en pourra sentir le prix, une fois désenchanté des plaisirs coûteux, et averti par l'expérience de la pauvreté. C'est là sans doute ce que disait la lettre déposée dans le tombeau ; mais quand l'avare s'est emparé de l'argent, cette lettre prend soudainement une importance qu'elle n'avait pas lorsqu'elle fut écrite : les derniers conseils du père deviennent une preuve sans réplique devant le juge consulté. N'est-ce pas là une intrigue telle que les voulait

Aristote, une et complète, et composée de parties ainsi enchaînées qu'on n'en puisse déranger ou enlever une sans disjoindre ou altérer l'ensemble?

L'intrigue de la comédie que Ménandre avait intitulée : *l'Apparition*[1], nous semble encore plus remarquable par sa simplicité originale. Phidon avait un fils d'un premier lit. La femme qu'il avait prise en secondes noces avait aimé dans sa jeunesse un de ses voisins et avait mis au monde une fille, avant d'épouser Phidon. Elle la faisait élever en secret dans un appartement écarté, chez le plus proche voisin de son mari, et voici ce qu'elle avait imaginé pour la voir tous les jours sans éveiller les soupçons : après avoir fait percer le mur mitoyen des deux maisons, elle avait feint de choisir la chambre même où l'ouverture était faite, pour la consacrer aux dieux. L'adroite mère avait tressé un épais réseau de feuillage et de guirlandes pour cacher le passage ouvert dans le mur; et toutes les fois qu'elle pouvait se retirer sous prétexte de rendre aux dieux le culte qui leur est dû, c'était par là qu'elle faisait venir chez elle sa chère enfant. Un jour, son beau-fils les vit ensemble; et d'abord, à l'aspect de cette belle jeune femme, jusqu'alors cachée à ses regards, et vue pour la première fois dans un endroit qu'il croyait consacré aux dieux, il fut saisi d'étonnement et de crainte, comme si une divinité venait de lui apparaître. Et c'est pourquoi la pièce s'appelle

[1] Térence, *Eunuch. Prol.*, 9 ; *ad quem locum Donatus*.

l'Apparition. Mais il finit par découvrir peu à peu la vérité, et alors il s'éprend d'un tel amour que, pour le guérir de ce délire passionné, il n'est qu'un remède assez puissant : le bonheur d'épouser celle qu'il aime; et ce mariage, que la mère approuve, que la jeune fille elle-même désire autant que son amant, est permis par le père, et aussitôt célébré. Ainsi se termine la comédie.

Combien de caractères elle devait mettre en mouvement, et que de sentiments variés, tous tendres et gracieux ? Quel charme dans cette invention du mur percé et voilé de feuillages, et d'un culte feint pour en cacher un autre, pieux mensonge que les dieux eux-mêmes devaient protéger, et que pouvaient seuls oser le génie d'un vrai poëte ou le cœur d'une mère! Tour à tour les ruses et les élans de l'amour maternel, l'inquiétude que donne un grand secret, volontairement compromis chaque jour, la religieuse épouvante du jeune homme, et le prestige que son erreur jette autour de la jeune fille, les surprises de la vérité peu à peu reconnue, la crainte changée en tendresse, et la tendresse augmentée par l'étrangeté de l'aventure, l'ardeur de la mère pour décider un mariage qui lui permettra de voir sa fille à toutes les heures du jour, et de lui dire « ma fille » devant tout le monde et sans rougir; que de péripéties touchantes et délicatement joyeuses, imprévues, et pourtant si bien amenées, qu'il semble, lorsque chacune vient, qu'on aurait dû la prévoir! Et pourquoi, ne fût-ce que pour ce seul tableau de la vie de

famille en Grèce sous les successeurs d'Alexandre, pourquoi ne pouvons-nous mieux réparer les injustes caprices de l'oubli?

De ces deux comédies de Ménandre, *le Trésor* et *l'Apparition*, l'intrigue seule nous reste, avec quelques fragments très-courts, dont on ne saurait marquer la place, et dont le sens même est parfois douteux. Il est une autre pièce de Ménandre dont nous pouvons mieux juger: car nous en avons à la fois le plan presque entier et des vers assez nombreux: elle a pour titre Πλόκιον[1]. Mais que disions-nous tout à l'heure? Et pourquoi nous féliciter si vite de pouvoir, cette fois, au milieu des ruines que nous parcourons, marcher plus à l'aise et d'après des jalons plus certains? Voici que le titre nous arrête déjà! Faut-il traduire Πλόκιον par le *Collier?* ou devons-nous voir dans ce mot un nom propre, le nom d'une femme[2]? De la femme ou du collier, qui trouvera plus naturellement son rôle dans l'intrigue presque complète que nous con-

[1] M. Arnould, aujourd'hui professeur à la Faculté des lettres de Paris, a écrit, sur cette comédie de Ménandre, et sur l'imitation que Cæcilius en avait faite, une thèse latine qui nous a été d'un grand secours.

[2] Poinsinet de Sivry (*Trad. d'Aristoph.*, IV, 325) veut voir, dans ce titre: *le Collier*, une métaphore—(dans le genre du titre de cette pièce moderne: *une Chaîne*)—et il dit que Ménandre appelle le mariage un collier, de même que Corneille l'appelle

> Cette chaîne qui dure autant que notre vie,
> Et qui devrait donner plus de peur que d'envie,
> Par un destin funeste attachant trop souvent
> Le contraire au contraire et le mort au vivant.

naissons? Mais disons d'abord ce que nous en connaissons : le tour des conjectures viendra, et elles gagneront à l'avoir attendu.

Deux vieillards causent ensemble[1]. L'un, que nous appellerons Simon, a une femme nommée Crobyla, qu'il a épousée pour sa dot, mais laide et d'une humeur impérieuse. Il raconte à Ménédème, son voisin, comment elle vient de le forcer à mettre en vente une jeune esclave, adroite et agréable, qu'elle soupçonnait d'être la maîtresse de son mari, et, courageux loin du danger, il prend sa revanche de sa propre soumission, en ne ménageant pas la jalouse Crobyla : « Certes, » dit-il, « la riche héritière n'a plus
« qu'à dormir sur ses deux oreilles : elle vient d'accom-
« plir une grande et mémorable prouesse, en chassant de
« chez moi celle qui la chagrinait si fort et qu'elle avait
« résolu d'éloigner; et maintenant, à son front hautain
« et à son air de victoire, tous se retournent pour regarder
« Crobyla : car on connaît bien ma femme, ou plutôt le
« maître dont je suis la propriété. Ah! laide entre les plus
« laides! Le proverbe te va bien : dans le pays des singes,
« on te trouverait laide comme un âne : ne parlons pas de
« la nuit maudite qui a ouvert la marche de tous mes
« malheurs! Hélas! quelle faute j'ai faite en épousant
« pour ses seize talents cette Crobyla, un bout de femme
« qui n'a qu'une coudée de haut, et une morgue! Est-il
« possible de supporter une morgue pareille? Oh! non!

[1] Aulu-Gelle, *Noctes Atticæ*, II, 23.

« Jupiter Olympien et Minerve le savent. Avoir ainsi ren-
« voyé ma petite servante, qui allait plus vite à m'obéir
« que moi à lui dire mes ordres ! Et qui pourra me la ren-
« dre[1] ? [Maintenant je n'ai plus, pour me servir, qu'un es-
« clave que j'avais mis de côté,] parce qu'il ne se peignait
« pas, et que, sale comme il l'était, il se grattait si bien
« en me donnant à boire que, de dégoût, je ne buvais
« plus[2]. » Il paraît même que cette tirade, si véhémente

[1] Ménandre, Πλόκιον, fr. I; Mein., *Fr. Com. Gr.*, IV, p. 189.

[2] Nouveau fragment du Πλόκιον, découvert dans des scholies inédites sur Hippocrate, à la bibliothèque du Vatican, par un infatigable investigateur de l'érudition médicale, le dr Ch. Daremberg, et publié par lui dans ses *Notices et extraits des manuscrits médicaux Grecs, Latins et Français des principales bibliothèques de l'Europe* (p. 205). En voici le texte, tel que le donne le manuscrit :

Τὸ μὴ τὰς τρίχας αἴρων καὶ τὸν ῥύπον διδοὺς
Πιεῖν, ἀνεδέξατο ὥστε μὴ πιεῖν.

La scholie même indique une première correction : ἀνηδαξᾶτ' au lieu de ἀνεδέξατο. M. Dübner a complété ce second vers en restituant ἔμ' avant ὥστε. « Mais la première partie du premier vers lui
« paraît jusqu'à présent désespérée, » dit M. Daremberg : « pour le
« reste, il propose de lire, en se fondant sur le fragment 6 du Πλό-
« κιον, fragment dans lequel un serviteur se plaint de son maître
« qui habitait la campagne,

. . . . διὰ τὸν ῥύπον, διδοὺς
Πιεῖν ἂν ἠδαξᾶτ', ἔμ' ὥστε μὴ πιεῖν,

« en traduisant : *à cause de la crasse, il lui arrivait (c'est-à-dire à
« mon serviteur, lorsque j'étais à la campagne) qu'en me donnant à
« boire il se grattait, de sorte que je ne buvais point.* » Nous citons plus bas (page 186) le fragment auquel M. Dübner fait allusion. Mais, dans les remarques qu'il en tire, oserons-nous dire que nous croyons reconnaître deux légères erreurs ? L'esclave qui parle dans ce fragment VI, Parménon, ne se plaint pas de son maître : il le plaint, et c'est bien différent. Et d'ailleurs, Parménon est un *servus*

qu'elle fût, ne suffisait pas au dépit de Simon : car il recommençait bientôt sur le même thème et sur le même ton. « J'ai épousé un démon qui avait une dot. Ne te l'ai-je pas « dit déjà? Vraiment ne te l'ai-je pas dit? Ma maison « et mes champs me viennent d'elle : mais, pour les avoir, « il a fallu la prendre aussi, et c'est le plus triste marché!... « Je ne suis pas seul, au moins, à la trouver fâcheuse : elle « tourmente tout le monde, mon fils autant que moi, et « ma fille encore plus que nous. » A quoi Ménédème répondait : « Ce que tu me dis là est terrible : je le sais bien[1]. » Vous le savez, Ménédème? Auriez-vous eu aussi pour femme une Crobyla? Nous le croyons volontiers : car dans quelle bouche autre que la vôtre Ménandre, ou Cæcilius, son traducteur, auraient-ils pu mettre ces paroles : « Elle

bonæ frugi comme le dit Aulu-Gelle (*Noctes Atticæ*, II, 23) ; il s'intéresse de cœur à la famille où il sert ; tout son rôle était, évidemment, d'après les vingt vers qui nous en restent, d'une noblesse rare. Comment supposer alors que Parménon ait donné prise aux reproches contenus dans les deux vers retrouvés par M. Daremberg? Ménandre se serait trop grossièrement contredit s'il avait représenté, même en passant, son Parménon comme un serviteur sale et rebutant. Il faut, de toute nécessité, rapporter à un autre esclave le nouveau fragment. Il nous semble s'adapter sans trop d'efforts à la place où nous l'avons enchâssé. Nous avons traduit, en nous aidant d'une conjecture très-probable de M. Egger (σαίρων au lieu de αἴρων) et en nous attachant à changer aussi peu que possible le texte primitif. Nous proposons de lire :

$$\ldots\ldots[\delta\iota\grave{\alpha}]$$
$$\tau\grave{o}\ \tau\grave{\alpha}\varsigma\ \tau\rho\acute{\iota}\chi\alpha\varsigma\ \mu\grave{\eta}\ \sigma\alpha\acute{\iota}\rho\epsilon\iota\nu,\ \tau\grave{o}\nu\ \dot{\rho}\acute{\upsilon}\pi o\nu\ \delta\iota\delta o\grave{\upsilon}\varsigma$$
$$\pi\iota\epsilon\tilde{\iota}\nu,\ \grave{\alpha}\nu\eta\delta\alpha\xi\tilde{\alpha}\tau',\ \grave{\epsilon}\mu'\ \ddot{\omega}\sigma\tau\epsilon\ \mu\grave{\eta}\ \pi\iota\epsilon\tilde{\iota}\nu.$$

[1] Ménandre, Πλόκιον, fr. II ; Mein., *Fr. Com. Gr.*, IV, p. 191.

« a commencé à me plaire énormément, une fois qu'elle
« a été morte [1] ? « S'il en est ainsi, Ménédème, plaignez
beaucoup Simon : n'écoutez pas les Épicuriens de votre
siècle : ne pratiquez pas le *quibus ipse malis careas....
cernere suave est* [2], bonheur égoïste qu'un Épicurien d'un
autre pays ne célébrera que trop dans ses plus beaux vers,
deux siècles et demi après vous : croyez-en plutôt un poëte
comique [3] de votre temps qui trouvera aussi à Rome un
harmonieux écho : « il sied à l'homme de compâtir aux
malheurs qu'il connaît [4], » et surtout aux malheurs dont,
comme vous, il est délivré !

De son côté, cependant, Ménédème n'est pas heureux,
quoique veuf. Sa femme était peut-être aussi jalouse et
aussi impérieuse que celle de Simon : mais c'était une Crobyla
sans dot, et il n'a rien de ces seize talents qui ne suffisent
pas à consoler son voisin, mais dont il pourrait, lui,
jouir maintenant à son aise. Ménédème est pauvre, et n'a
pour toute fortune qu'une fille à marier. Naguère, il espérait
encore y réussir : mais il a soudainement appris une
nouvelle qui a mis le comble à ses soucis. Pendant une

[1] Nonius, s. v. *graviter*.
[2] Lucrèce, II, 4.
[3] Philémon, *Fr. inc.*, LI, b; Mein., *Fr. Com. Gr.*, IV, p. 52.
[4] Virgile, *Énéide*, I, 630 :
 Haud ignora mali, miseris succurrere disco.
Mais, de toutes les formes de cette belle pensée, la plus simple, la
plus concise, et selon nous la plus belle, ce sont ces trois mots de
Méléagre : οἶδα παθὼν ἐλεεῖν, « en souffrant, j'ai appris à plaindre. »
(*Anthol. Græc.*, *ed. Jacobs*, vol. I, p. 14, épigr. XLI, 4.)

fête de nuit, un jeune homme a fait violence à sa fille, qui avait caché son malheur jusqu'au jour où les progrès de sa grossesse l'ont obligée de tout avouer à son père. Alors, de la campagne où il demeurait, Ménédème est venu s'établir à Athènes, sans doute dans le dessein de rechercher le jeune homme qui a déshonoré Pamphila et d'invoquer contre lui la loi qui oblige tout Athénien à réparer par un mariage le crime qu'il a commis[1]. Cependant le dernier moment est arrivé, et Pamphila va être mère. On l'entend gémir et pleurer; et en l'entendant, Parménon, esclave vertueux et dévoué, qui ne sait rien de ce qui s'est passé, ne comprend rien de ce qui se passe : il est seul devant la porte de son maître : la crainte, la colère, les soupçons, la pitié, la douleur l'agitent, et Aulu-Gelle[2] dit que les sentiments et les émotions de cet esclave étaient rendus, dans les vers du poëte Grec, avec une vivacité et un éclat admirables. Mais Parménon demande d'où viennent les plaintes qui l'inquiètent, et, ayant tout appris, il s'écrie : « Ah! trois fois malheureux les indigents qui se « marient et deviennent pères! Et ne faut-il pas qu'il « soit bien fou, celui qui s'engage dans un tel défilé, « sans être muni du simple nécessaire? Que l'avenir lui « apporte un de ces malheurs si communs dans la vie

[1] Cfr. Plaute, *Aulul.*, IV, sc. 10 :
 Si quid ergo ergà te imprudens peccavi, aut gnatam tuam,
 Ut mihi ignoscas, eamque uxorem mihi des, ut leges jubent.

[2] Aulu-Gelle, *Noctes Atticæ*, II, 23.

« humaine : il n'a pas la richesse qui pourrait le garan-
« tir de l'adversité! Sa vie est misérable, toute à décou-
« vert, battue des quatre vents; pas une peine qui ne
« lui tombe en partage, pas un bien dont il ne soit
« sevré. J'en sais un si douloureux exemple que je puis
« donner des conseils à tous les hommes[1].... Mon maître
« a pris un mauvais parti : quand il vivait aux champs,
« personne ne savait qu'il fût de la classe de ces citoyens
« pauvres qui ne comptent pas dans l'État : sa misère s'en-
« veloppait de la solitude comme d'un manteau[2].... Tout
« homme indigent, qui veut vivre à la ville, cherche de
« gaîté de cœur un surcroît de désespoir : car lorsqu'il
« verra là un autre homme vivre dans les délices et dans
« l'oisiveté, il sentira mieux combien sa propre vie est
« misérable et dure[3].... Les champs, d'ailleurs, ne sont-ils
« pas, pour tous les hommes, l'école de la vertu et la
« patrie de la liberté[4] ? »

Parménon se trompe, si justes que soient ses éloges de
la vie agricole : Ménédème a eu raison de venir à Athènes,
au risque de mieux sentir sa misère et même de livrer
l'honneur compromis de sa fille aux malignes rumeurs
d'une grande ville : car c'est là qu'il retrouvera le cou-
pable, dans la famille même de son voisin Simon, dont le

[1] Ménandre, Πλόχιον, fr. IV; Mein., *Fr. Com. Gr.*, IV, p. 192.
[2] *Ibid.*, fr. VI;—*Ibid.*, p. 193.
[3] *Ibid.*, fr. V;—*Ibid.*, p. 193.
[4] *Ibid.*, fr. VII;—*Ibid.*, p. 194.

fils Æschinus reconnaît Pamphila pour une jeune fille à laquelle il avait fait violence dans l'ivresse d'une veille tumultueuse[1]. Le mariage se célébrera : Simon y consent ; n'est-ce pas toute ce que désirait Ménédème? Mais Parménon ne s'est pas trompé en tout : il est rare de voir longtemps la pauvreté et la joie hôtesses du même foyer, et souvent les débuts du bonheur ne sont que mensonge et railleries du sort. « O Parménon! il n'en est pas du bonheur dans cette
« vie comme d'un arbre qui s'élance tout entier et d'un
« seul jet hors d'une seule racine : le mal et le bien sont
« deux branches qui poussent à côté l'une de l'autre; ainsi
« le veut la nature, qui fait aussi sortir parfois le bien du
« mal[2]. » Ménédème devrait être heureux : la même heure vient de rendre à sa fille le calme après la souffrance et un père au nouveau né : que manque-t-il encore? Le consentement de Crobyla. Elle qui s'est mariée n'ayant d'autre beauté que sa dot, laissera-t-elle son fils s'unir à une femme qui n'a d'autre dot que sa beauté? Non certes, et elle compte sur l'obéissance accoutumée de Simon : « Tu
« ne veux pas, sans doute, » lui dit-elle « avoir une bru
« qui te serait odieuse, et que tu ne pourrais pas voir sou-
« vent[3]? » tant Crobyla se persuade que les riches et les pauvres sont deux races d'hommes différentes, et étrangères l'une à l'autre! Elle a d'autres projets sur son fils,

[1] Cæcilius, apud Nonium, s. v. *properatim*.
[2] Ménandre, Πλόκιον, fr. VIII; Mein., *Fr. Com. Gr.*, IV, p. 194.
[3] Cæcilius, apud Nonium, s. v. *rarenter*.

et un meilleur parti à proposer : « Æschinus, » dit-elle, « n'écoute que ta mère Crobyla, et épouse notre parente[1]. » Mais si faibles que soient les Chrysale ou les Simon, il vient toujours un moment où ils se décident à prendre assez de cœur pour dire un *je le veux*. Et lorsque Ménédème, indigné de voir une réparation légitime refusée à sa fille, déclare qu'il va rentrer chez lui, qu'il s'adressera à la justice publique, et que le bon droit sera reconnu à la face de tous[2], Simon, qui n'a pas les mêmes raisons que sa femme pour être partisan des mariages riches, déclare à son tour qu'il ne s'autorisera pas de son opulence pour commettre une injustice[3], et qu'il va aussi se rendre lui-même au tribunal pour appuyer les réclamations de son pauvre voisin[4]. Jamais Crobyla ne l'avait entendu parler d'une voix si ferme et si haute ; et son étonnement venant en aide à l'autorité conjugale, elle ne trouve rien à répondre : elle cède ; mais pour se tromper elle-même sur sa défaite, et pour ressaisir une dernière ombre de pouvoir, elle demande un délai ; et qu'importe le délai, si tout est heureusement conclu ? « Rentrez pour « aujourd'hui, nous différerons le mariage[5] ; » et que chacun apprenne à faire le bonheur des siens, quels que soient les obstacles : « Écartez de la vie tout ce qui peut

[1] Ménandre, *Fr. inc.*, CCXXIV; Mein., *Fr. Com. Gr.*, IV, 283.
[2] Cæcilius, apud Nonium, s. v. *publicitus*.
[3] Cæcilius, apud Nonium, s. v. *opulentitas*.
[4] Cæcilius, apud Nonium, s. v. *paupertas*.
[5] Cæcilius, apud Nonium, s. v. *extollere*.

« l'attrister : si rapide et si court est le temps que nous
« vivons[1] ! »

Voilà, d'après les fragments de Ménandre et de Cæcilius, quelle était la marche de cette comédie. Mais comment se démêlait le nœud même de l'intrigue? Nous ne savons ni quels soupçons ni quels indices ont pu amener peu à peu Æschinus à reconnaître Pamphila. Cherchons le mot de cette énigme dernière dans le titre Πλόκιον. Si nous le traduisons par *le Collier*, souvenons-nous d'avoir vu, dans l'*Hécyre* de Térence[2], un jeune homme, coupable de la même faute qu'Æschinus, et reconnu par Philùmena à un anneau qu'il lui avait enlevé afin de pouvoir la retrouver plus tard. Il est probable que la pièce de Ménandre appelée *l'Anneau*[3], reposait sur une donnée pareille, et dans le Πλόκιον, pour justifier le titre et compléter l'intrigue en même temps, il suffit de supposer, au lieu d'une bague, un collier, pris de même à Pamphila, et reconnu par elle au cou de la sœur d'Æschinus : cette conjecture peut être appuyée d'un passage de la Poétique[4], où Aristote cite les colliers parmi les signes souvent employés dans les pièces de théâtre pour amener une reconnaissance. Mais il nous

[1] Ménandre, Πλόκιον, fr. IX ; Mein., *Fr. Com. Gr.*, IV, p. 194.

[2] Térence, *Hécyre*, acte V.

[3] Ménandre, Δακτύλιος ; Mein., *Fr. Com. Gr.*, IV, p. 99. — On peut faire la même conjecture sur le titre du *Condalium* de Plaute et de l'*Annulus* de Pomponius.

[4] Aristot., *Poét.*, XVI.

reste des doutes : qu'est devenue cette petite servante, renvoyée par Crobyla et si complaisamment vantée par Simon? La règle de l'unité dramatique ne permet pas de mêler à l'action un personnage oisif, et Ménandre était un observateur trop habile et trop scrupuleux des lois de son art pour laisser dans sa comédie un épisode qui n'y fût rattaché par aucun lien nécessaire ou naturel. Plocium est un nom d'esclave, dont les exemples[1] ne manquent

[1] On appelait souvent les femmes esclaves du nom d'un objet de toilette : ainsi, sans sortir des poëtes comiques, parmi les pièces d'Amphis, d'Alexis et d'Antiphane, nous en trouvons trois qui portent le titre de Κουρίς, mot qui désignait les esclaves coiffeuses et qui leur venait du mot κουρίς, *ciseaux, rasoir* (Mein., *Hist. Crit. Com. Gr.*, p. 406, 389 et 336 ; cfr. quoque Menandr., *Fr. inc.*, CDXLII); dans Plaute, nous voyons une esclave appelée *Stephanium*, nom venu de στέφανος, comme *Plocium* de πλοκή (Plaut., *Stich.*, V, ιv, 54). On retrouve même le nom de *Plocium* et de *Ploce* dans plusieurs inscriptions (Mommsen, *Inscr. Lat. Regni Neapol.—Inscr. ap. Fabr.*, p. 625, n. 217.— *Inscr. ap. Gorium. Columb.*, n. 152.—*Inscr. ap. Mur.*, 1592, 8).—Les comédies ayant pour titre un nom de femme au neutre abondent dans le second et dans le troisième âge du théâtre Athénien. Tous ces détails nous semblent propres à rendre plausible l'explication que nous cherchons à donner de ce titre de Πλόκιον.—M. A. Ditandy veut qu'il soit pris dans le sens propre, et qu'il signifie simplement un collier, donné par le vieillard à sa jeune servante, ce qui la fait chasser de la maison et jette la discorde dans le ménage (*Ét. sur la com. de Mén.*, p. 17). Mais il nous semble que cette conjecture ne rattache assez étroitement, à l'ensemble de l'intrigue, ni le titre de la pièce ni le personnage de la jeune esclave. D'ailleurs, si Simon avait donné ce collier, Crobyla aurait droit d'être jalouse, et d'être fâcheuse à tout le monde; Crobyla aurait raison ; c'est ce qu'on ne saurait croire ni supposer.

pas : ne se pourrait-il pas que ce fût le nom de la servante de Simon? — Pamphila malade a besoin d'une esclave intelligente et adroite : chassée de chez Simon, que Plocium entre chez Ménédème : ses récits éveilleront les soupçons ; ses enquêtes les changeront en certitude ; elle sera d'une maison à l'autre messagère de bonnes nouvelles et de bonnes paroles, et n'aura-t-elle pas ainsi un rôle assez nécessaire au mouvement et au dénoûment de l'intrigue, pour que son nom devienne le titre de la comédie ?

Nous ne croyons pas nécessaire d'insister pour prouver que Ménandre disposait le plan de ses pièces avec un grand bonheur d'invention ; il suffit des quelques faits certains qui nous sont parvenus, même sans qu'on cherche à les éclaircir par des commentaires. Ainsi, qu'on adopte l'une ou l'autre des conjectures proposées pour restituer l'intrigue du *Plocium,* ou qu'on rejette l'une et l'autre, pour considérer seulement en elle-même la reconnaissance d'Æschinus et de Pamphila, suivie de leur mariage, sans se demander comment elle était conduite : il reste également vrai que cette intrigue est de celles qu'Aristote déclare les seules parfaites [1], parce qu'elle amène avec elle la péripétie comique, c'est-à-dire la révolution des événements et le passage de la douleur à la joie, de même que, dans l'*OEdipe-Roi* de Sophocle, la reconnaissance d'OEdipe et

[1] Aristot., *Poét.*, XI.

de sa mère est un modèle de péripétie tragique, parce qu'elle renverse leur dernière espérance et met le comble à leurs malheurs.

Du reste, s'il mettait beaucoup de temps et de soin à disposer son plan, Ménandre, malgré sa fécondité surprenante, dont on ne trouverait pas deux exemples dans notre siècle, faisait parfois plus d'une comédie sur le même sujet. Celle qui s'appelait *la Fille battue*[1], et celle qui s'appelait *les Cheveux arrachés*[2], n'étaient qu'une double peinture de la jalousie brutale d'un soldat envers une jeune captive, sa maîtresse, et il est probable qu'une troisième pièce, *le Laboureur*, représentait encore les violences d'un amant grossier[3]. Ménandre employait aussi de préférence, même dans des sujets fort divers, certains ressorts dramatiques, comme les reconnaissances, et surtout les mariages. Mais il ne faudrait pas l'accuser, pour cette seule raison, de n'avoir pas su varier les plans de ses comédies. Dans le théâtre de Molière, nous ne trouvons que trois pièces dont l'intrigue n'ait pas un mariage pour dénoûment, et si nous voulions expliquer pourquoi elles ne se terminent pas comme toutes les autres, il nous suffirait d'en rappeler les trois titres; ce sont *Don Juan, Amphitryon* et *Georges Dandin*[4].

[1] Ménandre, Ῥαπιζομένη; Mein., *Fr. Com. Gr.*, IV, p. 197.
[2] Ménandre, Περικειρομένη; Mein., *Fr. Com. Gr.*, IV, p. 185.
[3] Ménandre, Γεωργός; Mein., *Fr. Com. Gr.*, IV, p. 95.
[4] *Les Précieuses ridicules, la Critique de l'École des femmes* et *l'Impromptu de Versailles* ne sont pas non plus terminées par des

Il serait curieux d'établir avec exactitude jusqu'à quel point Ménandre portait le scrupule dans l'imitation de la réalité, et s'il ne se permettait pas de la franchir un peu, de la sacrifier même au profit de la gaîté ou de l'émotion. Les faits, sur ce point comme sur tant d'autres, sont insuffisants : mais nous sommes portés à croire que Ménandre, comme Molière, tenait plus à la réalité des sentiments et des paroles qu'à celle des faits mêmes, et donnait quelque place à l'improbable dans le détail de ces intrigues, dont l'ensemble était si savamment modéré et si conforme à l'expérience commune. Un traité Grec de rhétorique, récemment publié, vient nous en fournir une preuve qui a sa nouveauté. L'auteur anonyme de ce traité discute longuement la question de savoir s'il est oratoire et permis de faire un discours sans exorde, et il tient pour l'affirmative, parce qu'on ne fait des exordes que pour se concilier la bienveillance des juges, et que, si cette bienveillance est d'avance acquise et naturellement assurée, tout exorde est inutile et de trop : « Ainsi, » dit-il, « dans « la comédie de *l'Héritière*, quand arrive le procès de « l'homme et de la femme jugés par le petit enfant, Mé- « nandre n'a mis d'exorde ni à l'un ni à l'autre des deux « discours, parce que la bienveillance préexiste en faveur « de l'homme comme en faveur de la femme[1]. » Il nous

mariages; mais comme ces trois pièces, toutes de critique littéraire, n'ont aucune intrigue, nous n'avons pas cru devoir les citer avec *Don Juan*, *Amphitryon* et *Georges Dandin*.

[1] Ἀνωνύμου τέχνη ῥητορική, dans la collection des *Rhetores Græci*,

semble probable, d'après cette dernière remarque sur l'égal penchant du juge vers l'une et l'autre partie, que Ménandre avait mis là en scène un père et une mère jugés par leur propre enfant : admirable occasion de remuer profondément les cœurs. Quoi qu'il en soit de cette conjecture, c'était assurément un singulier tribunal qu'un enfant, et ce procès était, dans le genre sérieux, aussi complétement en dehors de la réalité juridique que peut l'être, dans le genre gai, le procès final des *Plaideurs*.

Le chœur, déjà tombé en désuétude avant la mort d'Aristophane, ne fut pas rétabli par Ménandre, et Ménandre eut raison. Nous comprenons le chœur et la majesté de son rôle, dans les tragédies d'Eschyle et de Sophocle, au milieu des héros et des rois ; nous le comprenons aussi dans la comédie ancienne, qui se plaît trop aux fictions hardies pour n'aimer pas ce personnage fictif. Mais, de même que le chœur avait perdu son ancien caractère et son importance dans la tragédie quand Euripide avait rapproché des autres hommes les héros et les rois, en ne leur attribuant plus, comme ses prédécesseurs, un langage à part et des souffrances pour ainsi dire aristocratiques, de même il ne pouvait trouver place dans la comédie à dater du jour où elle eut la vie commune pour domaine et pour seuls acteurs des hommes, simples citoyens. Le

ex recognitione L. Spengel, publiée en 1853 par B. G. Teubner, vol. I, p. 432.

chœur était sorti de l'art dramatique en même temps que l'idéal de Sophocle et la fantaisie d'Aristophane. Aussi ne faut-il pas se tromper sur la nature de quelques fragments de Ménandre dont le mètre est lyrique. Ce n'était souvent qu'un moyen pour ôter toute monotonie au dialogue et pour réveiller l'attention, qu'une suite trop longue de vers ïambiques aurait pu fatiguer. Souvent, à l'exemple d'Euripide[1], Ménandre entrait en matière par des anapestes, comme dans la *Leucadienne*, dont nous traduisons ici les premiers vers : « C'est ici que mourut Sapho : vainement « elle avait poursuivi de ses vœux l'orgueilleux Phaon ; « égarée par les aiguillons d'un amour méprisé, elle se « précipita du haut de cette roche d'où la vue s'étend au « loin ; ô roi Apollon ! que ce temple élevé en ton hon- « neur, sur le rivage de Leucade, soit honoré comme tu « le désires[2] ! »

C'était aussi à Euripide que les auteurs de la comédie moyenne avaient emprunté l'usage des prologues. Les écrivains de la comédie nouvelle ne l'abandonnèrent pas. Tantôt ils amenaient sur la scène, avant l'entrée des véritables acteurs, un personnage étranger à l'action : Philémon avait mis le prologue d'une de ses pièces dans la bouche de Jupiter lui-même, qui expliquait ainsi comment il connaissait déjà tous les événements qui allaient se succéder sur le théâtre : « Je suis celui à qui rien n'échappe,

[1] Cfr. Eurip., *Hippol.*, *Alcest.* et *Iphig. in Aul.*
[2] Ménandre, Λευκαδία, fr. 1; Mein., *Fr. Com. Gr.*, IV, p. 158.

« aucune action passée, présente ou future, aucun homme,
« aucun dieu : je suis l'Air, ou Jupiter ; c'est un autre
« nom qu'on me donne aussi. Privilége vraiment divin,
« je suis partout présent, ici à Athènes, à Patræ, en Sicile,
« dans toutes les villes, dans toutes les maisons : il n'est
« pas en vous-mêmes, vous qui m'écoutez, un recoin si
« secret où l'Air ne pénètre pas. Partout présent, il voit
« partout tout ce qui se passe [1]. » Tantôt le poëte parlait
en son propre nom : Ménandre, dans sa comédie sur la
célèbre courtisane Thaïs, invoquait la Muse, comme Homère aux premiers vers de l'Iliade : « O Déesse, » disait-il,
« chante et montre-moi telle qu'elle est cette femme,
« effrontée, mais belle et persuasive, qui insulte ses
« amants, les met à la porte, demande sans cesse, n'aime
« personne et feint toujours d'aimer [2]. » Souvent aussi,
comme dans l'*Amphitryon* de Plaute, le rôle du prologue
était confié à l'un des personnages de la comédie même,
qui expliquait aux spectateurs les prémisses de l'action

[1] Philémon, *Fab. Inc.*, fr. II ; Mein., *Fr. Com. Gr.*, IV, p. 31. Il nous semble que le texte de ce fragment réclame une correction qui s'offre d'elle-même. On y lit, aux derniers vers :

ὁ δὲ παρὼν ἀπανταχοῦ
πάντ' ἐξ ἀνάγκης οἶδε πανταχοῦ παρών.

Même dans Philémon, qui aime les répétitions de mots, παρὼν ἀπανταχοῦ et πανταχοῦ παρών nous semble trop oiseux, et vraiment impossible. Ne pourrait-on pas lire, à l'avant-dernier vers :

παρόντα πανταχοῦ
πάντ' ἐξ κ. τ. λ.

Nous avons traduit d'après cette conjecture.

[2] Ménandre, Θαΐς, fr. 1 ; Mein., *Fr. Com. Gr.*, IV, p. 131.

dans laquelle il devait ensuite reparaître comme intéressé. « Ah ! voilà un coq qui crie fort, » disait derrière la scène, comme soudainement réveillé, un personnage de Ménandre, au commencement de *l'Héritière* : « chassez-moi donc « ces poules qui le font chanter.... Tiens ! elle a eu de la « peine à les faire partir.... » et paraissant alors sur le théâtre : « l'Insomnie, » reprenait-il, « est bien ce qu'il y « a de plus bavard au monde ; ne m'a-t-elle pas forcé à « me lever et amené ici pour faire un récit de ma vie en- « tière, en commençant par le commencement[1] ? « On voit par là que les poëtes ne cherchaient pas alors de bien spécieux prétextes pour dissimuler l'invraisemblance de ces confidences prématurées et de ces monologues directement adressés au public. Comme ils ne s'inquiétaient que de préparer les esprits, ils indiquaient le lieu de la scène : « Figurez-vous que nous sommes en Attique, à Phyle, et « que ce temple consacré aux Nymphes, d'où je sors, est « celui des Phylasiens[2]. » Ainsi Ménandre avait commencé sa comédie de *l'Homme chagrin*. Parfois même il livrait d'avance tout le secret de l'intrigue, comme dans *l'Enrôleur*, où le prologue racontait « qu'un homme pauvre « ayant dépensé plus que la médiocrité de sa fortune ne « semblait le permettre pour faire élever son fils, le jeune « homme eut bientôt honte de laisser son père dans la

[1] Ménandre, Ἐπίκληρος, fr. V, VI et I ; Mein., *Fr. Com. Gr.*, IV, p. 118 et 116.
[2] Ménandre, Δύσκολος, fr. 1 ; Mein., *Fr. Com. Gr.*, IV, p. 106.

« gêne où il le voyait ; car les bonnes leçons qu'il avait
« reçues avaient mûri dans son âme le noble fruit de la
« reconnaissance[1]. »

Le meilleur exemple qu'on puisse donner de l'emploi des prologues dans la comédie nouvelle, ne se trouve ni dans les fragments de Ménandre ou de ses contemporains, ni dans les œuvres de Plaute ou de Térence : c'est au prosateur Lucien qu'il faut le demander. Esprit vraiment comique, imitateur également original et heureux des trois grandes familles de poëtes qui s'étaient succédé sur le théâtre d'Athènes, Lucien écrivait ce qui suit, dans le *Mauvais Raisonneur*[2], le plus personnel et le plus vif peut-être de ses pamphlets, dirigé contre le sophiste Timarque : « Le meilleur parti est d'appeler à mon secours
« un des personnages prologues de Ménandre, l'Argu-
« ment[3], grand ami de la Vérité et du Franc-Parler, le
« moins méconnaissable de tous les dieux qui aient jamais
« paru sur le théâtre. Il serait charmant que ce dieu vou-
« lût bien consentir à rentrer en scène pour raconter tout,

[1] Ménandre, Ξενόλογος, fr. I ; Mein., *Fr. Com. Gr.*, IV, p. 176.

[2] Lucien, Ψευδολογ, c. 4.

[3] Les personnifications étaient fréquentes dans les prologues de la comédie nouvelle. Nous avons un fragment, appartenant à cette période de l'histoire littéraire, mais dont l'auteur est inconnu, où la *Peur* a le même emploi que l'*Argument* dans Ménandre et l'*Air* dans Philémon : « Je suis la Peur, » dit-elle, « la moins belle des
« divinités. » C'est ainsi que Plaute a mis le prologue de la *Cistellaria* dans la bouche du dieu *Auxilium*, et celui du *Trinummus* en un dialogue entre le *Luxe* et l'*Indigence*, sa fille.

« le sujet de notre pièce. Viens donc, ô Argument! le
« meilleur des Prologues et des Génies! Prouve claire-
« ment que ce n'est pas de gaîté de cœur, mais d'abord
« pour nous venger d'une insulte, et aussi pour nous
« mettre à l'unisson de la haine commune, que nous avons
« entrepris ce sujet. Ensuite, laisse-nous le reste à faire. »
Sans plus d'apprêts, le prologue prend la parole, et
expose longuement, dans un récit satirique, tous les
incidents qui ont fait Timarque ennemi de Lucien, et le
sujet même du pamphlet : le reste, que l'auteur s'était
réservé de dire en son propre nom, ce sont des preuves
et des railleries, groupées autour des faits déjà connus du
lecteur par le discours du dieu Argument.

Ménandre faisait comme Lucien, et le rôle de narrateurs
qu'il donnait aux prologues montre quel prix il attachait
à ce que l'intrigue de ses comédies parût claire et facile,
n'arrêtât jamais l'intelligence des auditeurs, et leur laissât
suivre sans retard le cours gracieux des détails, et le
développement des caractères. Car il savait bien que, dans
l'art dramatique, si l'action est le plus puissant moyen,
l'homme est le sujet même et le but ; chaque incident doit
être comme une nécessité impérieuse qui force les person-
nages à l'aveu de leurs passions ou de leurs travers ; mais
si les incidents ne se mêlent et ne se pressent que pour
donner aux spectateurs le seul plaisir, adroitement pro-
longé, de l'attente et de l'incertitude ; si, au milieu de
cette foule et de ce combat des faits, les mouvements de

l'âme humaine n'ont plus leur place et leur libre jeu, la comédie n'a qu'un intérêt d'un jour pour les curieux seuls : elle ne vivra pas dans le souvenir et dans les études des observateurs.

Aussi, quand nous pensons aux œuvres perdues de Ménandre et au profit que sauraient en tirer les maîtres de la critique contemporaine si elles sortaient tout à coup des cendres de quelque Herculanum, ce que nous regrettons le plus, ce ne sont ni les heures de joie et de rire que pourrait nous rendre encore la vivacité ingénieuse du dialogue, ni les sages maximes, ni la conduite savante et ménagée de l'intrigue, ni les grâces vives du style Attique, à la fois juste et ample comme ces draperies qui dessinent, tout en semblant flotter, le corps des statues antiques : plus encore que toutes ces exquises beautés évanouies, nous regrettons les personnages humains que Ménandre avait créés. Le reste n'était cherché et soigné que pour qu'ils fussent eux-mêmes mieux compris. Cet Atticisme était le charme qui devait attirer et retenir sur eux notre pensée. Ce dialogue n'était animé que parce qu'il retraçait l'échange de leurs pensées et le débat de leurs sentiments. Ces maximes résumaient les expériences de leur vie imaginaire. Ces intrigues étaient des aventures inventées pour forcer leurs caractères à se produire au dehors et à se traduire en actions ; et puisque tout était fait pour eux et par eux, nous n'avons pas tort de dire : ce sont eux que nous regrettons le plus. Enfants d'une imagination poéti-

que, c'étaient des hommes, et rien de ce qui est humain ne nous est étranger. Comptaient-ils parmi eux des pères tels que ceux que nous aimons, des fils tels que nous voudrions être, des avares dignes d'Harpagon, ou une Célimène digne de Molière? Avaient-ils aussi les défauts dont nous cherchons à nous corriger, et les mêmes passions dont nous parlent les battements de nos propres cœurs? Que nous apprendraient-ils sur la tournure d'esprit et les mœurs de leur temps, dont, sans eux, l'histoire nous semble incomplète? Triste lacune faite dans les archives d'un grand peuple par les ravages successifs de la barbarie, d'une piété craintive, et des longs siècles écoulés!

CHAPITRE V

DES CARACTÈRES AUX TROIS AGES DE LA COMÉDIE GRECQUE.

Entre les victoires remportées par l'intelligence de l'homme sur les ténèbres qui couvrent le passé du monde, notre temps a vu l'une des plus glorieuses : la restitution des animaux fossiles par M. Cuvier ; œuvre admirable d'observation exacte et de sagacité inventive, qui a ressuscité sous nos yeux les anciens habitants du globe, morts avant la naissance de l'humanité ; éclatant témoignage et de la puissance divine qui enfanta jadis de pareils êtres, et de la puissance du génie humain, capable d'en rassembler et d'en faire revivre les restes mutilés !

Les personnages de toutes ces comédies anciennes dont le temps n'a laissé venir jusqu'à nous que des noms et quelques frêles débris, ne sont-ils pas une autre race perdue, et qui mériterait aussi un Cuvier ? En présence d'une tâche aussi difficile, nous tenterons du moins, avec le sentiment profond de notre insuffisance, de réunir ce que d'autres sauraient ranimer, et de mesurer ce qui nous

manque par ce qui nous reste, pour accroître plutôt que pour apaiser nos regrets.

Rien ne peut les accroître davantage que la lecture d'Aristophane. On voudrait pouvoir comparer, d'après des documents également certains et complets, les personnages d'une comédie discrète et simple avec ceux que créait ce singulier génie, qui, même au sein de la bouffonnerie, garde encore de la grandeur, et nous fait penser à ce qu'aurait fait Michel-Ange s'il avait peint à fresque une charge de Callot. — Un jour, Aristophane voulut dire aux Athéniens : Vous êtes menés par un homme qu'il faut renvoyer à ses cuirs : votre favori Cléon est votre plus intime ennemi : vous êtes crédules, il est inhabile et malhonnête ; il vous flatte, il vous aveugle, il vous ruine, il vous perdra. Les sots s'agitent, et les fous les mènent : ainsi périssent les cités. Aristophane allait faire *les Chevaliers*. Eh bien ! ce même peuple à qui le poëte adresse ses reproches, donne ses conseils, soumet sa pièce et demande des applaudissements, le poëte le met en scène sous son propre nom de Dêmos, et sous quel masque ! Jamais Scapin n'aura pour dupe un Géronte plus faible et plus sot. C'est un vieillard morose, paresseux et affairé, gourmand, querelleur, jouet des charlatans les plus divers, avide d'oracles et de discours, un peu sourd, mais tendant l'oreille à tous les mensonges qui partent d'une tribune ou d'un trépied, se laissant prendre aux paroles de dévouement et aux grossières caresses, vivant de son métier de juge et de ses suffrages

vendus. Même à ne considérer que le côté poétique de l'invention, peut-être n'y en a-t-il jamais eu de plus audacieuse que celle de ce personnage : un homme, résumé vivant d'une foule. Le poëte jette dans un moule d'une seule pièce tous les caractères d'une nation, ses habitudes et ses instincts, ses manies, ses caprices, et ses inconséquences. Ce type complet est le centre et le pivot de la pièce entière : les autres personnages se groupent d'eux-mêmes autour de lui. Démosthène et Nicias sont deux vieux serviteurs à qui un nouveau venu, un Paphlagonien, un corroyeur, un fourbe, un débauché, Cléon, a enlevé la confiance de Dêmos. Tantôt ils parlent en simples esclaves, et ne songent qu'à boire le vin du maître : tantôt ils agissent en hommes d'État, et préparent au corroyeur souverain un charcutier pour héritier présomptif. Dêmos aussi est tour à tour le vieillard que ses serviteurs se disputent, et le peuple Athénien, guerrier, marin, juge, législateur, avec ses chevaliers d'un côté et son Sénat de l'autre : c'est le vieillard, quand, pour gagner sa tendresse, Agoracrite lui offre un manteau à manches et un coussin moelleux ; c'est le peuple, quand le chœur lui rappelle sa bataille de Marathon et la patrie autrefois défendue. Tous les personnages sont ainsi doubles, et tantôt le besoin de l'action, tantôt quelques nouvelles bouffées de gaîté soudaine les retournent et les montrent sous leurs faces diverses. Le charcutier lui-même, qui lutte d'abord d'impudence et de grossièreté avec Cléon, change tout à coup,

quand il a enfin remporté le prix de l'ignominie, c'est-à-dire le gouvernement. Ce marchand de l'Agora, qui était né pour être démagogue, puisqu'il était sans scrupule et sans pudeur, et qui n'avait qu'un seul défaut, celui de savoir lire un peu, même très-mal, devient un sage et vertueux administrateur, qui rend au peuple sa raison saine et sa verte jeunesse, grâce à un sortilége qu'il emprunte à la fable de Médée. Après avoir fait d'Agoracrite le ministre de sa vengeance, le poëte, qui a son opinion propre sur la conduite des affaires, et ses espérances opiniâtres au milieu des dangers publics, fait du même homme son représentant et son orateur, qui donne de graves conseils et célèbre la gloire d'Athènes sauvée. Aristophane nous mène et nous ramène ainsi de la fiction à la réalité, faisant de chaque personnage comme un Janus Bifrons qui a d'un côté le masque dramatique, de l'autre un visage de citoyen ; et nous nous sentons transportés dans un monde de convention fantasque, mais saisissante, où le poëte se joue à son aise, méprisant toute vraisemblance vulgaire, et où tout marche par bonds capricieux vers un but certain, par le seul effort d'un souffle de géant !

Nous retrouvons ainsi dans la conception des caractères chez Aristophane ce que nous avions déjà trouvé chez lui dans l'ordonnance générale du drame et du plan : l'alliance la plus hardie de la fantaisie [1] et de la réalité, des allusions

[1] Nous avons un scrupule à avouer ou plutôt à combattre : peut-être le mot *fantaisie* que nous venons d'employer déplaira-t-il à

directes et des poétiques écarts ; et ses personnages bizarres comme ses plans singuliers sont animés d'une verve si forte que toutes leurs singularités semblent naturelles et que nul contraste en eux n'est choquant. Nous avons senti, en étudiant *les Acharniens,* que, sans intrigue, sans fil suivi, sans nœud dramatique, Aristophane sait faire marcher d'une impulsion commune tous ces incidents qui se remplacent plutôt qu'ils ne se succèdent, tous ces traits imprévus qui se croisent, ses boutades, ses épisodes,

quelques personnes. Son apparition est encore trop récente et ses premiers patrons sont devenus trop suspects, pour qu'il puisse jouir sans conteste du droit de cité. Si nous en croyons ses ennemis, il a été mis naguère en usage par des poëtes et des critiques novateurs. Est-ce un grief suffisant pour l'exclure désormais? Nous pensons tout autrement : car ce mot nous semble avoir le mérite de rendre sans périphrase une nuance qui manquait dans la langue française. L'imagination et la fantaisie ne sont pas une seule et même faculté. L'imagination crée d'après les données du vrai et dans les limites du vraisemblable : la fantaisie ne connaît point de limites, car son règne commence là où finit le possible. Tantôt, pour le seul plaisir de se jouer et de semer autour d'elle de gracieuses bizarreries, tantôt dans le dessein de rendre visible aux yeux ce qui n'avait pas de corps, elle risque toutes les hardiesses. C'est l'imagination qui ressuscite le passé, et qui montre Auguste à Corneille ; c'est la fantaisie qui peuple le vide, et qui donne Ariel à Shakspeare ; ou bien —pour prendre à la fois dans le même écrit deux exemples familiers, mais clairs— le caractère du petit Poucet, cet Ulysse enfantin, voilà une œuvre de l'imagination ; les bottes de sept lieues, voilà une création de la fantaisie. Étudions même ces deux forces diverses du génie poétique là où elles semblent au premier abord démentir le plus leur nature : l'imagination, dans des personnages dont l'expérience d'ici-bas n'a pu lui fournir aucun trait ; la fantaisie, dans un per-

ses digressions. Telle on se figure une charge à fond de cavaliers indisciplinés, mais tous décidés à vaincre, qui s'élancent sans garder leurs rangs, mais que l'extrême rapidité de leur course et une même fièvre belliqueuse emportent, mêlent et pressent les uns contre les autres, si bien que le défaut d'ordre disparaît dans le tourbillon, et que leur impétuosité donne à leur pêle-mêle une sorte d'unité. De même, et par un égal prodige, les personnages les plus impossibles d'Aristophane ont la vie. Prométhée,

sonnage en qui le réel tient une grande place : d'un côté, le Satan de Milton et le Méphistophélès de Goëthe; de l'autre côté, le Dèmos d'Aristophane. Satan et Méphistophélès sont des personnages d'invention pure, des portraits dont nous ne connaissons pas le modèle ; et cependant nous affirmons leur ressemblance : nous disons que ce sont là des personnages vrais. Ce sont deux incarnations différentes de la puissance du mal, mais toutes deux également vraies, par leurs différences mêmes, qui les approprient à leur place et à leur rôle : Satan, l'archange qui vient de tomber, le démon entré d'hier dans l'enfer et d'aujourd'hui dans le séjour de l'humanité naissante; Satan, le tentateur du premier couple humain, le séducteur de l'innocence et de l'ignorance, l'artisan du péché originel ; Méphistophélès, le démon du monde vieilli, de l'humanité savante et blasée, le démon faisant prospérer le péché depuis longtemps semé, le démon non plus déguisé et caressant comme dans l'Éden, mais cynique, railleur et dur envers sa victime, au moment même où il travaille à l'enlacer : ce sont là des personnages non-seulement possibles, non-seulement vraisemblables, mais encore vrais, et vrais à ce point qu'ils ne pourraient être autres sans que les poëmes dont ils sont l'âme sinistre ne fussent détruits tout entiers : car nous ne pouvons nous figurer ni Ève perdue par le Méphistophélès de Goëthe, ni Faust séduit par le Satan de Milton. L'imagination seule marque les êtres qu'elle crée d'un tel cachet de vérité parfaite. Aristophane,

selon la fable, n'a dérobé le feu du ciel que pour animer une statue taillée sur le modèle humain et pour donner au monde une femme de plus. Aristophane, d'un moins modeste effort, crée, quand il lui plaît, des êtres qui sont à moitié des hommes, à moitié toute autre chose, et qui semblent plus incroyables que les centaures mêmes : tantôt tout un peuple dans un seul corps, tantôt deux jeunes filles qui sont des petits cochons (et une équivoque plus que bouffonne, prolongée pendant toute la scène, ne permet pas un seul instant d'oublier que ce sont des petits cochons ni d'oublier que ce sont des jeunes filles); ici des

qui a pour muse la fantaisie, ne crée pas comme Goëthe ou Milton. Il a, lui, son modèle sous les yeux : c'est la populace Athénienne, avec tous ses défauts et ses quelques restes de vertu. Mais il ne peut pas la faire entrer dans son plan comique telle qu'elle est dans la réalité : il ne peut pas encombrer la scène d'une seconde foule aussi nombreuse que celle pour qui les bancs mêmes du théâtre sont trop étroits. Alors de cette foule il fait un personnage : il la revêt d'un semblant de forme qui lui suffit, d'une apparence transparente qui laisse voir un peuple dans un homme. C'est un personnage bien plus multiple encore que le possédé nommé Légion ; un personnage qui semble ne pouvoir parler sans confondre le singulier et le pluriel, sans dire : « Nous sommes le peuple », ou « Je suis les Athéniens; » là est l'impossible, là est le jeu et la hardiesse de la fantaisie; et tandis que Milton nous donne son Satan, et Goëthe son Méphistophélès pour la représentation vraie de la puissance du mal, Aristophane ne nous donne son Dêmos que pour une forme de convention, pour un masque fictif, pour une image du peuple athénien, et plus le personnage est impossible, plus les railleries tombent droit sur le vrai peuple : Aristophane n'en demandait pas plus. Il nous semble que ces quelques réflexions et ces exemples justifient assez le sens que nous avons attaché au mot *fantaisie* et le fréquent emploi que nous en avons fait.

oiseaux qui font des lois, comme si Dieu avait laissé aux oiseaux leurs lois à faire; là des nuées qui parlent en vers lyriques, comme si le tonnerre n'était pas la seule langue des nuages. Et pourtant, en dépit du bon sens à chaque minute défié, tous ces personnages vivent. Ils vivent, mot qui ne peut pas être défini par d'autres mots, mais que personne n'a besoin de comprendre. Aristophane croyait en ses personnages, et forçait la foule à croire en eux comme lui. Il nous semble que, si nous avions assisté à la représentation des *Chevaliers*, nous nous serions demandé, au sortir du théâtre : De Démos ou de moi, lequel est le plus vivant?

Les auteurs de la comédie moyenne ne suivirent pas Aristophane dans cette route doublement périlleuse de la fantaisie entièrement émancipée et de la réalité transportée sans déguisement sur la scène. Moins grands poëtes, et vivant dans un temps moins libre, ils n'auraient pu ni égaler son succès ni compter sur son impunité. Ils avaient hors d'Athènes un modèle déjà ancien et fameux, mais que personne, si ce n'est Cratès peut-être [1], n'avait encore mis à profit, et dont l'imitation pouvait leur concilier la faveur du peuple sans leur faire craindre les vengeances des lois : c'était Épicharme, et la comédie Sicilienne.

La liberté n'était pas grande à la cour de Hiéron, et il n'aurait pas laissé contrôler publiquement ses actions et ses lois par un poëte railleur. Nous savons en même temps

[1] Aristote, *Poétique*, V, 5.—Anonyme, Περὶ κωμῳδίας, XXIX.

que la comédie Sicilienne était venue de Mégare[1], et avait conservé plusieurs des caractères qui distinguaient dès l'origine les grossiers essais comiques des Doriens. S'il leur manquait la riche imagination et l'abondance poétique qui semblent avoir été de tout temps le privilége de la race Ionienne, les Doriens avaient l'esprit juste et observateur, un langage bref et incisif. Frappés des habitudes et des manies que chaque profession donne à celui qui l'exerce, leurs premiers auteurs comiques s'attachèrent à représenter les ridicules des divers états. Les cuisiniers de Mœson étaient la joie de Mégare [2], et, à Sparte, dans les divertissements mimiques des Δεικήλικται, le marchand de fruits et le charlatan étranger jouaient un grand rôle[3].

[1] Aristote, *Poétique*, III, 5.—Müller, *History of the literature of ancient Greece*, XXVII, 3, et XXIX, 4.

[2] *Athénée*, XIV, sect. 77, p. 659, b.—Festus, s. v. Mœson.

[3] Athénée, XIV, sect. 15, p. 621, d.— De ces divertissements de Sparte, peut-être de la comédie Sicilienne, le rôle du médecin avait pénétré dans la comédie moyenne, et déjà même chez Cratès, qui semble bien avoir été disciple d'Épicharme, et qui se rapprocha certainement d'Antiphane, son successeur, plus que de Cratinus, son contemporain. Ce qu'il y a de curieux, c'est que, sur le théâtre Athénien comme dans les mimes de Sparte, le médecin est un personnage étranger (ξενικὸν ἰατρόν, dit Athénée, en parlant des Deicelictes). Seulement, à Athènes, pour le faire étranger, on le fait Dorien; ce qui pourrait bien être, par contraste, un indice du point de départ de ce personnage. Nous avons vu un médecin Dorien apparaître un instant dans la scène d'Épicrate, citée au chapitre III, p. 123. Le 5e fragment, sans nom de comédie, de Cratès, nous en offre un autre (Mein., *Fr. Com. Gr.*, II, 249). Il semble même que les médecins Doriens aient été aussi à la mode dans la société Athé-

Épicharme adopta ce genre, en l'agrandissant. Longtemps adonné à l'étude de la philosophie et zélé disciple de Pythagore [1], porté à réfléchir et à résumer fortement ses observations et ses pensées, il concevait les caractères, comme il écrivait les sentences, sous une forme serrée et générale.

nienne que dans la comédie, au temps d'Alexis : car, dans une charmante tirade sur les contradictions bizarres de l'esprit humain, il reproche à ses concitoyens de refuser leur confiance aux remèdes qui leur sont ordonnés en dialecte Attique, et d'accepter avec joie ces mêmes tisanes dès qu'un peu d'accent Dorien les transfigure (Alexis, Μανδραγοριζομένη, fr. II ; Mein., *Fr. Com., Gr.*, III, p. 448). Argan a-t-il donc de tout temps aimé que Purgon lui parle en jargon ?

[1] Diogène Laërce, VIII, 78 ; Suidas, *s. v.* ; Plutarque, *Numa*, VIII. Quant à la tendance philosophique de l'esprit d'Épicharme, sans parler des travaux sur la nature des choses, et sur la médecine, ni des recueils de sentences qu'il avait laissés (Diog. Laërce, III, 78), elle se montre à découvert dans quelques-uns des fragments de ses œuvres qui nous ont été conservés par Diogène Laërce (III, 10-16). Il en est même un (Diog. Laër., III, 14) où nous retrouvons, dans un dialogue qu'on ne saurait dire comique, l'allure des dialogues philosophiques de Platon, et ces idiotismes, ce πανὺ μὲν οὖν, cet οὐδαμῶς, dont le grand disciple de Socrate s'est tant servi pour marquer le caractère toujours interrogatif des entretiens de son maître. On sait que Platon s'est beaucoup servi d'Épicharme (Alcimus, *ap. Diog. Laërt.*, III, 9), et le poëte avait lui-même deviné ces emprunts à venir, et les avait annoncés d'avance, avec un bel orgueil : « Je prévois, » disait-il, « et en ceci je vois clair, que le « souvenir de mes écrits demeurera. Quelqu'un les prendra, les « dépouillera du mètre qui les contient maintenant, et les habillant « d'un manteau de pourpre, les brodant de belles paroles, se ren- « dra par là invincible lui-même et s'assurera la victoire sur tous. » (Diog. Laër., III, 17.) Platon, dans le *Théætète*, invoque l'autorité d'Épicharme sur un point de philosophie scientifique, le mouvement universel, qui est justement traité dans un des fragments de ce poëte, conservé par Diogène Laërce (III, 12).

Le Parasite[1], l'Ivrogne[2] et le Paysan[3] comptaient parmi ses créations les plus populaires. Souvent il empruntait ses personnages à la mythologie, et ces dieux à visage humain, dont le peuple connaissait les portraits, devenaient dans ses pièces les types frappants des vices les plus grossiers. Hercule était un insatiable glouton[4] : une querelle d'Hephœstus, le dieu du feu, avec Héra, sa mère, était une scène de violences et d'injures dans une famille de bas étage[5]; dans *les Noces d'Hébé*, Neptune, Hercule et Mercure se faisaient pêcheurs à la ligne[6], pour approvisionner les tables

[1] Les Parasites avaient déjà paru sur le théâtre d'Athènes dans les Κόλακες d'Eupolis, mais ils ne portaient pas encore le nom sous lequel la comédie les illustra par la suite. D'ailleurs, les Κόλακες d'Eupolis étaient une pièce toute de satire personnelle contre le riche Callias et ceux qui vivaient à ses dépens (cfr. Mein., *Hist. Crit. Com. Gr.*, p. 130-137). La profession de parasite ne s'était pas encore constituée et répandue à Athènes; elle ne put y être que plus tard le sujet de satires générales.—De parasito apud Epicharmum, vide Athenœum, VI, sect. 28, p. 235, e.

[2] Athénée, X, sect. 33, p. 429, a.

[3] Une des comédies d'Épicharme avait pour titre ὁ Ἀγρωστῖνος (Athénée, III, sect. 91, p. 120, d, et XV, sect. 28, p. 682, a).

[4] Dans la comédie intitulée Βούσιρις (Athénée, X, sect. 1, p. 411, b). « D'abord, » disait un des personnages de cette pièce en parlant d'Hercule, « si tu le voyais manger, tu mourrais d'effroi. Son gosier frémit « au dedans de lui, sa mâchoire s'agite, ses molaires gémissent, ses « canines grincent, ses narines reniflent, ses oreilles s'émeuvent. »

[5] Dans la comédie intitulée Ἥφαιστος ἢ Κωμασταί.

[6] Cette scène est représentée sur un curieux vase qui a été l'objet du plus docte commentaire, dans l'ouvrage intitulé *Elite des monuments céramographiques*, par MM. Lenormant et de Witte (t. III, planche XIV). M. Lenormant a aussi rendu compte dans la *Revue archéo-*

de l'Olympe, transformé en cabaret licencieux; et les Siciliens reconnaissaient facilement leurs propres défauts dans leurs dieux, devenus, de tout point, leurs semblables.

L'ancienne comédie Attique n'avait pas épargné aux dieux la parodie et l'insulte; elle se moquait sans cesse de leur scandaleuse histoire : mais elle n'avait pas cherché à personnifier en eux les ridicules humains [1]. Les auteurs

logique (15 janvier 1850) d'un autre vase dont les peintures ont aussi été inspirées par Épicharme. Voir encore *Élite des mon. céram.* t. I, pl. XXXVI.

[1] Il ne faut pas croire non plus que le drame satyrique fût conçu dans le même esprit que les comédies mythologiques d'Épicharme ou de ses imitateurs Athéniens, Antiphane, Eubulus, Alexis. Le drame satyrique était, selon l'heureuse expression d'un ancien, la tragédie en gaîté (παίζουσα τραγῳδία.—Demetrius, *de Elocut.*, § 169). Il avait pour personnages les dieux et les héros, non plus dans des temples, dans des palais, mais dans les forêts et les champs, au milieu des antres et des rochers (Vitruve, V, 8), et mêlés, non plus aux guerriers et aux peuples, mais aux satyres pétulants. De là, toute l'étrangeté des aventures et la licence des propos. Mais le vrai drame satyrique n'avait nullement pour but d'attaquer, sous prétexte de mythologie, et en la personne des dieux et des héros, les vices des hommes, les ridicules des contemporains de l'auteur. Nous aurons à dire plus tard comment cet élément nouveau s'y glissa peu à peu, à mesure que les différents genres de l'art dramatique grec se confondirent et empiétèrent l'un sur l'autre. Le drame satyrique ne se lança dans la satire des simples mortels, domaine spécial de la comédie, que lorsqu'il sortit de sa nature propre et de ses premières lois. Tant qu'il y resta fidèle, il y avait, même dans les plus grotesques portraits des dieux, qu'il ne s'interdisait pas, quelque chose de fabuleux encore et de monstrueusement surhumain. Ainsi, dans l'*Omphale* du poëte Ion, Hercule avait trois rangées de dents, et, mal rassasié par les aliments dont se satisfait notre faim, dévorait en silence le bois même et les charbons du foyer (Tzetzès, *Chil.*, III, 115, 937; Athénée, X, sect. I, p. 411, b). Et puis, au milieu des

de la comédie moyenne le firent, comme Épicharme : au rebours de la mythologie primitive, dont les personnages avaient représenté sous une forme idéale les forces de la nature et les facultés ou les passions de l'homme, ils inventèrent un Olympe nouveau dont les habitants devinrent les burlesques symboles des instincts les plus matériels et de la plus franche malhonnêteté. Les railleries qu'Aristophane lance aux dieux sont des personnalités, comme ses attaques contre Cléon, tandis qu'Antiphane, Anaxandride, Eubulus et Alexis raillent en eux, non les puissances du ciel,

scènes les plus réjouissantes, apparaissaient des vers « qui nous « montrent que le point de départ du drame satyrique était, si bas « qu'il dût descendre, le ton même de la tragédie », comme l'a dit M. Patin, dans une savante et charmante étude sur ce genre singulier (*Revue des deux Mondes*, 1ᵉʳ août 1853, p. 509). Dans le *Sylée* d'Euripide, Mercure vendait Hercule, le demi-dieu athlétique, comme esclave de campagne; et quand l'acheteur, Sylée, demandait si c'était un serviteur de basse nature, comme tant d'autres, « Non, « certes, » répondait Mercure, « il est loin d'avoir la nature basse ; « tout au contraire, son air commande le respect; point de lâcheté « ni de complaisance servile, mais, à voir son vêtement et sa mas-« sue, un bel éclat, et un grand air d'énergie. » (Philo Jud. *Quod omn. prob. lib. sit.*, § 15.) Sylée s'apercevait bientôt que Mercure avait dit vrai, et parlait à Hercule de ce ton tout tragique : « Nul ne « veut placer dans sa maison plus fort que soi, ni s'acheter un « maître au lieu d'un esclave. Mais, toi, rien qu'à te regarder, cha-« cun tremble. Tes yeux sont de feu, comme ceux d'un taureau qui « regarde fixement un lion prêt à l'attaquer. Jusqu'à ton silence, « je te le reproche ! On dirait que tu n'es pas un serviteur, et que « tu veux commander plutôt qu'obéir. » (Phil. Jud. *l. c.*) Mais dans ses paroles, mieux encore que dans son silence, Hercule faisait enfin éclater sa force et sa grandeur. Après avoir tout ravagé, il s'est mis

mais les vices de la terre, revêtus d'une forme allégorique et visible. Silène est leur Falstaff, et Mercure leur Scapin.

Ils empruntèrent aussi à Épicharme sa manière de créer des types généraux de certains caractères et de certaines situations. Choisissant les personnages qui leur semblaient être déjà dans la vie réelle les plus comiques par eux-mêmes, les cuisiniers et les parasites, par exemple, ils composèrent de chacun de ces états un modèle unique qu'ils ramenèrent sans cesse sur le théâtre, ne renouvelant que par la verve des détails, la curiosité et l'intérêt[1]. Ce n'était pas encore assez pour animer et soutenir leurs

à table, il mange, avec un de ces appétits qu'on pourrait appeler Homériques, comme certains rires. Sylée le surprend, mais ne le trouble pas. «Viens,» dit à son maître l'indomptable esclave : « cou-« che-toi là, et buvons. Essaye-moi sans retard à ce jeu des coupes : « il faut voir si tu me vaux. » (Philo Jud. *l. c.*) Et comme Sylée le reprenait rudement et voulait le ramener à l'humilité d'un serviteur, Hercule s'écriait, dans un élan d'orgueil qui couronne, résume et surpasse tout le reste : « Vienne le feu, vienne le fer! Brûle, con-« sume ma chair! Bois mon sang noir jusques à t'en gorger! Les « astres descendront au-dessous de la terre, la terre s'élèvera au-« dessus du ciel, avant que tu ne me contraignes à te flatter d'un « seul mot! » (*Philo Jud. Quod omn. prob. lib. sit.*, § 4). — Les poëtes de la comédie moyenne se gardaient bien d'élever ainsi la voix et de faire si grande la mythologie qu'ils raillaient.

[1] Il est aisé de comprendre comment ces personnages, toujours les mêmes, continuaient cependant et méritaient de continuer à plaire, si on songe aux valets de notre ancien théâtre et à l'inépuisable gaîté qu'ils entretenaient sur la scène. C'étaient aussi des rôles traditionnels que les Mascarille, les Crispin et les Lisette : mais il fallait peu de chose pour leur donner une nouveauté suffisante. Un simple trait, un seul incident était assez pour les sauver de la mono-

nombreuses pièces : aussi exquissèrent-ils à grands traits quelques figures en qui se résumaient le genre de vie, les coutumes et le langage qui distinguaient les unes des autres les diverses professions : les paysans, les joueurs de flûte, les ravaudeuses, les pêcheurs ; ce sont là autant de

tonie. Voyez le Scapin de Molière. Boileau a dit, nous le savons bien :
> Dans le sac ridicule où Scapin s'enveloppe,
> Je ne reconnais pas l'auteur du Misanthrope :

mais entre l'autorité de Molière et celle de Boileau, nous sommes plus porté vers la première que vers la seconde. Cette scène même du sac, que le satirique voudrait effacer, nous y attachons un grand prix. Comment! après que Scapin a joué les deux pères pour le compte des deux fils, il ne lui sera pas permis de continuer pour son propre compte? La vengeance, qui est la volupté des dieux, ne pourra pas être celle des fripons? Molière, par un coup de son art, a tiré son fourbe du nombre des fourbes ordinaires et originaires de la farce Italienne, en le montrant fourbe non-seulement par nécessité, par intérêt, par devoir de valet, non-seulement quand il s'agit de boire du vin d'Espagne, de garder une montre, ou d'acheter une esclave à des Égyptiens, mais encore fourbe par plaisir, par nature, pour prendre sa revanche du tour que le vieillard lui a joué (jouer un tour à Scapin, quelle audace!); et devant ce fripon complet, *sibi constans*, élevant son industrie de ruses à la hauteur d'un art et presque d'un principe, parlant du courage qu'il faut avoir dans l'adversité tout comme Sénèque, et se faisant un devoir de ne pas laisser dire qu'impunément on l'aura mis en état de se trahir soi-même, il faudra crier au Tabarin, ne pas voir le comique sous le grotesque, et méconnaître l'intention, le bonheur de Molière qui renouvelait ainsi le moule séculaire des valets adroits? Sans doute, il était plus beau de créer le Misanthrope, il sera plus original même de créer Figaro : mais il faut aussi distinguer, et apprécier comme des créations charmantes encore, quoique d'un ordre moindre, les détails par lesquels les génies privilégiés rajeunissent et s'approprient les types qu'ils empruntent, les personnages qui sont du domaine public.

titres de comédies qu'Antiphane nous fournit à lui seul [1].

Le meilleur exemple à donner en même temps de la persistance avec laquelle les poëtes de la comédie moyenne revenaient sans cesse sur le même sujet et sur les mêmes personnages, de l'entrain vigoureux qu'ils dépensaient tous à varier leurs plaisanteries sur un thème commun, et aussi de l'importance accrue qu'avait à leurs yeux tout ce qui touchait aux plaisirs (importance déjà révélée par le rôle que les courtisanes jouaient dans leurs pièces), l'exemple qu'il faut choisir, disons-nous, c'est l'acharnement des poëtes de la comédie moyenne sur les marchands de poisson. Certes, c'est là une profession qui ne semblerait mériter aujourd'hui

> Ni cet excès d'honneur, ni cette indignité.

Mais il paraît qu'à Athènes, du temps d'Antiphane, ceux qui vendaient la marée sur le marché faisaient à ce métier des fortunes royales [2], s'autorisaient de leurs richesses pour exercer envers tous une insolence sans pareille, et profitaient de la gourmandise publique pour faire payer un congre aussi cher que Priam paya Hector à Achille, c'est-à-dire son pesant d'or [3]. De là, les hyperboles les

[1] Mein., *Fr. Com. Gr.*, III, p. 3, 24, 9, 12 ; et bien d'autres encore qu'il serait trop long d'énumérer.

[2] Alexis, Πυλαῖαι, *fr. unic.*, 3; Mein., *Fr. Com. Gr.*, III, p. 475.

[3] Diphile, Ἔμπορος; Athénée, VI, sect. 10, p. 226, e. — Diphile rappelle en cet endroit les riches présents que décrit Homère dans le XXIVe livre de l'Iliade :

> Ἑκτορέης κεφαλῆς ἀπερείσι' ἄποινα (*v.* 576).

plus bouffonnes. Selon Alexis, « les poissons sont aussi
« bien les ennemis des hommes sur terre que sur mer :
« vivants, ils se repaissent des noyés ; morts, ils dévorent
« les acheteurs [1] ;» ce qui les fait appeler anthropophages [2].
Il faut être millionnaire pour se permettre une anguille :
si vous avez été arrêté, la nuit, dans quelque carrefour, par
un voleur qui vous a enlevé votre manteau, allez le lendemain matin au marché, et dès que vous verrez un homme,
connu pour n'être pas riche, acheter une anguille à l'étalage de Micion, saisissez-le, et qu'on le mène au cachot : à
coup sûr, c'est votre larron d'hier soir [3]. Plût aux dieux
qu'on pût aussi aisément sévir contre Micion lui-même,
encore plus insigne larron ! Du moins, s'il ne vend pas à
prix fixe, si on le voit diminuer tout à coup ses prétentions
pour conclure une affaire longtemps débattue, il sera convaincu, par le fait même, d'avoir d'abord exagéré la valeur
de sa marchandise, et on l'emprisonnera : ainsi le veut la
nouvelle loi d'Axionicus [4]. Axionicus est le Solon des Halles
Athéniennes : il fait voter tout un code de commerce destiné à réprimer l'impertinence et l'avidité des marchands
de poisson. Nous venons de voir le premier article. L'article
second leur ordonne de vendre debout. Assis, ils en prenaient à leur aise : ils n'écoutaient pas les offres, ils ne

[1] Alexis, Ἑλληνίς, fr. unic.; Mein., Fr. Com. Gr., III, p. 413.

[2] Eustathius ad Homerum, p. 16, 30, 12. Cfr. Antiphane, Βουταλίων, fr. unic., 12 ; Mein., Fr. Com. Gr., III, 36.

[3] Alexis, Ἐπίκληρος, I; Mein., Fr. Com. Gr., III, p. 414.

[4] Alexis, Λέβης, fr. III; Mein., Fr. Com. Gr., III, p. 438

répondaient pas. On dit même qu'Axionicus prépare pour l'an prochain un amendement plus sévère encore : ils ne vendront plus que pendus ! Ils ressembleront ainsi à un dieu de théâtre du haut de sa machine, et, du haut de leur potence, ils expédieront plus vite les chalands [1]. Mais ni lois ni railleries n'aboutissent: les marchands de poisson volent toujours. Ils feraient de Neptune le plus riche des dieux, s'ils lui payaient seulement la dîme de leur gain quotidien [2]. Quand *l'ennemi des méchants* (sorte d'Alceste en belle humeur qui ne devait pas être le moins original des personnages d'Antiphane) passait en revue et essayait de classer, selon leurs démérites, ceux qu'il haïssait, il allait peu à peu du moins mauvais au pire, et, après les nourrices, les pédagogues, les sages-femmes, les prêtres subalternes de Cybèle, arrivaient enfin, disputant aux banquiers la dernière place, les marchands de poisson [3]. Ils savent tant de tours et de détours pour tromper le public ! Auprès d'eux, « les poëtes ne sont que des rado-
« teurs. Les poëtes n'inventent rien de nouveau, et ne font
« qu'emprunter à droite et à gauche. Mais il n'est pas de
« race plus rusée ni plus féconde en perfidies que les
« marchands de poisson. Il leur est défendu par la loi
« d'arroser leur étalage [1] ? Oui : mais dès qu'un de ces
« hommes impies voit ses poissons se dessécher, il engage

[1] Alexis, Λέβης, fr. IV; Mein., *Fr. Com. Gr.*, III, p. 439.
[2] Diphile, Ἔμπορος, Athénée, VI, sect. 10, p. 226, a.
[3] Antiphane, Μισοπόνηρος, *fr. unic.*; Mein., *Fr. Com. Gr.*, III, p. 85.

« une querelle sur place, on en vient aux mains, et sou-
« dain, faisant semblant d'avoir reçu un coup mortel, il
« tombe au milieu de ses poissons, comme inanimé. Vite
« on crie : De l'eau ! de l'eau ! Un compère saisit un seau,
« mouille à peine le prétendu mourant, et inonde les
« poissons. On dirait alors qu'ils viennent d'être pêchés à
« l'instant[2] ! » Une rouerie si raffinée ne va pas sans une
grande stupéfaction des spectateurs. Aussi, « moi qui avais
« toujours tenu les Gorgones pour une fable, je crois en
« elles, depuis que je fréquente le marché : car je ne puis
« regarder les marchands de poisson sans être métamor-
« phosé en caillou. Je suis forcé de détourner les yeux
« quand je leur parle : sans quoi, en voyant à quel prix
« ils mettent un goujon, je serais pétrifié à l'instant[3]. »
« Que les chefs de l'armée portent haut le sourcil, je crois
« qu'ils ont tort; mais je ne m'étonne guère que les
« honneurs dont la république les entoure les rendent
« hautains. Mais quand je vois un marchand de poisson
« faire le fanfaron, je suffoque[4]. Un général est d'un
« abord mille fois plus facile et rend bien plus humaine-
« ment réponse à vos questions, que ne font ces maudits
« marchands. Vous les interrogez, ils ne vous regardent
« pas ; ils restent penchés vers la terre comme le pauvre
« Télèphe des tragédies, occupés à chercher quelqu'un de

[1] Autre article à ajouter au code d'Axionicus. Voyez p. 217.
[2] Xénarchus, Πορφυρα, I; Mein., *Fr. Com. Gr.*, III, p. 621.
[3] Antiphane, Νεανίσκοι, I; Mein., *Fr. Com. Gr.*, III, p. 91.
[4] Alexis, Ἀπεγλαυκωμένος, II; Mein., *Fr. Com. Gr.*, III, p. 391.

« leurs ustensiles ; ils se taisent (ils ont bien raison de se
« taire ! un seul mot de leur bouche tue roide) ; ou bien
« ils murmurent entre leurs dents quelques paroles dont
« ils mangent la moitié. —Combien ce brochet?—Torze
« boles.—Ce qui veut dire quatorze oboles¹. Ou bien vous
« demandez le prix de deux anguilles de mer.—Dix oboles.
« —C'est bien cher ; en veux-tu huit?—Oui, pour une
« seule.—Allons donc, l'ami, ne plaisante pas, et finis-
« sons-en.—Prix fixe ; passe ton chemin ; bonsoir.—Cela
« n'est-il pas plus amer que le fiel même²? » De ces cita-
tions, que nous avons multipliées à dessein, pour montrer
comment les poëtes de la comédie moyenne entendaient
la variété, on peut aisément conclure ce que devaient être
ces caractères qu'ils ramenaient si souvent sur la scène,
comme le parasite et le cuisinier.

Une autre nouveauté de la comédie moyenne, quant à
la création des caractères, c'était l'introduction, devenue
fréquente, sur le théâtre Athénien, de personnages étran-
gers à Athènes. On a bien dans Aristophane Pseudartabas,
l'ambassadeur Perse, un Mégarien, un Béotien³, et des
envoyés de Lacédémone⁴ ; mais ils ne paraissent pas pour

¹ Amphis, Πλάνος, I ; Mein., *Fr. Com. Gr.*, III, p. 313.—Le texte
dit : κτὼ βολῶν, pour ὀκτὼ ὀβολῶν : mais notre nom de nombre
français, *huit*, ne se prête pas à une abréviation. Nous avons été
obligé de traduire par un équivalent, et de renchérir sur la cherté
de ce brochet. La réputation des marchands de poisson Athéniens
ne justifie-t-elle pas cette hyperbole?

² Alexis, Ἀπεγλαυκωμένος, II ; Mein., *Fr. Com. Gr.*, III, p. 391.

³ Dans *les Acharniens*.

⁴ Dans *Lysistrate*.

leur propre compte, et simplement comme hommes : ce ne sont pas les mœurs de chaque peuple qui sont peintes, mais seulement ses rapports avec le peuple Athénien [1]. Au temps et d'après le témoignage indirect de la comédie moyenne, il semble qu'Athènes sorte de son égoïsme orgueilleux, soit que ses défaites lui aient appris à se considérer elle-même moins complaisamment, soit que ses philosophes aient déjà commencé à la convaincre qu'il y a partout des hommes, et que l'humanité sous toute ses formes diverses est curieuse à étudier, soit que le seul besoin de trouver des sujets de rire non exploités jusquelà explique assez ce changement. Quelle que soit la cause, le changement lui-même n'est pas douteux. A ne consulter que les titres des comédies, il est évident déjà. Antiphane, à lui seul, suffirait amplement à le prouver. Les Égyptiens, l'Arcadien, la Béotienne, le Byzantin, le Carien, la femme de Délos, la femme de Dodone, l'habitant d'Épidaure, la femme d'Éphèse, la Corinthienne, la femme de Lemnos, l'habitant de Leucade, le Lydien, l'homme du Pont, le Scythe, le Tyrrhénien [2], toutes ces

[1] Nous ne voulons pas omettre *les Babyloniens* d'Aristophane : mais ce qu'on sait, par la parabase des *Acharniens* (*v.* 634 *et seqq.*), sur cette comédie perdue, est un argument de plus pour nous : la pièce était toute politique et Athénienne. Dans la collection des Fragments des Poëtes Comiques Grecs, de M. Meineke, il y a (II, p. 966 et seqq.) le travail le plus complet sur le sujet et la portée des *Babyloniens*, par M. Th. Bergk.

[2] Cfr. Mein., *Hist. Crit. Com. Gr.*, p. 329. Voir aussi plus haut ce

comédies du même auteur devaient nécessairement retracer les particularités de mœurs et de langage, les ridicules locaux de chacun des peuples dont elles avaient les noms pour titres. On retrouve, en effet, dans les fragments des poëtes de la comédie moyenne, un grand nombre de traits qui dénotent, aussi bien que les titres de leurs pièces, cette attention nouvelle appliquée à saisir gaîment les différences des peuples. Ici, c'est un Lacédémonien qui dit en son dialecte : « Nous sommes des hommes de labeur « et de courage patient. Les Athéniens parlent beaucoup « et mangent peu. Les Thébains mangent beaucoup [1] ; » là, c'est l'éloge de l'éducation rustique et rude des petits enfants telle que les Scythes l'entendent [2]; dans le *Busiris* d'Éphippus, Hercule disait : « Ne sais-tu pas que je suis « Argien, et que les Argiens s'enivrent toujours avant « d'aller au combat?—Aussi, » lui était-il répliqué, « ils « prennent toujours la fuite [3]. » Appelés de plus loin encore, les Égyptiens apparaissaient au milieu de la foule des villes Grecques, dans la pièce qu'Anaxandride avait

que nous avons dit du rôle du médecin Dorien dans la comédie moyenne (p. 211, note 3).

[1] Eubulus, Ἀντιόπη, I; Mein., *Fr. Com. Gr.*, III, 208. Cfr. Athénée, X, sect. 11, p. 417, b—418, a, sur la voracité des Béotiens.

[2] Antiphane, Μισοπόνηρος, *fr. unic.*; Mein., *Fr. Com. Gr.*, III, p. 85. — « Que ton cuisinier vienne de l'Élide, et tes joueuses de flûte « d'Eginum, » dit aussi Antiphane, qui abonde en renseignements sur la spécialité de chaque pays (*Fragm. Inc.* XI; Mein., *Fr. Com. Gr.*, III, p. 138).

[3] Ephippus, Βούσιρις, *fr. unic.*; Mein., *Fr. Com. Gr.*, III, p. 322.

appelée *les Villes;* et dans une suite d'antithèses spirituelles le contraste entre les Grecs et les Égyptiens était mis en lumière : « Nous ne pouvons pas nous allier : l'esprit de
« nos mœurs et de nos lois n'est pas le même. Tu t'age-
« nouilles devant le bœuf, et je le sacrifie à mes dieux.
« Tu regardes l'anguille comme un être céleste, moi, je la
« regarde comme un plat exquis. Tu ne manges pas le porc,
« et je ne connais pas de viande plus agréable. Tu adores
« le chien, et je le bats quand il me vole mon repas. Nous
« n'avons pour prêtres que de vrais hommes, vous ne
« voulez que des prêtres mutilés. Quand tu vois un chat
« triste, tu pleures : moi, je le tue et l'écorche volontiers.
« La musaraigne est une puissance chez vous ; dans mon
« pays, elle n'est rien [1]. »

Mais, malgré sa tendance marquée à présenter des types généraux, la comédie moyenne ne négligea pas entièrement les caractères individuels et précis. La satire personnelle, bien qu'elle eût adouci sa figure et sa voix, était encore directe et franche. Les poëtes commencèrent cependant dès lors à chercher dans leur propre imagination des personnages neufs et originaux, représentant non plus un métier, ou une classe de la société, ou les mœurs particulières d'un peuple, mais une forme seulement vraisemblable ou possible de la nature humaine. Tel était le diseur de proverbes [2] d'Antiphane; et Cervantes a

[1] Anaxandride, Πόλεις, *fr. unic.;* Mein., *Fr. Com. Gr.,* III, p. 181.
[2] Antiphane, Παροιμιαζόμενος, ap. Photium, *Lex.,* p. 538, 25 ; Mein., *Hist. Crit. Com Gr.,* p. 278.

montré, près de deux mille ans plus tard, quelle peut être la puissance comique d'un tel personnage, riche de toute la sagesse des nations, et débitant avec une verve intarissable tous les dictons où elle est déposée, pour arriver à celui qui convient le mieux à la circonstance dont il est frappé. Comment pourrions-nous désormais trouver risibles les inventeurs de longues généalogies, puisque nous-mêmes nous nous efforçons de rendre un ancêtre Grec à Sancho Pança, le paysan espagnol?

Toutefois, l'art dramatique attendait encore une représentation plus complète et mieux ordonnée de la nature humaine. La comédie ancienne avait cherché l'homme dans la vie publique et dans les vices ou les défauts dont le contre-coup pouvait atteindre les intérêts de l'État. La comédie moyenne s'était indirectement rapprochée de la vie privée; mais tantôt elle avait abusé des types et des allégories, tantôt elle avait borné ses observations à quelques parties restreintes de la société. La comédie nouvelle mit sur la scène la vie intime de la société tout entière, et tout l'homme lui-même, *ce sujet divers et ondoyant*. Ménandre et Philémon, les premiers, comprirent et créèrent les caractères comiques, tels qu'ils ont été compris et reproduits dès lors dans toutes les littératures. A eux appartient l'honneur d'avoir ouvert la voie dans laquelle a marché et prospéré la grande comédie. Arrêtons-nous donc un moment à considérer cette nouvelle phase de l'art dramatique et les causes qui ont fait sa richesse et son empire.

On a dit : « l'homme est double, » pour marquer à la fois l'union actuelle et la distinction essentielle de l'âme et du corps. Dans un tout autre sens, l'homme est triple. D'abord, chaque homme est lui-même, et peut dire : moi. Il a un corps dont il est possesseur et une âme dont il est responsable, une tâche à remplir qui est la sienne et non celle d'autrui, son activité propre et sa volonté libre, avec des facultés que lui ont mesurées la prescience suprême et la toute-puissante volonté. En naissant, il a reçu de Dieu des aptitudes distinctes : à mesure qu'il vit, il reçoit de ce qui l'entoure des impressions qui lui sont personnelles : les mêmes événements n'agissent pas de même sur tous : où l'un succombe, l'autre triomphe : ce qui m'attendrit laisse mon frère froid. Dans sa nature première, qu'il n'a pas faite lui-même, dans ses actions où sa liberté se manifeste, dans ses passions que les incidents du dehors excitent en lui et qui modifient son caractère ou luttent avec sa volonté, chaque homme est et reste un individu.

Mais ce n'est pas un individu isolé. Il a des contemporains et des concitoyens. Dieu, qui dispose de l'immensité et de l'éternité, a marqué à chacun sa place dans l'espace et son jour dans le temps. J'ai une intelligence qui travaille et produit par elle-même : mais d'autres intelligences travaillent et produisent en même temps que la mienne, et sur ce même point de la terre où je vis : je m'instruis de leurs expériences, et je m'enrichis de leurs découvertes.— J'ai une sensibilité qui m'est propre : mais les événements

qui m'ont épargné ou les spectacles que je n'ai pas vus ont été vus ou sentis par d'autres qui vivent à mes côtés : leurs émotions réagissent sur moi : je me joins à leur joie et je me plains de leurs douleurs que, sans eux, je n'aurais jamais connues : leur amour et leur haine, leurs craintes et leurs désirs me gagnent comme par une contagion secrète.— J'ai une volonté; mais elle n'est ni la seule ici-bas, ni toujours certaine de transformer en actions ce qu'elle a résolu : les libertés d'autrui tempèrent la mienne en la contrariant ; et même parmi ceux qui vivent sous le même ciel et dans le même siècle que moi, quelques-uns me sont unis par des liens plus étroits encore que les titres de contemporains ou de concitoyens : j'ai des amis et des parents, dont l'esprit, les sentiments, la volonté ont sur moi plus d'influence ou de pouvoir que tous les autres.— Chaque homme est un individu, mais un individu engagé dans une génération, dans un peuple, dans une famille, dont il est jusqu'à un certain point solidaire, dont les idées se reflètent dans son intelligence, dont les passions éveillent des échos dans son cœur, dont les volontés pèsent sur sa liberté.

Ce n'est pas tout : l'homme appartient à un ensemble plus vaste que celui d'une famille, d'un peuple ou d'un siècle : il fait partie d'une race qui a son unité, le même créateur, une nature générale, une mission commune, et une vie continue à travers la suite des années qui passent et des générations qui disparaissent. — Les hommes ont

des intelligences inégales; mais ils ont tous, à divers degrés, les mêmes facultés régies par les mêmes lois : la logique peut varier ses formules : le raisonnement ne peut pas changer sa marche. — Les hommes sont diversement sensibles ; mais leurs passions ont toujours et partout des points de ressemblance :

> Facies non omnibus una,
> Nec diversa tamen, qualem decet esse sororum.

Leur volonté, qui est libre, semblerait peut-être au premier abord échapper à toute loi générale; mais quand même les devoirs éternels, auxquels Dieu veut que cette volonté se range pour être sage, n'établiraient pas entre tous les hommes des rapports, éternels aussi, ils se ressembleraient déjà par cela même qu'ils sont tous nés entièrement et également libres.

Chaque homme donc est un individu en possession d'une existence et d'un caractère purement personnels ; mais il vit en société avec d'autres individus plus ou moins semblables à lui, et en même temps il participe de la nature universelle et immuable qui est celle de l'humanité. C'est dans ce sens que nous disions tout à l'heure : « L'homme « est triple. » Que l'art dramatique, appelé à le peindre tout entier, efface ou obscurcisse un de ces trois caractères : il affaiblit ses beautés autant qu'il mutile la vérité. Le poëte oublie-t-il que chaque homme est un individu? Ses personnages n'auront pas un nom propre qui me les fasse

reconnaître. Oublie-t-il que les hommes sont divers selon leur siècle, leur pays, leur place dans la société ou dans la famille? Ses personnages n'auront ni rang, ni date, ni patrie, dont je me souvienne et qui les distinguent l'un de l'autre à mes yeux. Oublie-t-il que tous les hommes ont quelque chose d'éternellement commun entre eux? Ses personnages ne seront plus des hommes, mais de fantasques anomalies, et ils ne pourront pas m'intéresser, puisqu'ils ne me ressembleront pas.

Les poëtes de la comédie nouvelle eurent le grand bonheur, ou plutôt l'admirable sagacité de comprendre que, nulle part aussi bien que dans la vie privée, l'homme ne se montre et ne se développe sous ces trois aspects. Dans la vie publique, les premiers—orateurs ou gouvernants— ont seuls le droit d'être eux-mêmes : le reste est le *profanum vulgus* qui fait nombre, et vote par masses. En même temps, dans la vie publique, qui est l'arène où se débattent les intérêts du moment, où se montrent les prétentions de chaque classe, où dominent les partialités de chaque peuple, le domaine de l'art dramatique se restreint ; il se consacre presque tout entier aux vérités locales, et néglige presque forcément celles qui sont communes à l'humanité entière. Il a fallu tout le génie d'Aristophane pour que ses comédies pussent conserver un intérêt autre que celui d'un document précieux à l'historien, et survivre aux questions politiques nées et mortes avec la guerre du Péloponnèse, aux luttes de la démocratie et de l'aristocratie

Athéniennes, aux habitudes et aux passions qui en faisaient l'à-propos. Dans la vie privée, au contraire, les caractères personnels sont comme à leur aise et dans tout leur jour, quels qu'ils soient, les petits comme les grands, les timides ou les sots aussi bien que les habiles et les audacieux. Là se dessinent nettement tous les degrés de la hiérarchie sociale, depuis le maître jusqu'au serviteur, et depuis le riche jusqu'au mendiant. Là se parle simplement le langage de l'époque : là se montrent les mœurs du pays dans leurs plus curieux détails, et avec le sans-façon de l'intimité. Surtout c'est là qu'il faut aller chercher les relations de famille, les plus naturelles et les plus invariables de toutes : parents sévères ou faibles, amours de la jeunesse ou guerres de ménage, fils prodigues et valets rusés qui volent en même temps le père au profit du fils et le fils à leur propre profit, de tout temps ces personnages se sont groupés autour du foyer domestique ; c'est là qu'abondent les sujets de comédies et les modèles de personnages pour le poëte qui veut faire éclater sur la scène les intérêts et les sentiments éternels du cœur humain !

Quand le poëte comique ne néglige aucun des éléments que lui offrent notre nature et notre vie, son œuvre est parfaite, et complète est sa gloire. Il peint ces vices et ces défauts éternels que l'humanité partage et comprend toujours. Chacun de ses personnages a partout des tenants et des aboutissants. Tartuffe descend en ligne directe de la Papelardie du roman de la Rose. Il a reçu en héritage,

du Frate Timoteo [1] de Machiavel, sa dangereuse morale et son langage souple qui trouve avec le ciel des accommodements. Il est le maître Pierre Pathelin de la dévotion. Il a la Macette de Régnier pour aïeule, et le Basile de Beaumarchais pour petit-fils. Mais Tartuffe est le grand homme de la race, et son nom devient le nom de famille de tous les hypocrites passés, présents et à venir.

En même temps, Molière a fait dans Tartuffe un portrait d'histoire. Que Molière ait vraiment eu en vue une aventure contemporaine et l'abbé de Roquette, depuis évêque d'Autun, peu nous importe en ce moment, puisque nous

[1] Dans la comédie de la *Mandragola*, surtout dans la XI^e scène du troisième acte. L'intrigue, trop licencieuse pour être racontée ici, tend tout entière à ce but unique : persuader à Lucrezia d'être infidèle à son mari, et d'accueillir l'amour de Callimaco. Pour faire réussir la ruse indicible qu'il a imaginée à cet effet, Callimaco emploie Frate Timoteo. Celui-ci n'est donc qu'un Tartuffe aux gages d'autrui. Mais le ton, les raisonnements, la casuistique, et l'abus des mots religieux font la ressemblance. « La volontà è quella che « pecca, » dit-il, « non il corpo... Dice la Bibbia, che il figliuole di « Lotto, credendosi di essere rimase sole nel mondo, usarono col « padre; e perchè la loro intenzione fu buona, non peccarono. » Mais lisez plutôt le discours tout entier. Nous ne saurions faire ici une revue complète de tous les hypocrites qui ont précédé Tartuffe ou qui lui ont succédé. Mais il ne nous est pas permis d'omettre le don Pilone et le don Pilogio du poëte Siennois Girolamo Gigli. Le premier n'est qu'une imitation libre de Molière. Le second, dans la comédie intitulée *la Sorellina di don Pilone*, est une création originale, gaie avant tout, et dont on pourrait se servir avec avantage, dans une étude détaillée, pour montrer comment les caractères changent selon les pays : car don Pilogio est le vrai Tartuffe italien, bien mieux que le Frate Timoteo de Machiavel.

ne saurions vérifier si le modèle ressemblait au portrait. Mais à ne le considérer qu'en lui-même, on dirait que Tartuffe a vécu. Nous marquerions presque l'année de sa naissance : il a l'air de son temps, aussi bien qu'un air de famille avec les hypocrites de tous les temps. Au xvi^e siècle, il y avait des fanatiques belliqueux : parmi eux Tartuffe n'aurait point eu de place : il n'est point dans sa nature de chercher à faire triompher un parti, même pour profiter du succès. L'ambition n'a point de part dans son imposture, qui est en lui un vice, pour ainsi dire, tout privé et non fait pour les grands combats où les peuples entiers se mêlent. Tartuffe ne pouvait venir au monde que lorsque le catholicisme fut maître absolu et assuré du terrain, sous le règne de Louis XIV, et lorsque se préparait le règne de madame de Maintenon. L'hypocrisie n'aime pas les temps de lutte et d'incertitude : elle attend qu'il y ait un vainqueur pour prendre à coup sûr la bonne cocarde. Si Tartuffe avait paru cinquante ans plus tôt, tenant sa haire et sa discipline, on aurait pris sa ferveur simulée pour un arrière-goût de la dévotion séditieuse des ligueurs. Molière a pris le bon moment pour mettre son hypocrite en scène, et comme l'a dit Piron : « Si le Tartuffe n'était « pas fait, on ne le ferait jamais. »

Le vrai génie songe à tout. Venu juste à son heure, Tartuffe est aussi parfaitement à sa place. Tartuffe à la cour ne nous effraierait qu'à moitié. La cour a les yeux toujours ouverts, l'expérience et la défiance, l'habitude de

reconnaître les masques et de les percer, et la force toujours présente pour punir soudainement. Tartuffe n'aurait aucune chance de succès s'il choisissait pour théâtre de ses entreprises le séjour même du prince ennemi de la fraude. L'issue est bien plus douteuse, et nous prenons aussi personnellement une bien plus grande part à l'action, en voyant Tartuffe chez Orgon, qui est de condition commune et comme de notre voisinage. L'imposteur se glissant dans l'intérieur d'une maison et bouleversant toute une famille heureuse, excitant l'aïeule et le père contre les enfants, faisant chasser le fils, voulant épouser la fille, convoitant la femme, usurpant l'héritage, et compromettant l'ami exilé, voilà ce qui nous intéresse et nous émeut. Toutes les laideurs de l'hypocrisie se dessinent et ressortent, jusqu'à nous faire peur, sur ce fond admirablement peint de la vie bourgeoise, ordinairement douce et monotone.

Mais si nous trouvons déjà tant à admirer dans le caractère de Tartuffe, soit comme vérité générale, soit comme vérité relative au temps où Molière l'a conçu, et à la région où il l'a placé, que dirons-nous, quand nous observerons tout ce que ce caractère renferme de particulier et de personnel? Jamais, sur aucun théâtre, aucun personnage n'a paru qui fût lui-même et lui seul plus que Tartuffe. Il est à la fois rusé et maladroit, sagace et aveugle : à l'église, il a vu du premier coup qu'Orgon est une proie faite pour lui : après une longue habitude

de vivre auprès d'Elmire, il n'a pas vu qu'elle le méprise et le haït. Il sait de longs détours pour capter ou retenir la tendresse d'Orgon : à peine se trouve-t-il seul avec Elmire, qu'il pose le masque, et agit en effronté. Tout à l'heure il commandait au son de sa voix et combinait la moindre de ses attitudes : mais il est l'esclave irréfléchi de ses désirs brutaux, qu'il raconte maintenant dans le plus étrange langage, en même temps mystique et sensuel. C'est tantôt un fourbe consommé qui se cache, tantôt un aventurier imprudent qui se perd en voulant pousser à bout sa fortune, et qui va s'offrir de lui-même à la justice, dont il rencontre la vengeance quand il réclame son appui. Personnage plein de contrastes, mais dont les contrastes mêmes s'accordent et s'expliquent l'un l'autre : il est hypocrite de religion, précisément parce qu'il a des passions grossières : il fallait ce voile à ses vices. Il est adroit tant qu'il réussit : ne devrait-il pas l'être surtout au moment de la crise et quand le succès chancelant réclame les suprêmes efforts ? Non, le danger l'égare au lieu de l'éclairer; et quand sa propre ruse a tourné contre lui, pendant que sa prison s'apprête, il croit qu'il vient de réussir et qu'il n'a plus qu'à s'établir dans sa maison : le grand imposteur devient la dupe d'un exempt. En un mot, c'est le Tartuffe de Molière, et non aucun autre homme.

S'il était besoin de prouver que c'est le mélange parfait de ces trois éléments, vérité générale, vérité relative, et originalité personnelle qui rend si dramatique le person-

nage de Tartuffe, nous ne choisirions pas un autre argument que l'Onuphre de la Bruyère. Certes, ce ne sont ni les observations fines ni les traits de vive satire qui font défaut dans ce portrait : mais il manque à Onuphre, pour être comique, un entourage et un caractère propre. Nous n'assistons pas au jeu de ses ruses et au mal qu'il fait : nous ne suivons pas ses progrès dans l'esprit de ses dupes. Il n'a aucune passion, ni ambition, ni avidité, ni ardeur sensuelle, qui accompagne et motive son hypocrisie : son habileté constante et minutieuse s'use sans dessein arrêté et sans profit : on dirait que la fausse dévotion est seulement un rôle où il se complaît et qu'il joue par amour de l'art, en acteur désintéressé. L'Onuphre de la Bruyère, c'est l'imposture décrite : le Tartuffe de Molière, c'est un imposteur qui se dresse, vivant et dramatique, devant nos yeux.

Si Molière a remporté sur tous le prix de son art, c'est qu'il était également créateur puissant, observateur exact, et philosophe habile à embrasser d'un coup d'œil l'unité variée de cette pauvre race humaine qu'il a si bien prise tour à tour en haine, en pitié, en amour, en mépris. Si les poëtes de la comédie nouvelle eurent, dans l'antiquité, une célébrité si grande, et, par l'entremise de Plaute et de Térence, une action si prolongée sur la comédie moderne, c'est que, les premiers, ils eurent pour unique et constant système de peindre à la fois l'humanité de tous les temps et la société de leurs jours, dans des personnages qu'ils

créaient eux-mêmes, donnant à chacun son caractère propre et original. Réussirent-ils complétement dans ce triple effort?

Nous recommencerions volontiers ici à déplorer la perte de leurs œuvres, et à supplier les habiles investigateurs des manuscrits inconnus de chercher partout une pièce entière de Ménandre ou de Philémon : car il est presque impossible de bien voir, dans cinq ou six fragments d'une comédie, ce que les caractères mis en scène avaient de particulier et de personnel. Quant à Philémon, tout ce que nous savons, c'est que la variété et les contradictions de la nature humaine l'avaient vivement frappé : « Pour-
« quoi Prométhée, » écrivait-il dans une pièce dont le titre est perdu, « pourquoi Prométhée, qui nous a, dit-on,
« tous façonnés, hommes et animaux, n'a-t-il pas donné
« à notre race, comme à chaque espèce de bêtes, une seule
« et même nature? Tous les lions sont courageux : par
« contre, tous les lièvres sont timides. Vous ne voyez pas
« un renard simple et un renard rusé : eussiez-vous réuni
« trente mille renards, vous leur trouverez à tous une
« seule nature et les mêmes mœurs. Mais parmi nous
« autres hommes, autant de corps vous compterez un à
« un, autant vous distinguerez de différentes humeurs [1]. »
Mais qui sait si Philémon poëte valait Philémon observateur, et s'il portait dans la création de ses personnages

[1] Philémon, *fr. inc.*, III ; Mein., *Fr. Com. Gr.*, IV, p. 32.

imaginaires la même variété qu'il avait remarquée dans les caractères des hommes qui vivaient autour de lui?

Heureusement nous en savons un peu plus sur quelques-uns des personnages de Ménandre, et nous pouvons dire que, s'il était surtout remarquable par une imitation délicate des mœurs contemporaines et par l'intelligence des sentiments généraux de nos âmes, il ne manquait pas non plus de cette vigueur d'imagination qui marque de traits distincts et précis les caractères qu'elle crée. Il savait tracer des portraits d'après nature, et leur donner un grand air de ressemblance. Denys, tyran d'Héraclée, dut se récrier avec une admiration cynique et se bien reconnaître lui-même, si jamais quelque compagnon d'orgie lui lut ces vers des *Pêcheurs*[1] : « Le gros porc était étendu « sur le ventre. Il menait une vie de débauches telle qu'on « ne peut la mener longtemps. « Voici, disait-il, la mort « que je désire tout particulièrement, la seule qui soit « belle à mon gré : mourir couché sur le dos, le ventre « tout sillonné par des plis de graisse, pouvant à peine « parler, et tirant l'haleine du fond de la poitrine, mais « mangeant encore, et disant : « Je crève de volupté. » Attaquer un tyran étranger n'est pas une hardiesse républicaine qui ressemble à celle d'Aristophane : mais colorer ainsi une figure de gourmand est une grande hardiesse poétique et le fait d'un écrivain qui sait mettre en vive

[1] Ménandre, Ἁλιεῖς, I, II, III; Mein., *Fr. Com. Gr.*, IV, p. 74.

lumière les vices saillants de ses originaux. C'est de ce talent que Ménandre fit preuve, et avec le plus grand éclat, dans celle de ses comédies qui avait *Thaïs,* la courtisane, pour titre et pour sujet.

Cette pièce comptait parmi les plus remarquables de notre poëte : tous les témoignages des auteurs anciens s'accordent sur ce point : « Ce fut cette comédie, » dit Martial, « qui peignit pour la première fois les amours « lascifs des jeunes gens : la véritable courtisane, ce n'est « pas la *Glycère* de Ménandre, mais sa *Thaïs*[1]. » Nous avons vu déjà comment, dans le prologue, il avait dit à la muse : « Chante cette femme telle qu'elle est[2]. » Cette prière avait pleinement réussi : car Lucien dit que la Thaïs du théâtre était bien la Thaïs de la ville[3] ; et Properce, à son tour, nous apprend ce qu'elle était, lorsqu'il rappelle « la Thaïs de l'élégant Ménandre, cette femme qui coûte « cher, courtisane vraiment comique, qui éblouit et « trompe les valets les plus fripons[4]. » Ce personnage et cette comédie méritaient, en effet, un rang à part parmi les œuvres de Ménandre. Il n'avait placé les courtisanes dans la plupart de ses drames que pour avoir occasion de décrire les premiers troubles de la jeunesse égarée par ses désirs, et pour montrer ce que la famille entière souffre

[1] Martial, *Epigramm.*, XIV, 187.
[2] Voyez plus haut, page 196.
[3] Lucien, *Præc. Rhet.*, 12.
[4] Properce, IV, 5, 43 et seqq.

des désordres d'un fils. Dans sa *Glycère*[1], il avait célébré l'hétère sincèrement affectueuse et aimée ; dans *Thaïs*, il peignit la vie et les mœurs d'une femme faisant marchandise et métier de l'amour, regardant à l'or seul et non à la main qui apportait l'or, coquette irrésistible auprès des riches qu'elle voulait ruiner, railleuse impitoyable pour les pauvres qu'elle venait de faire, Célimène vénale, rusée et moqueuse, qui donnait le ton au monde élégamment corrompu des courtisanes, ce monde des trésors prodigués, de la volupté régnant en souveraine, et de l'esprit licencieux et brillant.

Mais ce sont les personnages d'invention qui donnent vraiment la mesure du génie poétique, et il faudrait étudier surtout Ménandre dans ceux de ses héros dont les défauts devenaient le titre des comédies où ils tenaient la première place : *l'Incrédule, l'Homme qui se lamente sur lui-même, le Superstitieux, l'Homme morose, le Calomniateur, le Flatteur*[2]. C'était le talent de Ménandre d'approprier l'intrigue aux caractères, si bien que chaque incident semblait amené par les personnages eux-mêmes, comme la punition de leurs maladresses, ou la récom-

[1] Il est probable que Ménandre n'avait point fait une comédie de ce nom. Mais Glycère était certainement le personnage le plus important d'une de ses comédies (cfr. Meineke, *Menandri et Philemonis Reliquiæ, Ed. maj.*, p. 38).

[2] Ménandre, Ἄπιστος ; Mein., *Fr. Com. Gr.*, IV, p. 87 ; Αὑτὸν Πενθῶν, *ibid.*, p. 93 ; Δεισιδαίμων, *ibid.*, p. 100 ; Δύσκολος, *ibid.*, p. 106 ; Καταψευδόμενος, *ibid.*, p. 147 ; Κόλαξ, *ibid.*, p. 151.

pense de leurs qualités, ou la conséquence nécessaire de leurs défauts. Dans *la Prêtresse*, par exemple, il voulut montrer les folies d'une superstition dont les progrès commençaient à devenir inquiétants et dont les Pères de l'Église [1] devaient plus tard accuser éloquemment les excès. Le culte de Cybèle s'était naguère singulièrement répandu et corrompu en même temps. Réuni d'abord au culte de Demêter [2], il finit par se confondre avec les orgies Dionysiaques [3], dont il imita bientôt les désordres. Des jongleurs d'Asie le surchargèrent de rites nouveaux, dont la bizarrerie même ne fit qu'accroître la popularité. C'était surtout dans les derniers rangs du peuple que ces jongleurs recrutaient leurs adeptes. Mais, pour que la censure comique fût plus frappante, Ménandre mit en scène une femme qu'il nomma Rhodé, mariée, et distinguée tant par l'éducation que par la naissance, mais égarée par le fanatisme et qui oubliait sa condition au point de se faire inscrire parmi les prêtresses décriées de Cybèle. Son mari cherchait à l'éclairer sur le compte des charlatans qui s'étaient vantés auprès d'elle d'avoir, par leurs cérémonies, tout pouvoir sur les puissances des cieux [4] :

[1] Arnobe, VII, 17; Minucius Félix, XXI.

[2] Demêter a, dans le chœur de l'*Hélène* d'Euripide (v. 1304 et seqq.), tous les attributs qui appartiennent à Rhéa, déjà confondue avec Cybèle en Phrygie. Cfr. quoque Strab., X, p. 470.

[3] Cet élément Dionysiaque commença à se glisser dans le culte de Rhéa-Cybèle, par la Phrygie, où on disait qu'elle avait purifié Dionysus, et qu'elle l'avait initié aux mystères (Apollod., III, 5, § 1).

[4] Cfr. Platon, *de Republicâ*, II, cap. vii, p. 364, b,—365, a : « Des

« Non, Rhodé, » lui disait-il, « les dieux ne remettent pas
« à un être mortel le soin de protéger un autre mortel en
« leur nom. L'homme qui n'aurait qu'à heurter des cym-
« bales pour forcer une divinité à descendre vers lui,
« serait plus puissant que la divinité même ; ces cymbales
« ne sont qu'une ressource de l'audace et un gagne-pain
« inventés par des hommes impudents, qui forgent des
« machines pour se jouer du monde [1]. » Mais ces paroles
n'étaient pas écoutées, et Rhodé perdait tout sentiment

« prêtres ambulants et des devins vont aux portes des riches, per-
« suadant partout que, par des sacrifices et des enchantements, ils
« font descendre du ciel en eux la puissance de vous remettre,
« grâce à des réjouissances et à des fêtes, toute faute que vous ou
« vos ancêtres auriez commise ; et si quelqu'un a un ennemi auquel
« il veuille nuire, ils se font forts de perdre à peu de frais celui qui
« leur sera désigné, au moyen d'invocations et de conjurations ma-
« giques, qui obligent, disent-ils, les dieux à leur obéir. Et ils
« appellent les poëtes en témoignage, pour appuyer tous ces dis-
« cours. Tantôt ils chantent que le mal est aisé :

« Toute la troupe des hommes peut embrasser le vice
« Aisément : le chemin est uni, et le but est fort près.
« Mais les dieux ont mis, entre la vertu et nous, bien des sueurs et un
[chemin long et escarpé.
(Hésiode, *les Heures et les Jours*, 285-290.)

« Tantôt, pour prouver que les hommes peuvent mener les dieux à
« leur gré, ils citent Homère, parce qu'il a dit :

« Les dieux eux-mêmes sont aussi maniables :
« Par des sacrifices et par des prières flatteuses,
« Par des libations et par la fumée des victimes, les hommes les font
[changer de dessein,
« En les suppliant, lorsqu'un homme a franchi les bornes et commis une
[faute.
(Homère, *Iliade*, IX, 493, seqq.)

« Ils invoquent aussi une foule de livres de Musée et d'Orphée, en-
« fants de la Lune et des Muses ; » etc., etc.

[1] Ménandre, Ἱέρεια, 1 ; Mein., *Fr. Com. Gr.*, IV, p. 140.

de sa dignité, à ce point qu'elle quittait la maison conjugale pour suivre les processions bruyantes de Cybèle. « O femme, » lui disait alors son mari, « franchir comme
« tu l'as fait le seuil de ce vestibule, c'est passer la borne
« prescrite à une épouse vertueuse. A la porte du vesti-
« bule, la femme qui se respecte doit s'arrêter. Mais
« se jeter dans la foule et courir les rues, en hurlant des
« injures aux passants ! laisse les chiens le faire, Rhodé,
« ne les imite pas [1]. »

Mais les défauts humains ont plus d'une face, et Ménandre aussi savait façonner plus d'un masque pour chaque défaut. A côté de la superstition tumultueuse et désordonnée de Rhodé, il plaça Phidias, le superstitieux timide et mou [2]. Phidias est de ceux qui tremblent au plus léger bruit : après le Δεισιδαίμων, Ménandre écrira encore un Ψοφοδεής.[3]. Phidias est de ceux dont Philémon disait : « Quand je vois
« un homme tourner la tête au premier éternuement, à la
« moindre parole, à un bruit de pieds, c'est un homme
« jugé : il est bon à vendre; qu'on le mène au marché.
« Chacun de nous marche et parle et éternue pour son
« propre compte : qu'importe aux autres [4] ? »—Il importe

[1] Ménandre, Ἱέρεια, II ; Mein., *Fr. Com. Gr.*, IV, p. 141.

[2] Ménandre, Δεισιδαίμων. Le superstitieux, dans cette pièce, était énergiquement appelé ὅλολυς, c'est-à-dire, selon l'explication de Photius, γυναικώδης, καὶ κατάθεος, καὶ βάκηλος (cfr. Mein., *Fr. Com. Gr.*, IV, p. 103).

[3] Mein., *Fr. Com. Gr.*, IV, p. 225.

[4] Philémon, *fr. inc.*, XIII ; Mein., *Fr. Com. Gr.*, IV, p. 38.

à Phidias! Tout est pour lui présage et menace. Les cris d'une chouette ont un sens plus précis que les oracles de la Pythonisse, et le ciel n'envoie pas par les routes un rat qui ne soit l'avant-coureur de quelque grande vengeance. « Dieux que j'honore! » s'écrie Phidias, « faites tourner à « bien ce malheur! En attachant ma chaussure, j'ai cassé « la courroie du soulier gauche. »—« Imbécile, » lui est-il répondu, « tu devais t'y attendre. La courroie était tout « usée, et, dans ta ladrerie, tu n'as pas voulu acheter des « souliers neufs [1]. » Mais Phidias ne s'était pas trompé : il sent qu'il va tomber malade, et voilà pourquoi ce morceau de cuir s'est rompu. Quelle impiété notre homme a-t-il donc commise pour mériter la colère des dieux ? A-t-il passé, comme un athée superbe, et sans plier les genoux, devant les pierres que la dévotion du peuple a consacrées dans les carrefours? A-t-il retardé d'un jour sa visite de chaque mois aux prêtres d'Orphée? Il ne se rappelle rien : pourtant il avoue ce crime qu'il ignore; il s'en repent, il veut s'en purifier. Ses amis ont beau lui dire que les maladies viennent d'un mouvement déréglé des humeurs et non de l'oubli de quelque petite pratique religieuse, il s'obstine dans sa croyance et dans ses remords : il prendra un magicien pour médecin : « Un aveugle ne s'y trompe-« rait pas [2].... Tenez, prenons les Syriens pour exemple : « quand, par l'attrait de la gourmandise, ils ont trans-

[1] Ménandre, Δεισιδαίμων, II; Mein., *Fr. Com. Gr.*, IV, p. 101.
[2] Ménandre, Δεισιδαίμων, V; Mein., *Fr. Com. Gr.*, IV, p. 103.

« gressé leur loi et mangé du poisson [1], leurs pieds et
« leur ventre enflent tout à coup : alors ils se mettent dans
« un sac et vont se coucher dans la rue, sur le fumier,
« s'humiliant tant qu'ils peuvent pour apaiser la déesse [2]. »
Que répondre à de tels arguments? Les amis de Phidias
n'ont plus qu'à le laisser faire et à lui dire : « O Phidias !
« si tu étais véritablement malade, il te faudrait chercher
« un vrai remède; mais ton mal est imaginaire : un remède,
« imaginaire aussi, te convient. Figure-toi seulement qu'il
« te guérit : il te guérira. Fais venir une troupe de femmes
« pour te frotter des pieds à la tête chacune à son tour,
« et pour te purifier avec des fumigations de soufre : qu'on
« puise de l'eau à trois sources différentes, qu'on y mêle
« du sel et des lentilles, et qu'on t'arrose ensuite [3].... » Et
Phidias se guérira de sa maladie, mais non de sa superstition!

Le chef-d'œuvre de Ménandre, au gré de son détracteur
même, Phrynichus Arrhabius [4], était *le Misogyne*, et
Dêmyle, le héros de cette comédie, nous semble un personnage plus remarquable encore que Phidias et Rhodé.
La superstition est un égarement de l'esprit, qui devient

[1] Les Syriens s'abstenaient de manger du poisson : voir le fragment de Timoclès cité plus haut, p. 137.

[2] Ménandre, Δεισιδαίμων, IV; Mein., *Fr. Com. Gr.*, IV, p. 102.

[3] Ménandre, Δεισιδαίμων, I; Mein., *Fr. Com. Gr.*, IV, p. 100.—On peut utilement comparer à ces fragments de Ménandre le portrait du superstitieux par Théophraste (Théophr., *Charact.*, c. XVI. éd. Schneider).

[4] Phrynichus, *Epit.*, p 417.

aisément dramatique, parce qu'il entraîne toujours à sa suite des actions coupables ou ridicules ; mais la haine des femmes s'exhale d'ordinaire en discours et en malédictions : les Misogynes de comédie sont le plus souvent des hommes restés fidèles au célibat et qui déclament sur les malheurs de leurs amis moins prudents. Le Dêmyle de Ménandre est marié, et c'est l'expérience du mariage qui lui a donné sa haine pour les femmes. Que ne reproche-t-il pas à la sienne ? Tyrannie domestique, dépenses de toilette, dévotion plus coûteuse encore que la coquetterie ! « Elle « achète dix mines un demi-setier de parfums; il lui faut « des boîtes dorées pour enfermer ses sandales [1]... Au « logis, nous sacrifions cinq fois par jour, et, à chaque « sacrifice, sept esclaves rangées en cercle jouent des cym- « bales, tandis que les autres poussent les hurlements « consacrés. Ce sont surtout les dieux qui nous ruinent, « nous autres maris : toujours des fêtes à chômer [2] !... « En un mot, la femme est de nature un être rétif et « emporté [3], et je ne puis plus supporter une telle vie. » — « C'est que tu prends ta vie à gauche, » répond un ami ; « tu ne regardes dans le mariage que ses mauvais côtés « qui te chagrinent, et tu fermes les yeux à ses avantages. « Où donc trouverais-tu, Dêmyle, un seul bien auquel ne « soit attaché aucun mal ? Une femme dépensière est à

[1] Athénée, XV, sect. 44, p. 691, c; Pollux, VII, 87.
[2] Ménandre, Μισογύνης, IV, V; Mein., *Fr. Com. Gr.*, IV, p. 165.
[3] Stobée, tit. 73, 46.

« charge, dis-tu ? Elle ne souffre pas que son mari mène la
« vie qu'il aimerait ? Mais elle donne à l'homme un grand
« bonheur, des enfants. Si vous tombez malade, elle vous
« soigne avec zèle : si la fortune vous abandonne, votre
« compagne, du moins, vous reste : si vous mourez, elle
« vous revêt du linceul et vous fait enterrer décemment.
« Voilà ce qu'il faut considérer sans cesse et mettre en
« regard des ennuis journaliers ; et par là l'ensemble de
« ta destinée te paraîtra facile à supporter. Mais si tu
« passes tout ton temps à faire le relevé de tes chagrins,
« sans faire la balance des profits, tu te désoleras éternel-
« lement[1]. » Dêmyle n'entend pas raison : il déteste sa
femme, et, pour se venger, il met en œuvre toutes les
injures et toutes les persécutions qu'il peut inventer contre
elle. Elle perd patience, et « lui jure par le soleil qu'elle
« va le traduire en justice et l'accuser de mauvais traite-
« ments[2]. » La menace ne fait qu'irriter encore plus

[1] Ménandre, Μισογύνης, I ; Mein., *Fr. Com. Gr.*, IV, p. 164.
[2] Ménandre, Μισογύνης, VI ; Mein., *Fr. Com. Gr.*, IV, p. 166 Κα-
κώσεως γραφή, dans le langage juridique des Athéniens, ne se rap-
portait pas à tous les mauvais traitements. Quand l'accusé était tra-
duit en justice à cause de sa femme, il pouvait être condamné s'il
l'avait personnellement maltraitée en quelque manière que ce fût,
ou s'il menait une vie de débauche (Diogène Laërce, IV, cap. III,
sect. 3, § 17 ; cfr. Plut. Alcib., 8), ou s'il avait manqué à l'étrange
loi de Solon dont Plutarque parle (Sol., 20, Erotic., 23). Dans la
pièce de Cratinus intitulée Πυτίνη, ou *la Bouteille*, la Comédie était
représentée comme la femme du poëte, et portait contre lui une
γραφὴν κακώσεως, parce qu'il la négligeait et donnait tout son amour
à la Bouteille (*Schol. ad Aristoph. Equit.* 399).

Dêmyle; d'ailleurs, l'habitude de gronder, de maudire et de tourmenter sa femme est devenue le fond de son caractère, l'unique affaire de sa vie, et pour ainsi dire sa seule consolation au milieu de tant de soucis. Il lui faut un rude châtiment, et il n'y échappera pas. L'effet suit de près la menace; Dêmyle est appelé au tribunal, et s'entendant condamner, sans doute à quelque grosse amende, « Voilà, » s'écrie-t-il, « où vous amènent deux pages de l'écriture « d'un greffier, et une seule drachme consignée entre les « mains d'un juge¹ ! » Nous ne croyons pas Dêmyle corrigé : s'il avait profité de la leçon, ce serait lui-même, et non le greffier employé par sa femme, qu'il accuserait de son nouveau chagrin.

Il est un autre personnage que Ménandre a souvent reproduit dans ses pièces et qu'il a varié avec un grand art : le soldat fanfaron. Les matamores de notre ancien théâtre nous ont habitués à faire peu de cas de ce personnage et à le considérer comme un expédient convenu pour mettre de la gaîté, bonne ou mauvaise, dans les comédies qui en manqueraient sans lui. Ni *le Pédant joué* de Cyrano de Bergerac, ni *le Brave* de Baïf, ni *Jodelet duelliste* de Scarron, ni même *l'Illusion* de Corneille n'ont dû changer cette opinion. Même sur le théâtre Romain, ce personnage nous semble le moins heureux de tous. La verve folle et entraînante de Plaute a su le rendre prodi-

¹ Ménandre, Μισογύνης, VII; Mein., *Fr. Com. Gr.*, IV, p. 166.

gieusement bouffon ; la grâce poétique et les malices
mesurées de Térence nous font oublier parfois qu'en
lisant *l'Eunuque,* nous nous amusons moins de Thrason
lui-même que de la courtisane et du parasite qui le
jouent. Mais les plaisanteries excessives de l'un et les
nuances trop adoucies de l'autre prouvent également que
nul fanfaron vivant et vrai n'avait posé devant Térence ni
devant Plaute. Quand ils mettaient en scène des pères,
des amoureux, des courtisanes, des parasites, leurs
propres observations venaient s'ajouter à celles des poëtes
qu'ils imitaient, et ils mêlaient les mœurs Romaines
aux mœurs Grecques de leurs modèles ; mais de leur
temps, le soldat fanfaron était le personnage le plus
étranger, le plus inconnu, le moins naturel à Rome, où
le courage était trop général pour n'être pas modeste, et
où un faux brave n'aurait pu risquer le récit de ses vic-
toires imaginaires, sans que les vraies victoires des soldats
Romains ne vinssent à la fois démasquer ses mensonges
et dépasser ses fictions !

La Grèce, au contraire, sous les successeurs d'Alexan-
dre, avait perdu ses antiques vertus nationales, et ne
connaissait plus guère, en fait de courage, que celui de
ses maîtres et celui de ses menteurs. Le peuple ne voyait
plus dans la guerre que la vie incertaine et la mort
violente : « Servir dans les armées, » disait un personnage
de la comédie de Ménandre appelée *le Dépôt,* « ce n'est pas
« un métier qui enrichisse, c'est un métier qui nous fait

« seulement vivre au jour le jour, et qui peut d'un jour
« à l'autre nous laisser mourir de faim; car nous le savons
« par expérience, les soldats n'ont pas d'avenir assuré [1]. »
—« Tu n'es pas un homme, » écrivait Philémon ; « tu
« es un soldat, c'est-à-dire une victime nourrie pour le
« sacrifice [2]. » Aussi, ce n'était plus parmi les descendants
indignes de Thémistocle et de Miltiade, mais parmi les
barbares, Macédoniens ou Galates, que les rois Grecs
d'Asie recrutaient leurs armées : à leur service, quoi qu'en
ait dit Ménandre, enrôleurs et soldats s'enrichissaient
promptement, et sans grande dépense de belles actions.
Ils venaient apporter leur luxe de parvenus et leurs prétentions de gloire à Athènes, la cité des plaisirs faciles
et des faciles auditeurs. Si leur bravoure était fausse, leur
or était de bon aloi; et quand, parmi les oisifs de l'agora,
ils n'avaient pas trouvé des dupes sincères, prêtes à croire
de bonne volonté à dix géants tués et à deux montagnes
aplanies, ils prenaient à leurs gages des parasites qui se
faisaient de la crédulité une profession et un revenu, et
dont l'admiration les flattait encore, bien qu'ils en connussent par avance la feinte et le prix. Vrais personnages
de comédie dont les diverses aventures et les ridicules
apparents étaient bien faits pour attirer l'attention de
Ménandre, et contribuèrent pour une large part à sa
célébrité.

[1] Ménandre, Παρακαταθήκη, II; Mein., *Fr. Com. Gr.*, IV, p. 183.
[2] Philémon, *fr. incert.* LXIII, a; Mein., *Fr. Com. Gr.*, IV, p. 55.

Dans cinq, au moins, des pièces de Ménandre dont nous avons quelques fragments, un des principaux rôles était celui du soldat fanfaron. C'est au *Flatteur* que Térence a emprunté le *Thrason* et le *Gnathon* de l'*Eunuque*[1]; mais dans la pièce Grecque le soldat s'appelait *Bias*[2]; et le parasite *Struthias*[3]. Comme le titre l'indique assez, le sujet de la comédie était surtout l'adresse avec laquelle Struthias savait satisfaire et mettre à contribution le grossier orgueil de son patron. Bias se flattait d'être également invincible à la guerre et en amour, et aussi beau parleur que bon convive : ne l'eût-il pas dit, Struthias l'aurait deviné. « *Bias* : En Cappadoce, Struthias, j'ai bu « trois fois une coupe qui contenait cinq setiers de vin, et « pleine à rase-bords!—*Struthias* : Oh ! tu es un meilleur « buveur encore que le roi Alexandre.—*Bias* : Un aussi « bon buveur, oui, je l'avoue. — *Struthias* : Tu as fait là « quelque chose de grand[4] !... Et ton anecdote du « Cyprien qui me fait mourir de rire[5] !... N'as-tu pas aussi « possédé Chrysis, Corône, Anticyra, Ichas, enfin la petite « Nannium qui est si charmante[6] ! » Le jeune roi de Macé-

[1] Térence, *Eunuch.*, *Prol.* 30 et sqq.:
 Colax Menandri est ; in ed est parasitus colax
 Et miles gloriosus : eas se non negat
 Personas transtulisse in Eunuchum suam.

[2] Plutarch., *De adulat. et amic.*, p. 57, a.

[3] Athénée, X, sect. 44, p. 434, c.

[4] Ménandre, Κόλαξ, I; Mein., *Fr. Com. Gr.*, IV, p. 152.

[5] Ménandre, Κόλαξ, II; Mein., *Fr. Com. Gr.*, IV, p. 153.—Cfr. Térence, *Eunuch.*, III, I, 29-43, et III, II, 45.

[6] Ménandre, Κόλαξ, IV; Mein., *Fr. Com. Gr.*, IV, p. 154.

doine avait vivement frappé les imaginations par ses exploits, dont l'histoire semblait si fabuleuse que les Grecs ne tenaient plus aucune conquête pour incroyable, si ce n'est les conquêtes mêmes dont Alexandre les avait rendus témoins. Aussi son nom servait-il souvent de point de comparaison, et comme d'autorité, aux héros subalternes qui se chargeaient du soin de leur propre glorification : Ne « suis-je pas un véritable Alexandre ? » disait l'un d'entre eux : « quand je cherche quelqu'un, ce quelqu'un se pré« sente aussitôt comme de lui-même ; s'il me faut aller « quelque part, que ce soit au delà des mers, eh bien ! « les mers me livrent passage [1]. » Mais le rôle d'un Stru-

[1] Ménandre, *fr. incert.* XXXIX ; Mein., *Fr. Com. Gr.*, IV, p. 246.
—Il est fait allusion, dans ce fragment, à l'expédition d'Alexandre en Pamphylie, dont Plutarque parle ainsi : « La facilité avec laquelle
« il courut au long de la coste de Pamphylie, a donné occasion et
« matière à plusieurs historiens d'amplifier les choses à merveilles,
« jusques à dire que ce fut un exprès miracle de faveur divine que
« cette plage de mer se soubmeit ainsi gracieusement à luy, veu
« qu'elle a autrement tousjours accoustumé de tourmenter et tra« vailler fort asprement ceste coste-là tellement que bien peu sou« vent elle laissa à découvert les poinctes de roc, qui sont toutes
« de reng assez drues le long du rivage, au-dessoubs des haults
« rochers droits et couppez de la montagne. Et semble que Ménan« der même en une sienne comédie tesmoigne cette miraculeuse
« félicité, quand il dit en se jouant :

> « Cecy me sent son grand heur d'Alexandre,
> « Car si quelqu'un je cherche, il se vient rendre
> « Incontinent devant moi de luy mesme.
> « Si par la mer, qui maint homme fait blesme,
> « Il me convient aucun lieu traverser,
> « Je puis ainsi que sur terre y passer. »

(Plutarque, *Vie d'Alexandre.* XVII. Traduction d'Amyot, c. xxx.)

thias serait trop facile, s'il n'avait qu'à laisser parler le Bias dont les dieux lui ont accordé l'utile amitié. Il faut encore provoquer par des questions un récit déjà vingt fois entendu : c'est surtout dans les festins, et quand les auditeurs abondent, que le parasite doit ce secours à son patron; car, si le fanfaron se contente d'un confident, un seul admirateur ne lui suffit pas. « D'où te vient cette bles- « sure? » demande le compère.—« D'un javelot lancé avec « une courroie, » répond le charlatan guerrier.—« Et où « l'as-tu reçue, au nom des dieux?—A un assaut, pendant « que je montais à l'échelle pour escalader le mur....Quoi! « je parle sérieusement, et les voilà qui recommencent à « ricaner[1]! » Car tous les auditeurs n'étaient pas complaisants, et le faux Hercule en rencontrait parfois qui distinguaient fort bien sa massue fragile et creuse de l'arme solide dont le lion de Némée avait senti le poids[2]. Stratophane[3] s'entendait rappeler le temps où « il n'avait qu'une « mince chlamyde et un seul esclave[4]; » on lui disait en face : «Aspect dur au dehors, mais cœur lâche au dedans[5]. » Il était forcé de s'avouer que « ses manières d'étranger « et de soldat prêtaient aux moqueries[6]. » Alors il se

[1] Ménandre, *fr. incert.* XXXVII; Mein., *Fr. Com. Gr.*, IV, p. 245.

[2] Ménandre, Ψευδηρακλῆς; Plutarque, *De adulat. et amic.*, p. 59, e.

[3] C'était le nom d'un autre soldat fanfaron de Ménandre, dans la pièce intitulée Σικυώνιος. Plaute le trouva expressif et appela Stratophane son soldat, dans le *Truculentus*.

[4] Ménandre, Σικυώνιος, H; Mein., *Fr. Com. Gr.*, IV, p. 200.

[5] Ménandre, Σικυώνιος, V; Mein., *Fr. Com. Gr.*, IV, p. 201.

[6] Ménandre, Σικυώνιος, I; Mein., *Fr. Com. Gr.*, IV, p. 200.

plaignait d'Athènes « où un étranger qui débarque est
« aussitôt considéré comme ennemi et ne peut apporter
« un mobilier, sans que quelqu'un lui vienne enlever
« et confisquer tout[1]. » Mais son flatteur lui-même ne
l'écoute plus, et commence à réfléchir tout haut sur le
brave discrédité : « Il m'assassine. Ses festins ne font que
« me maigrir. Ah! quel habile homme et quel grand géné-
« ral... en paroles! Le maudit fanfaron[2]! » Il ne reste
plus au parasite qu'à quitter la robe noire ou brune de
son état, pour prendre la robe blanche des fiancés, et pour
aller célébrer ses noces[3] : il oubliera vite de quelle dupe
lui viennent les richesses qui ont décidé ce mariage. Nous
le soupçonnons même (ô dernière insulte!) d'épouser la
jolie servante dont Stratophane s'était épris autrefois et
qu'il avait achetée pour lui faire donner une éducation
libérale[4]. Stratophane est à plaindre, assurément.

Trouver des incrédules n'était cependant pas, dans les co-
médies de Ménandre, la plus grande mésaventure des sol-
dats fanfarons ; il les a montrés encore plus mal accueillis
par leurs maîtresses que par leurs auditeurs. Son *amant
détesté*, qu'il avait nommé Thrasonide, était un de ces pé-

[1] Ménandre, Σιχυώνιος, IV; Mein., *Fr. Com. Gr.*, IV, p. 201.
[2] Ménandre, *fr. incert.* XXXVIII; Mein., *Fr. Com. Gr.*, IV, p. 246.
[3] Pollux, IV, 119.
[4] Cfr. Ménandre, Σιχυώνιος, III; Mein., *Fr. Com. Gr.*, IV, p. 301:
« ...Il acheta en place une charmante fille dont il était amoureux, et
« il se garda bien de la donner à cette femme. Il l'a logée à part, et
« la fait élever comme il convient à une personne de condition libre. »

dants militaires, ainsi que les nomme Addison [1] — qui ont

> ...toujours en bouche angles, lignes, fossés,
> Vedette, contrescarpe et travaux avancés,

ainsi que l'a dit Corneille [2], — qui « font voler les armées « comme des grues et tomber les murailles comme des « cartons, » ainsi que l'a dit Montesquieu [3]. Mais le mensonge réussit moins bien à Thrasonide qu'à Dorante. Il a beau dire : « J'ai servi sous Callas et sous Agallias, sous « Ménétas et sous Perdiccas, et depuis trois ans entiers, « de par Jupiter ! sous Cinesias; j'ai aussi vaillamment « combattu à Chypre, car j'ai encore servi sous un des « rois de ce pays-là [4]; » en vain même il ajouterait à la liste de ses généraux celle de ses richesses, comme le soldat des *Pêcheurs* : il peut dire, en enflant la voix : « Nous « sommes riches, démesurément riches : voici de l'or de « Cyndes, et des costumes Persans, et dans la maison, « citoyens, nous avons des étoffes de pourpre, des ou- « vrages faits au ciseau et au tour, des figures en relief, « de petites coupes, d'autres coupes où sont sculptés « des animaux fabuleux, à moitié boucs, à moitié cerfs, « et d'autres encore qui ont de grandes anses [5]; » ni ses

[1] Dans le *Spectator*.
[2] Dans le *Menteur*, acte 1er, scène vi.
[3] Dans la 109e Lettre persane.
[4] Ménandre, Μισούμενος, II; Mein., *Fr. Com. Gr.*, IV, p. 168, 169.
[5] Ménandre, Ἁλιεῖς, IV; Mein., *Fr. Com. Gr.*, IV, p. 74. — On lit dans le texte :

> Περσικαὶ στολαὶ δ'ἐκεῖναι, πορφυραῖ, τορεύματα
> ἔνδον ἐστ', ἄνδρες, ποτηρίδια, τορεύματα....

trésors ni ses exploits ne l'embellissent aux yeux de celle dont il est amoureux ; car elle est d'avis que « jamais un « soldat n'a d'élégance, Jupiter lui-même essayât-il de le « façonner [1] ! » Pour comble de honte, c'est de sa propre captive que Thrasonide souffre ainsi les dédains : « Une « femme de rien, » dit-il, « une petite servante m'a rendu « esclave, moi qu'aucun ennemi n'a jamais pu dompter [2]. « Elle est dans ma maison, elle est en mon pouvoir, je la « désire.... et je me laisse refuser ce que je pourrais exiger « d'elle [3]. » Aussi ne peut-il rester en place, même la nuit ; il sort de sa maison et se met à marcher en long et

Comment croire que deux vers de suite finissaient par le même mot ? Nous avions conjecturé que, dans l'un des deux, il fallait lire τορ-νεύματα, lorsque nous avons trouvé dans Athénée (XI, sect. 17, p. 781, e) ces mots : Μένανδρος δὲ πού φησι καὶ ποτήριον τορνευτὸν, καὶ τορευτά. En recourant à la première édition de Ménandre par M. Meineke, nous y avons trouvé ce passage d'Athénée (*fr. incert.* CDXXXIV), et plusieurs exemples de τορεύτον et τορνεύτον confondus ; ce qui nous a semblé rendre notre conjecture assez probable, et nous avons traduit avec τορνεύματα.

[1] Ménandre, *fr. incert.* CXCII ; Mein., *Fr. Com. Gr.*, IV, p. 277.

[2] Ménandre, Μισούμενος, III et IV ; Mein., *Fr. Com. Gr.*, IV, p. 169.
—Peut-être Jaques Grévin songeait-il à ce fragment, quand il écrivait dans sa comédie de la *Trésorière :*

> Les escadrons et les combats
> N'eurent oncque si grand'puissance
> Que Monsieur n'y feit résistance :
> Et maintenant une beauté
> Triomphe de sa liberté.
> Encor' vraiment la damoiselle,
> Quand tout est dict, n'est pas si belle....

(acte III, sc. II ; *Théâtre de Jaques Grévin*, p. 80, éd. de 1572).

[3] Ménandre, Μισούμενος, V ; Mein., *Fr. Com. Gr.*, IV, p. 170.

en large au milieu de l'obscurité ; triste, car sa captive, l'entendant remuer dans la maison, vient de lui dire : « Pourquoi ne dors-tu pas ? tes promenades me rompent « la tête[1] ; »—seul, car son serviteur Géta a peur de l'ombre et refuse de suivre Thrasonide au delà du seuil[2]. Pendant que le pauvre amant se désole, « O Apollon ! » s'écrie Géta, « vis-tu jamais un homme plus malheureux que lui, « un amant plus contrarié dans ses vœux[3] ? » Thrasonide, en marchant, jette quelques paroles entrecoupées : puis il s'arrête devant son serviteur, et lui dit d'un ton de douloureuse envie : « Tu n'as jamais aimé, Géta ?—Non, cer- « tes », répond celui-ci, « ayant toujours eu l'estomac « creux[4]. » Cependant le désespoir de Thrasonide va toujours croissant : il demande son épée, s'emporte contre l'esclave dévoué qui la lui refuse ; puis, soudainement revenu de la fureur à l'abattement le plus tendre, il envoie des présents à celle qui le déteste, il la supplie et il pleure : que ne peut-il se faire aimer ? « S'il m'était donné », dit-il, « de voir mes souhaits ainsi exaucés, je reprendrais pos- « session de mon âme : car maintenant.... mais où trou- « ver des dieux assez justes pour le permettre, ô Géta ![5] » Enfin il se laisse aller un moment à l'espoir de fléchir la

[1] Ménandre, Μισούμενος, X ; Mein., *Fr. Com. Gr.*, IV, p. 172.
[2] Arrien, *Dissert. Epict.* III, 26.
[3] Ménandre, Μισούμενος, VI ; Mein., *Fr. Com. Gr.*, IV, p. 170.
[4] Ménandre, Μισούμενος, VIII ; Mein., *Fr. Com. Gr.*, IV, p. 170.
[5] Ménandre, Μισούμενος, VII ; Mein., *Fr. Com. Gr.*, IV, p. 170.

jeune femme : elle consent à le voir et à se montrer plus bienveillante : Thrasonide lui jure d'adopter d'autres mœurs et de ne plus l'effrayer en énumérant les ennemis qu'il a tués et en dépeignant leurs sanglantes dépouilles. Mais il s'était trop vite confié à un semblant de bonheur [1] : tous ses serments n'obtiennent qu'une réponse amère : « Je sais bien que l'ivresse dévoilera bientôt ta nature, qui « se masque à présent et cherche à se cacher [2] ; » et sans doute Thrasonide se voit enlever sa maîtresse par un rival [3] qui n'a pas besoin de serments pour faire croire à l'élégance de ses manières et à la douceur de son amour.

Lucien, dans un de ses dialogues [4], a imité à la fois ces deux comédies de Ménandre, le Flatteur et l'Amant détesté.

[1] Arrien, l. c.
[2] Ménandre, Μισούμενος, IX; Mein., Fr. Com. Gr., IV, p.171.
[3] Il est possible qu'il y ait eu, dans cette pièce, une sorte de conspiration d'un jeune amant aidé de ses amis pour délivrer la jolie esclave des obsessions de Thrasonide : peut-être la maison était-elle attaquée : « Je vois, » disait un personnage, soit un des assaillants, soit Thrasonide lui-même, « je vois qu'il me faut prendre en « main ma massue Lacédémonienne » (fr. XII; Mein., Fr. Com. Gr., IV, p. 172). Et il semble que le coup de main réussit : à qui, si ce n'est à un rival heureux de Thrasonide, se serait adressée cette douce invitation : « Entre maintenant, amant aimé? » (Fr. XI; Mein., Fr. Com. Gr., p. 172.) Thrasonide, sans doute, a dû faire une courageuse résistance : mais on a soin de l'épargner, c'est assez de le blesser dans son amour : « Ils détestent Thrasonide, » dit un autre fragment, « mais ils ne l'ont pas tué » (fr. VIII; Mein., Fr. Com. Gr., p. 173). Du reste, nous avouons que ce sont là de pures conjectures, que nous donnons sous toutes réserves et avec grande méfiance de nos propres inventions
[4] Lucien, Dialog. meretric., XIII.

C'est une scène entre un parasite, un soldat fanfaron et une courtisane : Léontichus parle des ravages qu'il a faits dans l'armée des Gallo-Grecs : Chénidas l'excite par ses éloges et ses questions, si bien que la belle Hymnis se lève et déclare que Léontichus est trop cruel pour être son amant. Que faire? Il faut que Léontichus choisisse entre sa maîtresse et sa gloire. Avouera-t-il que les Gallo-Grecs ont peu à se plaindre de lui? ou soutiendra-t-il jusqu'au bout son personnage de matamore, malgré le dégoût d'Hymnis? Il se décide enfin : « Va, » dit-il au parasite; « dis à Hymnis que j'ai beaucoup menti;... mais ne dis « pas que j'ai menti tout le temps. » Le dernier mot est très-comique, car le fanfaron reparaît dans l'amant. Mais Lucien n'a pu conserver au personnage de Ménandre toute son originalité : ce qui rend dramatique le rôle de Thrasonide, c'est qu'il est tour à tour ridicule par sa jactance, et intéressant par la passion qui humilie son orgueil. Combien d'art et de ménagements Ménandre ne dut-il pas employer pour que le même caractère pût à la fois expliquer la haine de la jeune captive, et se concilier par l'émotion la faveur des spectateurs !

Tous les soldats fanfarons de Ménandre n'étaient pas des amants aussi soumis et aussi respectueux que Thrasonide. Dans la comédie qui avait pour titre *les Cheveux coupés*[1], *Polémon* s'emportait aux derniers excès de la

[1] Cfr. Agathias Scholast., *Anthol. Pal.*, I, p. 147.

jalousie contre sa maîtresse qu'il soupçonnait d'infidélité : il l'accablait de reproches, lui déchirait ses vêtements, et mettait le comble à ses outrages en la dépouillant de sa belle chevelure. Mais bientôt il se repent d'une telle violence ; tout à l'heure il restait incrédule aux protestations de sa maîtresse : maintenant, il la voit honteuse et toute en larmes : il pleure lui-même, il se jette à genoux, il implore son pardon[1] : « Malheureux que je suis ! » dit-il : « mauvais fanfaron et mauvais jaloux ! Quelle femme j'ai « maltraitée[2] ! » et c'était par ces alternatives d'emportement cruel et de tendres remords que se développait le caractère de Polémon : car c'est un sujet également inépuisable pour tous les genres de l'art dramatique, qu'une lutte engagée entre des habitudes grossières, une nature emportée, et la passion qui tour à tour affermit les âmes les plus lâches et amollit les cœurs les plus durs.

[1] Philostrat., *Epist.* XXVI; Ed. Boissonade, p. 11.—Cfr. quoque Philostrat., *Epist.* 64, p. 38.
[2] Ménandre, Περικειρομένη, IV et V; Mein., *Fr. Com. Gr.*, IV, p. 186.

CHAPITRE VI.

DE LA SOCIÉTÉ AU TEMPS ET D'APRÈS LES COMÉDIES
DE MÉNANDRE.

La plupart des fragments de Ménandre ne sauraient donner des indices suffisants pour retrouver la figure et le signalement de chaque personnage. Mais l'intérêt qui nous attache à les lire ne s'affaiblit pas lorsqu'à défaut de caractères et de créations poétiques, nous y cherchons des détails qui nous aident à comprendre l'état et les mœurs de la société Grecque au temps de la comédie nouvelle.

Les Athéniens se reposaient. Tous ceux qui n'étaient pas des philosophes avides de vérité, ou de pauvres gens forcés à se nourrir par le travail de leurs mains, se laissaient aller à l'indolence : Épicure trouva des disciples tout préparés à accueillir et à interpréter selon leurs passions ou leurs goûts ses préceptes de l'ataraxie et du λάθε βιώσας. Comme nous l'avons déjà dit, il n'y avait plus de vie publique à Athènes; et lorsque, par hasard, quelques souvenirs de la gloire et de la liberté passées venaient

encore agiter pour un instant ce peuple amolli, il s'entendait bientôt reprocher ses généreuses mais faibles tentatives, comme des violences contraires au bon goût.

« O hommes! » disait alors un Apollodorus Carystius, « vous tous qui vivez aujourd'hui, quelle est votre folie « de quitter une vie agréable, et de travailler à vous rendre « malheureux, en vous faisant mutuellement la guerre? Au « nom des dieux! quel mauvais génie régit à présent nos « destinées? N'est-ce pas un génie barbare, ignorant de toute « élégance, qui ne sait pas distinguer le bon du mauvais, « et nous roule au hasard d'aventure en aventure? Je le « crois : car si c'était le vrai génie de la Grèce, choisirait-« il de voir les hommes s'entre-déchirer et tomber morts, « quand il pourrait les voir vivre au milieu de la joie et des « jeux, des festins et des concerts? Ne serait-ce pas, à vrai « dire, le bonheur des dieux? Et toi-même, dis-moi, ma « douce amie, n'accuses-tu pas aussi le génie qui nous « gouverne de barbarie et de rusticité? Combien plus « doux serait l'état des peuples, si nous changions notre « genre de vie! Tous les Athéniens pourraient boire à leur « soif; jusqu'à l'âge de trente ans, les chevaliers auraient « le droit d'aller passer dix jours entiers à Corinthe pour « un festin, couronnés et parfumés avant l'aube : les Mé-« gariens mangeraient leurs raves au lieu de les vendre ; « nos alliés quitteraient le camp pour les bains ; nous « nous verserions les vins de l'Eubée. O charmante déli-« catesse! Oh! ce serait vraiment vivre! Mais nous sommes

« esclaves d'un sort grossier [1]. » — En traduisant ces vers d'un poëte qui ne voit dans la paix que le repos, non l'activité libre et sûre de son succès, qui ne demande à l'entente amicale des peuples que la communauté et l'échange des jouissances, non les avantages d'une sérieuse alliance, nous n'avons pu nous empêcher de penser à la fraternité voluptueuse des Συναποθανούμενοι, cette association qu'Antoine et Cléopâtre avaient établie entre eux et leurs courtisans, pour mener et pour quitter ensemble une vie de délices continuelles.

Cependant tout n'était pas fatigue ou soif de plaisirs dans cette disparition des grandes ambitions de l'âme; la perte même de la liberté populaire ne suffirait pas à l'expliquer. Pour la comprendre, il faut encore tenir compte de certains progrès qui s'étaient accomplis dans les mœurs, au milieu des secousses et des revers que la république Athénienne avait éprouvés. L'égalité politique, qui avait coûté au peuple tant de déchirements, avait été détruite par l'aristocratie et par les autorités Macédoniennes; mais, au milieu et par l'effet de la licence démocratique elle-même, les diverses classes de citoyens s'étaient peu à peu rapprochées et mêlées : les mœurs étaient devenues plus humaines, plus faciles et plus douces. Quoique la fraternité et la charité fussent des mots encore inconnus, la sym-

[1] Appollodorus Carystius, Γραμματειδιοποιός, *fr. unic.*; Mein., *Fr. Com. Gr.*, IV, p. 441.

pathie naturelle et le besoin de s'entr'aider s'étaient développés ; et nous trouvons dans les poëtes de la comédie nouvelle les témoignages les plus certains et les plus touchants que l'antiqué nous ait laissés de ces sentiments et de leur influence sur la société Grecque.

Dans un vers fameux, que chacun cite et retourne en tout sens, Térence a résumé ces sentiments, quand il a fait dire à son Chremès :

Homo sum ; humani nihil à me alienum puto[1].

Il faut lui laisser l'honneur tout entier de la forme large et précise qu'il a donnée à cette pensée. Dans les Fragments de la comédie Grecque, nous ne retrouvons, sur ce sujet, aucun vers que Térence paraisse avoir vraiment traduit. Mais des vers qui ont dû l'inspirer et le mener tout de suite à cette expression parfaite et inimitable, nous en trouvons à chaque pas. « Je suis homme, » c'est comme le refrain universel des personnages de la comédie nouvelle ; c'est, parmi eux, une croyance toujours présente, que les hommes ont une nature et des destinées communes ; et cette croyance à la fois spéculative et pratique, qui est le fond de leur philosophie et leur règle de conduite, ils l'invoquent tantôt pour s'encourager à la résignation[2], tantôt pour excuser

[1] Térence, *Héautontimorûmenos*, acte I, sc. 1, v. 25.

[2] « Tu es homme : ne te désole pas et ne pleure pas en vain ; » Ménandre, *fr. inc.* XLI ; Mein., *Fr. Com. Gr.*, IV, p. 247.

leurs larmes[1], tantôt contre la colère[2], tantôt en faveur de la pitié[3]. C'est toute une vue nouvelle de la vie, et un thème inépuisable de morale.

Ce qui rend cette vue juste et cette morale utile, c'est qu'à côté de la condition humaine, Ménandre a toujours placé les devoirs de l'homme et les vertus par lesquelles il se relève et s'ennoblit. La langue Grecque avait une façon bien brève d'exprimer cette opposition de notre bassesse et de notre grandeur, qui a tant servi l'éloquence chrétienne de Pascal et de Bossuet. Il lui suffisait de mettre deux mots en regard. Ce même être faible et incertain, que les dieux ne donnent pas à la vie, mais lui prêtent seulement[4], qui, même au milieu du bonheur le plus parfait, et en apparence le mieux assuré, doit constamment s'attendre au malheur le plus soudain, ce jouet du sort et ce débiteur de la mort, l'homme, ὁ ἄνθρωπος, c'est aussi un autre être, et pour ainsi dire un autre homme, ὁ ἀνήρ, qui, par la virilité vertueuse, se dégage des misères de l'humanité, qui dompte le malheur en s'y soumettant, et corrige

[1] « Je suis homme, et c'est une grande raison pour que ma vie « soit constamment pleine de chagrin ; » Diphile, *fr. inc.*, XXV; Mein., *Fr. Com. Gr.*, IV, p. 424.

[2] « Tu es homme, apprends à vaincre ta colère ; » Ménandre, *Sentences monostiches*, 20 ; Mein., *Fr. Com. Gr.*, IV, p. 340.

[3] « Tu es homme, souviens-toi que tous les hommes ont un sort « commun; » Ménandre, *Sentences monostiches*, 8 ; Mein., *Fr. Com. Gr.*, IV, p. 340.

[4] Selon la spirituelle expression de Publius Syrus :
Homo vitæ commodatus, non donatus est. (Sent. 62.)

sa faiblesse en se la rappelant toujours. Si bien qu'en se disant homme, exposé lui-même et sensible pour autrui à tous les malheurs humains, le Chremès de Térence se montre homme dans le sens noble du mot ; à tous ceux qui s'écrient ainsi : *Homines sumus!* nous pouvons répondre : *Viri estis,* οὐ μόνον ἄνθρωποι, ἀλλὰ καὶ ἄνδρες. Ménandre l'a répété sous toutes les formes, avec une insistance plus belle que bien des beaux vers.

La sympathie et la compassion sont d'autant plus méritoires entre ceux que leur condition sépare, et dont le sort diffère tant, qu'ils se pourraient croire de natures différentes. Aussi l'hostilité entre les riches et les pauvres est l'une des premières passions qui éclatent dans les États où la prospérité se développe, et la dernière qui disparaisse dans les États où la vie publique décline et s'affaisse. On le comprend aisément. D'une part, des hommes aigris par leurs souffrances, poussés à l'envie par une inévitable comparaison de leur misère avec l'opulence d'autrui, souvent frappés par le spectacle des richesses injustement acquises et mal dépensées, et sentant que, si le jour d'une lutte violente venait, la force serait de leur côté ; de l'autre, des hommes à qui l'éclat de leur vie inspire le mépris, que les plaisirs habituent à l'égoïsme, et que la peur du grand nombre irrite plus qu'elle ne les effraie. Ce sont là des différences qu'on n'est jamais parvenu à supprimer, et des comparaisons dont le venin se répand promptement dans les cœurs. Aristophane, qui trouve partout sujet de rires

et place pour les jeux de l'imagination, a fait une comédie entière sur ce redoutable problème de la répartition inégale des richesses ; mais il n'y trouve qu'une solution fictive et toute poétique, bonne seulement pour terminer une comédie, et ne renfermant aucun conseil de paix pour les deux classes opposées. Les honnêtes gens sont pauvres, et les malhonnêtes gens sont riches : voilà son point de départ. Rendons la vue à l'aveugle Plutus, et que l'argent change de possesseurs : voilà sa conclusion. Les poëtes de la comédie nouvelle pensent et parlent tout autrement. Avec un sentiment plus profond des souffrances du pauvre, ils ont une vue nette et juste du seul moyen qui puisse alléger ces souffrances. S'agit-il de plaindre l'indigent, les raisons abondent : « Il n'est rien de plus mal« heureux qu'un homme pauvre ; il souffre, il veille, il « travaille, pour qu'un autre jouisse et soit maître de « tout[1]. » — « Le pauvre, ô Gorgias ! ne rencontre sou« vent que mépris, même lorsque ses plaintes sont justes. « On soupçonne toutes ses paroles de tendre à demander « l'aumône, et l'homme qui porte un manteau usé s'en« tend, dès les premiers mots, appeler calomniateur, « eût-il essuyé de véritables injustices[2]. — Le pauvre est « timide en toute chose, et soupçonne tout le monde de « le mépriser. Aussi l'homme indigent, ô Lamprias ! sup« porte avec plus de peine qu'aucun autre ce qui lui arrive

[1] Ménandre, *fr. incert.* XL ; Mein., *Fr. Com. Gr.*, IV, p. 247.
[2] Ménandre, Γεωργός, II ; Mein., *Fr. Com. Gr.*, IV, p. 96.

« de malheureux[1]. — C'est une affaire que de retrouver
« un parent à une personne pauvre. Nul, en effet, n'aime
« à s'avouer uni par les liens du sang à celui qui a besoin
« de quelque secours : demandez cet aveu, on croira que
« vous allez demander un service[2]. » — « Celui qui, pour
« vivre à son aise, ne profite pas des biens que les dieux lui
« envoient, est un sot qui veut être malheureux ; mais si
« le ciel ne nous accorde rien, ce n'est pas nous qu'il faut
« accuser de notre malheur, c'est l'avarice des dieux[3]. »
Souvent les plaintes deviennent tout à fait douloureuses et
poignantes. « Celui qui, le premier, inventa un métier qui
« pût nourrir le pauvre, fit beaucoup de malheureux :
« il était si simple de laisser mourir ceux qui ne peuvent
« vivre sans souffrances[4] ! » Pensée qui nous semble plus
poétique et en même temps plus énergique encore dans les
vers suivants : « Celui des dieux qui, le premier, enseigna
« un métier aux hommes, avait bien inventé ce jour-là le
« fléau qui pût leur être le plus funeste : supposez, en
« effet, un pauvre qui ne saurait pas travailler ; il irait se
« jeter dans ces dangers d'un jour qui lui donneraient une
« vie éclatante ou la mort. Mais nous qui trouvons dans
« notre métier comme des arrhes de la vie, leurrés par
« nos espérances, nous restons toujours pauvres ; et tandis

[1] Ménandre, Ἀδελφοί, IX ; Mein., *Fr. Com. Gr.*, IV, p. 71.
[2] Ménandre, Ἀδελφοί, VIII ; Mein., *Fr. Com. Gr.*, IV, p. 71.
[3] Ménandre, Ῥαπιζομένη, I ; Mein., *Fr. Com. Gr.*, IV, p. 197.
[4] Ménandre, Ἁλιεῖς, V ; Mein., *Fr. Com. Gr.*, IV, p. 75.

« qu'il nous serait facile de tant abréger nos souffrances
« et nos besoins, nous préférons les supporter tout le long
« de notre existence [1]. » Quand nous avons lu ces divers fragments pour la première fois, nous nous attendions à trouver bientôt, au milieu de ces plaintes des pauvres, quelque cri violent de convoitise et de colère. Nous nous étions trompés. Les indigents de Ménandre racontent éloquemment leurs souffrances ; mais ils connaissent les malheurs des riches : « O Phanias ! » dit l'un d'entre eux, « je croyais que les riches, attendu qu'ils
« n'ont pas de dettes, ne passaient pas les nuits à gémir
« et à se retourner dans leur lit, comme fait le pauvre, en
« poussant des hélas ! je leur supposais un sommeil tran-
« quille et doux ; mais je le vois maintenant, vous nous
« ressemblez toujours, vous qu'on appelle des gens heu-
« reux. La douleur et la vie ne sont-elles pas des sœurs
« inséparables ? Vies de volupté, de gloire ou de misère
« ont également pour compagne la douleur qui suit
« l'homme et vieillit avec lui [2] !... La faim se glisse sou-

[1] Antiphane, Κναφεύς, *fr. unic.*; Mein., *Fr. Com. Gr.*, III, p. 66.— Ce dernier fragment appartient à la comédie moyenne. Mais nous ne nous faisons pas scrupule de le lui emprunter. Il ne serait pas croyable qu'elle n'eût rien pressenti des vérités nouvelles que Ménandre et Philémon devaient répéter si souvent. Mais ces vérités ne faisaient que traverser, comme des météores passagers, l'esprit d'Antiphane et d'Eubulus. Dans Ménandre et dans Philémon, elles se lèvent et rayonnent déjà comme l'aurore qui promet le plus beau jour.

[2] Ménandre, Κιθαριστής, I; Mein., *Fr. Com. Gr.*, IV, p. 149.

« vent dans les maisons les plus brillantes [1]..... La richesse
« a ses inconvénients : travaux et embarras sans fin,
« procès à soutenir, revenus à faire rentrer ; et il se trouve
« à la fin, quand le riche meurt, qu'il n'a travaillé que
« pour fournir au luxe de ses héritiers. D'où je conclus
« qu'il vaut mieux pour moi être pauvre, et mener au sein
« de la médiocrité une vie exempte de soucis : n'avoir ni
« richesses ni tracas, c'est là mon seul vœu. La pauvreté
« nous épargne beaucoup de malheurs [2]. »

Mais voici à quoi servent les richesses qui donnent tant
de soucis à leurs possesseurs : « Souvent elles rendent les
« hommes bienfaisants [3]. » Le premier, Antiphane l'a dit :
« Pourquoi demander aux dieux de nous faire opulents,
« si ce n'est pour pouvoir faire du bien aux autres, et
« ensemencer les champs de la Reconnaissance, la plus
« douce des divinités [4]? » Parmi les poëtes de son temps,
Antiphane est le seul qui parle ce charitable langage.
Après lui, parmi les poëtes de la comédie nouvelle, tous le
répètent ; les fils le disent à leur père : « O mon père [5] !
« tu ne me parles que de tes richesses, chose fragile ! Si
« tu es sûr qu'elles te seront laissées tout le temps de ta
« vie, garde-les, n'en fais part à personne ; jouis seul de

[1] Ménandre, *fr. inc.* CCXC ; Mein., *Fr. Com. Gr.*, IV, p. 294.
[2] Philémon, *fr. inc.* VII ; Mein., *Fr. Com. Gr.*, IV, p. 35.
[3] Ménandre, Ἁλιεῖς, VII ; Mein., *Fr. Com. Gr.*, IV, p. 76.
[4] Antiphane, *fr. inc.* IV ; Mein., *Fr. Com. Gr.*, III, p. 133.
[5] Ménandre, Δύσκολος, II ; Mein., *Fr. Com. Gr.*, IV, p. 107.

« tous tes biens. Mais si la fortune en est vraiment maî-
« tresse, pourquoi te montrer si jaloux et si avare de ses
« faveurs? Elle va peut-être te les retirer pour en doter un
« autre, moins digne. Ainsi, crois-moi, pendant que la
« richesse est dans tes mains, tu dois en user généreuse-
« ment, venir en aide à tout le monde, et faire le plus
« d'heureux que tu pourras. C'est là un bien inpérissable;
« et si tu éprouves à ton tour quelques revers, tu trou-
« veras dans autrui les mêmes sentiments à ton égard. Il
« vaut mieux avoir un ami sur la terre et devant nos yeux,
« qu'un trésor sous la terre et loin de tous les regards.
« O mon père, pourquoi nous refuser aux opprimés?
« Quel autre que le malheureux pourrions-nous secourir
« de bon cœur[1]? Il faut tout apprendre, et surtout ap-
« prendre à bien user des richesses, car elles tournent
« souvent à la honte de celui qui les possède[2]. Malheu-
« reux celui qui, par son avarice, se fait encore plus, et
« deux fois plus d'ennemis que de revenus[3]! » Les
pauvres eux-mêmes savent faire entendre aux riches de
semblables conseils, qui ne perdent dans leur bouche
rien de leur sagesse ni de leur gravité : « Jeune homme,
« tu sembles croire que l'argent peut non-seulement te
« procurer chaque jour ce qui est nécessaire à la vie, du
« pain, de la farine, de l'huile, du vinaigre, mais tu crois

[1] Ménandre, Κιθαριστής, III; Mein., *Fr. Com. Gr.*, IV, p. 150.
[2] Ménandre, Μηναγύρτης, I; Mein., *Fr. Com. Gr.*, IV, p. 163.
[3] Ménandre, *fr. inc.* LXXX b; Mein., *Fr. Com. Gr.*, IV, p. 256.

« aussi qu'on peut acheter de même ce qui est d'un plus
« grand prix. En tout cas, tu ne peux pas acheter l'im-
« mortalité, quand même tu aurais tous les trésors de
« Tantale. Tu mourras, et il faudra laisser à quelqu'un
« tous ces biens. Tu as beau posséder maintenant dix
« mille coudées de terre, après ta mort tu n'en con-
« serveras que trois ou quatre. Pourquoi ces paroles?
« Pour t'apprendre à ne mettre pas ta confiance dans
« tes richesses, et à ne nous mépriser jamais, nous qui
« sommes pauvres. Montre-toi digne de ton bonheur à
« tous ceux qui te voient[1] ! » Entre eux, les pauvres se
consolent, en se rappelant les uns aux autres qu'il y a
dans le monde des hommes attentifs à soulager les mal-
heureux : « Tu te plains de la maladie la plus légère
« de toutes, la pauvreté. Que lui trouves-tu donc de si
« terrible? Un ami, un seul ami qui veuille te secourir,
« est un médecin qui suffit à ta guérison[2]....; d'ailleurs
« les dieux ont toujours soin des pauvres[3]. » Lorsqu'au
contraire l'indigent a rencontré un mauvais riche, le poëte
trouve de sévères paroles pour le cœur dur et orgueilleux,
à qui le bonheur n'a pas conseillé la bienfaisance : « Qui
« que ce soit qui ait ainsi insulté à votre pauvreté, il a fait
« une méchante action, en se jouant d'un malheur que
« lui-même il connaîtra peut-être un jour ; car si riche

[1] Ménandre, Κυβερνῆται, I; Mein., *Fr. Com. Gr.*, IV, p. 156.
[2] Ménandre, Κιθαριστής, II; Mein., *Fr. Com. Gr.*, IV, p. 149.
[3] Ménandre, Λευκαδία, III; Mein., *Fr. Com. Gr.*, IV, p. 160.

« que cet homme soit à présent, son bonheur n'a rien de
« solide : aucune onde n'a des flux et des reflux si sou-
« dains que le flot de la fortune[1] ! »

On trouve même dans quelques vers de Ménandre un sentiment exquis de la dignité dans la misère et de la délicatesse dans le bienfait : « Je hais le pauvre qui fait des
« présents à un riche, car il l'accuse par là d'être insatiable
« dans son opulence[2].... J'aurais honte, pour ma part, de
« faire des présents à un ami riche; car je passerais pour
« fou, ou mes dons sembleraient des demandes[3].... » Il recommande non-seulement de faire le bien, mais encore de le bien faire : « Surtout, ne reproche jamais à
« celui que tu secoures, les secours que tu lui donnes; ce
« serait jeter de l'absinthe dans le miel Attique[4]. » Nous avons multiplié les citations, parce que les sentiments qu'elles expriment sont assez rares dans l'antiquité pour honorer le poëte qui en a si souvent renouvelé l'expression. Nous ne voulons pas dire que la sollicitude pour les pauvres et la bienfaisance soient déjà des sentiments chrétiens dans les fragments de Ménandre : à Dieu ne plaise que nous méconnaissions combien la bienfaisance antique est loin de la charité, qui a, en même temps que la tendresse d'un sentiment humain, la noblesse d'un devoir

[1] Ménandre, Γεωργός, I ; Mein., *Fr. Com. Gr.*, IV, p. 96.
[2] Ménandre, *fr. inc.* CXLIV; Mein., *Fr. Com. Gr.*, IV, p. 267.
[3] Ménandre, *fr. inc.* CXLII ; Mein., *Fr. Com. Gr.*, IV, p. 267.
[4] Ménandre, *fr. inc.* CLX ; Mein., *Fr. Com. Gr.*, IV, p. 270.

et la sanction de Dieu lui-même ! On a pu remarquer les arguments dont Ménandre appuie ses conseils aux riches : il appelle surtout à son aide l'instabilité de la fortune, et le besoin de se préparer des amis pour les jours de malheur que personne ne peut être sûr d'éviter ; et nous regrettons que cette prudence intéressée se mêle à des sentiments que doit exciter en nous le seul spectacle des malheurs d'autrui, sans que nous ayons besoin de songer aux chances de notre propre avenir. Mais les fragments que nous avons rapportés n'en attestent pas moins une grande douceur de mœurs, et une bienveillance mutuelle entre les diverses classes de la société Grecque, au temps où Ménandre écrivait.

Ne serait-il pas étrange que, dans un temps et dans des écrits où il était ainsi parlé des pauvres, les esclaves ne fussent jamais traités que comme *une propriété vivante* [1] et un instrument de travail ? Aristote nous apprend que de son temps, et contrairement à sa propre opinion, certaines personnes regardaient le pouvoir du maître comme contre nature. C'est la loi, disaient-ils, et non la nature qui distingue l'homme libre et l'esclave : loi injuste, car elle est violente [2]. Mais aucun écrivain de l'antiquité ne l'a dit si

[1] Aristote, *Politiques*, I, 4, 2 : ὁ δοῦλος κτῆμά τι ἔμψυχον, καί ὥσπερ ὄργανον... et, dans la suite, qui développe cette doctrine impitoyable : ὁ δοῦλος οὐ μόνον δεσπότου δοῦλός ἐστιν, ἀλλὰ καὶ ὅλως ἐκείνου : « l'esclave est non-seulement l'esclave, mais absolument la propriété de son maître » (*Polit.*, I, 4, 5).

[2] Aristote, *Polit.*, I, 3, 4 : τοῖς δὲ [δοκεῖ] παρὰ φύσιν τὸ δεσπόζειν,

haut que les poëtes de la comédie nouvelle : « Un esclave, »
dit Philémon, « a, malgré tout, la même chair que nous.
« Nul n'est créé esclave par la nature ; c'est la fortune qui
« asservit le corps[1]. » Encore plus hardi dans un autre passage, Philémon a mis sur la scène un esclave qui réclame
lui-même, en face de son maître, la dignité de sa nature :
« O mon maître ! une fois qu'un homme est né, il reste
« toujours homme, malgré la servitude[2]. » Il ne nous

νόμῳ γὰρ τὸν μὲν δοῦλον εἶναι, τὸν δ' ἐλεύθερον, φύσει δ' οὐθὲν διαφέρειν.
Διόπερ οὐδὲ δίκαιον· βίαιον γάρ.

[1] Philémon, *fr. inc.* XXXIX ; Mein., *Fr. Com. Gr.*, IV, p. 47.

[2] Philémon, Ἐξοικιζόμενος ; Mein., *Fr. Com. Gr.*, IV, p. 9.—Dans
un semblable esprit, un autre esclave de Philémon disait : « Moi,
« j'ai un homme pour maître unique : mais toi, et mille autres de
« ceux qu'on appelle libres, vous avez pour maître la loi ; pour
« maîtres, d'autres ont des tyrans, et les tyrans ont la crainte. Les
« rois ont des esclaves, oui : mais les rois sont esclaves des Dieux,
« et les Dieux esclaves de la nécessité. Promène partout tes regards :
« de tous les êtres il n'en est pas un seul qui ne dépende d'un autre
« et n'en domine un troisième. Des uns aux autres, il y a esclavage
« éternel » (Philémon, Θηβαῖοι, *fr. unic.*); Mein., *Fr. Com. Gr.*, IV,
p. 11.—Cfr. Horace, *Carmin.*, III, 1, 5 et 6 :

> *Regum timendorum in proprios greges,*
> *Reges in ipsos imperium est Jovis;*

et surtout le Jacques du conte de Diderot, Jacques le Fataliste, en
deux passages, avec sa verve amère et cynique... « Jacques suivait
« son maître comme vous le vôtre, son maître suivait le sien comme
« Jacques le suivait.—Mais qui était le maître du maître de Jacques?
« —Bon ! Est-ce qu'on manque de maître dans ce monde ? Le maître
« de Jacques en avait cent pour un, comme vous.... » —« Eh bien,
« dit Jacques, chacun a son chien. Le ministre est le chien du roi,
« le premier commis est le chien du ministre, la femme est le chien

semble pas étonnant que l'art dramatique ait devancé la philosophie dans cette voie nouvelle de la justice et de la vérité. Platon, il est vrai, en traçant le plan idéal de sa république, de cette société rêvée à l'image de l'homme parfait, n'y avait pas trouvé de place pour l'esclavage. Mais lorsqu'il s'est rapproché des faits et de l'application dans son livre des Lois, il a accepté l'esclavage comme une nécessité. Aristote qui, même dans ses théories les plus générales, ne s'affranchit jamais des faits, s'efforça de montrer que l'esclavage, partout établi, était non-seulement nécessaire, mais encore naturel. Ainsi les plus grands esprits de la Grèce l'ont admis ou légitimé, toutes les fois qu'ils ont voulu rendre pratiques et positives leurs doctrines de philosophie politique. On dirait que, suivant eux, qui veulent faire le citoyen libre, quelque chose manquerait à la liberté du citoyen, s'il n'était un peu tyran. Ils ont besoin de l'esclavage comme base des sociétés qu'ils ont conçues, tant leur esprit est prévenu par les habitudes et les lois de la société où ils vivent, même quand ils songent à la réformer ! Philémon ne songeait pas à construire la société d'après un système nouveau : il ne faisait qu'observer les hommes, dans leur nature générale, en même temps que selon leur rang dans l'État ; et comparant l'idée qu'il s'était faite de la nature humaine avec la condition des esclaves, il avait vu combien était grande l'iniquité

« du mari, ou le mari le chien de la femme; Favori est le chien de
« celle-ci, et Thibaud est le chien de l'homme du coin.... »

consacrée par les lois contemporaines, et l'avait simplement et noblement signalée en quelques vers [1].

Ménandre pensait comme Philémon : « Esclave, » dit-il, « conduis-toi en homme libre, ta servitude dispa« raîtra [2].... L'esclave qui n'apprend qu'à être servile en « tout ne peut être qu'un méchant homme. Laissez-lui « son franc parler, et vous en ferez alors un excellent « serviteur [3].... Si vous avez mis la main sur un esclave « vertueux, sachez qu'il n'est pas dans la vie de plus pré« cieux trésor [4]. » Quelle importance l'esclave a-t-il donc prise, pour que Ménandre estime si haut sa vertu et lui attribue le franc parler? Du Xanthias paresseux et grossier des *Grenouilles*, comment en sommes-nous venus au Parménon du Πλόκιον, *servus bonæ frugi*, dit Aulu Gelle [5], s'intéressant de cœur à la famille où il sert, plaignant son maître avec l'émotion généreuse d'un ami et la sérieuse sagesse d'un vieillard? Le changement est grand, mais facile à expliquer. Dans la vie privée, les serviteurs ont une large part d'action : ils sont à chaque instant présents et nécessaires; souvent ils savent les secrets des uns et des autres; ils servent toujours de messagers, parfois même

[1] Le poëte satirique procède et raisonne comme le poëte comique, et Juvénal dit avec Philémon :
Animos servorum et corpora nostrâ
Materiâ constare putat paribusque elementis. (XIV, 16 et 17.)
[2] Ménandre, *fr. inc.* CCLXXIX; Mein., *Fr. Com. Gr.*, IV, p. 293.
[3] Ménandre, Παιδίον, I; Mein., *Fr. Com. Gr.*, IV, p. 181.
[4] Ménandre, *fr. inc.* XCVIII; Mein., *Fr. Com. Gr.*, IV, p. 259.
[5] Aulu Gelle, *Noctes atticæ*, II, 23.

d'ambassadeurs. Les poëtes de la comédie nouvelle, mettant sur le théâtre la vie privée, de leur temps la seule active en Grèce, ne pouvaient manquer de donner aux esclaves le rôle et l'importance qu'ils leur voyaient dans la réalité[1]. C'étaient même, de tous leurs personnages, ceux dont ils pouvaient le moins se passer. L'esclave découvre, suit et démêle le fil de l'intrigue; il a l'adresse et la hardiesse; et si par hasard, ses ruses lui valent tant de coups qu'il se croit pris pour un billot de cuisine[2], il s'en console par un éclat de rire, dans sa stoïque insouciance : « Car la bonne humeur, ô Tibius ! est le soutien et la « nourriture de l'esclave[3]. » Il est nécessaire à la con-

[1] Il ne faut pas négliger ce fragment de Théophile qui montre où en étaient déjà, au temps de la comédie moyenne, les relations de maître à esclave : « Que dis-je, cependant, et qu'allais-je faire ? » s'écrie un serviteur; « quitter et trahir mon maître bien-aimé, celui « qui m'a nourri, celui qui m'a sauvé, celui à qui je dois de con- « naître les lois grecques, de savoir lire, et d'avoir été initié au « culte des Dieux ! » (Mein., *Fr. Com. Gr.*, III, p. 626.) M. Meineke suppose que ce serviteur devait être un affranchi; mais il importe peu, car ceci demeure prouvé : dans la société Athénienne, du maître au bienfaiteur, et de l'esclave au client dévoué, la distance était souvent moins grande et le passage fut plus fréquent qu'on ne le croit. L'esclavage n'en reste pas moins odieux, mais les Athéniens y gagnent quelque estime. Quant à l'éducation des esclaves, dont le fragment de Théophile est un curieux témoignage, cfr. Boeckh, *Inscr. Gr.*, n. 1122, 1123, où nous voyons des esclaves admis dans des gymnases, ainsi que les jeunes hommes libres, et un article de M. Egger, dans le *Journal des Savants*, août 1848, p. 502.

[2] Ménandre, Ἀνατιθεμένη, III ; Mein., *Fr. Com. Gr.*, IV, p. 79.

[3] Ménandre, Θετταλή, II ; Mein., *Fr. Com. Gr.*, IV, p. 133.

duite et à la gaîté de la comédie. Il a sept masques différents, et ce nombre est encore loin d'égaler la variété de caractères et d'emplois que le poëte lui donne. Tantôt c'est « un esclave économe et qui achète « toujours à bon compte[1], » tantôt c'est un fripon qui prêche ainsi ses camarades : « A quoi te sert, dis-moi, « ta sotte probité? Laisser ton maître jouir seul de « tous ses biens, et n'en prendre pas ta part, ce n'est « pas lui rendre service, c'est te voler toi-même[2]. » Scapin, le fourbe de génie, dans les reproches qu'il fait à Silvestre, le fourbe médiocre, a-t-il des paroles plus méprisantes que celles-ci : « L'esclave qui trompe un « maître sot et distrait ne fait pas, selon moi, un acte « bien méritoire : il abrutit une brute, voilà tout[3]. » Et quand Scapin parle philosophie et conseille à Argante de prendre en patience et en douceur cette vie mêlée de traverses, prend-il un ton plus dogmatique que l'esclave de Ménandre pour dire : « O mon maître! tout obéit dans « le monde à l'une de ces trois reines : la loi, la nécessité, « ou l'habitude[4]. » Il y a des esclaves qui viennent de la campagne à la ville, apportant les blés et les fruits du laboureur, leur maître : plus attentifs aux bavards de l'agora qu'aux acheteurs, ils sont menacés de ne plus

[1] Ménandre, Φάνιον, II; Mein., *Fr. Com. Gr.*, IV, p. 217.
[2] Ménandre, *fr. inc.* LIII; Mein., *Fr. Com. Gr.*, IV, p. 250.
[3] Ménandre, Περινθία, I ; Mein., *Fr. Com. Gr.*, IV, p. 187.
[4] Ménandre, Ἐμπιπραμένη, II; Mein., *Fr. Com. Gr.*, IV, p. 114.

quitter les champs : « Je mettrai ce maudit flâneur à
« creuser la terre, » dit le paysan, « et alors il me racon-
« tera à son aise sous quelles conditions la paix a été con-
« clue ; car il court toujours de ci et de là à la poursuite
« des nouvelles [1]. » Il y a des esclaves paresseux qui se
font dire : « Eh ! misérable, pourquoi rester à la porte, et
« avoir déposé ton fardeau ? Nous avons pris là un bien
« mauvais serviteur, qui ne sait rien faire, et qui n'est
« bon qu'à nous manger du pain [2]. » Il y a des escla-
ves heureux qui s'écrient : « Combien il vaut mieux être
« serviteur d'un bon maître que pauvre et opprimé avec
« le titre d'homme libre [3] ! » Il y a des maîtres qui « n'ai-
« ment pas qu'un esclave ait plus d'esprit qu'eux-
« mêmes [4] ; » des maîtres, les plus durs de tous, qui jadis
étaient esclaves eux-mêmes : « craignez-les, car les bœufs
« dételés oublient vite le poids du joug [5] ; »—des maîtres
qui « ne demandent jamais aux dieux de protéger leur
« maison, mais seulement de permettre qu'il y ait toujours
« mésintelligence entre leurs esclaves : c'est le salut de
« la famille [6] ; »—des maîtres même qui ne dédaignent pas

[1] Plutarque, *de Curiositate*, p. 519, A. Quod quidem frag-
mentum, probabili conjecturâ à Toupio ad Menandri *Georgum* rela-
tum, neque inter *Georgi*, neque inter anonymorum comicorum frag-
menta apud Meinekium reperire potui.

[2] Ménandre, Πωλουμένοι, I ; Mein., *Fr. Com. Gr.*, IV, p. 106.

[3] Ménandre, *fr. inc.* CLXXIX ; Mein., *Fr. Com. Gr.*, IV, p. 274.

[4] Ménandre, *fr. inc.* CCLV ; Mein., *Fr. Com. Gr.*, IV, p. 289.

[5] Ménandre, *fr. inc.* CXLIX ; Mein., *Fr. Com. Gr.*, IV, p. 268.

[6] Ménandre, *fr. inc.* XXX ; Mein., *Fr. Com. Gr.*, IV, p. 242.

de rire avec Sosie : « As-tu jamais bu de l'ellébore, Sosie ?
« — Oui. — Eh bien ! bois-en plus encore, car tu es fou,
« ce qui est dommage [1]. »

Parmi les serviteurs, le cuisinier était au premier rang. Longtemps même les cuisiniers étaient restés des travailleurs libres, qui se tenaient sur la place publique et louaient leurs services pour un temps convenu. Ce fut seulement sous la domination Macédonienne que l'importante fonction de satisfaire la gourmandise des riches tomba entre les mains des esclaves, et Posidippe, un des principaux poëtes de la comédie nouvelle [2], est le premier qui ait mis sur la scène un esclave cuisinier. Mais la servitude ne leur fit rien perdre de leur importance et de leurs prétentions : « Celui qui insulte un de nous, » disaient-ils, « n'échappe jamais à la punition qu'il mérite : tant notre « art a de sainteté [3] ! » Les dieux les aiment : car les cuisiniers ont fait bien plus qu'Orphée pour apprendre aux hommes à ne pas se nourrir de chair humaine [4]. Ce sont des esclaves savants qui cherchent dans les livres d'Épicure et de Démocrite les préceptes de la volupté [5] dont ils se disent les premiers intendants, et les secrets de la nature qu'ils mettent tout entière à contribution. Les mora-

[1] Ménandre, Ἀρρηφόρος, V; Mein., *Fr. Com. Gr.*, IV, p. 90.

[2] Athénée, XIV, sect. 77, p. 658, f. — Cfr. Mein., *Fr. Com. Gr.*, IV, p. 514 et 515.

[3] Ménandre, Δύσκολος, IV; Mein., *Fr. Com. Gr.*, IV, p. 108.

[4] Athenion, Σαμόθρακες; Mein., *Fr. Com. Gr.*, IV, p. 557.

[5] Damoxenus, Σύντροφοι; Mein., *Fr. Com. Gr.*, IV, p. 530.

listes invoquent toujours Théognis et ses maximes ? Les cuisiniers et les gourmets leur répondent par le nom sans égal d'Archestratus « qui est notre Théognis, à nous, » disent-ils, et qui a rédigé le *Traité de la bonne chère*[1]. Ils ont des finesses d'artistes[2], et accommodent le repas aux convives : quand le maître dit : « C'est un étranger que je « traite ce soir. »—« De quel pays est-il ? » demande le cuisinier ; « car c'est un point dont il convient que je sois « instruit : par exemple, ces friands insulaires qui se « nourrissent toujours de poissons frais de cent espèces « diverses, ne font pas grande fête à notre marée : ils n'y « touchent que par manière d'acquit ; les ragoûts et les « épiceries leur plaisent davantage ; au contraire, si c'est « un Arcadien, né bien loin de la mer, il est tout de suite « attiré par un plat de poisson ; est-ce un richard d'Ionie ?

[1] Athénée, III, sect. 63, p. 104, b.

[2] En voici même un qui s'égale aux poëtes : « Je suis l'élève de « Sotéride. Un jour, le roi Nicomède eut envie de manger des sar- « dines. On était au cœur de l'hiver, et à douze jours de marche « de la mer. Et pourtant Sotéride contenta le roi, si bien qu'il n'y « eut qu'un cri d'admiration.—Comment est-ce possible, je te prie ? « —Il prit une rave, la coupa en longues tranches minces, aux- « quelles il donna la forme des sardines ; puis, pendant qu'elles « cuisaient, il les arrosa d'huile, les saupoudra de sel avec une « extrême habileté, les parsema de douze pepins de pavot noir, « et offrit son ragoût à l'appétit Bythinien de son maître. Nicomède « mangea la rave et vanta les sardines. Vois-tu, les cuisiniers ne « diffèrent en rien des poëtes : l'art des uns est aussi bien que « celui des autres un art d'intelligence. » (Euphron, *fr. inc.*, I; Mein., *Fr. Com. Gr.*, IV, p. 494.)

« je lui prépare des sauces fortes, du candaule, des mets
« qui excitent à l'amour [1]. » Un cuisinier qui réfléchit si
minutieusement au succès de chaque plat mérite, sans
doute, des égards ; mais il ne faut pas qu'il pousse trop
loin ses exigences : car il pourrait s'attirer quelque dure
réponse, ne fût-ce qu'un : « Cuisinier, tu me sembles in-
« supportable ! Voilà déjà la troisième fois que tu me de-
« mandes combien de tables il faut dresser. Nous ne tuons
« qu'un petit porc : maintenant qu'on dresse une, deux
« ou huit tables, que t'importe à toi ? Nous en aurons as-
« sez d'une. Ce n'est pas non plus ton métier de faire
« des candaules, ni de mêler, comme tu en as l'habitude,
« le miel, la farine et les œufs. Tout ne va-t-il pas main-
« tenant au rebours du sens commun ? Le cuisinier fait
« des tartes, le cuisinier pétrit des tourtes, le cuisinier
« cuit du gruau, qu'il apporte après les salaisons ; après
« quoi, il sert les entremets et le raisin. Cependant, la
« femme qui est chargée de la pâtisserie change de rôle,
« et, en fait de friandises, elle rôtit les viandes et le gi-
« bier. C'est ainsi que l'ordre d'un repas est renversé : le
« convive commence par manger le dessert : puis, lors-
« qu'il est parfumé et couronné, il voit reparaître les
« gâteaux pêle-mêle avec les grives [2]. » Ici, le rôle du cui-
sinier était déplaisant : mais le voici sur son champ de ba-
taille, et au moment du triomphe : il est chez un soldat

[1] Ménandre, Τροφώνιος, I ; Mein., *Fr. Com. Gr.*, IV, p. 205.
[2] Ménandre, Ψευδηρακλῆς, I ; Mein., *Fr. Com. Gr.*, IV, p. 222.

fanfaron : il voit près de lui le grand parasite, Struthias, qui ne manquera pas de complimenter l'esclave pour flatter *l'amphitryon où l'on dîne.* Le jour est solennel, car ce sont les fêtes de Vénus : aussi, combien le cuisinier se montre actif, et par quelles pieuses prières il appelle les faveurs des dieux ! « On fait les libations : « Holà ! apporte les entrailles des victimes ! Où donc « tournes-tu la tête ? On fait les libations ! Apporte donc « ici, Sosie ! Les libations, vous dis-je ! Bien, verse ! « Nous prions tous les dieux de l'Olympe et toutes les « déesses de l'Olympe.... (Tiens, reçois dans ce plat la « langue de la victime....) Nous les prions de nous donner « à tous la vie, la santé, tous les biens dont ils disposent, « et de nous apprendre à jouir des biens que nous possé- « dons. Telles sont nos prières [1] ! » Quand les divers préparatifs du repas sont élégamment terminés, on l'avertit [2], et il se retire dans un coin du théâtre pour observer les traits des convives et la fortune de chaque plat : « Quelle « volupté » il goûtera tout à l'heure « à raconter en face « du ciel et de la terre comment le poisson était préparé ! « Car, de par Minerve, c'est un grand bonheur que de « réussir dans ses entreprises ! Comme mon poisson était « tendre ! Je l'ai servi tel que je l'ai reçu : je ne l'avais pas « empoisonné de fromage, ni doré de fausses couleurs. « Cuit, il semblait encore vivant. J'avais conduit le feu

[1] Ménandre, Κόλαξ, III; Mein., *Fr. Com. Gr.*, IV, p. 153.
[2] Ménandre, Φάσμα, 1; Mein., *Fr. Com. Gr.*, IV, p. 218.

« avec tant de ménagement et d'adresse qu'on ne le
« croira jamais. Avez-vous vu parfois une poule saisir un
« morceau trop gros et qu'elle ne peut pas avaler d'un
« coup? Elle court et tourne çà et là, veillant sur sa proie,
« et faisant tous ses efforts pour l'avaler. De même, le
« premier qui connut le goût exquis de mon poisson
« saute dessus, et s'enfuit en l'emportant tout autour de
« la salle : les autres le poursuivent sans relâche. Ce ne fut
« plus que cris et gémissements : car les uns en attrapent
« une bouchée, les autres n'en peuvent rien avoir,
« d'autres finissent par tout prendre. Encore on ne
« m'avait donné que des poissons d'eau douce nourris de
« limon ! Et que serait-ce, ô Jupiter Sauveur ! si j'avais eu
« ou un scarus, ou le glaucisque de l'Attique, ou le
« capre d'Argos, ou le congre de la chère Sicyone, ce
« poisson que Neptune porte dans l'Olympe pour les
« festins des dieux ? Alors, grâce à mon génie, autant
« de convives, autant de dieux ! J'ai trouvé le secret de
« l'immortalité : il n'est pas de mort que ne puisse
« rappeler à la vie la seule odeur des mets préparés par
« moi [1] ! »

Les cuisiniers et les parasites se connaissent et s'aiment Les parasites savent se montrer tour à tour indulgents ou fins gourmets, selon que le cuisinier est habile ou médiocre. Ce que les dédaigneux appellent le métier des parasites est un art, qui même a commencé par être un

[1] Philémon, Στρατιώτης, fr. unic.; Mein., *Fr. Com. Gr.*, IV, p. 26.

sacerdoce. Son origine remonte jusqu'à Tantale, le fils de Jupiter, parasite novice et maladroit [1], qui s'attira le châtiment le plus terrible pour un homme tel que lui, le supplice de la faim éternellement tentée sans être assouvie. Après Tantale, viennent les parasites religieux, convives des dieux, choisis parmi les plus puissants et les plus riches, et attachés aux temples pour y prendre solennellement leur part des sacrifices offerts. « Plus tard, » dit Diodore de Sinope, poëte de la comédie moyenne, « quelques
« citoyens considérables, voyant l'usage d'assigner des
« parasites à Hercule, voulurent l'imiter, et choisirent
« aussi des parasites pour les nourrir chez eux. Mais au
« lieu d'inviter les plus aimables, ils ne s'entourèrent que
« de plats flatteurs, et des plus courtisans [2]. » Bientôt l'usage s'étant répandu, la comédie s'empara de ce personnage nouveau, le mendiant de repas gratuits. Par un reste de respect pour l'institution religieuse des premiers parasites, on tarda longtemps à désigner sous le même nom les convives des dieux et ceux des riches : Épicharme, en Sicile, Alexis à Athènes [3], furent les premiers

[1] Nicolaüs, *fr. unic.*; Mein., *Fr. Com. Gr.*, IV, p. 579.

[2] Diodore, Ἐπίκληρος, *fr. unic.*; Mein., *Fr. Com. Gr.*, IV, p. 543.

[3] Athénée, VI, sect. 28, p. 235, e.—Cfr. Mein., *Hist. Crit. Com. Gr.*, p. 377.—Voici le portrait du parasite par lui-même, tel qu'Épicharme l'avait tracé dans sa comédie intitulée *Plutus ou l'Espoir* : « Je soupe chez celui qui le veut bien : il suffit de m'in-
« viter. Je soupe même chez celui qui ne le désirait pas, et m'invi-
« ter est peine inutile. Je suis charmant, je fais rire à la ronde, et
« je chante la louange du grand homme qui traite. Si un convive

qui confondirent ouvertement les deux sens du mot. Tous éhontés et sensuels, les parasites poursuivaient diversement leur but commun. Ils se divisaient en trois grandes familles : les γελωτοποιοί, qui gagnaient leur place au bout de la table et leur part du repas en égayant l'assistance soit par leurs plaisanteries, soit par leurs propres ridicules, étalés à dessein ; les κόλακες ou flatteurs, dont

« s'avise de ne pas dire comme lui, je raille le malappris et lui fais
« vivement la guerre. Et puis, quand j'ai beaucoup mangé, beau-
« coup bu, je m'en vais. Je n'ai pas d'esclave pour m'accompagner
« avec une lanterne : aussi je m'en vais en rampant, en chancelant,
« dans les ténèbres, tout seul ; et si je rencontre la ronde de nuit,
« je rends grâces aux Dieux quand j'en suis quitte pour quelques
« petits coups. Enfin, revenu au logis, tout meurtri, je me couche
« sans couverture, et je dors, sans me souvenir de mes accidents,
« tant que le vin pur reste maître de mon cerveau. » Autre portrait par Antiphane : « Tu connais mon caractère, et tu sais qu'il
« n'y a pas de fierté en moi. Voici ce que je suis pour mes amis : un
« fer rouge quand il s'agit d'être battu, la foudre même quand il
« s'agit de battre ; un éclair, s'il y a quelqu'un à aveugler, un
« Borée s'il faut enlever un importun, un nœud coulant quand on
« veut étrangler, un tremblement de terre quand on veut enfoncer
« des portes, une sauterelle pour sauter, une mouche pour venir
« souper sans invitation ; quant à sortir de table, impossible ! je suis
« un puits fermé sur cet article-là. Pendre, poignarder, servir de
« faux témoin, je suis prêt à tout faire au premier mot, et sans y
« regarder. Aussi nos jeunes gens m'appellent : la trombe ! Mais je
« ne m'inquiète pas de leurs moqueries : en bon ami, je montre
« mon amitié par des actes, non par des paroles. » (Antiphane, Πρόγονοι, *fr. unic.*; Mein., *Fr. Com. Gr.*, III, p. 110.)—En souvenir d'Épicharme et de la comédie Sicilienne, où le parasite avait joué son premier grand rôle, un des masques du parasite comique s'appelait à Athènes Σικελικός.

Ménandre avait mis en scène le modèle et le héros, Struthias ; les θεραπευτικοί ou officieux, qui disputaient aux esclaves de leur patron les services les plus avilissants aussi bien que les négociations délicates, et se glissaient jusque dans le gynécée[1], pour avoir partout des appuis. Comme les parasites ne craignaient aucune honte, et n'étaient pas de dangereux ennemis, la comédie nouvelle elle-même ne garda envers eux nul ménagement : la loi qui défendait toute attaque personnelle sur la scène, n'était pas faite pour eux ; dans plusieurs pièces[2], Ménandre se

[1] Ménandre, Ψευδηρακλῆς, II ; Mein., *Fr. Com. Gr.*, IV, p. 223 : « Quand je vois un parasite entrer dans le gynécée, quand je vois « que le Jupiter domestique ne tient pas fermée la porte du cellier « et que ces débauchées y pénètrent librement.... » — Voir, sur la bassesse de certains parasites et sur leur grossièreté servile, Athénée, VI, sect. 56, p. 249, f ; Diogène Laërce, II, cap. VIII, sect. III, § 66 ; Plutarque, *de Occult. Vir.*, I.

[2] Ménandre, Ἀνδρόγυνος ; Athénée, VI, sect. 42, p. 243, b ; Κεκρύφαλος, Athénée, VI, sect. 42, p. 243, a. — Chéréphon n'est pas le seul parasite que Ménandre ait peint d'après nature. Dans sa comédie intitulée *le Réseau* (Κεκρύφαλος), Philoxène, surnommé le Coupeur de Jambons, avait aussi sa place (Athénée, VI, sect. 40, p. 241, e ; Mein., *Fr. Com. Gr.*, IV, p. 148). On peut même supposer qu'Euclide, fils de Smicrinus, était encore un autre parasite fameux, mis en scène par notre poëte, d'après ce fragment du livre de Lyncée de Samos sur Ménandre : « Euclide et Philoxène étaient renommés « pour leurs plaisanteries. Euclide, dont les mots étaient souvent « dignes d'être conservés dans les livres et dans les mémoires, était « du reste froid et sans agrément. Philoxène, au contraire, qui ne « mettait rien d'extraordinaire, en somme, ni dans la causerie, ni « dans la moquerie, ni dans les récits, n'était que charme et que « grâce. D'où il advint que, pendant toute sa vie, Euclide.... » (Ici

moqua de Chéréphon, le plus célèbre de tous. « Un
« homme, invité à souper pour l'heure où l'ombre du
« cadran sera longue de douze pieds, se réveille avant le
« jour, sort au clair de lune, et voit l'ombre allongée : le
« voilà qui se croit en retard, et il arrive pour souper
« au point du jour. Cet homme, » dit Ménandre, « a
« une ressemblance frappante avec Chéréphon[1]. » Il
paraît, en effet, que Chéréphon était matinal quand il
s'agissait pour lui de trouver un bon repas : y avait-il
quelque part une marmite à louer pour les cuisiniers, il
allait la surveiller dès l'aurore : s'apercevait-il qu'on vînt
la louer pour un festin, il demandait au cuisinier le nom
de son maître, et lorsqu'il trouvait la porte entre-bâillée, il
se glissait le premier dans la salle [2]. Quand il voulait
se faire inviter pour le quatre du mois, il invitait lui-
même pour le vingt-deux; et quand ses convives arri-
vaient, la maison était vide : ni hôte, ni feu, ni caillou
pour allumer du feu; Chéréphon était un beau plai-
sant [3].

une lacune. Que faut-il supposer pour la combler? Euclide, le beau
parleur, eut-il des admirateurs et point d'amis? fut-il écouté par les
sages? mis à profit par ceux de ses auditeurs qui n'avaient pas d'idées,
et qui désiraient briller ailleurs avec de l'esprit d'emprunt?)....
« tandis que Philoxène fut aimé et estimé de tous. » (Apud Athe-
næum, VI, sect. 40, p. 242, b.) Nous ne croyons pas que Lyncée de
Samos eût donné ces détails dans un livre sur Ménandre, si Ménandre
lui-même n'avait parlé d'Euclide, comme de Philoxène.

[1] Ménandre, Ὀργή, II ; Mein., *Fr. Com. Gr.*, IV, p. 179.
[2] Alexis, Φυγάς, *fr. unic.*; Mein., *Fr. Com. Gr.*, III, p. 501.
[3] Ménandre, Μέθη, II; Mein., *Fr. Com. Gr.*, IV, p. 162.

On comprend combien, dans la comédie, le parasite était un personnage utile. Sur le théâtre, comme dans la vie réelle, c'était un maître Jacques moqueur et moqué, l'esclave volontaire de tout prodigue, et, comme l'esclave, l'agent effronté de toutes les intrigues, « fidèle courtier et « ministre de quelques folles amourettes, exquis à mer- « veille pour mettre au net le compte de la dépense d'un « festin, non paresseux à faire apprester un banquet, « bien advenant à entretenir des concubines : si on luy « commande de parler des grosses dents à un fascheux « beau-père, ou de chasser la femme espousée et légitime, « il est sans honte et sans mercy [1]. » Dans la comédie nouvelle, attentive et habile à se servir, pour l'étude sérieuse des caractères et des mœurs, de ces personnages mêmes qui n'avaient, avant elle, servi le plus souvent qu'à la bouffonnerie, les parasites étaient, pour ainsi dire, les mauvais génies de la jeunesse et les instigateurs attitrés de tous les vices dont Ménandre était l'énergique persécuteur. Ce n'est pas sans une raison sérieuse que Ménandre a appelé son principal parasite *le Flatteur*. Il marquait par là la hauteur et la moralité de son vrai dessein. Le parasite en lui-même n'est guère, pour parler le langage du jour, qu'un personnage de vaudeville. Mais que le flatteur domine en lui le glouton ; que l'insinuant apologiste des prétentions et des vices d'autrui remplace le pauvre

[1] Plutarch., *De Adul. et Am.*, XXXIV; trad. d'Amyot, c. XLI.

importun, affamé, méprisé et battu; qu'il fasse de son patron sa dupe et non son maître; qu'il exploite avec art les mille faiblesses du cœur humain, et qu'il grandisse ainsi jusqu'à mériter la haine des gens de bien : voilà le parasite devenu un personnage de la plus belle et de la plus sérieuse comédie. Les passions que le poëte étudie pour les peindre, le parasite les connaît, les manie; il en fait ses instruments et ses tributaires; il en vit et il les fait vivre; il aide les débauchés à se ruiner et les fanfarons à se croire braves; il est le meilleur guide qui puisse initier Ménandre aux travers et aux dépravations de son temps, et que Ménandre puisse donner à ses spectateurs pour leur révéler leurs propres défauts et les dangers où ces défauts les jettent.

CHAPITRE VII

DES SENTIMENTS GÉNÉRAUX ET DES PASSIONS
DANS LES COMÉDIES DE MÉNANDRE.

Nous venons d'étudier, dans les fragments de Ménandre, quatre classes de personnages, qu'il peignait d'après la société de son temps. En parlant des pauvres et des esclaves, nous avons reconnu, dans quelques vers du poëte comique, des sentiments de bienfaisance et d'indulgence, qui sont significatifs pour qui veut comprendre l'état des esprits en Grèce, dans la seconde période de la domination Macédonienne. D'autre part, le rôle important que les cuisiniers et les parasites jouaient dans la comédie nouvelle, nous apprend combien étaient alors sensuelles et relâchées les mœurs des Athéniens. Ainsi Ménandre, fidèle imitateur de la réalité, donnait place dans ses œuvres aux bons comme aux mauvais instincts de son siècle : avait-il également bien rendu les sentiments qui sont communs à tous les siècles et à tous les pays?

Ne nous trompons pas, cependant, sur le sens de ces

mots. Les sentiments les plus généraux eux-mêmes ne sont pas, dans tous les siècles et dans tous les pays, absolument pareils ni également puissants et respectés. Ils subsistent toujours, mais soumis à de nombreuses et grandes vicissitudes. Ils ont une histoire, des progrès, des triomphes, des décadences, suivant que l'homme, dont ils sont la nature même et le fond, se rapproche ou s'écarte de sa nature première, œuvre et image de Dieu. Par exemple, à toutes les relations de famille, qui sont éternelles, répondent des sentiments, éternels aussi. Mais de même que les liens de la famille se resserrent ou se relâchent sous l'influence des opinions et des lois, de même les sentiments les plus inhérents à la famille, comme l'amour paternel ou la piété filiale, se fortifient ou s'affaiblissent, s'épurent ou s'altèrent, suivant les siècles. Nous ne doutons pas que le droit de vie et de mort, donné aux pères sur les enfants, n'ait longtemps affaibli, sinon étouffé, dans le cœur des premiers Romains, ce que le véritable amour d'un père pour ses enfants a de tendre, d'expansif, d'indulgent, et, pour ainsi dire, de maternel. Nous ne doutons pas non plus que, de bonne heure parmi les Grecs, l'habitude des voluptés illégitimes, prolongée par delà le mariage et bien avant dans la maturité, n'ait souvent flétri et corrompu jusque dans sa racine ce que le véritable amour paternel doit toujours conserver d'autorité grave et, pour ainsi dire, religieuse. Ce sont ces variations mêmes qui donnent un double

intérêt à l'étude des sentiments généraux dans l'art dramatique : de chacun, nous concevons un modèle parfait, d'après lequel nous jugeons la moralité des divers siècles et le génie plus ou moins profond des écrivains.

Dans *les Nuées* d'Aristophane, le père, Strepsiade, joue un grand rôle. Mais à quel moment de la comédie et dans quelle circonstance Strepsiade paraît-il comme père ? Certes, ce n'est ni quand il conseille à son fils d'aller se fausser l'esprit chez Socrate et d'apprendre à ne pas payer ses créanciers, ni quand il va lui-même prendre les leçons que Philippide refuse, ni quand il le pousse de force dans l'officine de la fausse logique et du mensonge. Quand donc verrons-nous apparaître dans Strepsiade l'autorité et les droits paternels qu'il vient de souiller et de compromettre par sa propre conduite ? Lorsque Philippide aura enfin goûté et mis à profit les préceptes de Socrate. Aristophane ne montre en Strepsiade les droits du père que pour les montrer niés et violés par un fils ingrat, rhéteur subtil. Dans tout le reste de la comédie, et quand il ne s'agissait que d'amener Philippide chez les sophistes, un ami, un esclave, tout autre qu'un père aurait suffi. Mais quand Aristophane a voulu montrer les suprêmes dangers d'une mauvaise éducation, il fallait que l'exemple fût étonnant et décisif : voilà pourquoi il a fait Philippide fils de Strepsiade. Strepsiade n'est père que pour être battu.

C'est qu'Aristophane ne créait ses caractères et ne touchait aux sentiments généraux que selon les nécessités

du sujet qu'il avait choisi, tandis que les sentiments généraux et les caractères furent le sujet même de la comédie nouvelle. Nous trouvons bien dans la comédie moyenne quelques vers remarquables par l'intelligence de la tendresse et en même temps de l'autorité paternelles ; Antiphane a dit : « Quand je donne quelque plaisir à mon fils « bien-aimé, je crois me faire un présent à moi-même [1] ; » il a dit aussi : « Le jeune homme qui respecte ses parents « a un bon naturel : mais celui qui désobéit à son père « est un contempteur de tous les dieux. Primer son « père est une honte : se soumettre à lui est une défaite « aussi glorieuse qu'une victoire [2] ! » Mais c'est seulement dans les fragments de la comédie nouvelle que l'expression de ces sentiments devient assez complète et fréquente pour qu'il nous soit possible d'en former un ensemble et d'en tirer quelques conclusions précises. A ne prendre même que les fragments de Ménandre seul, nous y trouvons, en traits sobres, et comme en raccourci, toutes les émotions, joyeuses ou tristes, et la sévérité comme l'indulgence des pères. « Ah ! la douce chose, » dit-il, « que « d'être le père de quelqu'un [3] ! Misérable au milieu du « bonheur, le riche qui n'a dans sa maison personne à qui « léguer ses biens [4] ! Quel baume et quel charme pour

[1] Antiphane, *fr. inc.* LIX ; Mein., *Fr. Com. Gr.*, III, p. 152.
[2] Antiphane, *fr. inc.* LVIII ; Mein., *Fr. Com. Gr.*, III, p. 152.
[3] Ménandre, Ἐμπιπραμένη, IV ; Mein., *Fr. Com. Gr.*, IV, p. 114.
[4] Ménandre, *fr. inc.* CXI ; Mein., *Fr. Com. Gr.*, IV, p. 261.

« l'âme d'un homme que la présence de ses enfants[1] ! La
« naissance d'un enfant est la plus forte chaîne de ten-
« dresse entre les époux[2]. Il n'est pas un plaisir plus
« grand que le plaisir de voir ceux qui sont issus de nous
« vivre dans la sagesse et dans la vertu[3]. » Mais aussi dans
le cœur d'un père, combien d'inquiétudes attachées à un
bonheur ! Pour une heure d'espérance, combien de longs
désenchantements ! Cet enfant, attendu dans l'angoisse et
reçu dans la joie, ne recevra peut-être du ciel qu'une vie
courte, et se fera peut-être une vie honteuse, dont ses
parents auront à rougir pour lui ; et Ménandre le dit aussi :
« Ce jour vient de me donner une fille : doit-elle embellir
« ou ternir ma renommée ? Je ne sais[4]. Être père, quel
« fardeau ! Douleurs, craintes et soucis qui n'ont pas de
« fin[5] ! Il faut qu'un homme fasse son choix : qu'il vive
« en restant garçon, ou qu'il devienne père et qu'il
« meure : tant la vie nous devient amère sitôt que nous
« avons des enfants[6] ! Il n'y a rien de plus malheureux
« qu'un père, si ce n'est un autre père affligé d'une famille
« plus nombreuse[7]. »

[1] Ménandre, fr. inc. CCLIX b ; Mein., Fr. Com. Gr., IV, p. 290.

[2] Ménandre, Sentences monost. (Supplem. ex Aldo, 99, in Men. Fragm. ap. Didot.)

[3] Ménandre, fr. inc. CIX ; Mein., Fr. Com. Gr., IV, p. 261.

[4] Ménandre, fr. inc. CDLXXXII ; Mein., Fr. Com. Gr., IV, p. 327.

[5] Ménandre, Προεγκαλῶν, II ; Mein., Fr. Com. Gr., IV, p. 196.

[6] Ménandre, Ἐπίκληρος, IV ; Mein., Fr. Com. Gr., IV, p. 117.

[7] Ménandre, fr. inc. CX ; Mein., Fr. Com. Gr., IV, p. 261.

Mais les enfants ne sont pas toujours les seuls, ni même les plus coupables, quand leurs parents sont malheureux. Comme les fils, les pères ont des devoirs, qui ne sont jamais impunément négligés. La paternité est une royauté et presque un sacerdoce : c'est à celui qui possède ce titre sacré de le respecter le premier, pour le faire respecter des autres. « Il est, » dit Ménandre, « un défaut que certaines
« gens appellent la bonté, et qui pousse les hommes au mal,
« en épargnant à toutes les fautes leur punition[1]. Gardons-
« nous de tout permettre aux entreprises des vicieux : ré-
« sistons-leur, au contraire; car, si nous ne leur résistons
« pas, notre vie entière sera insensiblement bouleversée
« de fond en comble[2]. » Nulle part cette vérité n'est plus vraie, et cette règle de conduite plus nécessaire que dans la famille; car ce n'est pas seulement son propre bonheur, c'est surtout le bonheur de ses enfants que le père néglige et abandonne aux hasards des passions, quand, par corruption, par insouciance ou par lâcheté, il abdique son pouvoir et se renferme dans le laisser-aller. Aussi voyez comme Ménandre affirme : « L'homme qui fait des repro-
« ches sévères à son fils ne fait que se conduire en père,
« si âpres que soient ses paroles ; » et comme s'il avait deviné notre proverbe, qui montre la vraie tendresse jusque dans le châtiment même, n'ajoute-t-il pas : « N'afflige jamais ton père, car tu dois savoir que le plus

[1] Ménandre, *fr. inc.* LI; Mein., *Fr. Com. Gr.*, IV, p. 249.
[2] Ménandre, Ἀδελφοί, IV; Mein., *Fr. Com. Gr.*, IV, p. 70.

« tendre est le plus prompt à la colère.¹ » Charmantes paroles ! Ménandre comprenait que l'affection, quand elle est vive et toujours en éveil, rend délicate et susceptible l'âme du père, et lui fait voir une faute grave et un grave péril, là où d'autres, moins intéressés, ne verraient qu'un manquement léger et une imprudence sans suite ! Il faut que le père donne la sagesse à ceux qui tiennent de lui la vie ; il faut qu'il les prémunisse contre les tentations avant qu'elles viennent ; il faut qu'il les façonne à la vertu, avant que l'âge leur ait ôté leur souplesse, ou le contact du vice leur pureté : « Exerce tes fils pendant qu'ils sont enfants : quand ils seront hommes, tu ne pourras plus le faire. »

Mais la vie humaine est comme un bras de mer étroit, où l'on ne navigue qu'entre deux rivages d'écueils, et la faiblesse est à peine plus dangereuse que l'extrême rigueur aux relations des pères et des fils. « Pour tenir ses enfants
« dans la bonne voie, il ne faut pas toujours une sévérité
« qui les attriste, il faut parfois certaine douceur qui les
« gagne. Accorde de bon cœur à ton fils ce qu'il est
« juste de lui accorder, et tu auras en lui un véritable ami
« qui prendra soin de ta vie, au lieu d'un avide héritier
« qui en guetterait la fin². La clémence des pères corrige
« les fils³. Que la vie est douce avec un père d'humeur facile

¹ Ménandre, *fr. inc.* CVIII, CXIII ; Mein., *Fr. Com. Gr.*, IV, 261, 262.

² Ménandre, Ἀδελφοί. II, III ; Mein., *Fr. Com. Gr.*, IV, p. 69, 70.

³ Ménandre, *fr. inc.* CCLXI.

« et jeune[1] ! » Nous ne nous chargeons pas de mesurer d'après ces maximes où doivent s'arrêter la sévérité et l'indulgence, ni de concilier ces mots : « Faire des reproches « à son fils, c'est se conduire en père, si âpres que soient « les paroles, » avec cet autre vers de Ménandre : « Un bon « père n'a jamais de colère contre son fils[2]. » Ménandre lui-même n'aurait pas cherché à les concilier. Il n'appartient pas à la comédie de tracer aux hommes *ex professo* un plan de conduite sage et modérée ; elle ne nous enseigne à naviguer entre les récifs, qu'en nous montrant les naufragés de l'un et de l'autre rivage ; c'est par l'exemple des deux excès contraires qu'elle nous indique la ligne droite et sûre. Ménandre avait su, dans la même comédie, bien plus, dans le même personnage, résumer à la fois les dangers de la rigueur et ceux de la faiblesse paternelles : nous parlons de l'*Héautontimorumenos*, que Térence a imité. Quand Ménédème a appris le départ de son fils et fait sur sa propre conduite un douloureux retour, où serait le comique, si Ménédème s'arrêtait au juste milieu entre la sévérité qui lui a fait perdre son enfant, et l'indulgence qui peut le lui rendre ? Au contraire, après avoir été dur, il s'emporte d'un seul bond à l'autre excès, tourne contre lui-même toute sa rigueur, et se promet de ne plus résister en rien à son fils, si jamais il le retrouve. Sa seconde faute n'est pas moins grave que la première : c'est là ce

[1] Ménandre, *fr. inc.* CXCI.
[2] Ménandre, *Sent. monost.*, 451.

qui soutient l'intérêt de la pièce, et ce qui en complète l'enseignement.

Il ne faut pas, non plus, demander à la comédie qui a nos défauts pour sujets, de se montrer toujours respectueuse envers les parents. Laissons aux idylles factices et aux traditions de l'âge d'or leurs familles parfaitement unies, vertueuses et calmes. La réalité n'est pas si souriante ni si pure, et le poëte comique nous doit des peintures franches de tous les ridicules que ce monde renferme. Comme nous ne craignons pas, avec J. J. Rousseau, les mauvais effets de l'*Avare* de Molière, nous ne nous sommes point indignés contre Ménandre en lisant ce passage de piquante satire : « Combien il est ennuyeux de « tomber au milieu d'un repas de famille ! Le père prend « la coupe et entame la conversation : il ne fait pas une « plaisanterie sans faire un sermon. Vient le tour de la « mère ; puis la grand-mère marmotte quelques radota- « ges : puis un vieillard, dont la voix est toute éraillée, le « père de la grand'mère ! Alors la vieille femme de « reprendre, et de l'appeler *mon doux ami* : et lui, il ré- « pond à chacun par des hochements de tête[1]. » Mais Ménandre, d'un autre côté, a mis ces paroles dans la bouche d'un fils : « Je n'ai peur que de mon père : je sens « mes torts envers lui, et ne pourrai le regarder en face : « je me tirerais facilement du reste[2] ; » Ménandre a dit :

[1] Ménandre, *fr. inc.* XVII.
[2] Ménandre, *fr. inc.* LIX.

« Respecte d'abord Dieu, puis tes parents[1] : si tu respectes
« tes parents, espère une vie heureuse[2] ; celui qui injurie
« son père et le maltraite en paroles, s'exerce par là à
« blasphémer les dieux[3]. » Là où le respect filial a une
telle part, les railleries sont de bonne guerre et ne nuisent pas.

Pourquoi la comédie Grecque favorise-t-elle les fils aux dépens des filles ? Pourquoi dit-elle : « Les fils sont les
« colonnes qui soutiennent une maison[4] ; un fils sage,
« voilà le bonheur d'un père; mais une fille est une
« richesse bien onéreuse[5], également difficile à garder et
« à placer[6] ! » Ces derniers mots répondent à notre question. Il faut qu'un père prenne soin de garder sa fille,
c'est-à-dire de la défendre contre les séducteurs et contre
les violences dont les fêtes de nuit étaient si fréquemment
l'occasion. Il faut qu'un père prenne soin de placer sa fille,
c'est-à-dire de lui trouver un époux, qui leur plaise en
même temps à elle et à lui. Mais Ménandre ne s'est pas
borné à indiquer dans un vers ces intérêts pressants et ces
difficiles devoirs ; il a sans cesse parlé, dans ses comédies,
des jeunes filles, des femmes, de l'amour et du mariage.
Recueillons donc, dans quelques témoignages des autres

[1] Ménandre, *Sent. monost.*, 230.
[2] Ménandre, *Sent. monost.*, 155.
[3] Ménandre, *fr. inc.* CLXIX.
[4] Ménandre, *Sent. monost.* II 76.
[5] Ménandre, Ἀνεψιοί, II.
[6] Ménandre, Ἁλιεῖς, VI.

poëtes et dans les fragments de Ménandre, ce qu'il a pu observer et ce qu'il a su dire des sentiments qui se rattachent à cette classe de personnages et à cet ordre de faits.

C'étaient alors, dans la comédie, autant d'éléments nouveaux. Ou la comédie ancienne mettait en scène des courtisanes de bas étage, ou bien elle n'entr'ouvrait le gynécée que pour en montrer l'ombre et le silence troublés par mille folies et déshonorés par mille désordres. La comédie moyenne s'était particulièrement attachée à peindre la vie des courtisanes; mais c'était là surtout le champ des vengeances personnelles, toujours permises aux poëtes contre ces femmes, fort habiles à se défendre. Sur le théâtre Grec, le rôle de la femme au sein de la famille n'apparaît, sous ses faces diverses et dans tout son jour, qu'à dater de la comédie nouvelle.

On a souvent dit que, chez les Grecs, depuis la fin de l'âge héroïque jusqu'aux temps du christianisme, les femmes qui n'étaient pas des courtisanes étaient restées entièrement étrangères à la vie et aux sentiments des hommes, même de leurs maris. Les fragments de la comédie nouvelle démentent cette assertion. Un rapprochement va le prouver. Que dit Molière sur la liberté qu'il faut laisser aux femmes ?

> Leur sexe aime à jouir d'un peu de liberté,
> On le retient fort mal par tant d'austérité,
> Et les soins défiants, les verroux et les grilles

Ne font pas la vertu des femmes et des filles.
.... Pensez-vous, après tout, que ces précautions
Servent de quelque obstacle à nos intentions,
Et—quand nous nous mettons quelque chose à la tête,—
Que l'homme le plus fin ne soit pas une bête?

Eh bien ! Ménandre est du même avis : « Il faut ou rester
« garçon, ou, quand on se marie, emporter sans mot dire
« la dot et la mariée, et ensuite lui raconter, tant qu'il lui
« plaît, les façons de vivre des hommes. Surtout, que le
« mari ne s'avise pas, s'il veut être sage, de trop tenir sa
« femme emprisonnée dans les profondeurs de sa maison.
« Car nos yeux sont épris des plaisirs du dehors. Laissez
« une femme se promener à son gré au milieu de ces plai-
« sirs, tout voir et aller partout : ce spectacle la rassasiera
« à lui seul, et la détournera des mauvaises actions ; tan-
« dis que tous, hommes et femmes pareillement, nous
« désirons avec ardeur ce qui nous est caché. Mais le mari
« qui tient sa femme enfermée sous les verrous et sous
« les scellés, croyant faire ainsi preuve de prudence, ne
« prend qu'une peine inutile, et sa sagesse n'est que folie;
« car si l'une de nous a placé son cœur hors de la maison
« conjugale, elle s'envole plus prompte qu'une flèche et
« qu'un oiseau : elle tromperait les cent yeux d'Argus !
« Et à tous les maux qui s'en suivent, s'ajoute un grand ri-
« dicule : l'homme est méprisé, et la femme est perdue[1]. »
C'est une femme qui parle ainsi ; et de même que nous

[1] Ménandre, *fr. inc.*

avons remarqué l'esclave disant : « Je suis un homme, » remarquons ici la femme qui dit : « Je ne suis pas une esclave. » Nous ne pouvons croire que la ressemblance entre les vers de Molière et ceux de Ménandre soit un symptôme vain : à moins de dire que notre poëte était de deux siècles en avance sur son siècle, il faut admettre que les Grecs, au temps de la comédie nouvelle, commençaient à comprendre les relations du mariage telles que la doctrine libérale et douce du christianisme les a comprises et réglées.

Nous en trouvons à chaque pas, dans les Fragments de Ménandre, des preuves nouvelles, ne fût-ce que dans les nombreux traits de satire dirigés contre les mariages d'argent. Un personnage d'une comédie dont le titre manque racontait comment il allait épouser une jeune fille qu'il aimait, et son interlocuteur lui répondait vivement : « Voilà
« comment nous aurions tous dû nous marier ! Quel gain
« pour nous, ô Jupiter sauveur ! Il ne faudrait pas s'en-
« quérir de futilités, demander qui était le grand-père et
« qui était l'aïeule de la fiancée, et négliger pour ces
« belles questions de demander, de regarder seulement
« quel est le caractère de celle qu'on épouse et avec laquelle
« on vivra. Mais on fait apporter la dot sur la table, pour
« que l'expert examine si l'argent est de bon aloi, l'argent
« qui ne restera pas cinq mois entre nos mains ; et celle
« qui sera pendant toute notre vie assise à notre foyer, on
« ne cherche en rien à l'éprouver d'avance : on la prend

« au hasard, quitte à trouver en elle une femme insensée,
« emportée, intraitable, bavarde peut-être ! Moi je con-
« duirai ma fille dans tous les quartiers de la ville : quel-
« qu'un veut-il l'épouser ? Qu'il parle, et qu'il voie d'a-
« bord à quels dangers il s'expose : car de toute nécessité
« une femme est un fléau : le bonheur est d'avoir choisi le
« moins dangereux [1]. » Ces derniers mots, et toutes les
autres malédictions contre le mariage qui se trouvent dans
Ménandre, n'infirment pas ce que nous avons dit. Partout,
et de tout temps, ces malédictions ont été dans la comédie
un lieu commun. Seulement, c'est un lieu commun qui
varie d'expression et de sens, selon l'état des mœurs [2].

[1] Ménandre, *fr. inc.* III; Mein. *Fr. Com. Gr.*, IV, 228.

[2] Déjà, dans la comédie moyenne, cette satire du mariage et des femmes commence, avec un sentiment moins sérieux, ce nous semble, et un moins équitable mélange de l'éloge et du reproche, mais toujours avec une verve charmante. « A : Eh bien ! maintenant il est « marié.—B : Que me dis-tu là ? Lui, marié ? vraiment marié ? « Lui que j'avais laissé vivant ! » (Antiphane, Φιλοπάτωρ; Mein., *Fr. Com. Gr.*, III, 130.) « O vénérable Jupiter ! que je meure « si j'ai jamais mal parlé des femmes; il n'est rien de meilleur « qu'elles. Qu'on me cite une méchante femme comme Médée : je « réponds par Pénélope, un grand exemple ! Clytemnestre était mé- « chante, oui; mais Alceste était vertueuse. Phèdre peut être blâ- « mée; mais je sais une femme de bien à lui opposer, je sais.... qui « sais-je ? Hélas ! j'ai tout de suite épuisé mon répertoire de « femmes vertueuses, et il en est beaucoup de vicieuses que je « pourrais compter encore ! » (Eubulus, Χρύσιλλα, II; Mein., *Fr. Com. Gr.*, III, 260.) Voir aussi, dans Anaxandride (*fr. inc.* 1; Mein., *Fr. Com. Gr.*, III, p. 95) le fragment que Jacques Grévin traduisait ainsi dans sa comédie des *Esbahis* :

Par Dieu, j'estime une grand' beste

Ménandre dit : « Si tu es sage, ne quitte pas ton genre de
« vie, pour te marier : je suis marié moi-même, voilà
« pourquoi je te donne ce conseil. » — « Non, » répond
le second personnage : « l'affaire est décidée : je jette
« les dés ! » — « Va donc, » reprend le premier, « et fas-
« sent les dieux que tu te tires de là sain et sauf ! car tu
« te lances sur un véritable océan : et ce n'est pas la mer
« de Libye, ou la mer Egée, ou la mer d'Egypte, qui n'en-
« gloutissent pas trois vaisseaux sur trente : de ceux qui
« s'embarquent sur les vagues du mariage, pas un seul
« ne peut se sauver [1]. Malheur à celui qui, le premier, in-
« venta de prendre femme ! malheur au second, au troi-
« sième, au quatrième, et à tous ceux qui l'imitèrent [2] !
« N'est-ce pas justice de peindre Prométhée cloué à un ro-
« cher, et de ne lui consacrer que des torches, sans lui
« rien offrir de meilleur ? Il a commis un crime qui doit
« lui valoir, je pense, la haine du ciel tout entier : c'est

>Celluy-la qui met en sa teste,
>Et qui arreste en son courage
>Prendre une femme en mariage :
>Car il ne délibère poinct
>Chose qui soit à son apoinct.
>S'il la prend avecque richesse,
>Il épousera sa maîtresse.
>S'il la prend pauvre, quel malheur !
>Il faudra qu'estant serviteur,
>Au lieu qu'il vivoit trop heureux,
>Pour un il en nourrisse deux,
>Et s'il la veut laide choisir,
>Il n'en aura aucun plaisir....
>(*Théâtre de J. Grévin*, p. 135 de l'éd. de 1562.)

[1] Ménandre, Ἀρρήφορος, 1 ; Mein., *Fr. Com. Gr.*, IV, 88.
[2] Ménandre, Ἐμπιπραμένη, 1 ; Mein., *Fr. Com. Gr.*, IV, 114.

« lui qui a créé les femmes. La maudite espèce, ô souve-
« rains dieux ! Un homme épouse-t-il une femme ? en
« épouse-t-il une ? Voilà qu'il sent se glisser avec elle au-
« près de lui, en secret et pour le reste de sa vie, les pas-
« sions mauvaises, l'adultère qui se joue dans le lit con-
« jugal, les philtres empoisonnés, et la maladie de toutes
« la plus cruelle, l'envie, qui ne quitte pas les femmes d'un
« jour [1] ! Vouloir se marier, c'est vouloir se préparer des
« remords ; la femme est, pour ainsi dire, la pauvreté
« même attachée par la nature à la vie des hommes ; une
« femme est meilleure à enterrer qu'à épouser [2]. » Certes,
l'attaque est vive : la comédie ancienne elle-même, dans
son âpreté habituelle, n'a pas de sarcasmes plus mor-
dants. Mais quand Aristophane parle des désordres des
femmes mariées, on sent toujours l'indifférence sous la
raillerie : qu'elles boivent entre elles tout le vin d'une
vendange, qu'elles reçoivent même des amants, qu'im-
porte ? Elles peuvent être jalouses à leur aise et gronder
s'il leur plaît : les maris en seront quittes pour vivre hors
de chez eux ; la place publique et la maison de la courti-
sane sont toujours ouvertes, et pour consoler des soucis
domestiques, ne suffit-il pas d'une orgie ou d'un discours ?
Pour les poëtes de la comédie nouvelle, au contraire,
le bonheur est dans la vie privée, et tout ce qui trouble
l'intérieur d'une famille est grave et irréparable. Aussi, de

[1] Ménandre, *fr. inc.* VI ; Mein., *Fr. Com. Gr.*, IV, 231.
[2] Ménandre, *S. Mon.*, 91, 77 et 95 ; Mein., *Fr. Com. Gr.*, IV, 342.

quel intérêt est la vertu des femmes, qui « peuvent être
« ou la ruine ou le salut d'une maison ! Il est mal aisé,
« sans doute, de trouver une femme vertueuse ; mais, si
« nous la trouvons, elle fait la sécurité de notre vie : elle
« est comme le gouvernail de la maison, il lui appartient
« de préserver de tout mal son mari et ses enfants [1]. »
Evidemment, d'Aristophane à Ménandre, le rôle des femmes dans la société s'est transformé, et le mariage a gagné une solennité inconnue jusqu'alors.

Aristote ne nous démentira pas, et quel témoin aurait plus d'autorité qu'Aristote? Pour la connaissance des hommes, il vaut un poëte comique. Avant d'établir ses idées, il creuse les faits. Son *Économique*, sa *Politique*, ses *Éthiques* contiennent presque autant de renseignements sur la société Grecque que de spéculations sur la science ou sur la vertu. OEuvres admirables de philosophie et d'expérience, aussi précieuses à l'histoire des mœurs qu'à l'histoire de la morale, où chaque maxime a gardé l'empreinte du cas auquel elle s'appliquait, et où le lecteur peut encore observer la réalité sous les vérités que l'auteur résume. Aristote y parle, en plusieurs endroits, de la vie conjugale : voyons si les traits dont il l'esquisse sont d'accord avec les opinions ordinairement reçues sur le mariage et la condition des femmes en Grèce. La femme y paraît-elle réduite à n'être que la première

[1] Ménandre, *S. Mon.*, 84, 94, 93, 99 et 83; Mein., *Fr. Com. Gr.*, IV, 342 et 343.

servante de son mari, condamnée à une muette sujétion et à un isolement pire encore, et si inégalement admise au partage des droits que son infidélité soit un crime, le plus souvent puni de mort, sans que l'infidélité de son mari soit même une faute dont elle puisse seulement se plaindre? Le mariage y paraît-il comme une affaire uniquement menée par l'intérêt ou par la vanité, ou par le désir de perpétuer la famille—comme un contrat dans lequel l'affection n'a aucun rôle, ou cesse d'avoir un rôle dès que le contrat est conclu? Non certes, et voici comment parle Aristote. Il compare les droits de l'épouse aux droits sacrés du suppliant qui est venu déposer son rameau d'olivier au foyer domestique ou sur l'autel, et que le maître de la maison va chercher là pour l'admettre aux priviléges de l'inviolable hospitalité [1]. Il dit qu'il trouve dans l'organisation de la famille l'origine et l'image de toutes les formes de gouvernement; que l'autorité du père sur les enfants est la royauté même; que les frères sont entre eux comme les citoyens d'une république bien ordonnée; que les relations du mari et de la femme ressemblent de point en point au régime aristocratique; il ne veut pas que le père, de roi, devienne tyran, que les frères changent leur égalité républicaine en licence démagogique, ni que le

[1] Aristote, *OEconom.*, I, 4, 1. On sait de quel respect et de quels devoirs les Grecs se croyaient tenus envers l'hôte et le suppliant. Les preuves en sont abondantes dans l'Odyssée et dans les Euménides.

mari, par usurpation, établisse une oligarchie à son profit[1] ; et ces distinctions fines et brèves qui dessinent avec tant de netteté toute la hiérarchie compliquée de la famille et mettent chacun à sa vraie place, si elles sont d'un homme qui a connu toutes les formes de gouvernement, ne sont-elles pas aussi d'un homme qui a eu sous les yeux et qui a compris la vie de famille régulière, conforme à la nature et à la raison? Il parle encore des droits des époux l'un sur l'autre comme d'une loi égale et commune que ne doit jamais enfreindre le mari, s'il veut empêcher sa femme de l'enfreindre, et il regarde comme une transgression inique de cette loi toute liaison du mari avec une autre femme [2]. Il dit surtout que « la tendresse est naturelle
« entre le mari et la femme, l'homme étant, par nature,
« encore plus porté vers la vie à deux que vers la vie so-
« ciale, parce que la famille date de plus loin que la so-
« ciété et est plus nécessaire, et parce que les enfants de
« chaque homme lui appartiennent, ce que ne permet pas,
« chez les animaux, leur promiscuité. Chez les animaux,
« en effet, l'alliance n'a d'autre but que la propagation de
« la race, tandis qu'au sein de l'espèce humaine la vie de
« famille n'a pas pour seul but la postérité que nous dé-
« sirons, mais bien plutôt tous les intérêts de la vie. Dès
« le premier moment, l'œuvre se divise et se distribue :
« l'homme et la femme ont leurs rôles différents : ils se

[1] Aristote, *Eth. Eud.*, VII, 9, 4.
[2] Aristote, *OEconom.*, I, 4, 1.

« viennent en aide l'un à l'autre, et chacun d'eux apporte
« à la communauté l'appoint de ses qualités propres.
« Aussi semble-t-il que, dans cette sorte de tendresse,
« beaucoup de profit et beaucoup de douceurs se rencon-
« trent à la fois. Elle peut encore se fonder sur la seule
« vertu, lorsque les époux sont de natures qui se convien-
« nent : chacun alors a sa vertu, et ils peuvent se réjouir
« dans cette harmonie. Les enfants aussi sont un lien, et
« les unions stériles sont les plus promptement dénouées,
« car les enfants sont un bien commun entre les deux, et
« toute communauté est une attache [1]. » Ailleurs encore,
il parle dans le même sens de la tendresse des époux [2] et
de l'accord des âmes, nécessaire au bonheur ; et même,
outre ces pensées sérieuses et profondes sur ce sujet de la
vie conjugale, dont on prétend souvent que les moralistes
Grecs ne comprenaient ni la délicatesse ni le sérieux, Aris-
tote donne quelques conseils très-délicats de politique
privée[3] : il recommande à la femme et au mari de ne point
trop songer ni l'un ni l'autre à se parer pour se plaire ; il
veut que tout soit sincère dans cette union ; que la beauté
s'y maintienne simple et naturelle, comme les caractères
doivent s'y montrer sans feinte, et il renvoie presque gaî-
ment au théâtre et aux acteurs, qui en ont seuls besoin,
l'appareil mensonger des riches habits et du fard [4]. Enfin,

[1] Aristote, *Eth. Nicom.*, VIII, 14, 7-8.
[2] Aristote, *Eth. Eud.*, VI, 10, 7.
[3] Aristote, *OEconom*, I, 4, 3.
[4] Aristote, *OEconom.*, I, 4, 5.

et cette prévoyance étonnera peut-être plus encore, il prémunit les époux contre l'excès de la tendresse, contre l'intimité poussée au point de devenir une habitude tyrannique et un besoin inquiet : il ne faut pas qu'une séparation leur rende tout repos impossible, mais ils doivent, selon lui, s'accoutumer et s'attacher à leur vie en commun si affectueusement tout ensemble et si sagement que, lorsqu'ils sont réunis, ils se suffisent toujours l'un à l'autre, et qu'ils se suffisent encore par le souvenir lorsque l'un d'eux est absent[1]. Ces traits épars que nous avons recueillis nous semblent sous-entendre et révéler tous un même fait : c'est qu'au temps d'Aristote, lorsque se préparait et s'approchait la comédie nouvelle, la dignité de la vie privée, du mariage et de la femme était en grand progrès; et ce progrès, si important déjà dans le monde réel où l'observait Aristote, devint, dans le monde imaginaire que créa Ménandre, toute une révolution et l'origine de beautés nouvelles qui ne sont pas encore épuisées.

En mettant les femmes à l'un des premiers rangs parmi les personnages de ses comédies, Ménandre ne reproduisait pas seulement avec fidélité les mœurs de son siècle : il montrait surtout par là un rare instinct des nouvelles exigences de l'art dramatique. Les femmes sont aussi nécessaires à la comédie d'intrigue qu'au roman, et plus l'épopée, la tragédie ou la comédie deviennent romanesques, plus on voit les femmes y pénétrer et y dominer. Il

[1] Aristote, *OEconom.*, I, 4, 2.

y a plus de roman dans l'Odyssée que dans l'Iliade, parce que les femmes y sont en plus grand nombre et plus souvent mises en scène, parce que leurs aventures et leurs sentiments y sont plus constamment mêlés aux sentiments et aux aventures des hommes. Il y a plus de roman dans quelques tragédies d'Euripide que dans toutes celles d'Eschyle et de Sophocle, parce que les passions que les femmes ressentent ou inspirent sont plus multipliées et plus variées dans les œuvres d'Euripide que dans celles de ses deux prédécesseurs. Enfin, dans le monde moderne, la tragédie, avec ses trois illustres représentants, Corneille, Racine, Shakspeare, et le poëme purement épique, comme la *Jérusalem délivrée* du Tasse, sont devenus plus que jamais romanesques : les romans proprement dits sont l'une des richesses originales de nos littératures : c'est que les héroïnes y tiennent autant de place que les héros, comme dans la société chrétienne les femmes sont les égales des hommes. Il en est de même dans la comédie, et pour nouer une intrigue intéressante dans le cercle de la vie privée, Ménandre ne pouvait pas plus se passer d'une Pamphila, que Racine d'Hermione, Molière d'Agnès ou Walter Scott de Diana Vernon.

Il est une passion qui, dans les œuvres des poëtes dramatiques grecs, a commencé par n'être pas même un sentiment, et qui est enfin devenue la passion par excellence : l'amour. L'amour est le fond même du roman, et c'est par l'amour que les femmes ont un si grand rôle dans la

littérature moderne. C'est de l'amour, inspiré ou ressenti, que leur viennent tour à tour leur force et leur faiblesse : leur force, quand elles se font aimer, suivre, supplier par les hommes; leur faiblesse, quand leur propre cœur est touché, déchiré, vaincu ; et, faibles ou fortes, elles sont également dramatiques et émouvantes. Mais il n'en a pas été toujours ainsi. Presque tous les grands poëtes de l'antiquité peuvent être répartis entre trois écoles dont chacune comprend diversement l'amour : les uns ne voient dans l'amour qu'une loi générale de la nature et la vie féconde de la matière. C'est le vieil Eschyle qui se souvient encore du sens de la théogonie primitive : c'est Lucrèce, qui personnifie dans sa Vénus l'attraction universelle et toutes les forces de la séve, de la chair et du sang. Pour d'autres, l'amour n'est qu'un désir humain, ardent et passager, que la volupté seule excite et rassasie : tel nous le voyons dans les comédies d'Aristophane, où il se dévoile avec cynisme, et dans l'*Ars Amatoria* d'Ovide, où il se déguise un peu, à force de grâce et d'esprit. Enfin, d'autres encore ont raconté ce que nous appellerions volontiers la tragédie de l'amour, ses ravages soudains, ses illusions détruites, ses désespoirs sanglants : l'amour dans leurs œuvres est une forme de la fatalité ; c'est un mal sacré dont les dieux se servent pour la satisfaction de leurs colères et le succès de leur politique. Phèdre dans Euripide, Médée dans Apollonius de Rhodes, Didon même, dans Virgile, quoique déjà moderne par les combats inté-

rieurs et par le remords, sont trois immortelles victimes d'un amour irrésistible, envoyé cruel de la nécessité. Mais, pour les modernes, l'amour n'est plus cette force matérielle qui entraîne également, selon Lucrèce, les brutes et les hommes, comme une éternelle conséquence de la doctrine des atomes; ce n'est plus ce caprice des sens que célèbre Ovide ; ce n'est plus cette maladie fatale qui s'abat sur l'un des faibles mortels à l'heure prescrite par les dieux tout-puissants, et dont le feu caché dévore à la fois le corps et l'âme. Au lieu d'être un désir brutal ou une forme de la fatalité, l'amour vrai, dans les littératures modernes, est un sentiment naturel à l'âme humaine, libre, ayant conscience de lui-même et pouvoir sur ses propres mouvements, qui s'efforce de se taire et de se contenir, qui s'interroge pour s'approuver ou se condamner, qui consulte la raison et le devoir, et ne dirige plus en tyran les actions des hommes, même lorsqu'il reste absolu dans leurs cœurs. Les poëtes de la comédie nouvelle et les poëtes comiques latins, leurs imitateurs, sont presque les seuls parmi les auteurs anciens qui aient à peu près compris l'amour comme les modernes.

« Ce qui fait l'unité de toutes les pièces de Ménandre, » dit Plutarque, « c'est l'amour qui s'y répand partout, « comme le souffle commun d'une seule âme. Grand dis- « ciple et premier initié de ce dieu, il a parlé de la « passion tout à fait en philosophe [1]..... Dans ses comé-

[1] Plutarque, Περὶ ἔρωτος, ap. Stobœum, 393.

« dies¹, il amène adroitement au mariage l'homme qui a
« fait violence à une jeune fille. Met-il en scène une cour-
« tisane hardie et effrontée ? son amant se raisonne, se re-
« pent, et finit par rompre avec elle. Est-ce, au contraire,
« une maîtresse sage et qui rend tendresse pour tendresse?
« elle retrouve son vrai père, qui la reconnaît : ou bien
« Ménandre soumet l'amour à l'épreuve d'une attente pro-
« longée, et jette ainsi, sur la liaison des amants, un res-
« pect qui la rend intéressante. » Ovide s'accorde avec
Plutarque pour dire :

Fabula jucundi nulla est sine amore Menandri ²,

et Ménandre est appelé dans une inscription « la sirène du
« théâtre, le brillant compagnon de l'amour, et celui qui
« a enseigné aux hommes une douce vie, en réjouissant
« toujours la scène par le spectacle d'un mariage à la fin
« de ses comédies³. » Tous ces témoignages réunis prou-
vent que Ménandre avait représenté l'amour à la fois plus
ardent, plus pur et mieux terminé que nul ne l'avait fait
avant lui. On a voulu conclure du passage de Plutarque
cité plus haut que jamais les poëtes de la comédie nouvelle
n'avaient amené sur la scène une jeune fille qui n'eût d'a-
bord, dans quelque fête aventureuse, subi les violences du
jeune homme qu'elle devait épouser à la fin de la pièce⁴.

¹ Plutarque, *Quæstiones convivales*, VII, viii, 3.
² Ovide, *Tristes*, II, 370.
³ Brunck, *Analect.*, III, 269.
⁴ O. Müller, *History of the Literature of ancient Greece*, p. 441.

Plutarque ne le dit pas : l'intrigue de la comédie de Ménandre appelée *l'Apparition*, telle que nous l'avons déjà vue, démontre par un exemple certain que cette assertion absolue n'est pas fondée; et peut-on croire, d'ailleurs, que la seule circonstance qui dût permettre d'aimer une jeune fille, et rendre décente, aux yeux des Grecs, son apparition sur la scène, ce fût précisément, et comme par un contre-sens, un outrage fait à sa pudeur?

Ménandre a décrit, dans quelques vers charmants, les commencements de l'amour : « D'où nous vient cet escla-
« vage? » dit-il : « de nos yeux? Folie! S'il en était ainsi,
« tous aimeraient la même femme : car il n'y a pas deux
« jugements divers sur la même chose vue. Est-ce donc
« l'attrait du plaisir qui nous attache à une femme? mais
« non : car voici un homme qui sortirait des bras de cette
« maîtresse sans émotion et même en riant, tandis que cet
« autre y laisserait sa raison. C'est l'occasion qui fait le
« mal de nos âmes : celui que l'occasion frappe emporte
« une blessure cachée [1]. » Ajoutez ces quelques mots de
Philémon : « D'abord on jette un coup d'œil, puis on ad-
« mire, puis encore on examine, puis on se laisse aller à
« l'espérance : ainsi, de tous ces sentiments, finit par naî-
« tre l'amour [2]; » et dites si l'analyse n'est pas délicate,

[1] Ménandre, *fr. inc.* XIV ; Mein., *Fr. Com. Gr.*, IV, 236.
[2] Philémon, *fr. inc.* XLIX ; Mein., *Fr. Com. Gr.*, IV, 51. Comparez ce que Goëthe, dans le *Prologue sur le Théâtre* qui précède son Faust, met dans la bouche du personnage bouffon, parlant au poëte:

et si les poëtes de la comédie nouvelle ne décrivaient pas la passion naissante avec une finesse vraie et toute moderne. Ménandre devinait donc et mettait à la place de la nécessité ce hasard heureux des premières rencontres, par lequel Juliette et Roméo se sont reconnus et aimés dès qu'ils se sont vus. Il peut dès à présent insister sur la puissance de la passion : il peut dire : « Il n'est pas d'homme
« que l'amour n'aveugle, fût-il le plus sensé, je crois, tout
« comme s'il était le plus faible d'esprit [1] ; l'amour de sa
« nature est sourd aux conseils, et il n'est pas facile de
« vaincre en même temps par la seule raison les ardeurs
« de la jeunesse et la volonté d'un Dieu [2] : si quelqu'un se
« figure qu'un amant soit sensé, chez qui supposera-t-il
« donc de la démence ? L'amour est, de toutes les affections
« humaines, la seule qui résiste à la raison [3]. Nulle puis-
« sance, ô ma maîtresse, ne l'emporte sur l'amour : Jupi-
« ter même, qui règne sur les habitants de l'Olympe, est
« esclave de ce dieu [4]. Il faut bien que l'amour soit le plus
« puissant des dieux, puisqu'il force les hommes qui ont

« Compose ton poëme comme on fait l'amour en ce monde. On se
« rencontre par hasard ; le cœur est ému ; on s'arrête, on s'engage
« peu à peu ; le plaisir vient, puis les douces querelles ; le bon-
« heur, la peine suivent, et on arrive à la fin du roman souvent
« sans s'en être aperçu. »

[1] Ménandre, Ἀνδρία, I ; Mein., *Fr. Com. Gr.*, IV, 81.
[2] Ménandre, Ἀνεψιοί, I ; Mein., *Fr. Com. Gr.*, IV, 86.
[3] Ménandre, Ἀφροδίσια, I ; Mein., *Fr. Com. Gr.*, IV, 93.
[4] Ménandre, Ἥρως, I ; Mein., *Fr. Com. Gr.*, IV. 128.

« juré par tous les immortels à se parjurer pour lui [1]. »
Depuis que nous avons vu, dans Ménandre lui-même, l'origine purement humaine et fortuite de l'amour, nous savons ce qu'il devait penser de ce dieu dont il parle et qui n'est autre que la passion même, exaltée et s'excusant de ses fautes en accusant une puissance supérieure :

Sua cuique deus fit dira cupido !

Quoi qu'il en soit, dieu ou passion, l'amour dans les comédies de Ménandre n'était pas sans trouble et sans combats, et c'était surtout par là que la peinture des sentiments humains était curieuse et neuve chez notre poëte. Dans une pièce dont ce fragment seul nous est conservé, un jeune homme décrivait ainsi les tumultueuses émotions qui le possédaient, auprès de sa maîtresse : « Par Minerve ! « mes amis ! j'ai beau chercher ce qui met le plus vite à « mal un homme, pour me l'appliquer à moi-même par « une comparaison, je ne puis trouver d'image qui con- « vienne à ce qui m'arrive. Dirai-je une trombe ? mais « avant qu'elle s'amasse, qu'elle s'avance, qu'elle saisisse, « et qu'elle renverse, il se passe un siècle entier ! Ou bien « dirai-je une vague de la mer qui enveloppe le matelot ? « mais elle vous laisse le temps de crier : « ô Jupiter sau- « veur ! » — de dire : « Retiens les cordages de toutes tes for- « ces, » — de voir venir une seconde et une troisième « lame : peut-être même pourras-tu te suspendre à quel-

[1] Ménandre, Συναριστῶσαι, IV; Mein., *Fr. Com. Gr.*, IV, 203.

« que débris de la barque ! Pour moi, dès que je tiens dans
« mes bras, dès que j'embrasse celle que j'aime, je suis
« coulé à fond ! [1] » Paroles à la fois pleines d'une passion
vive, d'une poésie simple et d'une douce plaisanterie, qui
sont tout à fait propres à faire sentir le ton général de la
comédie nouvelle.

Perse a traduit, plus exactement que Térence, au dire
d'un ancien commentateur, les premiers vers de l'*Eunu-
que* de Ménandre ; et nous trouvons, dans ce court dialo-
gue, la lutte intime de l'amour, se sondant et se discutant
lui-même, hésitant entre le bien et le mal, tour-à tour
avouant ses torts et défendant ses faiblesses. « Oui, Dave,
« je te défends d'en douter, je veux mettre vite un terme
« aux tourments que j'ai supportés jusqu'ici (ainsi parle
« Chaerestrate en se rongeant les ongles). Quoi ! toujours
« être l'opprobre et la peine d'une sage famille qui ne
« sait pas le goût du vin ! Quoi ! jeter tout mon patrimoine
« à un seuil infâme où il se brise avec un honteux éclat !
« aller sous la pluie, ivre, et une torche éteinte à la
« main, chanter à la porte de Chrysis ! » — « Courage,
« jeune homme, reprends ta raison : immole une brebis
« aux dieux libérateurs ! » — « Mais, dis-moi, Dave, crois-
« tu qu'elle pleure, si je la quitte ? » — « Ah ! chansons
« que tout cela ! Tu es un enfant, et tu te feras battre de
« la petite pantoufle rouge ! Tu as beau t'agiter et ronger

[1] Ménandre, *fr. inc.* VII ; Mein., *Fr. Com. Gr.*, IV, 231.

« les filets qui te tiennent : te voici maintenant furieux et
« décidé : mais, tout à l'heure, si elle te rappelle, tu diras
« à l'instant : « Eh bien ! que faire ? maintenant même,
« lorsque c'est elle qui me prie et qui fait les avances,
« n'irai-je pas ? » Non, tu n'irais pas, si tu étais sorti de
« chez elle vraiment sauvé et en pleine possession de toi-
« même : tu n'irais pas, même maintenant [1]. » Jamais en
Grèce, avant Ménandre, on n'avait ainsi compris et rendu
les scrupules et les délicatesses de la passion.

L'amour n'est pas le seul dieu dont Ménandre ait parlé.
De son temps, les Grecs n'étaient plus libres que sur le terrain de la philosophie, et l'ancien peuple de guerriers tendait chaque jour davantage à devenir un peuple de raisonneurs. Dans les beaux temps de leur jeunesse, à la fois énergiques dans l'action et habiles à manier la parole, les Athéniens s'étaient d'abord distingués des autres Grecs par l'accord de ces deux qualités. Mais ce sont des qualités que le succès pousse à l'abus : de l'énergie, les Athéniens passèrent à l'esprit d'aventure, qui les jeta dans la guerre du Péloponnèse : du goût pour l'éloquence, ils en vinrent à la manie de la discussion, qui les jeta dans les bras des sophistes et des rhéteurs. Peu de temps après la guerre contre les Perses, Cimon se séparait déjà de ses concitoyens par le soin avec lequel il évitait toute loquacité Athénienne [2]. Pourtant, ce n'était encore qu'un défaut

[1] Perse, *Sat.* V, 161-174.
[2] Στωμυλία. Plutarque, *Vie de Cimon*, IV.

naissant, et Périclès aurait pu dire, du peuple qu'il avait si bien servi et tant charmé, les paroles que Thucydide lui prête : « Nous aimons le beau sans nous départir de la « simplicité, et nous cherchons la sagesse sans perdre « notre énergie [1]. » Mais déjà avant Alexandre, tout était changé : l'amour du vrai et du beau avait dégénéré en subtilité sophistique et en minutieuse recherche de langage : oisif, mais toujours remuant, l'esprit des Athéniens s'était donné tout entier aux faux plaisirs des petites disputes et des théories arbitraires, et tandis que les vrais philosophes, à la tête desquels marchait Aristote, travaillaient à faire la révision et le résumé de toutes les connaissances acquises, les moins savants et les plus jeunes Athéniens discouraient, selon leur caprice, des plus difficiles questions. Aussi serait-il étonnant de ne pas retrouver dans les fragments de la comédie nouvelle quelques traces de ce défaut. Elles y sont nombreuses et frappantes. A chaque instant nous lisons, parmi les vers de Ménandre et de Philémon, des sentences ou des tirades qui semblent appartenir à un traité de morale ou de métaphysique. Mais ce qui montre bien qu'ils ne mettaient de philosophie dans le dialogue que pour reproduire un travers de leur temps et pour commenter les sentiments de leurs personnages, non, comme Voltaire dans ses tragédies, dans une vue de prédication et de propagande, c'est qu'il est impossible de

[1] Thucydide, II, 40.

ramener leur philosophie à l'unité d'un système précis. Tantôt c'est un épicurien qui dit : « Je ne crois pas, Smi-
« crines, que les dieux soient gens de loisir au point de
« pouvoir mesurer à chaque homme, jour par jour, le
« bonheur et le malheur [1]; » tantôt c'est la doctrine d'Empédocle sur les songes, qui apparaît dans un fragment de Ménandre nouvellement découvert: « Nous rêvons
« pendant la nuit à ce qui nous a occupés pendant le jour [2],»
et c'est d'après le même maître que Lucrèce l'a répété :

> Et quo quisque ferè studio defunctus adhæret,
> Aut quibus in rebus multùm sumus antè morati,
> Atque in eâ ratione fuit contenta magis mens,
> In somnis eadem plerumque videmur obire [3].

Parfois c'est déjà la raison humaine qui renonce à sa curiosité et abdique ses droits devant la majesté d'un mystère suprême : « Adore la divinité, » dit Ménandre, « sans
« vouloir étudier sa nature [4]. »—« Croyez qu'il existe un
« dieu, et adorez-le, » dit Philémon, « mais ne sondez
« pas plus avant : vous ne pourriez que chercher sans
« trouver. Ne vous demandez pas même s'il existe ou non :
« adorez-le comme existant et toujours présent auprès de
« vous [5]. » Mais la conscience de l'homme n'est pas toujours aussi modeste, et depuis que Socrate avait parlé du

[1] Ménandre, Ἐπιτρέποντες, VI ; Mein., *Fr. Com. Gr.*, IV, 120.

[2] Matranga, *Anecdota græca*, Romæ, 1850. Secunda pars. *Scholia in Iliadis* II, p. 457.

[3] Lucrèce, IV, 759-761 ; cfr. IV, 963 et sqq.

[4] Ménandre, *Sent. monost.*, 474 ; Mein., *Fr. Com. Gr.*, IV., 353.

[5] Philémon, *fr. inc.* XXVI ; Mein., *Fr. Com. Gr.*, IV, 43.

δαίμων qui vivait en lui, on disait souvent : « O grands
« sages! je crois comme vous que l'homme juste a son
« dieu dans sa propre intelligence[1].... Les paroles ver-
« tueuses ont partout des temples et des trépieds : car
« alors l'intelligence même est le dieu qui prophétise[2]. »
Cependant, à côté de ces philosophes, découragés ou
orgueilleux, dont les uns plaçaient Dieu trop loin de nous
pour que nous puissions le voir, tandis que les autres le
confondaient avec notre âme, voici un personnage de
Ménandre qui se contente simplement de croire aux
dieux de la mythologie, avides de belles victimes, se nour-
rissant, comme le dit Aristophane, de la fumée des autels,
et estimant la piété d'après l'offrande : « Les dieux ne nous
« traitent-ils pas comme nous les traitons eux-mêmes?
« On conduit au temple une chétive petite brebis du prix
« de dix drachmes tout au plus. Mais que ne dépensons-
« nous pas le même jour pour des joueuses de flûte ou
« de harpe, ou bien en parfums, en vin de Thasos, en
« anguilles, en fromage, en miel? Le tout monte au moins
« à un talent. Ainsi nous méritons que les dieux, même
« quand il leur plaît d'agréer notre sacrifice, ne nous
« accordent que pour dix drachmes de leurs faveurs.
« Mais s'ils se montrent plus sévères, et veulent nous faire
« porter la peine de notre parcimonie, ne sera-ce pas un
« nouveau coup porté à la religion? Pour ma part, si

[1] Ménandre, Ἀδελφοί, XIV; Mein., *Fr. Com. Gr.*, IV, 72.
[2] Ménandre, Ἀρρηφόρος, VI; Mein., *Fr. Com. Gr.*, IV, 90.

« j'étais dieu, je ne souffrirais pas qu'on mît jamais sur
« mon autel les reins d'une victime, à moins qu'on n'y
« joignît une anguille digne de faire mourir d'envie notre
« parent Callimédon[1]. » Du reste, ceux qui croyaient
encore, du temps de Ménandre, aux habitants de l'Olympe
et à la sainteté des sacrifices, ne se plaignaient pas seulement de leurs concitoyens moins superstitieux ou moins
prodigues : les prêtres eux-mêmes avaient aussi leurs
torts et leurs accusateurs : « Comme ils font les sacrifices,
« ces fripons ! C'est dans leur propre intérêt, et non en
« vue des dieux qu'ils se chargent de porter aux autels les
« corbeilles et les cruches de vin ! L'encens et le gâteau
« sont chases sacrées : on les brûle en entier, et voilà pour
« les dieux ! Joignez-y l'extrémité des reins, le fiel de la
« victime, et des os qui résistent sous la dent : pour les
« dieux encore ! mais tout le reste est dévoré par ces
« hommes affamés[2] ! » Si, du moins, ces dieux, frustrés
seulement de leurs victimes, n'avaient pas vu la foi,
morte pour eux, passer à d'autres temples ! Mais combien de superstitions étrangères venaient leur disputer
le reste de leurs adorateurs ! Leur plus dangereuse rivale
était cette Cybèle Syrienne, qui avait valu tant de reproches à la Rhodé de Ménandre, et qui se faisait dire : « Je
« n'aime point une divinité qui se promène par voies et par
« chemins, accompagnée d'une vieille femme, et qui se

[1] Ménandre, Μέθη, 1 ; Mein., *Fr. Com. Gr.*, IV, 161.
[2] Ménandre, Δύσκολος, III; Mein., *Fr. Com. Gr.*, IV, 108.

« glisse dans les maisons à l'aide d'un tableau. Un véri-
« table dieu ne sort pas de chez lui, et veille sur le foyer
« de ceux qui lui ont élevé une statue [1]. » Bossuet l'a dit :
« Tout était dieu alors, excepté Dieu lui-même : » un
propriétaire adorait son champ : « Salut, terre chérie ! »
s'écriait-il ; « après une longue absence, je te revois enfin,
« et je te salue ! Et ce n'est pas de ma part un hommage
« banal : je te le rends à toi seul, toi, ma terre, la mienne,
« lorsque je te revois. Car ce qui me nourrit est à mes
« yeux la divinité même [2] ! » Le poëte comique profitait
lui-même de cette prostitution d'un mot sacré, et la tour-
nant contre ses contemporains, il disait, dans une vigou-
reuse invective : « O toi, la plus grande divinité de notre
« âge ! Impudence ! s'il est permis de t'appeler une divi-
« nité.... mais oui, je te dois ce nom, puisqu'on le donne
« maintenant à la puissance régnante du jour : jusqu'où
« n'as-tu pas poussé tes progrès ? jusqu'où ne te voyons-
« nous pas prête à t'avancer encore [3] ? » Au pouvoir de la
déesse Impudence concourait un autre dieu, qui était
comme le nouveau Jupiter de cette nouvelle Junon :
c'était l'argent. Ménandre l'atteste, [4] et plutôt que de
traduire nous-mêmes ses vers, nous citerons l'imitation
naïve et gracieuse que Vauquelin de la Fresnaye en a faite :

[1] Ménandre, Ἡνίοχος, II; Mein., *Fr. Com. Gr.*, IV, 127.
[2] Ménandre, Ἁλιεῖς, VIII ; Mein., *Fr. Com. Gr.*, IV, 76.
[3] Ménandre, Καρίνη, II ; Mein., *Fr. Com. Gr.*, IV, 144.
[4] Ménandre, *fr. inc.* X ; Mein., *Fr. Com. Gr.*, IV, 233.

> Jadis Epicarme chantoit
> Qu'un dieu le beau soleil étoit,
> Que l'eau, les vents, l'air et la terre
> Et tous les astres radieux
> Étoient pareillement des dieux
> Comme l'éclair et le tonnerre.
>
> Mais Ménandre estime en ses vers
> Que les grands dieux de l'univers,
> Les plus beaux et les plus utiles,
> Ce sont de belles pièces d'or,
> Et d'argent la monnoie encor,
> Faisant toutes choses faciles.
>
> Car si tôt que tu les as mis
> Dans ta maison pour vrais amis,
> Tout ce que tu voudras souhaite,
> Champs, juges, témoins, avocats :
> Tout sera tien : tes beaux ducats
> Sont dieux enclos en ta bougette ;
>
> Dieux qui te donnent des châteaux,
> D'argent et d'or meubles nouveaux ;
> Et chacun ses présents leur offre.
> Qui les a, toutes choses peut :
> Car il tient, tout ainsi qu'il veut,
> Jupiter enclos dans son coffre.

Le seul contre-sens dont on puisse accuser Vauquelin de La Fresnaye, c'est qu'il a donné comme une opinion de Ménandre lui-même ce qui n'était qu'une satire mise dans la bouche d'un personnage de comédie. Si nous pensions pouvoir dire avec certitude à quelle divinité Ménandre croyait vraiment, nous nommerions celle qu'il appelait Τύχη. Ce n'était pas la Nécessité, née avant Jupiter lui-même, et plus puissante à elle seule que tout l'Olympe réuni :

c'était plutôt, si l'on peut ainsi dire, la négation des dieux personnifiée. Il ne croyait pas que le monde fût gouverné : il ne croyait pas à l'existence d'un être surnaturel et tout-puissant, méchant ou bon, aveugle ou juste, qui pût dominer, récompenser, ou châtier les hommes. Pour lui, le hasard est une force vague et mystérieuse, née des accidents naturels qui se succèdent sans se suivre, et du combat des volontés humaines qui se remuent sans voir clair. Comme les choses ne savent où elles vont, ni les hommes ce qu'ils font, aucun individu, être faible et mortel, ne peut faire ce qu'il veut ; les résolutions de chacun sont brisées par le choc de mille résolutions contraires, qui forment en se confondant un vaste chaos, d'où sortent, sans notre concours, et selon la chance du moment, notre bonheur ou notre malheur. Tel est le véritable hasard. Au nom du hasard, Ménandre rabat l'orgueil qu'enfante la prétendue prudence, et on voit dans ses vers de quelle ombre est couverte à ses yeux la puissance même qu'il invoque : « Mettez bas votre raison, » dit-il, « l'intelligence humaine « n'est rien autre que le hasard, soit qu'on l'appelle intelligence ou souffle divin. C'est le hasard qui gouverne « tout, soit qu'il renverse, soit qu'il conserve. La prudence « humaine n'est que fumée et ineptie ; croyez-moi bien, ne « m'accusez pas d'erreur. Toutes nos pensées, toutes nos « paroles, toutes nos actions ne sont que hasard : nous met- « tons notre nom sur le titre, et voilà tout. C'est le hasard « qui décide de tout : c'est lui qu'il faut appeler intelli-

« gence, prudence, et seul dieu, si vous ne vous réjouis-
« sez pas au bruit des mots vides [1]. » Au nom du hasard,
Ménandre conseille encore aux hommes de supporter
patiemment la ruine de leurs espérances ou de leur
bonheur : pourquoi compter sur des biens que nos mains
ne peuvent ni saisir ni retenir ? « Seul de tous les hom-
« mes, ô Trophime, ta mère t'a-t-elle mis au monde sous
« un astre si favorable que tu puisses atteindre par tes ef-
« forts le but de tous tes désirs, et mener toujours tes en-
« treprises à bonne fin ? Quelque dieu t'a-t-il assuré ce
« privilége par ses promesses ? S'il en est ainsi, tu as rai-
« son de t'indigner ; car ce dieu t'a trompé, et t'a fait une
« injustice. Mais si tu as reçu aux mêmes conditions que
« nous l'air que tu respires et qui nous est commun (per-
« mets-moi ces paroles un peu solennelles), il te faut user
« de raison, et supporter plus courageusement ce malheur.
« Toute la philosophie est dans ces trois mots : « Tu es
« homme, » et il n'est pas une seule créature sujette à de
« plus rapides alternatives d'élévation et d'abaissement.
« Et ce n'est que justice : car l'homme qui est, par sa na-
« ture, l'être le plus faible, veut toujours se lancer dans
« les plus hautes entreprises : aussi, quand il tombe, sa
« chute écrase mille belles choses. Mais pour toi, Tro-
« phime, les biens que tu as perdus n'étaient pas d'un im-
« mense prix, et tes malheurs présents ne dépassent pas

[1] Ménandre, Ὑποβολιμαῖος, III ; Mein., *Fr. Com. Gr.*, IV, 212.

« la mesure commune. Montre donc aussi à l'avenir une
« âme mesurée et patiente [1]. »

[1] Ménandre, *fr. inc.* II; Mein, *Fr. Com. Gr.*, IV, 227.—Voici un sonnet de Du Bellay, dont on retrouve, dans ce fragment de Ménandre, la source première et la lointaine inspiration :

> Montigne (car tu es aux procès usité),
> Si quelqu'un de ces dieux qui ont plus de puissance
> Nous promit de tous biens paisible jouissance,
> Nous obligeant par Styx toute sa déité,
>
> Il s'est mal envers nous de promesse acquitté,
> Et devant Jupiter en devons faire instance :
> Mais si l'on ne peut faire aux Parques résistance,
> Qui jugent par arrest de la Fatalité,
>
> Nous n'en appellerons; attendu que ne sommes
> Plus privilégiés que sont les autres hommes,
> Condamnés, comme nous, en pareille action.
>
> Mais si l'Ennuy vouloit sur notre fantaisie
> Par vertu du Malheur faire quelque saisie,
> Nous nous opposerions à l'exécution.

C'est un joli sonnet ; cette fiction d'un procès contre un dieu, d'un appel en justice suprême, d'une cour de cassation céleste, est neuve, gaie, animée. Cela suffit pour changer entièrement le ton du morceau : nous ne retrouvons dans le français rien de « ces paroles un peu solennelles », ou, pour traduire plus exactement, de « ce discours tragique » que Ménandre a pris soin de faire remarquer lui-même, comme le fond et la singularité de ses vers. Ce qui était triste et concluait à la résignation, dans le modèle, est enjoué chez l'imitateur et conclut contre l'Ennui. Mais une fois qu'on a noté, dans le sonnet de Du Bellay, la part d'invention originale, l'infidélité permise et gracieuse, il faut dire la contre-partie : combien son sonnet, loin de valoir à lui seul un long poëme, est loin encore de valoir seulement les dix-huit vers de Ménandre! La fiction nous a plu en elle-même : mais le personnel de la fiction, les acteurs de cette petite comédie juridique, ne sont-ils pas bien prétentieux? Nous n'aimons guère l'Ennui, dans son rôle d'huissier qui procède en vertu du Malheur. Il y a surcharge et raffinement dans le détail. On voit bien que l'esprit Italien a passé là : il trouble, en voulant le colorer, le cours limpide et naturel de l'esprit Grec.

Ce n'était pas là une disposition d'esprit entièrement nouvelle dans la société ni dans la comédie Grecque; nous la retrouvons aussi nettement exprimée dans les fragments de la comédie moyenne. Alexis disait, comme son neveu Ménandre : « L'homme le plus heureux doit toujours s'at-
« tendre à quelque vicissitude, et ne pas se confier au ha-
« sard : le hasard n'est conduit par rien qui ressemble à
« de l'intelligence [1]; » et le conseil qu'il en tire, c'est qu'il faut mépriser toutes les choses de ce monde, la sagesse comme la gloire, et ne chercher que le plaisir, le seul bien qui dure et qui reste. « Quels contes nous débites-tu là ? » disait son *Professeur de débauche* [2] : « Le Lycée ! l'A-
« cadémie ! l'Odéon ! niaiseries de sophistes, où je ne
« vois rien qui vaille ! Buvons, mon cher Sicon, et buvons
« à outrance, tant que nous pouvons fournir du vin à no-
« tre âme et la rassasier. Vive le tapage, Manès ! Rien de
« plus aimable que le ventre. Le ventre, c'est ton père ;
« le ventre, c'est ta mère. Vertus, ambassades, comman-
« dements d'armées, vaines pompes et vains bruits du
« pays des songes ! Un jour que tu ne connais pas viendra,
« où tu seras glacé par le sort, et que te restera-t-il ?
« Ce que tu auras bu et mangé : rien de plus. Le reste
« est poussière, poussière de Périclès, de Codrus ou de
« Cimon ! » Mais il y a, dans ces vers d'Alexis et dans tous les fragments analogues de la comédie moyenne, un entrain

[1] Alexis, *fr. inc.* XLII et XLIII; Mein., *Fr. Com. Gr.*, III, 521 et 522.
[2] Alexis, Ἀσωτοδιδάσκαλος; Mein., *Fr. Com. Gr.*, III, 395.

et une ardeur de licence que nous ne retrouvons pas dans les poëtes de l'âge suivant. D'Alexis à Ménandre, la lassitude des plaisirs eux-mêmes est venue, et, avec elle, une tristesse vague et une insouciance inquiète. Ménandre était trop ami d'Epicure pour ne pas dire : « Tous les êtres vi-
« vants qui jouissent de la clarté commune du soleil sont
« esclaves de la volupté [1] ; » mais si douce et si insensible que l'homme puisse faire sa vie, il vaut mieux pour lui qu'elle soit courte : « Celui qui est aimé des dieux meurt
« jeune [2] » et cette pensée se représente sans cesse à l'esprit de Ménandre, sous des formes infiniment variées. Tantôt il l'exprime avec une grâce douloureuse que n'ont surpassée les élégies d'aucun temps : « O Parménon, j'appelle
« un homme heureux et le plus heureux de tous, celui qui
« retourne de bonne heure là d'où il est venu, après avoir
« contemplé sans trouble les magnificences de ce monde,
« le soleil qui se répand partout, les astres, l'eau, les nua-
« ges et le feu : qu'il vive un siècle ou quelques courtes
« années, ce spectacle sera toujours le même : jamais il
« n'en verra de plus magnifique. Regarde la vie comme
« une foire, où l'homme arrive en voyageur : tumulte,
« marché, voleurs, jeux de hasard et divertissements ! Si
« tu pars le premier pour le lieu de la halte et du repos,
« tu seras mieux pourvu pour la fin du voyage, et tu t'en
« iras sans avoir eu d'ennemis. Mais celui qui tarde tombe

[1] Ménandre, *fr. inc.* CXXXIX ; Mein., *Fr. Com. Gr.*, IV, 266.
[2] Ménandre, Δὶς ἐξαπατῶν, IV ; Mein., *Fr. Com. Gr.*, IV, 105.

« dans la misère, triste vieillard, las, dégoûté et ruiné : il
« s'égare, il ne rencontre que des haines et des embûches :
« un long âge ne mène pas à une douce mort [1]. » Tantôt
il demande des leçons non plus au drame tumultueux de
la vie, mais au silence de la mort et comme au néant lui-
même : « Veux-tu te connaître pour ce que tu es vérita-
« blement ? Regarde les monuments funéraires que tu
« rencontres dans tes voyages. Que renferment-ils ? des
« ossements, une cendre légère. C'étaient jadis des rois,
« des tyrans, des sages, des hommes fiers de leur nais-
« sance ou de leurs richesses, de leur gloire ou de leur
« beauté. Mais le temps n'a fait grâce à rien de tout cela.
« Tous mortels, ils ont les enfers pour dernière et com-
« mune demeure. Regarde, et connais-toi pour ce que tu
« es véritablement [2]. » Singulier langage, et qui ressem-
ble moins à un fragment de comédie qu'à l'inscription d'un
tombeau ! Mais souvent aussi ce sentiment de la misère et
de la faiblesse humaines prenait dans l'esprit de Ménandre
un tour satirique : « Les animaux [3], » disait-il, « sont tous,
« et de beaucoup, plus heureux et plus sages que l'homme ;
« sans aller loin, regarde cet âne que voici : tous te diront
« que c'est un être misérable. Eh bien ! il n'a pas, cepen-
« dant, de souffrances qui lui viennent de lui-même : les
« seules qu'il connaisse sont celles qu'il tient de la nature.

[1] Ménandre, Ὑποβολιμαῖος, II ; Mein., *Fr. Com. Gr.*, IV, 211.

[2] Ménandre, *fr. inc.* IX ; Mein., *Fr. Com. Gr.*, IV, 233.

[3] Ménandre, *fr. inc.* V ; Mein., *Fr. Com. Gr.*, IV, 230.

« Mais nous, outre les misères que la nécessité nous im-
« pose, nous nous en forgeons nous-mêmes bien d'autres
« encore. Entendons-nous éternuer ? Grande tristesse !
« Parle-t-on mal de nous ? Voilà la colère qui nous prend.
« Le récit d'un songe nous fait pâlir, et le cri d'un hibou
« nous fait trembler. Les brigues, le qu'en dira-t-on, les
« ambitions, les lois, autant de tourments ajoutés à ceux
« que la nature nous a faits ! »

Nous avons cité ce dernier fragment pour montrer que Ménandre savait, quand il le voulait, donner à toutes ses pensées, sérieuses ou même tristes, l'allure leste et dégagée de la comédie. Mais nous trouvons encore plus d'intérêt dans les vers nombreux du même poëte où la mélancolie se montre seule et à nu. La mélancolie, langueur fiévreuse des âmes oisives, n'est pas aussi étrangère à l'antiquité qu'on l'a dit parfois. Notre siècle a la prétention d'avoir tout inventé, même ses défauts. Nous sommes loin de contester aux poëtes de nos jours la gloire d'avoir décrit les misères de la nature et de la vie humaine avec une abondance et un éclat d'imagination qui leur donnaient presque le droit de se tromper sur la nouveauté de leurs sentiments; nous croyons aussi que la religion chrétienne, en commandant à l'homme de fixer sur lui-même des regards sévères et de mépriser les choses de ce monde, a encouragé la tristesse, qu'elle épure et porte à Dieu. Mais il ne faut pas oublier qu'Aristote a un chapitre sur la mélancolie, où il analyse jusqu'aux mouve-

ments physiques qui décident ou accompagnent cette disposition de l'esprit[1]; et quand Aristote lui-même nous dit que les poëtes sont, de tous les hommes, les plus mélancoliques, ne nous étonnons pas des vers amers et moqueurs où Ménandre exprime ainsi le mépris de la vie humaine[2] : « Si un dieu venait me dire : Craton, après ta
« mort tu rentreras aussitôt dans la vie ; tu seras ce que
« tu voudras, chien, mouton, bouc, homme ou cheval :
« car il faut que tu vives par deux fois : la destinée est
« ainsi faite, mais choisis la condition qui te plaît ;—je
« crois que je lui répondrais aussitôt : Fais de moi tout ce
« que tu voudras, pourvu que tu ne fasses plus de moi un
« homme : car l'homme est le seul des êtres vivants à qui
« le bonheur soit injustement donné, et la peine imposée
« injustement. Le meilleur cheval est le mieux soigné : si
« tu es un bon chien, tu seras plus estimé qu'un mauvais
« chien, et même beaucoup plus. Un coq de race a sa
« nourriture à part et fait peur aux lâches de son espèce.
« Mais qu'un homme soit vertueux, d'une haute origine et
« noble de cœur, cela ne lui sert de rien, dans le monde
« tel qu'il est fait aujourd'hui. Le flatteur s'empare
« de la première place, le calomniateur de la seconde, le
« méchant de la troisième. Mieux vaut vivre dans le corps
« d'un âne, que de nous voir éclipsés par des gens qui ne

[1] Aristote, *Problême* XXX, 1, cité par Cicéron, *Tusculanes*, I, 33.
[2] Ménandre, Θεοφορουμένη, II ; Mein., *Fr. Com. Gr.*, IV, 134.

« nous valent pas[1]. » N'est-ce pas là *ce gouffre où triom-*

[1] Voici comment Baïf a imité ces vers :

> Mauru, si quelque Prométhée,
> Avec la puissance arrestée
> Par le conseil de tous les dieux,
> De tels mots venoit me poursuivre :
> « Quand seras mort, te faut revivre ;
> « Il est conclu dedans les cieux ;
>
> « Et quand tu viendras à renestre,
> « Tu seras lequel voudras estre,
> « Bouc, ou bélier, ou chat, ou chien,
> « Homme, ou cheval ou autre beste :
> « Choisi-la sans plus, et l'arreste,
> « Et, tel que tu voudras, revien :
>
> « Tu n'en pourras être délivre ;
> « Car de rechef il te faut vivre ;
> « C'est du destin la dure loy .
> « Choisi donc ce que tu veux estre ; »
> Ma foy, je luy dirois : « Mon maistre,
> « Tout, pourvu qu'homme je ne soy. »
>
> Car, de tous les animaux, l'homme
> Est le plus misérable, comme
> Tu l'entendras par mes raisons.
> Plus injustement il se trète
> Que nulle beste à lui sujète,
> Malheureux en toutes saisons.
>
> Le cheval le meilleur on panse
> Avecque soing et diligence,
> Plustost que celui qui moins vaut.
> On l'espoussette, on le bouchonne,
> Avène, foin, paille on lui donne,
> Et jamais rien ne lui défaut.
>
> Si fusses un bon chien de chasse,
> D'un seigneur tu aurais la grâce,
> Qui, t'estimant, t'honoreroit
> Plus qu'un autre qui seroit pire ;
> Et, sçachant ta valeur élire,
> Hors du chenil te tireroit.
>
> Un coc, s'il a de l'excellence
> De sa race ou de sa vaillance,
> Est mieux qu'un lâche coc traité,
> Que l'on égorge ou que l'on donne.
> Au bon la court on abandonne
> Où l'orge à plein poing est jetté.

phent les vices, d'où Alceste veut sortir ? et l'endroit écarté qu'il veut chercher sur la terre,

> Où d'être homme d'honneur on ait la liberté,

n'est-ce pas encore « cette solitude, si douce à celui qui « hait les mauvaises mœurs[1] ? »

> Mais l'homme, tant bon qu'il puisse estre,
> Sage, vaillant, sçavant, adestre,
> Pour cela n'est plus haut monté.
> Car soudain sur luy court l'envie ;
> Et, traisnant sa maudite vie,
> Gist, par sa vertu rebouté.
>
> Un flatteur d'avant touts se pousse
> Qui, traître, de sa bouche douce
> Pipe par un langage doux.
> Le médisant après s'avance :
> Un bon artisan de méchance
> Se fait rechercher entre touts.
>
> J'aime donc mieux, s'il faut revivre,
> Être âne, que d'avoir à vivre
> Homme, dont la vertu n'a pris,
> Pour voir devant mes yeux le pire
> Avoir tous les biens qu'il désire,
> Et le meilleur vivre en mépris.

Ici Baïf est un traducteur plus exact que ne l'était Du Bellay dans le sonnet cité plus haut (voir page 331, note [1]). Mais Baïf a allongé et affaibli : à peine a-t-il rendu le ton sérieux et découragé. Peut-être est-ce la faute du rhythme ; c'est là une excuse qu'on pourrait essayer également pour Baïf et pour Du Bellay. L'allure naturelle du vers de huit pieds, avec sa brièveté et sa désinvolture, ne convient pas mieux à la gravité et à la tristesse que le tour accoutumé du sonnet, dont les difficultés métriques font presque toujours un jeu d'esprit et de versification.

[1] Ménandre, Ὑδρία, I ; Mein., *Fr. Com. Gr.*, IV, 207.

CHAPITRE VIII.

DU STYLE DE MÉNANDRE.

En traduisant les fragments de Ménandre que nous avons cités, nous nous sommes efforcés de ne rien changer à ses pensées : nous n'espérons pas avoir rendu le charme de son style. L'atticisme est comme un de ces fruits dorés qui ressemblent à des fleurs,—tant leurs couleurs sont vives et délicates !—et qu'on ne peut toucher sans les flétrir. Plutarque, dans sa comparaison d'Aristophane et de Ménandre, a comparé le style de ces deux poëtes, et quelque injuste que nous semble la sentence qu'il porte contre le premier, nous sommes frappés de ses observations. « Chez
« Aristophane, » dit-il, « le choix et l'arrangement des mots
« est tantôt tragique, tantôt comique, fastueux ou terre à
« terre, obscur et commun, enflé et prétentieux, mêlé de
« bavardage et de futilités qui donnent la nausée. Ce style
« qui a tant d'incohérence et d'inégalité ne prête pas à
« chaque personnage le ton qui lui convient et lui est

« propre. Un roi devrait parler avec majesté, un orateur
« avec adresse, les femmes avec naturel, les simples
« citoyens sans recherche, le marchand de l'agora sans
« façons : mais, chez Aristophane, c'est le hasard qui met
« dans la bouche de chaque personnage les premières pa-
« roles venues, et on ne peut reconnaître si c'est un fils,
« un père, un paysan, un dieu, une vieille femme ou un
« héros qui parle. Tout au contraire, le style de Ménan-
« dre, où tout se fond, et s'anime du même souffle, forme
« un ensemble si parfait qu'à travers la multitude des
« caractères et des passions, et tout en s'ajustant à mille
« personnages divers, il conserve son unité, et reste tou-
« jours marqué du même coin, même lorsqu'il emprunte
« des termes à la vie commune et familière. S'il faut, pour
« l'action du moment, éblouir par un peu de fracas,
« Ménandre fait comme les joueurs de flûtes : il laisse
« passer toute son haleine dans une seule note ; mais il se
« hâte de remettre doucement la sourdine, et redescend
« au ton ordinaire. Il y a beaucoup d'ouvriers habiles ;
« mais aucun d'entre eux n'a jamais su faire un soulier,
« un masque ou un manteau qui pût aller également bien
« à un homme, à une femme, à un jeune homme, à un
« vieillard, à un esclave ; tandis que Ménandre s'est fait
« un style qui convient aux personnages de toute nature,
« de tout âge et de tout rang [1]. »

[1] Plut. *Comp. Arist. et Men.*, I et II.

Quant à Aristophane, Plutarque, ce nous semble, dit vrai et conclut mal. Le style d'Aristophane a des fougues inattendues; à chaque instant il saute, plutôt qu'il ne passe, d'un chant lyrique à une série de jeux de mots, d'une parodie à quelque dissertation oratoire ; mais c'est au genre même de la comédie ancienne qu'appartiennent ces incohérences et ces inégalités, et elles n'empêchent pas Aristophane d'être l'un des plus exquis parmi les poëtes attiques. Il faut mettre à part ses nombreuses et honteuses obscénités ; elles nous révoltent : elles n'altéraient cependant en rien, au jugement de ses auditeurs, la pureté de son goût comme écrivain. La pureté du goût, chez les Grecs, ne comprend pas nécessairement la chasteté des pensées. Les Grecs, malgré l'atticisme, comme les Latins, malgré l'urbanité, bravaient aussi l'honnêteté dans les mots, et ce fin sel Attique dont on a tant parlé ressemblait souvent au gros sel Gaulois. Mais quand on cherche à se rendre compte de la littérature Athénienne, il ne faut pas oublier la question de langue. Au fond de l'atticisme, il y a le patois d'un petit pays. Les Athéniens tenaient en grande estime la grammaire et les mots qui leur étaient propres : sensibles à la musique des paroles, ils comptaient aux poëtes, comme un grand mérite, le mérite du dialecte sans mélange dont ils recevaient tous l'instinct en naissant et dont il est si difficile aujourd'hui d'acquérir une exacte connaissance. La comédie ancienne les satisfaisait sur ce point ; car elle avait scrupuleusement conservé, elle avait même conservé

presque seule, dit Quintilien [1], le charme du langage attique dans sa première pureté. Du temps de Ménandre, au contraire, les révolutions intérieures d'Athènes y avaient amené tant de Macédoniens, et la paix avait engagé tant d'étrangers divers à s'établir dans la ville, que le pur dialecte attique sembla partir, en même temps que la liberté, de cette patrie qui leur était commune. La Macédoine et l'Asie devenaient vraiment Grecques sous les successeurs d'Alexandre : mais les Grecs de leur côté, comme par un échange, ou plutôt comme par une nouvelle défaite, devenaient peu à peu Macédoniens et Asiatiques jusque dans leurs façons de parler, et, cédant à la tyrannie de l'usage, ils empruntaient à leurs vainqueurs beaucoup de mots et de constructions grammaticales qui, cent ans auparavant, auraient révolté leur patriotisme littéraire. La comédie, que sa nature oblige de se tenir toujours, pour ainsi dire, au courant du langage contemporain, avait ressenti cette influence plus que tout autre genre de poésie ; et la facilité avec laquelle elle dut admettre les termes nouveaux et les formes nouvelles peut seule nous expliquer les critiques violentes dont le style de Ménandre fut l'objet. Mais elle les explique sans les excuser.

Phrynichus Arrhabius, grammairien grec, né en Bithynie, et qui vivait sous les règnes de Marc Aurèle et de Commode, avait composé de tous les termes du dialecte

[1] Quintilien, X, 1, 69.

attique un recueil dont un abrégé nous est parvenu [1]. Thucydide, Platon et Démosthène étaient les seules autorités admises par ce puriste impitoyable. Plus savant que modeste, il condamnait Ménandre et lui contestait l'élégance de son style avec un mépris et des railleries qu'un Bithynien du second siècle après J. C. n'aurait pas dû se permettre envers un Athénien du temps d'Alexandre [2]. Certain mot de Plutarque lui déplaisait [3] : « il est de si « mauvais aloi, » dit-il, « que Ménandre lui-même ne s'en « est jamais servi. » Un autre détail l'irritait plus encore [4], et voici comment il attaquait Balbus de Tralles, qui n'était pas de son avis : « Par Hercule ! je ne comprends pas la « maladie de ces hommes qui font si grand cas de Ménan- « dre, et voudraient le placer au-dessus de tous les écri- « vains Grecs, et je m'étonne de voir les esprits les plus « distingués s'éprendre de ce faiseur de comédies qui a « adopté un nombre infini de mots bâtards, dont l'emploi « prouve son ignorance. » On croirait que Phrynichus ne pourra pas aller plus loin. Et pourtant il s'emporte parfois jusqu'à jouer l'éloquence en plein dictionnaire, et il adresse au poëte lui-même ses apostrophes de scholiaste

[1] *Eclogæ nominum et verborum atticorum*; éd. de J. C. de Paw, Utrecht, 1739.

[2] Voir le curieux ouvrage du père Vavasseur, *de Ludicrâ Dictione*, p. 96.

[3] Αἰχμαλωτισθῆναι, Plut., *Apophthegmata*, p. 233, e, et 234, b. Cfr. Josèphe, *Ant. Jud.*, IX, 5 et 7.

[4] Le mot σύσσημον.

indigné : « O Ménandre, où donc as-tu ramassé toute cette
« fange de termes impropres, dont tu souilles le langage
« de tes pères[1]? » Encore si Phrynichus eût été seul de son
opinion ! nous lui pardonnerions ses critiques, à titre de
paradoxes. Mais il eut des complices, et c'est une circonstance aggravante qui révèle toute une conspiration inintelligente et mesquine de grammairiens froidement chicaneurs contre un écrivain populaire et brillant. Un des contemporains de Phrynichus Arrhabius, Julius Pollux, sophiste Égyptien, que l'empereur Commode avait nommé professeur de rhétorique à Athènes, attaquait Ménandre avec aussi peu de bon goût et de respect. Bien loin d'être, selon lui, une source pure de mots vraiment Grecs, les écrits de Ménandre lui semblaient seulement un riche répertoire de néologismes commodes. « Ce n'est pas, » disait-il[2], « un
« écrivain scrupuleux qu'il faille suivre d'ordinaire : mais
« vous pouvez, cependant, le consulter, quand le mot
« propre manque pour rendre ce que vous avez à exprimer : car il vous fournira complaisamment des termes
« de toute sorte que les autres auteurs n'ont jamais
« employés. » Mais lorsqu'il faut choisir entre des autorités qui se combattent, Julius Pollux reprend toute sa vigueur : « Si vous avez à dire *un homme ivre*, ne dites pas
« ἀνὴρ μέθυσος : c'est un mot qu'il faut laisser à Ménan-

[1] Sur le mot καταφαγάς. Voir aussi les articles des mots μεσοπορεῖν, γύρος, que Phrynichus prétendait ne pas comprendre, et κολλοβιστής.
[2] Julius Pollux, *Onomasticon*. Sur le mot ὀξανέψιοι.

« dre ¹. » Pour se permettre une indulgence si hautaine envers un poëte fameux, et pour lui attribuer ainsi, comme par grâce spéciale et de leur autorité propre, le monopole du style négligé, quels titres avaient donc ces rhéteurs ? Aucun autre que celui dont notre Régnier a fait justice :

> Un savoir qui s'étend seulement
> A regratter un mot douteux au jugement.

Les hommes qui n'ont jamais étudié de l'art d'écrire que ses raffinements et ses difficultés, ne savent guère comprendre les franchises du génie, ni pardonner quelques écarts au libre essor de l'inspiration.

Peut-on défendre ainsi, tour à tour, contre Plutarque le style d'Aristophane, contre Julius Pollux le style de Ménandre, et, de deux écrivains si contraires, peut-on également dire qu'ils furent attiques ? Non, sans doute, si l'atticisme réside uniquement dans la pureté du dialecte : car, à ce compte, les grammairiens que nous venons de citer auraient raison contre Ménandre et contre nous. Non, d'autre part, si l'atticisme a toujours et tout entier résidé dans les qualités auxquelles notre langue réserve en général ce nom, c'est-à-dire la grâce et la délicatesse

[1] Sur le mot μέθυσος. On trouve bien dans Aristophane, qui est fort attique, γραῦν μεθύσην (Arist., *Nub.*, 555) ; mais les scrupuleux ne disaient μέθυσος et μεθύση que des femmes, et le crime de Ménandre était d'avoir appliqué cet adjectif à un homme, au lieu de μεθύων ou μεθυστικός, qui étaient d'usage (Cfr. Thom. Magistr., p. 602, ed. Bernard, Lugd. Bat., 1757).

constante de l'esprit, la discrétion élégante et la mansuétude du langage, la lumière égale et tempérée sur toutes les pensées : car alors il faudrait aussitôt passer à l'avis de Plutarque et proscrire Aristophane, et bien d'autres avec lui, qui seraient Athéniens et parfaits sans être attiques. Mais l'atticisme Athénien n'était pas, ou, du moins, ne fut pas toujours l'atticisme dans le sens moderne et français du mot. Il se modifia et se renouvela selon les temps : il y eut plusieurs atticismes, successifs et divers, dont l'histoire mériterait d'être écrite avec détails. A ne prendre même cette histoire qu'à partir de son glorieux midi, et à s'arrêter là où s'arrête son grand éclat, sans remonter jusqu'aux nuances de sa lente aurore ni descendre jusqu'aux reflets voilés de son crépuscule encore aimable, on aurait à distinguer déjà, rien que dans le plein jour du génie attique, de bien importantes variations. D'abord apparaîtrait l'atticisme austère et majestueux, d'une beauté tranquille, forte, et, pour ainsi dire, concentrée. C'est toute une pléiade d'écrivains, d'orateurs, d'artistes dont le regard est attaché sans cesse à l'idéal le plus grave et le plus relevé : Eschyle, et sa poésie construite comme un temple d'Ictinus, en larges blocs de marbre taillés à angles droits [1]; Phidias, dédoublant le Jupiter homérique, effaçant le côté humain de Jupiter, le mari tantôt grondeur [2],

[1] O. Müller, *History of the Literature of ancient Greece*, p. 335.
[2] Cfr. *Iliad.*, I, 545-567.

DE L'ATTICISME. 347

tantôt épris[1], tantôt infidèle[2] de la jalouse Junon, le père brutal qui prend Vulcain par le pied pour le jeter du ciel en terre[3], le rire inextinguible[4] et les querelles comiques de l'Olympe[5]; Phidias effaçant, disons-nous, tous ces traits de la grâce et de la gaîté Ioniennes, pour ne garder que les traits qui se prêtent à l'atticisme grandiose et sérieux de son temps, et pour représenter uniquement le Jupiter roi des dieux et des hommes, qui ébranle l'Olympe en remuant les sourcils et dont toute la contenance exprime la béatitude orgueilleuse de la toute-puissance au repos[6]; Périclès l'Olympien[7], semblable au Jupiter même de Phidias, poursuivant en toute chose un modèle de dignité et de hauteur qui semblait étrange au sein d'un état démocratique, ne donnant dans son éloquence rien à l'agrément ni à la passion, parlant devant le peuple d'un visage immobile et sans sourire, d'un ton de voix soutenu, d'un geste calme et qui ne dérangeait jamais ses vêtements, d'un langage plein, concis, serrant les choses de près et fortement[8], longuement médité[9],

[1] Cfr. *Iliad.*, XIV, 314-351.
[2] Cfr. *Iliad.*, XIV, 317-327.
[3] Cfr. *Iliad.*, I, 591.
[4] Cfr. *Iliad.*, I, 599.
[5] Cfr. *Iliad.*, XXI, 385-513.
[6] Strabon, VIII, p. 534, a; Homère, *Iliad.*, 1, 528-530.
[7] Aristophane, *Acharn.*, 530 : Περίκλέης ούλύμπιος.
[8] Plutarque, *Périclès*, IV et V.
[9] Quintilien, XII, 9, § 13; Suidas, *sub verbo*.

non pour entraîner ou pour plaire, mais pour que le discours fini laissât son aiguillon dans l'esprit des auditeurs[1]; Thucydide, le Périclès historien[2], quoique avec plus de rhétorique déjà[3], mais avec le même soin sévère du style, la même rigueur de maintien, la même préoccupation unique de dire précisément les grandes choses, sans chercher à émouvoir ni à briller, et de faire profondément pénétrer en ses lecteurs des pensées qui les fissent réfléchir à leur tour[4].

Mais Thucydide, revenu de l'exil et écrivant son histoire, était, au milieu d'une autre génération, le représentant attardé d'une Athènes qui n'était plus. Il y avait déjà des années que l'atticisme avait perdu sa majesté et son austérité, dans ces révolutions rapides qui rendent si difficile

[1] Eupolis, Δῆμοι, IV; Mein., *Fr. Com. Gr.*, IV, p. 458.

[2] Wyttenbach, *Eclogæ Historicæ*, Præf.; sur les rapports de la politique de Périclès avec le tableau que fait Thucydide de l'histoire de la Grèce avant la guerre du Péloponèse, voir O. Müller, *Hist. of the Lit. of anc. Greece*, p. 483. Cicéron a aussi rapproché Thucydide de Périclès, et les appelle : « *Subtiles, acuti, breves, sententiis magis quàm verbis abundantes* (de Orat., II, 22), et dans son *Brutus* (c. vii), comparant Thucydide à d'autres orateurs, il dit : « *Grandes* « *verbis, crebri sententiis, compressione rerum breves, et ob eam* « *causam subobscuri.* »

[3] Mais c'était la rhétorique d'Antiphon, laquelle était uniquement occupée à régler l'ordre et la combinaison des pensées, et à ajuster exactement les expressions à l'intention de l'écrivain. Aussi Antiphon lui-même était compté parmi ceux qui possédaient l'αὐστηρὰ ἁρμονία, caractère du premier atticisme (Tryphon, Walz, *Rhet. Græc.*, VIII, 750).

[4] Thucydide, I, 22.

à expliquer l'histoire de la nation et de la littérature Athéniennes, parce que tout s'y croise, et parce que les nouveautés y sont déjà établies quand le passé est encore robuste et persistant. Pendant la guerre du Péloponnèse, la démocratie était devenue fougueuse, l'atticisme polémique et passionné. L'éloquence avait bien changé, depuis qu'on avait eu, à la place de Périclès, Cléon, qui parcourait, en parlant, la large tribune, élevait la voix, rejetait son manteau, et gesticulait violemment jusqu'à se frapper la cuisse[1]. Mais, pour reconnaître ce changement de l'éloquence, ne nous fions pas à Cléon, orateur emporté par nature et par habitude de parti : allons tout de suite à Démosthène, qui sera, au sein de sa patrie allanguie, la dernière voix de la vieille liberté, comme Thucydide était resté, pendant que la fièvre démocratique agitait Athènes, le dernier écrivain du vieil atticisme. Combien Démosthène diffère de l'idée qu'on se fait de Périclès d'après tous les témoignages anciens ! Comme la moquerie, en Démosthène, est souvent vive, et la passion toujours présente, ardente, dominante ! Qu'il malmène rudement ses adversaires, et combien ne pourrait-on pas relever, dans le seul Discours pour la couronne, de passages ou de mots avoisinant l'injure et qui sentent l'entraînement du combat ! Et puisque telle est l'impression à la seule lecture, que serait-elle (Æschine nous en avertit) si nous avions entendu « le monstre lui-même

[1] Plutarque, *Nicias*, VIII.

« rugissant [1] ? » Cette révolution dans la prose attique, ce vent de guerre et de feu qui enveloppe la tribune aux harangues, on ne comprendrait pas que la poésie attique y eût échappé ; et si quelque genre de poésie a dû s'en ressentir plus singulièrement et avant tout autre, c'est à coup sûr la comédie. Aussi bien, la comédie ancienne tout entière appartient-elle à cet atticisme si différent de celui de Périclès. Libre organe d'une société démocratique, elle fut, naturellement et dès l'origine, belliqueuse et passionnée, au milieu des autres arts majestueux et sobres. Quand on lit ce qui reste des poëtes comiques contemporains de Périclès, et qu'on songe à Périclès lui-même et à son genre d'éloquence, on croit voir passer, à travers les profondeurs limpides d'un lac Léman qui ne peut arrêter le fleuve, le courant impétueux [2] et moins chaste d'un Rhône qui ne se mêle pas au lac. L'ancienne comédie Athénienne, c'est l'atticisme sans frein et admettant le cynisme, mots qui jurent, et toutefois rigoureusement vrais.—Mais après Périclès, pour être au ton de la génération nouvelle, si la comédie n'avait qu'à se continuer dans le même esprit, la tragédie avait à changer sa voix, et elle se renouvela, en

[1] Pline le Jeune, II, III, 10.

[2] Ainsi parlait de lui-même le vieux Cratinus, dans sa comédie de *la Bouteille* : « O roi Apollon ! quel flot de vers ! Ce sont des « cascades qui bondissent : sa bouche est une source à douze jets ; « il a l'Ilissus dans le gosier. Que te dirai-je ? Si quelqu'un ne lui « ferme pas la bouche, il inondera de poésie la place entière. » (Πυτίνη, fr. VII ; Mein., *Fr. Com. Gr.*, II, p. 119.)

effet, non moins complétement que l'art oratoire. Euripide est aussi loin d'Eschyle que Cléon de Périclès. En quoi donc Euripide avait-il innové ? En toute chose, et par mille beautés, selon nous ; mais avant tout par la passion et la polémique. L'ancien idéal de majesté et de gravité a fait place à la véhémence des sentiments et au ton aggressif. Dans Euripide, le choc des intérêts emporte les personnages, qui ne se débattent plus entre les mains de la fatalité aveugle, mais qui se combattent pour leur propre compte et selon leurs propres passions. Ils se haranguent, ils s'argumentent, ils s'apostrophent, ils sont de la nouvelle école des orateurs qui s'échauffent et émeuvent. Et la polémique est non-seulement entre les personnages d'Euripide et dans leurs âmes : elle est encore dans l'âme d'Euripide lui-même et s'en échappe à chaque instant, tantôt contre les dieux accusés d'injustices et d'incestes [1], tantôt contre les personnages vieillis de la tragédie et des traditions [2], tantôt même contre les contemporains avec des moqueries toutes comiques. A l'atticisme austère et majestueux a succédé un atticisme polémique et passionné.

[1] Euripide, *Andromaque*, 1161-1165 ; *Oreste*, 416-420 ; *Ion*, 436-451 ; *Hercule furieux*, 1303-1319 ; *Hélène*, 1136-1143 ; et surtout *Bellérophon*, fr. X (*Fragm. Eurip.*, Ed. Wagner, ap. Didot, p. 685).

[2] C'est surtout sur Hélène et sur Ménélas que l'acharnement d'Euripide est singulier : il fait presque d'Hélène une prostituée (*les Troyennes*, 860-1059) et de Ménélas un lâche qui a peur du poing d'une vieille esclave (*Hélène*, 445. Cfr. quoque *Andromachen*, 445-464 et 590-641 ; *Orestem*, 129 et 1388-1389).

Il ne resta cependant pas longtemps seul en scène; et pour qui voudrait faire sur l'atticisme cette histoire complète dont nous avons parlé, et dont il ne nous importait ici que d'esquisser quelques traits, ce serait tout un travail que de montrer comment trouvèrent place et s'accréditèrent dans Athènes l'atticisme artificiel et d'une grâce un peu traînante dont Isocrate est le représentant, et l'atticisme de la prose poétique, tel qu'il nous charme dans le divin Platon. Mais pour nous, voici une dernière école d'écrivains attiques qui nous intéresse plus directement en cette étude, parce que c'est là qu'il faut ranger le nom de Ménandre. « La comédie nouvelle, » dit l'auteur anonyme sur la comédie [1], « emploie le nouveau langage attique et « cherche avant tout la clarté. » La clarté, en effet, qu'Épicure recommandait dans sa Rhétorique, comme le seul mérite auquel dût tendre un écrivain [2], la simplicité, l'aisance et la netteté que Vauvenargues appelle le vernis des maîtres, un style franc, assez serré sans être en rien tendu, et toujours facile sans être jamais lâche, où les images naissent, se confondent et se développent avec les pensées, la justesse du trait, la finesse des nuances, la marche libre d'un esprit que rien n'entrave et que rien ne presse, tels sont les caractères saillants, ou plutôt telles sont les vertus intimes et soutenues de ce dernier atticisme auquel la comédie nouvelle appartient. C'est pour n'en

[1] Anonym., Περί κωμῳδίας, p. xxxii.
[2] Diogène Laërce, lib. X, cap. I, sect. viii, § 13.

avoir pas compris le charme familier que Phrynichus Arrhabius et Julius Pollux ont si sévèrement poursuivi Ménandre ; et pour s'en être trop épris, au contraire, Plutarque n'a pas voulu voir qu'il y avait un autre atticisme que celui de Ménandre, un atticisme plus remuant, plus hardi, plus inventif, dont Aristophane était un parfait modèle, et auquel le doux Platon et le saint Jean Chrysostôme, meilleurs juges du bon style que Plutarque, ne refusaient pas leur admiration.

Puisque Plutarque reproche à Aristophane de n'avoir pas marqué dans ses comédies si c'était un dieu, une vieille femme ou un héros, un père, un fils ou un esclave qui parlait, nous ne comprenons pas comment il loue Ménandre d'avoir mis, dans la bouche de tous ses personnages, un langage toujours le même, à travers la multitude variée des caractères et des passions. Empruntons à Plutarque ses propres exemples : qu'un orateur s'exprime sans élégance ou une femme sans simplicité, ce doit être un défaut choquant : mais est-il plus conforme au bon sens qu'un cuisinier parle comme son maître ou une courtisane comme une matrone ? Dans l'un et dans l'autre cas, dans l'un parce que les divers langages propres aux diverses personnes seront comme transposés, dans l'autre parce qu'ils seront tous confondus, le défaut sera le même,

Et dicentis erunt fortunis absona dicta [1].

[1] Horace, *Epist. ad Pisones*, 112.

Nous ne sommes pas étonnés de voir, dans les tragédies du xvii^e siècle, un style uni et égal : tous les personnages y sont de la même classe : les serviteurs eux-mêmes, élevés à la dignité de confidents, peuvent parler comme les rois. Il n'en est pas ainsi de la comédie : il lui faut, à côté du savant Trissotin et du Tartufe doucereux, la rude franchise de Dorine, la fille suivante, et le jargon de Martine la villageoise. Aussi blâmons-nous Térence d'avoir écrit tous les rôles du même style et de n'avoir pas marqué par des tons divers les diversités des caractères et des conditions qu'il voulait peindre. Ce défaut nous paraît déjà sensible dans les fragments de Ménandre : mais des morceaux détachés, et conservés pour la plupart sans indication de personnage, ne nous donnent pas le droit d'affirmer que l'ensemble du style fût monotone dans les comédies de notre poëte; et nous pouvons seulement dire que, sur ce point, l'éloge que Plutarque donne à Ménandre nous semble plutôt une grave accusation.

Mais mettons de côté les soupçons, même légitimes, et disons sans hésiter que le style de Ménandre, étudié dans les fragments qui nous en restent, est l'un des plus charmants qui se puissent rencontrer. Il a un grand air de bon sens et de bonne compagnie : partout y domine cette grâce qui ne connaît ni l'affectation ni la gêne, et qui était regardée, lors de notre xvii^e siècle, comme le privilége des honnêtes gens. Tous les mots sont mis à leur place, sans que les traits soient prétentieusement mis en saillie. Les

comparaisons font tableau, et tantôt Ménandre se complaît à en étaler complaisamment les détails, comme dans ce portrait d'une femme bavarde : « Dis seulement à Myr-
« tile : « nourrice »; remue-la seulement du doigt; elle
« ne s'arrête plus de parler : elle vaut le bassin d'airain
« suspendu aux arbres de Dodone, et qui résonne, dit-on,
« pendant une journée entière, sitôt qu'un passant
« l'effleure. Tu ferais même taire l'airain plus vite que
« Myrtile : car, le jour fini, elle va encore toute la nuit[1]. »
Tantôt l'image est vive et brève, et un vers suffit à une vérité : ainsi Ménandre, voulant peindre l'ingratitude des hommes—peuples ou courtisans—toujours prompts à piller et à insulter leurs maîtres déchus et leurs favoris de la veille, avait écrit seulement ces quelques mots : « Quand
« le chêne est tombé, tous viennent faire du bois[2]; » et il faut que la comparaison soit juste; car nous la retrouvons dans les mémoires du cardinal de Richelieu, qui avait expérience et autorité pour en juger. En parlant de Wallenstein, le grand général de l'Empire, assassiné par ordre de Ferdinand II, Richelieu dit : « Tel le blâma après sa
« mort, qui l'eût loué s'il eût vécu : on accuse facilement
« ceux qui ne sont pas en état de se défendre; quand
« l'arbre est tombé, tous accourent aux branches pour
« tâcher de le défaire. »

L'esprit de Ménandre était d'un tour trop sérieux, et

[1] Ménandre, Ἀρρήφορος, III ; Mein., *Fr. Com. Gr.*, IV, p. 89.
[2] Ménandre, *Sent. monost.*, 123 ; Mein., *Fr. Com. Gr.*, IV, p. 343.

trop constamment préoccupé de la clarté parfaite, pour qu'il se permît de jouer sur les mots. Philémon, désireux avant tout d'être applaudi, ne dédaignait pas cette ressource, et se réjouissait parfois dans le faux brillant. Il aimait surtout à répéter, dans tous les membres d'une phrase, un mot sous toutes ses formes, et à créer ainsi des antithèses de sons et une sorte d'échos singuliers qui se renverraient l'un à l'autre les premières syllabes d'une même parole et en changeraient à chaque instant la seule terminaison. Il disait, par exemple : « Rien n'est « plus charmant ni plus digne d'un homme bien élevé « que de savoir se contenir, lorsque, dans la conversation, quelqu'un le blesse. Car si celui qui est « blessé ne le montre pas, celui qui le blesse est blessé « lui-même, dans son intention inutile de blesser[1]. » Mais de ces puérilités si fréquentes dans Philémon, il n'est point de traces dans Ménandre[2]. Jamais, peut-être, dans aucune langue, aucun auteur n'a moins fait pour attirer frauduleusement l'attention ni pour ajouter à sa pensée

[1] Philémon, Ἐπιδικαζόμενος, I ; Mein., *Fr. Com. Gr.*, IV, p. 9.

[2] On ne pourrait guères atteindre de ce reproche qu'un seul vers de Ménandre :

Βίος κέκληται ὅ ὅς βίᾳ πορίζεται.

(*Sent. monost*, 66.)

et encore il nous semble qu'il y a plutôt un essai d'étymologie qu'une affectation de jeu de mots. Nous renonçons, du reste, à traduire ce vers : le français n'offre pas d'équivalents. Lucilius avait pu l'imiter ainsi en latin :

Vis est vita, vides, quæ nos facere omnia cogit.

(Lucilius, *Fragm. ex inc. libr. satir.* XXXII.

quelque chance de succès par une forme singulière. Ce sont des ruses qui ne trompent pas les esprits justes, seuls approbateurs que Ménandre désirât se gagner; et sans doute il eût partagé l'avis de cet écrivain anglais qui compare les mots d'un éclat factice et *précieux,* comme la phrase de Philémon que nous avons citée, aux petits miroirs que les chasseurs font tourner et qui ne sont bons, que pour éblouir les yeux faibles des alouettes.

Quintilien attribue au style de Ménandre des qualités oratoires du premier ordre et le propose à ses élèves comme un modèle qui peut leur suffire : tant notre poëte a bien représenté, au jugement de Quintilien, la vie humaine sous toutes ses faces, « tant il a le génie inventif et l'élo-
« cution facile, tant il manie habilement, et selon les
« convenances, faits, caractères et passions! Que Mé-
« nandre soit ou non l'auteur des discours qui ont paru
« sous le nom de Charisius, c'est surtout dans ses comé-
« dies qu'il se montre éminemment orateur, à moins qu'on
« ne se refuse à voir dans *les Arbitres,* dans *l'Héritière,*
« dans *les Locriens,* une image fidèle de ce qui se passe
« au barreau, et dans les monologues de *l'Homme*
« *timoré,* du *Fils supposé,* du *Législateur,* des morceaux
« achevés d'éloquence[1]. » Ne nous y trompons pas, cependant : ce que Quintilien conseille à ses disciples d'étudier dans Ménandre, c'est moins le style que la variété des conditions et les mouvements de l'âme humaine; car après

[1] Quintilien, X, 1. 70.

le passage de *l'Institution oratoire* que nous venons de citer, il ajoute : « Je crois que Ménandre doit être encore « plus utile pour ceux qui s'exercent à la déclamation, et « qui sont forcés, suivant la nature des controverses, de « revêtir divers personnages. Tour à tour pères, fils, « soldats, paysans, riches, pauvres, tantôt ils s'emportent, « tantôt ils supplient, tantôt ils se montrent doux, tantôt « ils se montrent durs, et Ménandre a observé tous ces « caractères et toutes ces situations avec une délicatesse « admirable. »

Mais voici un éloge qui convient mieux encore à un poëte comique : Ménandre écrivait ses pièces d'un style éminemment propre à la représentation théâtrale. Comme il cherchait à rendre les secousses rapides des passions, il négligeait souvent les particules et les conjonctions, qui allongent la phrase et retardent son élan[1]. Il laissait ainsi à l'intelligence des auditeurs, en même temps qu'à l'action et aux gestes du comédien, le soin de compléter ou de relier les paroles entrecoupées, telles que ces deux vers de Térence :

Ego ne illam...? Quæ illum...? quæ me...? quæ non...? Sine modo ;
Mori me malim : sentiet qui vir sim[2] !

« Moi, chez cette femme...? qui pour mon rival...? qui pour « moi...? qui ne veut pas...? Ah ! laisse-moi faire. Plutôt

[1] Démétrius, *de Elocut.*; § 193 ; *Grammaticus ap. Bekkeri An. Gr.*, II, p. 745.

[2] Térence, *l'Eunuque*, I, I, 20 et 21.

« la mort. Elle saura quel homme je suis. » Philémon ne se permettait pas, ou plutôt ne savait pas employer ces demi-silences éloquents et ces brusques soubresauts. Tout dans son style se suivait et s'enchaînait strictement selon les règles de la grammaire et de la dialectique. Au milieu de l'action comique, il déroulait à son aise de longues périodes de raisonnements : ainsi : « L'homme juste, » disait-il, « n'est pas seulement un homme qui ne com-
« met pas d'injustices, mais encore un homme qui pour-
« rait en commettre et ne le veut pas ; non-seulement un
« homme qui ne dérobe pas de petites choses, mais encore
« un homme qui pourrait dérober de grands biens et les
« garder impunément, et qui a la force de ne le pas faire;
« non-seulement un homme qui observe toutes ces règles,
« mais encore un homme dont la nature est sans fraude
« et de bon aloi, et qui veut non-seulement paraître, mais
« être juste [1]. » On sent là l'auteur qui suit le courant de son propre esprit et qui oublie, pendant ce temps, ses personnages. Aussi les comédies de Philémon brillaient-elles plus à la lecture, tandis que celles de Ménandre gagnaient, au mouvement de la scène et au jeu des acteurs, une animation et un intérêt que la simple lecture ne faisait pas assez ressortir [2].

Par là Ménandre avait rapproché son style de la réalité et de la prose. Ce n'était pas une réforme qui dût étonner

[1] Philémon, *fr. inc.* X ; Mein, *Fr. Com. Gr.*, IV, p. 37.
[2] Démétrius, *loc. cit.*

ses auditeurs. La comédie en véritable prose n'était même pas inconnue aux Grecs : Asopodore de Phlionte, peu après la naissance de l'art dramatique, et Ion de Chios, du temps de Périclès, en avaient donné des exemples souvent cités[1]. Mais c'était surtout Euripide qui avait habitué les Athéniens à entendre tous les personnages parler sur la scène le langage familier. Il avait ôté aux caractères cette apparence idéale qu'Eschyle faisait consister dans la grandeur, et Sophocle dans la noblesse; il avait donné à tous ses héros plus de faiblesses humaines et une personnalité plus marquée : il avait dû en même temps ramener le ton poétique de la tragédie au niveau du langage de tous les jours. Il est bien loin, cependant, de l'avoir abaissé jusqu'à la trivialité des locutions populaires, omme Aristophane aurait voulu le faire croire[2]. Pour descendre si bas, Euripide était à la fois trop poëte par nature, trop philosophe et trop rhéteur par l'éducation. Il n'éleva plus ses personnages au-dessus de l'humanité, mais il ne les confondit pas avec les derniers rangs de la société : il exprima les passions et les pensées tragiques dans le langage ordinaire des hommes cultivés et polis de son temps. Ainsi fit Ménandre, admirateur fervent et studieux imitateur d'Euripide[3]. Les changements que l'un

[1] Athénée, X, sect. 63, p. 445, b; Suidas, *in* Διθυραμβοδιδάσκαλοι, *de Ione Chio.*

[2] Aristophane, *fragm. ap. Schol. Platonis Clarkianum*, p. 330, ed. Bekkeri; Mein., *Fr. Com. Gr.*, II, p. 1142.

[3] Quintilien, X, 1.

avait faits dans la tragédie, l'autre les accomplit dans la comédie. Ménandre ne créa plus, comme Aristophane, des personnages plus grands que nature : il ne mit sur la scène que des hommes mesurés à la taille de ses contemporains ; en même temps qu'il rejetait les mots grossiers et burlesques que la licence démocratique avait introduits dans la comédie ancienne, Ménandre en abandonna aussi le ton lyrique que les chœurs y avaient d'abord maintenu, et que la multiplicité des parodies avait en partie perpétué jusque dans la comédie moyenne. Euripide avait tout soumis, passions et pensées, à une analyse rigoureuse et fine qui remplissait ses tragédies de sentences : Ménandre lui emprunta son mode d'observation, souvent même plus d'une sentence toute faite [1]. Mais Euripide, en métamorphosant la tragédie, avait fait plus que préparer à la comédie une langue voisine de la réalité et un vaste trésor de sentences morales : il avait accompli dans l'art dramatique une révolution radicale, dont le succès de Ménandre ne fut presque que le couronnement.

Appartenant à un temps où tout était en question et où la critique envahissait tous les genres, Euripide la porta hardiment dans la tragédie, qu'il rendit ainsi agressive et polémique, comme nous l'avons déjà dit. C'est par cette raison qu'il aurait pu répondre aux reproches dont Aristophane le poursuivait : car en mettant sur la scène des

[1] Cfr. Mein., *Fr. Com. Gr.*, IV, p. 705-709.

passions et des vices que ses grands prédécesseurs, Eschyle et Sophocle, avaient toujours évités, Euripide n'avait pas imprudemment exposé aux yeux des Athéniens des exemples immoraux, pas plus que Molière ne peut être accusé d'avoir répandu l'hypocrisie en peignant Tartufe. Dans Euripide comme dans Molière, à côté des mauvais instincts de l'homme représentés avec l'ardeur qui leur est propre et qui leur donne, dans la réalité, tant et de si dangereux avantages sur le bien, moins entraînant, il y a toujours la critique vive et profonde de ces vices et de ces passions, faite tour à tour par les agitations mêmes qu'ils excitent ou par les catastrophes qu'ils amènent, plus souvent encore par les paroles des divers personnages, interprètes du poëte qui juge, blâme et attaque en même temps qu'il reproduit et colore tous les défauts humains. Là est la moralité des pièces d'Euripide, et Aristophane, en la méconnaissant, ne se souvenait pas de lui-même. Lui-même, en effet, faisait-il autre chose que combattre les désordres et les ridicules de la vie publique, avec cette même arme qu'Euripide tournait contre les désordres cachés et douloureux de l'âme?

Mais par là Euripide avait confondu les genres. En introduisant la polémique dans la tragédie, il y avait introduit la comédie même, sous toutes ses formes et avec toutes ses libertés. La comédie de son temps est la satire appliquée aux affaires publiques ? Les affaires publiques auront

aussi place dans la tragédie d'Euripide[1]. Sous un voile transparent, il attaque Cléophon, le Thrace qui est venu se faire démagogue à Athènes [2]. Il attaque « l'anarchie des « matelots [3] ; » et que lui importeraient les matelots de l'Aulide ? Ce sont ceux du Pirée qu'il accuse d'être turbulents. Il aime la population laborieuse des campagnes, « véritable et seul soutien du pays [4], » ces hommes simples et tranquilles en l'honneur de qui Aristophane avait fait *les Acharniens*, « bons administrateurs de leurs maisons et de leur patrie [5] ; » tandis qu'il ne voit dans les villes que « corps sans âmes, statues creuses qui décorent inutilement l'Agora. » La flotte Athénienne part pour l'expédition de Sicile, et les Dioscures terminent l'*Electre* en disant qu'ils vont « en hâte vers la mer de Sicile afin de « protéger les proues des navires plongées dans les flots [6]. » Enfin, ne croirait-on pas lire une belle parabase d'Aristophane, quand Euripide, dans *les Suppliantes*, fait sa profession de foi politique en ces mots : « Il y a trois classes « de citoyens : les uns sont riches, inutiles, et convoitent

[1] On a remarqué aussi dans Eschyle quelques allusions aux affaires publiques de son temps, mais elles sont bien plus rares que dans Euripide, et surtout elles n'ont rien de polémique ni de comique.

[2] Euripide, *Oreste*, 904 et sqq.

[3] Euripide, *Hécube*, 606-608 ; *Iphigénie en Aulide*, 914.

[4] Euripide, *Oreste*, 920.

[5] Euripide, *Electre*, 386-388.

[6] Euripide, *Electre*, 1347.

« toujours de plus grandes richesses ; les autres ne possé-
« dant rien, et manquant du nécessaire, violents et s'aban-
« donnant pour la plupart à l'envie, déçus par les langues
« de conseillers corrompus, lancent contre ceux qui pos-
« sèdent des traits méchants. C'est la classe moyenne qui
« fait le salut des États, en y maintenant l'ordre établi[1]. »
— La comédie s'occupe de critique littéraire ? Euripide,
sur la scène tragique même, critiquera les tragédies d'Eschyle. L'Étéocle des *Phéniciennes* [2] reproche à l'Étéocle des *sept Chefs devant Thèbes* sa longue description des guerriers qui sont sous les murs de la ville et dont il faudrait repousser plutôt que raconter les armes ; l'Électre nouvelle [3] raille l'Électre antique d'avoir prétendu reconnaître à la couleur d'une boucle de cheveux son frère qu'elle n'a pas vu depuis son enfance. — La comédie moyenne, qui est encore à naître, aimera les énigmes ? Euripide, en ce goût singulier, la devance et fait une énigme du nom de Thésée ; laissant à ses auditeurs le plaisir subtil de deviner lettre après lettre, il met dans la bouche d'un pâtre ignorant cette minutieuse et obscure description du mot Grec ΘΗΣΕΥΣ : « Le premier signe est
« un rond qui semble fait au tour : au milieu du rond,
« est une barre distincte. Le second signe est composé de

[1] Euripide, *les Suppliantes*, 238-245.

[2] Euripide, *les Phéniciennes*, 751 ; cfr. Eschyle, *les sept Chefs devant Thèbes*, 360-661.

[3] Euripide, *Electre*, 527 et sqq.; cfr. Eschyle, *les Choëphores*, 165 et sqq.

« deux traits, qu'un autre trait réunit par le milieu. Le
« troisième signe est comme un cheveu qui se tord. Le
« quatrième, c'est une ligne verticale à laquelle trois lignes
« horizontales se rattachent. Le cinquième est difficile à
« expliquer : ce sont deux branches dont le sommet
« s'écarte, mais dont l'extrémité inférieure se rejoint dans
« un même tronc. Le dernier signe est semblable au troi-
« sième [1]. » — La comédie moyenne fera servir l'histoire
des dieux à la satire des hommes ? Euripide inaugure cette
nouveauté, dans le drame satirique, étranger avant lui [2]
et par lui ouvert aux remarques moqueuses sur les mœurs
des contemporains : ici, c'est une tirade contre la folle
admiration des Grecs pour les athlètes, combattants
de parade, « esclaves de leurs mâchoires et vaincus par
« leur estomac, qui sont beaux pendant leur jeunesse,
« mais qui s'en vont en vieillissant comme des manteaux
« dont le fil s'use [3] ; » là ce sont des malices, comme les
aimait Antiphane, sur les courtisanes Corinthiennes :
« Celle-ci te suivra si tu lui amènes un poulain ; celle-là,
« si tu lui en donnes deux ; cette autre n'ira habiter avec

[1] Euripide, *Thésée*, fragm. III ; *Fragm. Eurip.*, p. 711 (ed. Wagner, ap. Didot). Cette énigme a été reproduite aussi dans des tragédies, par deux poëtes, dont l'un, Agathon, était contemporain d'Euripide, mais plus jeune que lui, et dont l'autre, Théodecte, florissait sous le règne de Philippe (Agathon, *Télèphe* ; Théodecte, *Thésée* ; *Fragm. tragic. Græc.*, p. 57 et p. 116, ed. Wagner, ap. Didot).

[2] Voir chap. V, p. 214, note 1.

[3] Euripide, *Autolycus*, 1 ; Wagner, *Fr. Eurip.*, p. 681.

« toi que si elle obtient un attelage de quatre chevaux
« d'argent ; elles aiment aussi les vierges d'Athènes, quand
« on leur en apporte beaucoup [1] ; » or, ces vierges, ces
chevaux sont les images empreintes sur les monnaies
d'Athènes et de Corinthe. Qu'est-il donc advenu au drame
satirique, pour que, contrairement à ses règles premières,
il sorte ainsi de la mythologie et s'occupe des athlètes et
des courtisanes? surtout pour qu'il aille, comme il le fit
un peu plus tard, jusqu'aux attaques directes et personnelles contre des philosophes et un général [2]? Rien n'est
advenu, si ce n'est qu'Euripide, de sa main robuste et
facile, s'est emparé à la fois de tous les genres de l'art
dramatique, les a remaniés et fondus tous ensemble, et a
porté tour à tour la comédie humaine dans le drame satirique et dans la tragédie, là où il n'y avait, avant lui, que
des dieux en gaîté ou des héros en pleurs.

Mais de tous les genres de la comédie Athénienne, celui
dont Euripide se rapproche le plus, ce n'est ni la comédie
de son temps, celle d'Aristophane, ni celle du temps qui
suivit, celle d'Antiphane et d'Eubulus : c'est la comédie
encore lointaine et non prévue de Ménandre et de Philémon. Ici, les points de comparaison abondent, et nous

[1] Euripide, *Sciron*, II; Wagner, *Fr. Eurip.*, p. 782.

[2] Nous avons déjà cité (chap. II, p. 79) le fragment du drame satirique de Python, relatif à Harpalus. De même, Sosithée raillait le stoïcien Cléanthe, et Lycophron dirigeait tout un drame satirique contre Ménédème, celui qui fonda l'école philosophique d'Érétrie (Wagner, *Fr. trag. Gr.*, p. 149 et p. 153).

craignons plutôt d'en omettre que de les exagérer. Au fond, et malgré les noms traditionnels que ces personnages portent encore, Euripide ne met plus vraiment en scène les personnages de la tradition, élite fabuleuse des premiers Grecs : sous leur nom et dans le cadre de leurs aventures, il peint la vie privée telle qu'il la voit autour de lui, les passions de chacun, « ces affaires de la maison qui « nous sont familières à tous[1], » comme le disait Aristophane, qui croyait lui faire un reproche, ces intérêts, ces sentiments quotidiens et éternels qui sont la véritable histoire de l'âme, tandis que les grandes aventures et les grands sentiments n'en sont que le roman passager. C'est là le sujet même de la comédie nouvelle, et la raison simple de toutes les singularités qu'on a remarquées dans les tragédies d'Euripide. Ainsi s'expliquent et une Électre mariée à un paysan et qui lui reproche d'inviter soudainement à sa table des étrangers, quand elle n'a rien de prêt pour le repas[2], et une Médée qui déplore le malheur des femmes, obligées d'être riches pour s'acheter par leur dot un mari qui sera leur maître[3], et une Hermione qui conseille à tous les hommes prudents de pas souffrir que leurs maisons soient ouvertes ni que leurs femmes prêtent l'oreille aux femmes du dehors, habiles maîtresses de vices, qui, soit par instinct débauché, soit à prix d'argent, soit pour pré-

[1] Aristoph., *les Grenouilles*, 959.
[2] Euripide, *Electre*, 404-425.
[3] Euripide, *Médée*, 230-247.

parer à leurs propres fautes des complices et des excuses, vont détruisant l'honneur conjugal[1]. Cette importance même des femmes, cette étude tour à tour complaisante et acharnée de leur nature compliquée et de leurs devoirs, cette préoccupation constante du mariage[2] sont autant de traits remarquables de la comédie nouvelle que nous retrouvons dans Euripide. Bien plus : si le temps avait aussi impitoyablement mutilé les deux poëtes, s'il ne restait de tous les deux que les fragments cités çà et là par les autres

[1] Euripide, *Andromaque*, 930-953.

[2] Entre autres passages, voir un fragment sur les vieillards qui se marient; Wagner, *Fr. Eurip.*, p. 695.—On trouverait aussi bien des vers à rapprocher de ceux de Ménandre et de Philémon que nous nous avons cités, sur les riches et les pauvres (cfr. Wagner, *Fr. Eurip.*, p. 693). Quand Ménandre disait, par exemple : « J'aurais « honte, pour ma part, de faire des présents à un ami riche, car je « passerais pour fou ou mes dons sembleraient des demandes, » il ne faisait, sauf deux mots, que copier Euripide (Wagner, *Fr. Eurip.*, p. 676). Traduisons encore ce plaidoyer d'un Harpagon cynique en faveur de l'or : « Peu m'importe d'être mal famé, pourvu que je « sois riche. On demande toujours : Cet homme est-il riche? et non : « Est-il vertueux? ni : D'où lui viennent ces richesses? mais : Com- « bien sont-elles grandes? On est selon ce qu'on a. Est-il rien qu'il « soit honteux de posséder, si ce n'est le rien lui-même? C'est bien « mourir que de s'enrichir en mourant. O or! le plus agréable à « recevoir de tous les hôtes ! Ni mère, ni père, ni fils ne donnent « aux hommes un bonheur égal aux voluptés de ceux qui te tiennent « dans leur maison ! Si Vénus porte vraiment ton éclat dans les « yeux, il n'est pas étonnant qu'elle enfante les amours par mil- « liers. » (Wagner, *Fr. Eurip.*, p. 684.) La tragédie, si peu soucieuse, jusqu'à Euripide, de la *question d'argent*, comme on dit aujourd'hui, semble ici une autre Danaë, que les richesses corruptrices seraient venues chercher dans sa pudique retraite.

auteurs, ces fragments comparés suffiraient encore, sans le secours des pièces entières d'Euripide, à prouver sa parenté avec Ménandre. L'amour surtout, dont Ménandre était le poëte favori et l'initié, selon Plutarque, apparaît à chaque instant dans les débris des tragédies perdues d'Euripide ; et lorsque nous l'y voyons décrit sur ce ton de satire piquante : « L'amour est chose paresseuse et qui « porte à la paresse ; il aime les miroirs et les couleurs « qui rendent les cheveux blonds ; il fuit le travail, et j'en « ai une preuve : c'est que jamais mendiant ne fut amou- « reux, tandis que l'amour est tout-puissant parmi les « riches [1], » ne pourrait-on pas aisément se tromper et se demander avec doute, à l'égal honneur de l'un et de l'autre, qui, d'Euripide et de Ménandre, savait observer et railler si délicatement ?

Ainsi, le plus tragique[2] des trois grands poëtes qui honorent immortellement la tragédie Grecque, celui qui a le mieux su émouvoir la pitié, est aussi, par une action indirecte mais visible, le premier en date, et non le moindre en fait, des poëtes qui ont contribué à créer en Grèce la comédie de la vie privée et des moralistes réfléchis ; et comme, en faisant un seul genre des deux genres de l'art dramatique, il avait réussi sans conteste, Ménandre n'eut pas de peine à imiter cette heureuse confusion et, parti

[1] Wagner, *Fr. Eurip.*, p. 692.
[2] Aristote, *Poétique*, XIII, 10 : ὁ Εὐριπίδης.... τραγικώτατός γε τῶν ποιητῶν φαίνεται.

d'un autre point, à atteindre le même but. La satire animée et pénétrante des sentiments, des vices et des ridicules humains, voilà, dans Euripide, les antécédents de Ménandre. L'émotion profonde, le regard sérieux allant d'un homme à l'autre et de misères en misères, les plaintes qui éclatent et l'éloquence des conseils, voilà, dans Ménandre, l'héritage d'Euripide ; et peut-être, si nous lui lisions ce que nous venons d'écrire,—peut-être le vieux serviteur de la cour du Danemark, le subtil et pédant interlocuteur de Hamlet, Polonius qui distinguait si bien sur un théâtre les drames avec unités des poëmes sans règles et la pastorale historique de l'histoire pastorale[1], nous conseillerait-il ici de nous résumer à sa manière, en appelant, par exemple, tragédie comique l'*Alceste* d'Euripide, et comédie tragique l'*Héautontimorûmenos* de Ménandre : tant les deux poëtes sont voisins !

[1] Shakspeare, *Hamlet*, acte II, sc. II.

CHAPITRE IX.

DES IMITATEURS DE MÉNANDRE.

La dernière métamorphose de la tragédie n'avait pas seule agi sur l'esprit et sur les œuvres de Ménandre. Un écrivain si occupé de bien connaître et de bien peindre l'homme, ne pouvait être resté étranger aux progrès de la philosophie Grecque. Le γνῶθι σεαυτόν de Socrate, en donnant la psychologie pour base à la philosophie, et, pour base à la psychologie elle-même, l'observation personnelle, avait à jamais fondé la science de l'âme humaine. Mais la connaissance de soi-même ne suffit pas, et Ménandre avait raison de vouloir que le *connais-toi toi-même* fût complété par le *connais les autres*[1]. Il ne faisait là que répéter l'opinion d'Aristote, qui trouvait plus facile de lire dans l'âme des autres que dans la sienne propre. On a remarqué un fait, singulier dans les écrits d'un disciple de Platon, c'est qu'Aristote

[1] Ménandre, Θρασυλέων, I ; Mein., *Fr. Com. Gr.*, IV, p. 139.

ne recommande nulle part l'observation directe de conscience, et ne cite que deux fois, dans deux passages insignifiants[1], la grande maxime de Socrate. Aussi la partie de la psychologie où il a le mieux montré sa supériorité (et là il est resté sans égal), c'est l'étude des passions. Comme les passions sont ce qu'il y a de plus varié dans la nature humaine, on ne peut les connaître toutes, sous toutes leurs formes, et à fond, que par la comparaison de mille exemples divers : en même temps, comme elles sont, dans l'homme, ce qui se montre le plus au dehors et ce que nous cachons le moins aisément, elles sont ce que le philosophe peut étudier le plus librement et dès la première vue dans tous les hommes qu'il rencontre. Voilà pourquoi la pratique du γνῶθι τοὺς ἄλλους a mené Aristote à l'analyse exacte et en même temps à la définition générale de chaque passion ; et les préceptes qu'il en avait tirés pour l'art oratoire devaient être aussi précieux pour l'art dramatique. Quel secours, surtout, que cette admirable peinture de l'homme aux trois périodes de sa vie[2], dont tant de traits se retrouvent dans les personnages de Térence, et dont ni Horace[3] ni Régnier[4] ne peuvent se croire désormais les plus fidèles ni les plus éloquents traducteurs[5].

[1] Aristote, *Mor. ad Nicom.*, IX, 9, b, et VIII, 1.
[2] Aristote, *Rhétorique*, II.
[3] Horace, *Epist. ad Pis.*, 158-176.
[4] Régnier, *sat.* V, 118-162.
[5] M. Villemain en a traduit un long fragment dans ses *Souvenirs Contemporains d'Histoire et de Littérature*, p. 303.

Théophraste transmit à Ménandre, son disciple et son ami, les leçons que lui avait léguées Aristote, son maître, et il les compléta pour lui, en pénétrant plus avant dans les détails de la conduite des hommes, et en mêlant à ses observations l'atticisme le plus moqueur. Il y a une telle ressemblance entre la raillerie de Ménandre et celle de Théophraste, qu'on est allé jusqu'à voir dans les *Caractères* de ce dernier des portraits de personnages tracés d'après des modèles de Ménandre, ou pour lui servir de modèles. Sans risquer une conjecture aussi hardie, on peut dire que, dans les descriptions de passions et de mœurs que Théophraste nous a données, il se trouve un grand nombre de traits vraiment comiques, et dignes d'avoir été empruntés ou prêtés par lui à Ménandre. Mais nous n'y trouvons pas plus que dans la Bruyère des personnages dramatiques. Les divers défauts y sont d'abord définis d'après Aristote, ou suivant sa méthode : à ce début tout philosophique succèdent, et sont rattachés avec un art merveilleux, les exemples et les détails les plus piquants : de sorte que nous avons, dans vingt ou trente lignes de prose pleine et serrée, l'essence même du défaut auquel Théophraste a pensé. C'est de la psychologie sous une forme ironique, ce ne sont pas des créations propres à la scène; Ménandre observait souvent par les yeux de Théophraste, mais il ne tirait ses personnages comiques que de sa propre fécondité.

Lui qui s'était formé à si bonne école, il devint bientôt

un maître à son tour, non-seulement pour les derniers
poëtes comiques Grecs, qui n'imitèrent plus un autre que
lui, mais même pour des écrivains voués à des genres tout
différents du sien. Nous avons déjà parlé de Lucien et
d'Alciphron : ce sont les deux plus remarquables disciples
de Ménandre. Lucien est celui des deux qui s'est encore
tenu, par la forme de ses écrits, le plus près de son
modèle ; à ce point qu'on peut dire justement de lui : Ce
fut un auteur comique auquel il ne manqua qu'un théâtre.
Génie singulièrement souple et délié, il sut manier tour à
tour le style des trois âges de la comédie Athénienne.
Dans ses *Histoires vraies*, où il raconte un long voyage à
travers des mondes imaginaires, il a montré une audace
d'invention et une richesse d'impossibilités qu'Aristophane
n'a pas dépassée dans les *Oiseaux* : et, comme Aristo-
phane, il a mêlé aux caprices de son imagination la satire
des dieux, des philosophes, des poëtes, et des morts eux-
mêmes, qu'il va railler dans les enfers et jusque dans
l'Élysée. Son dialogue de *Timon* est la comédie du *Plutus*,
plus exactement ramenée au genre de la comédie moyenne.
Enfin ses *Dialogues des courtisanes* sont des scènes, déta-
chées, mais parfaites, ayant dans un cadre étroit leur
exposition, leur intrigue légère et leur dénoûment : fan-
farons, parasites, amants et courtisanes vénales ou
dévouées se retrouvent là tels que nous les avons vus dans
Ménandre, si bien que Lucien y oublie d'être sceptique
comme à l'ordinaire, et se laisse aller à être passionné,

contre sa nature ; dernière délicatesse d'un habile imitateur !

Les premières imitations de Ménandre essayées à Rome furent plus serviles, mais bien moins heureuses. Cette étonnante conquête de Rome victorieuse par la Grèce vaincue ne s'accomplit pas soudainement. Elle se préparait depuis longtemps et ne fut complète que tard. La langue primitive, les anciens cultes, peut-être même l'origine des Romains les rattachaient à la Grèce par des liens éloignés et presque perdus dans les ténèbres d'une antiquité barbare, mais qui servirent de premier point de contact aux deux peuples quand ils se rapprochèrent. Ce rapprochement même se fit peu à peu. Attirés d'abord dans la Grande-Grèce par Pyrrhus, puis dans la Sicile par les Carthaginois, les Romains y trouvèrent déjà la civilisation Hellénique dans toute sa politesse et sa beauté. Ils se savaient puissants : ils se sentirent grossiers, et, voyant devant eux des modèles parfaits, ils les imitèrent.

Nævius n'imita Ménandre, pour ainsi dire, qu'à son corps défendant. Hardi plébéien, il eût plutôt choisi, et il essaya, en effet, de transporter à Rome la comédie ancienne d'Athènes, et son éloquente liberté [1]. Les patriciens lui apprirent bientôt qu'ils ne laisseraient pas bafouer leurs pairs comme la populace Grecque ses

[1] Quintilien, X, I, 69.

favoris, et ce fut en prison qu'il s'habitua à plus de retenue. Le dangereux exemple de Nævius ne fut pas suivi. Plaute, qui donna sa première pièce vers l'an 224 av. J.-C.; Cæcilius, qui régna sur la scène comique presque aussitôt après la mort de Plaute[1]; Lucius Lavinius, le prédécesseur immédiat et l'ennemi déclaré de Térence ; Térence lui-même, et après lui, vers l'an 130, Q. Trabea, et, dans le premier siècle av. J.-C., Afranius,. voilà les poëtes comiques de la Rome républicaine, et tous, selon leur génie divers, et même en mêlant à la comédie nouvelle mille éléments étrangers, ils furent imitateurs de Ménandre. Cæcilius se distingua par la force et le pathétique : mais l'élégance lui manquait[2]. Quelques fragments de son *Plocium* nous ont été conservés par Aulu-Gelle, et quand on les compare aux vers Grecs qu'ils devraient rendre, on peut juger à la fois et de la liberté que les poëtes romains gardaient en face de leurs modèles, et de l'inexpérience de Cæcilius. Diffus et inexacts, souvent grossiers, parfois déclamatoires, ses vers (pour emprunter une comparaison à l'auteur qui les cite[3]) ne ressemblent pas plus au texte grec que l'armure terne de Diomède ne ressemblait à la brillante armure de Glaucus.

Tout ce que nous savons de Lucius Lavinius, c'est qu'il

[1] 184 av. J. C.

[2] Horace, *Epist.* II. I, 59; Varron, apud Nonium, s. v. *poscere*, Charisius, *Inst. Gr.*, II, in fine.

[3] Aulu-Gelle, *Noctes atticæ*, II, 23, 7.

s'astreignit à une plus grande exactitude, qu'il reprochait à Térence d'altérer la simplicité de Ménandre en mêlant deux comédies, et que Térence, fort aigre dans ses réponses, lui reprochait à son tour de n'observer ni la vraisemblance dans ses intrigues ni la dignité de la scène dans les détails. Les anciens comptaient Q. Trabea, comme Cæcilius, parmi les poëtes comiques qui savaient surtout représenter et remuer les passions. Quant à Afranius, il avait plutôt imité la manière de Ménandre que ses comédies : car son théâtre n'était composé que de *fabulæ togatæ*, et il choisissait en général ses personnages parmi les dernières classes de la société. Sans doute Horace, en écrivant ce vers :

Dicitur Afrani toga convenisse Menandro,

a voulu dire seulement qu'Afranius, peintre des mœurs Romaines, avait réussi à égaler, pour l'agrément et la vérité, Ménandre et ses peintures des mœurs Grecques.

Après Térence, Ménandre eut peu d'imitateurs parmi les écrivains latins. Cependant M. Mommsen a récemment publié dans son *Recueil des Inscriptions latines du royaume de Naples* l'épitaphe d'un poëte de l'époque impériale, probablement du premier siècle après J.-C., qui se nommait M. Pomponius, et avait fait graver sur son tombeau les vers suivants :

Ne, more pecoris, otio transfungerer,
Menandri paucas vorti scitas fabulas,
Et ipsus etiam sedulo finxi novas.

Id, quale quale est, chartis mandatum, diu
Vitæ mî agundæ delectamento fuit.
Verùm vexatus animi curis anxiis,
Nonnullis etiam corporis doloribus,
Utrumque ut esset tædio mî ultrà modum,
Optatam mortem sum aptus : quæ dedit mihi
Suo de more cuncta consolamina :
Vos in sepulchro hoc dicier concedite,
Quod sit docimento, post fatales exitus,
Immodicè ne quis vitæ scopulos horreat,
Quum sit paratus portus flagitantibus,
Qui nos excipiat ad quietem perpetem.
Sed jam valete, donec vivere expedit.

« Pour ne pas passer ma vie comme une bête brute et
« sans rien faire, j'ai traduit quelques élégantes comédies
« de Ménandre; moi-même, j'en ai soigneusement composé
« de nouvelles. Confié par moi au papier, ce travail, quelle
« que puisse être sa valeur, a été longtemps le charme de
« ma vie. Mais j'ai eu l'âme travaillée par des inquiétudes
« sans trêve, le corps aussi atteint de quelques douleurs,
« et comme tout cela me pesait à l'excès, j'ai embrassé
« la mort souhaitée, et selon sa coutume elle m'a donné
« toute consolation. Souffrez que, de mon tombeau, je
« vous parle ainsi : moi qui ai déjà franchi le fatal pas-
« sage, je puis vous apprendre à ne pas trop redouter les
« écueils de la vie, puisqu'il y a un port toujours ouvert
« à qui le désire, un port où nous pouvons nous réfugier
« dans l'éternel repos. Mais adieu : portez-vous bien,
« tant que la vie vous plaira. » Était-ce de Ménandre que
ce Chatterton d'un autre âge avait appris le dégoût de la

vie et l'impatience de la douleur? N'allons pas aussi loin, mais avouons que, pour solliciter au suicide un homme malade d'âme et de corps comme Pomponius, il pouvait suffire d'un de ces élans de tristesse que nous avons remarqués dans la comédie nouvelle, surtout si l'empereur s'appelait alors Claude ou Néron, ou si Pomponius avait vu quelqu'un de ses amis se tuer, un stoïcien par orgueil, ou un épicurien par sceptique insouciance !

Le nom d'un autre poëte, qui vivait sous Trajan et qui composa des comédies sur le modèle de celles de Ménandre, nous a été transmis par une lettre de Pline le Jeune, qui mérite d'être rapportée en entier :

« Pline à Caninius, salut [1].

« Je suis de l'école de ceux qui admirent les anciens,
« mais sans dédaigner, comme certains autres, les génies
« de notre siècle, moi qui ne crois pas la nature fatiguée et
« épuisée au point de ne pouvoir plus rien produire qui
« mérite nos éloges. Je suis donc allé dernièrement enten-
« dre Virgilius Romanus lire en petit comité une comédie
« imitée de la comédie ancienne : et l'ouvrage est si remar-
« quable, qu'il pourra lui-même être imité quelque jour.
« Je ne sais si vous connaissez l'auteur, un homme que
« vous devez connaître, cependant : car la pureté de ses
« mœurs, l'élégance de son esprit, la variété de ses talents
« sont de ces qualités qui font remarquer. Il a écrit des

[1] Pline le Jeune, *Epist.* VI, 21.

« mimiambes pleins de légèreté, de finesse et de grâce, et
« vraiment éloquents dans leur genre, puisqu'on trouve
« toujours place pour l'éloquence dans les genres où l'on
« excelle. Il a fait des comédies dans le goût de Ménandre
« et des autres poëtes du même temps : vous pouvez leur
« donner rang entre celles de Térence et de Plaute. C'est la
« première fois qu'il s'essaie dans le genre de la comédie
« ancienne : mais on ne dirait pas un essai. Ni la force, ni
« la noblesse, ni la délicatesse, ni le mordant, ni la douceur,
« ni la grâce n'ont manqué à son appel. Il a su donner
« de l'attrait à la vertu et flétrir le vice, faire allusion
« avec goût, et nommer avec convenance. Je ne lui repro-
« che qu'un excès de bienveillance envers moi : mais,
« après tout, il est permis aux poëtes de mentir. Enfin je
« vous promets que je lui prendrai son manuscrit, de vive
« force, s'il le faut, et que je vous l'enverrai pour le lire,
« ou plutôt pour l'apprendre par cœur : car je suis sûr que
« vous ne pourrez plus le quitter, une fois qu'il sera entre
« vos mains. Adieu. »

Aristophane eût été sans doute bien étonné d'apprendre qu'un de ses prétendus imitateurs se ferait, un jour, reprocher un excès de bienveillance et forcerait Pline à la modestie. Écrire dans le goût de la comédie ancienne, au temps des empereurs Romains et même des plus vertueux, était une puérile tentative de rhéteur : il n'était même plus possible alors d'imiter vraiment Ménandre ; les lectures avaient remplacé les représentations publiques,

Pline rendait éloges pour éloges, et la comédie n'était plus qu'un genre de poésies légères en dialogues : il eût mieux valu qu'elle disparût entièrement.

Jusqu'ici nous avons à peine nommé Térence et Plaute. A coup sûr, ils méritaient d'être placés à part des autres poëtes comiques Latins; quant à juger d'après eux Ménandre lui-même, c'est un procédé facile, mais dangereux. Plaute imitait quelquefois Ménandre : la *Cistellaria*, le *Carchedonius*, et, parmi les comédies perdues, le *Colax*, peut-être le *Dyscolus*, le *Condalium*, la *Bœotia*, rappellent le sujet ou le titre d'autant de pièces Grecques, citées parmi les œuvres de notre poëte. Mais Horace a dit que Plaute s'était élancé sur les pas vifs et pressés d'Épicharme, et nous croyons que Plaute eut raison. La comédie Sicilienne, plus rude, plus audacieuse, plus libre en ses propos que la comédie nouvelle, convenait à l'auditoire de Plaute. Ménandre pouvait laisser beaucoup à deviner à la sagacité de ses contemporains ; Plaute devait compter avec la rusticité des siens : le sénat même en était encore à brûler les livres de philosophie, et quand on amenait à Rome les chefs-d'œuvre de Corinthe, un consul voulait que les statues brisées fussent remplacées par les entrepreneurs du transport. Au milieu d'un peuple dont les chefs étaient ignorants à ce point, comment auraient pu réussir, si elles n'avaient subi une entière métamorphose, les œuvres les plus délicates d'une civilisation dès longtemps raffinée ? Et quand même les hautes classes de la

société romaine eussent été déjà plus instruites, Plaute, qui n'avait pas de patrons parmi les patriciens, n'aurait pas négligé les applaudissements du peuple, dont il était sûr, pour la faveur encore impuissante et toujours douteuse d'une noble coterie littéraire. Il était capable de tout peindre : dans le *Stichus*, Pinacie, la femme vertueuse dans sa conduite et dans son cœur, et vertueuse par sentiment du devoir, en l'absence de son mari ; dans *les Captifs*, Tyndare, l'esclave qui ne recule ni devant les tortures, ni devant la mort menaçante, pour sauver son jeune maître des fers qu'ils avaient portés ensemble et qu'il se résigne à porter seul ; ces deux personnages, disons-nous, comptent parmi les plus belles créations qui aient jamais ennobli la scène comique : c'est sur ces exemples qu'il faut mesurer le génie de Plaute. Mais autour de Pinacie, de Tyndare et des autres personnages, oubliés de Laharpe, à qui Plaute a su donner un cœur grand ou délicat, et qui sont comme l'aristocratie de son théâtre, il lui fallait, s'il voulait être écouté, peindre des âmes vulgaires ou même grossières dont il pût charger et maltraiter à son aise les défauts. C'était alors qu'il appelait à son aide le ridicule âpre et impitoyable, qui est la Némésis des sottises et des bassesses humaines. Hardi comme un vrai soldat romain, il frappe sans ménager les coups : ni ses auditeurs, ni lui ne se contenteraient des élégantes parades d'un maître d'armes qui effleure discrètement le plastron de son adversaire. De toute nécessité, Plaute devait être plus mordant

que Ménandre et s'abandonner sans réserve à sa verve bouffonne, au lieu de modérer et d'adoucir son esprit comme l'avait fait le poëte Grec.

Ce n'est pas seulement par sa gaîté qui va jusqu'au désordre et par son énergie poussée parfois jusqu'à la brutalité, que Plaute est Romain, et de son temps : il oublie à chaque instant que la scène est en Grèce et que ses personnages ne portent pas la toge. Plein de mépris pour l'illusion dramatique au point d'adresser souvent au public des apostrophes presque aussi directes qu'une parabase, il est si constamment préoccupé de Rome, qu'il met un Capitole à Épidaure, et à Thèbes des triumvirs. Il a pris, dans un livre Grec, la forme et le plan de sa comédie : que lui importe ? Ce n'est pas dans les livres qu'il a étudié les hommes, et il les peint tels qu'il les voit autour de lui. La vie des bourgeois et du peuple romain est le véritable fond des œuvres de Plaute : sorti d'une famille obscure, chef d'une troupe de comédiens en même temps que poëte, esclave d'un meunier par un soudain revers de fortune, il a trop vu de ses propres yeux, et vu des ridicules trop saillants pour se résoudre à répéter ce qu'un autre avait observé dans un siècle et dans un monde tout autres. Un historien des mœurs Romaines doit avoir sans cesse Plaute sous les yeux ; le critique qui voudrait y chercher Ménandre serait bientôt ou désappointé ou égaré.

Nous nous méfions également de Térence, et nous n'avons pas voulu le prendre pour guide, dans cette étude,

par diverses raisons, les unes semblables, les autres contraires à celles que nous venons d'exposer au sujet de Plaute. Térence est loin d'être un traducteur. Il sait parfois embellir ce qu'il emprunte : Ménandre avait exprimé, par un vers tout uni, cette pensée toute simple : « Entre « amants, la colère ne dure que peu de temps. » Térence renouvelle l'expression et la pensée, en disant : « Entre amants, la colère est comme un rajeunisse- « ment de l'amour. » Mais ce soin curieux et laborieux des détails est lui-même étranger à Ménandre : poëte facile et fécond, il tient sa comédie pour déjà faite, quand les vers ne sont pas encore commencés : le style de Térence est, au contraire, combiné et poli avec art : le travail de la lime en a souvent trop émoussé, parfois trop raffiné les saillies. La simplicité de l'intrigue a disparu comme celle du langage : à *l'Andrienne* de Ménandre Térence ajoute un amant de plus; à *l'Eunuque* un fanfaron; aux *Adelphes*, tout un épisode de trois scènes empruntées à un autre poëte, et, malgré son adresse, le défaut d'unité divise et amoindrit l'intérêt. Plaute était trop le poëte du grand nombre et des ignorants pour imiter de près Ménandre : Térence est trop savant, et, par excès d'art, il corrige trop son modèle pour n'en pas altérer la franchise et la simplicité. Enfant gâté de la cour des Scipions, et observateur par réflexion plutôt que par expérience, il crée des personnages qui sont moins Romains que ceux de Plaute sans être plus Grecs. Ce qui domine

en eux, ce sont les sentiments généraux et les passions communes à tous les temps : c'est l'opposition des folies de la jeunesse aux travers de la vieillesse, et de l'indulgence à la sévérité. On a souvent cité ces vers de César sur Térence :

> Tu quoque, tu in summis, o dimidiate Menander,
> Poneris, et meritò, puri sermonis amator ;
> Lenibus atque utinam scriptis adjuncta foret vis [1] ;
> Comica ut æquato virtus polleret honore
> Cum Graiis, neque in hâc despectus parte jaceres :
> Unum hoc maceror et doleo tibi deesse, Terenti !

mais on a, ce nous semble, trop restreint le sens de *vis*, en ne donnant à ce mot que le sens de verve et de gaîté. La force, dans un poëte comique, c'est moins l'entrain qui fait rire les auditeurs que la puissance de conception et de création qui fait de ses personnages autant d'hommes vrais et complets. Les hommes de Térence ne sont pas complets : il leur manque un caractère propre et nettement marqué. C'est là un défaut qui le tient à une trop grande distance de Ménandre pour que ses œuvres puissent nous consoler de la perte de la comédie nouvelle. Par quel point se rapprochait-il donc de son modèle ? et pour quelle grande qualité le trouvons-nous, même après tant de critiques, admirable et charmant ?

C'est qu'en faisant dominer, dans la comédie, les sentiments et les passions, Ménandre et Térence avaient tous

[1] Nous suivons la ponctuation indiquée par Wolf, *Miscell.*, 454 et défendue par M. Meineke, *Vita Menandri*, p. xxxvi.

deux réussi dans la tentative d'exciter, tour à tour, par le mélange du plaisant et du sérieux, la gaîté, la réflexion et la tristesse. En France, au xviiie siècle, combien d'efforts vers ce but, presque tous inutiles, si ce n'est peut-être celui de Sedaine, si original entre nos auteurs comiques par son *Philosophe sans le savoir !* A Athènes et à Rome, le succès fut entier. Dans les fragments de Ménandre, comme dans les pièces de Térence, ce n'est pas quelquefois, c'est très-souvent que la voix de la comédie s'élève jusqu'à la douleur, se brise en plaintes, s'enfle en reproches : et les pères ne sont pas les seuls qui parlent ce grand langage ; les mères, les fils, jusqu'aux courtisanes ! jusqu'aux esclaves ! tous les personnages, quand l'action et la passion les poussent, ont leur gravité presque tragique et leur philosophie éloquente. Le charme de Térence, et l'une des beautés que les vers de Ménandre n'ont pas perdue, c'est le rire à travers les larmes, comme un rayon de soleil se glissant au milieu des gouttes de pluie.

Nous voici au terme de notre travail. Nous avons essayé de dire avec ordre ce que nous avons pu comprendre du mérite et des écrits de Ménandre, d'après les fragments de ses comédies et les jugements que les auteurs anciens ont portés sur lui. Plus nous avons avancé dans nos recherches et dans nos réflexions, plus nous nous sommes persuadé que Ménandre doit être mis à un haut rang dans l'histoire littéraire. A nos yeux, cependant, il n'est le premier ni dans les fastes de la comédie grecque, ni parmi les

poëtes des autres nations qui ont compris comme lui la
comédie. Aristophane a la gloire d'avoir été le plus grand
et d'être resté inimitable dans le genre auquel il s'est appliqué. Il a l'audace, et la force par qui l'audace est justifiée : il a la gaîté franche, la plénitude et l'aisance de
l'inspiration : quelle suite d'éclats de rire, que la représentation des *Grenouilles!* quelle témérité courageuse que
la composition des *Chevaliers!* Aristophane vit que l'esprit de critique faisait à la fois la gloire et la ruine de son
temps : il lui prit ses armes pour le combattre : il fut révolutionnaire contre les révolutionnaires qui régnaient, et
les attaqua sans peur, sans honte, sans pitié, sans choix,
sans mystère. Il remuait, avec une égale puissance, les
machines dramatiques les plus bizarres, et les plus grands
intérêts de son temps ; si bien que, dans un genre si
contraire à nos habitudes, et au milieu de tant de causes
d'étonnement, quand nous lisons les comédies d'Aristophane, c'est encore son génie qui nous étonne le plus.
Dans les régions de l'art où il a marché, il est roi.

Ménandre a fondé, en Grèce, un genre de comédie plus
régulier et plus complet que celui d'Aristophane. Il a étudié la nature humaine d'après une méthode plus arrêtée
et plus philosophique. Il est plus près de nous et de l'art
moderne, par le ton, par les sentiments, par la manière de
concevoir les personnages et les intrigues. Mais il lui manque cette force victorieuse et souveraine qui fait d'un
homme le conquérant du monde, ou un poëte hors ligne.

Il charme, il n'étonne pas; il égaie, il n'entraîne pas; il émeut, il ne saisit pas. Esprit doux et modéré, il a fait pour nous plus que pour lui-même; car il a créé un genre où il ne s'est pas établi le maître, et c'est notre Molière qui a pris le sceptre que Ménandre n'a pu tenir.

Vraiment digne d'être, par Boileau, appelé le contemplateur, et désigné à Louis XIV comme le prodige d'un siècle où tout était prodigieux, Molière est le poëte comique qui a porté le regard le plus pénétrant et le plus ferme dans les ténèbres intimes du cœur humain. Pour la profondeur et l'étendue des observations, Shakspeare seul est son frère et son rival. Seuls, ils ont osé tenter, et tous deux ils ont merveilleusement accompli ce chef-d'œuvre, de résumer, dans l'esprit d'un personnage dramatique, une vue générale sur la nature et la destinée humaines. Que cette vue soit vraie ou fausse, juste ou partiale, qu'elle nous révèle ou non le jugement propre et définitif du poëte lui-même, qu'elle soit la philosophie de Molière ou d'Alceste, de Shakspeare ou de Hamlet, il importe peu de le savoir : ce qui est admirable et unique, c'est d'avoir créé des hommes rattachés aux autres hommes par leurs faiblesses ou leurs passions, mais dont l'âme soit assez haute pour qu'ils raisonnent en moralistes sur l'ensemble de la vie et des vivants. Rien dans Ménandre n'égale cette suprême hardiesse. Et en même temps que Molière possède si complétement la science de l'âme, il est aussi gai et aussi entraînant qu'Aristophane, sans chercher à faire rire par

la bizarrerie des conceptions ou des rapprochements de mots. On assure qu'après l'accueil brillant fait partout aux *Précieuses ridicules,* Molière a dit : « Je n'ai plus « que faire d'étudier Plaute et Térence, ni d'éplucher les « fragments de Ménandre[1]. » Molière avait raison : il était dès lors sûr de ses forces et de son succès. Pour nous, l'étude de Plaute, de Térence et de Ménandre aura toujours de nouveaux enseignements, ne dût-elle nous enseigner qu'à plus admirer et à mieux aimer Molière.

[1] *Segraisiana,* 1721, 1re partie, p. 212. *Récréations littéraires,* par Ciceron Rival, p. 1.

APPENDICE

En attendant que les couvents du mont Athos ou toute autre miraculeuse cachette nous rendent le texte authentique et complet de quelques comédies de Ménandre qui auraient pu y être déposées vers 1453, il ne faut, au moins, rien négliger de ce que nous possédons déjà. Tout plaît de ceux qu'on aime, et les grandes admirations comme les grandes passions peuvent être minutieuses sans s'affaiblir ; un trésor bien apprécié prouve leur justesse, un rien surfait signale leur ardeur. Et si, comme les romans le disent, c'est surtout en l'absence ou après la perte de sa bien-aimée que l'amoureux s'attache le plus avarement aux moindres restes, aux souvenirs fragiles de son bonheur, cherchant presque à ressaisir sur un mur l'ombre et la silhouette effacée de celle qui passait là jadis, le charme de Ménandre et le triste sort de ses œuvres n'excusent-ils pas un semblable souci de ses traces les plus légères, une même attention sérieuse à des détails qui semblent puérils, et un certain tressaillement de curiosité à chaque mention nouvelle du poëte, fût-ce de son nom seul, et devant tout témoignage, même obscur et froid, de sa gloire interrompue? Qu'on nous pardonne donc, comme un suprême et pieux devoir, cet Appendice à une Étude déjà longue. Ajouter quelques indications aux savantes recherches de M. Meineke sur la vie de Ménandre, ajouter aux fragments que nous avons déjà traduits plus haut la traduction de tous ceux qui peuvent encore aider à comprendre le genre de la Comédie Nouvelle et qui n'appartiennent pas exclusivement au domaine des commentaires philologiques, tel est le seul but, nous n'osons pas aller jusqu'à dire : l'intérêt de ces dernières pages.

M. Meineke a compté quatre monuments de l'art antique reproduisant les traits de Ménandre. Nous en avons indiqué un cinquième, d'une date plus récente (V. chap. I, p. 5, note). Voici que M. F. T. Welcker en a découvert un sixième. C'est un buste à deux têtes, qui lui semble réunir indubitablement les deux poëtes qui ont le plus illustré, dans des genres divers, la comédie Athénienne : Aristophane et Ménandre. M. Welcker rappelle plusieurs exemples analogues de bustes doubles impartialement dédiés à la gloire de génies rivaux, tels qu'Hérodote et Thucydide ou Euripide et Sophocle. Après avoir lu le travail qu'il a publié à ce sujet, et après avoir comparé cette nouvelle image de Ménandre avec la statue du Vatican telle que nous nous rappelons l'avoir vue et telle qu'elle est reproduite en tête de ce volume, cette impression nous reste que la conjecture de M. Welcker est tout ce que peut être une bonne conjecture, c'est-à-dire très-vraisemblable en l'absence de vraies preuves (V. *Annales de l'Institut de correspondance archéologique*, Rome, 1853, p. 250; *Monum. dell' Inst.*, vol. V, tav. LV; *Aristofane e Menandro*).

Une inscription découverte au Pirée et publiée en 1842 dans le n° 732 de l'Ἐφημερὶς ἀρχαιολογική d'Athènes, contient une liste de poëtes comiques parmi lesquels figure le nom de Ménandre. Voici la seule colonne lisible de ce document, telle que la donne M. H. E. Meier (*Commentatio Epigraphica secunda*, Halis, 1854, n. 67, p. 97) :

Δι......ος
Κλε(όμα)χος
Ἀθηνοκλῆ(ς
Πυρ(ετ)ί(δης
Ἀλι ωρι
Τιμοκλῆς
Προκλείδη(ς
Μέ(ν)ανδρος
Φ(ιλ)ημω(ν
Ἀπολλοδω(ρος
Δίφιλος
Φιλιππίδης
Νικόστρατος
Καλλιάδης
Ἀμειν(ί)ας.

On voudrait savoir par qui et pour quel usage une telle liste fut

dressée. Mais le nom et l'intention de l'auteur nous échappent. Il est permis seulement de supposer que cette inscription consacre le souvenir des poëtes comiques qui avaient obtenu le prix de leur art. Quoi qu'il en soit, elle contient des noms qui n'avaient pas encore été cités dans l'histoire de la comédie Grecque. Nous les avons marqués d'une astérisque. On connaissait un Cléomachus, poëte lyrique (Strabon, XIV, p. 648), un Athénoclès, commentateur d'Homère (Athénée, V, sect. 4, p. 177, e) et peut-être historien des premiers temps de l'Assyrie et de la Médie (Agathias, II, 24), un Ameinias, frère d'Eschyle et guerrier fameux (Hérodote, VIII, 84 et 93), mais on ne connaissait aucun poëte comique qui eût porté l'un de ces noms. Peut-être en faut-il retrancher un, en rétablissant, au lieu de Ἀμεινίας, Ἀμειψίας, auteur contemporain d'Aristophane (voir *les Grenouilles*, v. 14, et Mein., *Hist. Crit. Com. Gr.*, p. 199).

Nous avons dit (chap. I, p. 42) comment les prêtres de Constantinople avaient fait la guerre à la Comédie Nouvelle et en avaient brûlé beaucoup de manuscrits. Tout en le disant, nous cherchions dans nos souvenirs si quelqu'une des voix éloquentes qui ont honoré l'Église dans les siècles suivants ne pourrait pas être citée en témoignage contre eux, et réparer mieux que nous cette injure faite à Ménandre. Mais nous ne connaissions pas encore les *Mémoires* de Fléchier *sur les Grands Jours tenus à Clermont*. Là se trouvent quelques pages (140-144) qu'il faudrait copier tout entières si nous racontions l'histoire de la célèbre discussion entre les partisans et les adversaires du théâtre, mais dont quelques lignes seulement nous sont nécessaires, parce qu'elles sont la justification la plus juste de notre admirable et cher client. Prédicateur déjà célèbre, Fléchier écrivait sans faillir à son caractère : « Je ne suis point de ceux qui
« sont ennemis jurés de la comédie et qui s'emportent contre un
« divertissement qui peut être indifférent lorsqu'il est dans la bien-
« séance ; je n'ai pas la même ardeur que les Pères de l'Église ont
« témoignée contre les comédies anciennes.... Je ne crois pas qu'il
« faille mesurer les comédiens comme nos ancêtres et les Romains...
« Je leur pardonne même de n'être pas trop bons acteurs, pourvu
« qu'ils ne jouent pas indifféremment tout ce qui leur tombe entre
« les mains, et qu'ils n'offensent ni l'honnêteté ni l'ordre de la
« société civile.... » Puis, après avoir ainsi dit son sentiment sur le sujet en général, Fléchier montre combien, dans les pièces d'Aristophane, la liberté était excessive et combien il eût été plus scandaleux encore, au xviie siècle, d'imiter ce dangereux exemple ; et il en vient enfin à citer, comme le vrai modèle de la délicatesse et de

la comédie permise, ce même Ménandre que d'autres chrétiens avaient cru bon de jeter au feu : « La Nouvelle Comédie, » dit-il, « soit que le gouvernement fût changé et que les grands fussent plus « puissants, soit que le siècle fût plus réformé et qu'on fût devenu plus « sage, s'arrêta à des vraisemblances agréables et ne chercha pas des « vérités odieuses;... ainsi Ménandre peut passer pour meilleur auteur « qu'Aristophane, puisqu'il a été plus retenu et moins médisant. » Remarquons qu'en passant et avec une clairvoyance alors trop rare, Fléchier attribue autant à la réforme des mœurs qu'à celle des lois la métamorphose de la comédie, et regrettons qu'il n'y ait pas eu à Constantinople, au XIV^e siècle, un évêque d'un esprit aussi équitable et aussi fin pour défendre contre l'anathème les génies délicats et décents.

Recueillons, du moins, dans les débris de cet art exquis, dans cette « poussière de marbre brisé, » selon la belle image de M. Villemain, tout ce qui peut encore être de quelque prix et de quelque secours pour le lecteur studieux. Quand le sens ou le texte même seront douteux, un point d'interrogation (?) avertira de nos scrupules. Pour l'*Appendice*, comme dans tout le cours de l'*Étude* même, nous nous servons de l'édition que M. Meineke a publiée en 1841. Quelquefois, cependant, nous avons traduit des fragments que nous n'avons pas trouvés dans ce dernier travail de M. Meineke: on en devra rechercher les textes tantôt dans la première édition publiée par ce savant philologue, tantôt dans l'édition donnée par M. Dübner, à la suite d'Aristophane, chez M. Didot.

LES FRÈRES.

1) Que je suis heureux ! Je ne me marie pas.

7) A quoi bon conserver tant de biens, s'ils nous valent tant de craintes?

11) Un des convives criait de verser huit cyathes, puis douze cyathes de vin, jusqu'à ce qu'il eût fait tomber ivres tous ceux qui auraient voulu lui tenir tête.

12) Entre amis, tout est commun.

13) Moi, le rustre, l'homme de peine, le bourru, le grognon, le ladre....

15) Celui qui sait ne rougir de rien et ne rien craindre est passé maître en toute impudence. (Quod fragmentum huc retulit Fr. Dübner.)

LES PÊCHEURS.

9) Lorsqu'ils nous virent tourner le promontoire, ils s'embarquèrent en hâte, et mirent à la voile.

10) Ce bel amant nous a fait défaut; mais un remplaçant....

11) Tromper deux familles de vieillards sans cervelle, comme tu le dis....

12) Et la mer bourbeuse qui nourrit le thon gigantesque....

13) Un petit poignard tout à fait joli, avec une poignée en or....

LA MESSÉNIENNE, ou LA PAROLE RÉTRACTÉE.

2) Je mets en fait que tu as plus de fiel que le rapeçon lui-même.

L'ANDRIENNE.

6 et 2) Qu'elle se baigne tout de suite. Ensuite, ma chère, tu lui feras prendre quatre jaunes d'œufs.

4) Nos philosophes, qui portent si haut le sourcil, disent que la solitude porte à l'invention.

9) Si je me sauve de ce mauvais pas, rien ne pourra plus me perdre.

13) Car nous vivons, non comme nous voulons, mais comme nous pouvons.

L'ANDROGYNE, ou LE CRÉTOIS.

3) L'habitude n'est pas chose qu'il faille jamais mépriser.

4) Attends-toi à tous les coups du sort, car tu es homme, et rien n'est stable.

5) Mais toutes les forces qui étaient dans Lamia, il les battit un jour, en bataille rangée, et les tailla en pièces. (?? Ménandre parlait, dans ce passage obscur, du siége de Lamia et des succès que Léosthène, à la tête des Grecs confédérés, remporta sur Antipater et les Macédoniens, après la mort d'Alexandre, 323 av. J.-C.)

6) O Craton! j'en atteste le Jupiter de l'amitié.

LES COUSINS.

3) Les contrées où la vie est dure font les hommes courageux.

4 et 5) Cette torche est tout humide, il ne faut pas l'agiter, il faut la jeter tout de suite. Viens, apporte une torche, une lampe,

une lanterne, ce qui se trouvera sous ta main, pourvu que la clarté soit vive. (?)

L'INFIDÈLE.

1) Je pensais que si le vieillard recevait de l'argent, il achèterait tout de suite quelque gentille servante.

L'ARRÉPHORE, ou LA JOUEUSE DE FLUTE.

2) Cette Bysance enivre tous les marchands! Nous avons bu toute la nuit à cause de toi, et nous avons même bu notre vin trop pur, si je ne me trompe : car en me levant j'ai cru me sentir quatre têtes au lieu d'une.

4) Les biens paternels? Il suffit d'un jour pour qu'ils passent en d'autres mains, et alors il ne nous reste que notre corps pour toute fortune. Les seules richesses qui rendent la vie sûre, ce sont les arts dont on est instruit.

LE BOUCLIER.

1) Il était étendu, tenant son bouclier brisé.

2) Beaucoup d'entre eux étaient sortis des retranchements et pillaient les bourgades....

4) Celui qui ne voit et ne prévoit que ce qu'il désire est bien mauvais juge de la réalité.

5) Oh! trois fois malheureux les tyrans! Qu'ont-ils de plus que les autres? Quelle vie pitoyable ils subissent, ceux qui gardent toujours des sentinelles autour d'eux, ceux qui habitent les citadelles, ceux qui soupçonnent si facilement et qui croient voir un poignard dans la main de tout homme qui vient vers eux! De quel supplice ils payent leur grandeur!

L'HOMME QUI SE LAMENTE.

2) L'argent est chose aveugle et rend aveugles ceux qui tiennent leurs yeux attachés sur lui.

LES FÊTES DE VÉNUS.

2) Quand la maladie l'eut quittée, elle ne put pas retirer les paroles qu'elle avait dites.

LA BÉOTIENNE.

1) Il ne faut pas, par mépris, laisser passer une calomnie, si fausse qu'elle soit, car il se trouve toujours des gens qui la grossissent ; aussi celui qui prend la précaution de se défendre a raison.

2) En toute chose tu trouveras bien des amertumes ; mais les avantages l'emportent-ils ? C'est à cela qu'il faut regarder.

3) La richesse est un voile qui cache bien des plaies.

LE CULTIVATEUR.

3) L'homme le plus vertueux, ô Gorgias ! c'est celui qui sait subir le plus d'injustices. Mais cette délicatesse trop vive et cette aigreur sont tout de suite et pour tous les marques d'une petite âme.

4) Personne, que je sache, n'a jamais cultivé une terre plus pieuse que la mienne. Elle prodigue aux Dieux les fleurs qui leur plaisent, le lierre, le laurier. Et lorsque j'y sème de l'orge, mon champ, avec une honnêteté sans égale, me rend juste autant de grains que j'en ai jeté.

5) Je suis un paysan, moi-même je l'avoue, et je n'ai pas grande expérience des pratiques des citadins : mais l'âge m'a appris quelque chose de plus important.

6) Est-ce la foudre qui t'a paralysé ? Tu me fais rire. Quoi ! tu tombes amoureux d'une jeune fille libre, et tu te tais ? Et tu regardes faire, sans mot dire, ce mariage que tu désires en vain pour toi-même ?

L'ANNEAU.

1) Ensuite le pauvre homme a dit qu'il ne donnerait pas sa fille sans chagrin ; et cela, quand il a cinquante filles.

2) Nous avons trouvé un épouseur qui vivra sur son propre fond et qui ne demande point de dot. (Puisque Molière, dans sa jeunesse, avait « épluché les fragments de Ménandre, » ne serait-ce pas, par hasard, ce fragment qui lui aurait inspiré le fameux « sans dot » d'Harpagon ?)

LE SUPERSTITIEUX.

3) Il ne faut jamais maltraiter les suppliants, surtout quand ils

ont failli par bonne intention et non par méchanceté. Alors il est tout à fait honteux de les maltraiter.

LA PATISSIÈRE.

1) A. Qu'y a-t-il donc, ma fille? Tu marches d'un air bien affairé. —B. Oui, certes, car nous travaillons aux friandises; nous avons veillé toute la nuit, et à l'heure qu'il est nous avons encore mille choses à faire.

2) Heureux celui qui possède à la fois richesse et sagesse! car il sait faire un bon usage de ce qu'il a.

LES JUMELLES.

1) Tu te promèneras avec moi, vêtue d'un vieux manteau. Cratès le Cynique n'en usa pas autrement avec sa femme. Ce fut encore lui qui prêta sa fille à ses disciples pour trente jours, afin qu'ils la missent à l'épreuve.

L'HOMME CHAGRIN.

5) L'homme qui travaille courageusement ne doit désespérer d'aucune entreprise. Par le soin et par les efforts, il n'est rien qu'on ne puisse atteindre.

8) Pan n'est pas un dieu, dit-on, qu'il faille approcher en silence.

LE PÈRE QUI SE PUNIT LUI-MÊME.

1) Par Minerve! tu es fou. A ton âge! car tu as près de soixante ans.

3) Elle vivait ainsi, laborieusement suspendue à son pauvre métier. Elle avait une seule servante, misérablement vêtue, qui tissait avec elle. (Térence a très-fidèlement traduit ce passage :

Texentem telam studiosè ipsam offendimus;
. . . . præterea una ancillula
Erat : texebat unà, pannis obsita,
Neglecta....
(Heautontimorûmenos, act. II, sc. II, 44 ; 52-54.)

D'où chacun doit conclure qu'il faut reporter de Térence à Ménandre le mérite d'avoir conçu cette chaste et charmante figure d'Anti-

phila, qui a tant de grâce dans sa pauvreté laborieuse, et qui, tout en demeurant au second plan, ressort pourtant par sa modestie même et par son amour à demi-voilé : apparition rapide et pure qui offre à la fois une parfaite image et de l'atticisme le plus discret et de la plus délicate vertu.)

4) Au langage on connaît le caractère.

5) Jamais père n'a le sens commun.

6) Qui veut être heureux doit rester dans sa patrie et rester libre; autrement, il faut renoncer à vivre.

LE POIGNARD.

1) Je ne croyais pas que le malheur dût me venir de ce côté-là. Or, tout événement inattendu met l'esprit en déroute et hors de lui.

LA FEMME BRULÉE.

3) Tu as trop bonne opinion de toi-même. Croire que tu es quelqu'un te perdra. Mille autres déjà se sont ainsi perdus.

LA CAUTION.

1) Mon ami, si tu sais relever par toi-même la bassesse de ta condition, ton mérite éclatera noblement au dehors ; mais si tu ne fais toi-même qu'ajouter à cette humilité première et que l'annuller tout à fait, le ridicule et le mépris s'attacheront à toi.

2) Les foules ont des audaces qu'il serait difficile d'expliquer et de justifier par des raisonnements, mais qui leur font trouver, quand elles en viennent à agir et que l'occasion est bien choisie, des ressources inespérées.

3) Pour faire réussir les discours impudents, il n'y a qu'un moyen : les faire courts, et bien choisir l'occasion.

L'HÉRITIÈRE.

2) Au théâtre, dans les chœurs, tous ne chantent pas : il y a deux ou trois figurants qui paraissent avec les autres, mais au dernier rang, en silence, et seulement pour faire nombre ; il en est de même dans la vie : les uns ne font qu'y tenir une place ; ceux-là seuls vivent qui ont ce qu'il faut pour vivre.

3) Quel bonheur un mort pourrait-il avoir, puisque nous-mêmes qui sommes vivants, nous n'en avons aucun ?

L'ARBITRAGE.

2) Le paresseux en bonne santé est bien pire que le malade, car il mange deux fois plus, et il ne fait rien.

3) Être tourné en raillerie est une honte pour l'homme libre, mais souffrir est la condition même de l'homme.

4) Ne pleurera-t-il pas un jour d'avoir salement gaspillé sa vie dans des bouges?

6) Je mettrais du sel sur les salaisons, si cela me passait par l'esprit. (?? Ne serait-ce pas, sous une forme proverbiale, l'aveu d'un homme exagéré, fantasque ou distrait?)

8) Si tu n'affiches pas ton malheur, c'est comme si tu n'avais point été malheureux.

9) J'avais les yeux gros, à force d'avoir pleuré.

L'EUNUQUE.

2) Ne lutte pas contre le Dieu, et n'ajoute pas à tes soucis de nouvelles tempêtes : supporte seulement celles que tu ne peux détourner. (Ce Dieu, auquel il faut céder, c'est l'Amour, comme nous l'apprennent ces vers de l'*Eunuque* de Térénce :

> Si sapis,
> Neque præterquam quas ipse amor molestias
> Habet, addas, et illas quas habet rectè feras.
> (Act. I, sc. 1, v. 31-33.)

4) Toute recherche demande de la peine, les plus sages l'ont dit.

L'ÉPHÉSIEN.

1) Il me semble déjà, de par les Dieux, que je me vois moi-même mis en vente et promené nu tout autour de la place aux enchères.

2) A. Un des marchands de poisson a tout à l'heure proposé des goujons à quatre drachmes.—B. Sur mon honneur, c'est trop cher.

LE COCHER.

1) Jamais un Dieu ne vient nous jeter de l'argent dans les replis de notre manteau : seulement, quand il nous est propice, il nous donne une occasion et nous montre le chemin de la richesse. Mais si tu négliges cette chance, n'accuse pas le Dieu : tu n'as plus qu'à lutter contre le joug de ta propre mollesse.

3) Il est le seul homme à qui le bonheur ait enseigné la pitié.—
L'homme bon, ce me semble, inspire aux autres la bonté.—Eviter
les sottises, n'est-ce pas aussi une vertu?

4) L'homme bien né doit supporter d'un généreux courage les
malheurs qu'il ne s'est point attirés par sa conduite, mais qui lui
viennent du hasard.

LE HÉROS.

2) Il fallait que l'homme vertueux fût le plus noble, et que
l'homme libre eût toujours des sentiments relevés.

3) Ah! déplorable femme! seule condamnée à des malheurs qui
dépassent encore le dernier excès auquel on puisse croire!

LA DEVINERESSE.

1) L'homme qui a le plus de sens est tout ensemble le meilleur
devin et le meilleur conseiller.

3 et 4) ... Et vite il leur fait repasser à la ronde la coupe de vin
pur..., puis, à moitié ivre, il vida encore la grande coupe Théri-
cléenne.

LA THESSALIENNE.

1) Un petit prétexte suffit bien à qui veut mal faire.
3) Tu as ouvert la cruche, pillard : comme tu sens le vin!

LE TRÉSOR.

1) L'Amour n'est-il pas le plus grand de tous les Dieux, et de
beaucoup le plus honoré entre tous? Il n'est pas, en effet, un seul
homme si avare ou si frugal dans sa vie qu'il ne cède à ce Dieu une
petite part de ses biens. Ceux donc à qui l'Amour se montre propice,
il leur conseille de jouir pendant qu'ils sont jeunes encore. Mais
ceux qui, de délais en délais, reculent jusqu'à leur vieillesse
l'échéance de la dette, ceux-là payent avec usure les intérêts du
temps perdu.

2) Au goût de bien des gens, la musique attise l'amour.

3) Si tu enlèves l'audace à un amoureux, c'est un homme perdu,
et tu n'as plus qu'à l'inscrire au nombre des pleurards.

THRASYLÉON.

1) Le « Connais-toi toi-même » pèche en plus d'un point. Le « Connais les autres » était bien plus utile à dire.

2) C'est bien là ce qu'on appelle la seconde navigation. Vous n'avez pas réussi la première fois? Eh bien! rames en mains, cette fois, il faut reprendre la mer.

4) Voyez comme il est paresseux, lent à toutes choses, bon seulement à nous manger du pain, et d'une impudence à avouer tout haut que c'est un abus de le nourrir.

LES IMBRIENS.

1) Mon père, dans la nature de l'homme, il n'est rien de meilleur que le raisonnement. Quiconque sait ordonner les faits et raisonner selon les règles peut être archonte ou général, peut gouverner ou conseiller le peuple. Celui qui se distingue par le raisonnement possède tout.

LE PALEFRENIER.

1) Il y avait, ô Philon! un certain Monime, philosophe de bas étage, et qui affectait de porter non une seule besace, mais trois besaces à la fois. Il était toujours en train de rendre quelque oracle, mais combien différent, par Jupiter! du « Connais-toi toi-même, » et de toutes ces autres sentences qui ont fait tant de bruit. Ce mendiant, ce déguenillé en faisait fi, car il disait que toute pensée n'est que fumée.

LA CANÉPHORE.

1) Les succès obtenus sans qu'on s'y soit mis de cœur et sans efforts font souvent tourner le bonheur en insolence.

2) Il n'est au pouvoir d'aucun homme de ne pas payer la peine de ses imprudences.

LE CARTHAGINOIS.

1) J'avais brûlé un peu d'encens en l'honneur de Borée. Mais je n'ai pas pris un seul petit poisson. Faisons donc cuire nos lentilles.

2) Nul ne peut vraiment savoir de quel homme il est fils : nous n'avons tous sur ce point que des soupçons ou de la crédulité.

APPENDICE. 403

3) Il est malaisé de corriger en un jour une folie qui date de loin.

5) L'honnêteté est au-dessus des lois mêmes.

8) Si maladroit que soit un Carthaginois, la nécessité l'éclaire et le façonne.

LE RÉSEAU.

1) De la part des censeurs chargés de surveiller les femmes, je viens m'assurer que tous les cuisiniers qui travaillent au repas de noces ont été enregistrés selon les prescriptions de cette loi nouvelle qui veut qu'on les puisse interroger pour savoir si le nombre des convives ne dépasse pas le chiffre fixé. Je viens donc....

2 et 3) Enlevez donc tout de suite les tables ; apportez les parfums et les couronnes : fais les libations.... Ah ! comme ce parfum est doux !—Doux ? Je le crois bien. N'est-ce pas du nard ?

4) La fortune se meut d'elle-même, et, tout invisible qu'elle est, nous sauve sans notre concours.

LE JOUEUR DE CYTHARE.

4) O Lachès ! apprendre à ne jamais commettre d'injustices, je crois que c'est l'étude de la délicatesse même et du bien vivre.

5) Tu prends tes auditeurs parmi ceux qui n'ont pas à dîner chez eux.

7) L'attente est une chose si pénible !

8) Que la fortune est donc variable et vagabonde !

LA CNIDIENNE.

1) Je ne vois pas quelle différence telle ou telle naissance peut faire, et tout bien considéré, l'homme vertueux est toujours légitime, le méchant n'est jamais qu'un bâtard.

2) Décidément, le hasard est un Dieu, car bien souvent il nous tire d'affaire par un invisible secours.

LE FLATTEUR.

6) Jamais honnête homme ne s'est rapidement enrichi. Il épargne sur son propre bien et il amasse peu à peu ; mais celui qui tend une embuscade à quelque vieil avare est tout de suite opulent.

7) Je ne puis me retrouver un seul parent, moi qui en ai tant, et je suis abandonné à moi-même.

LES PILOTES.

2) Ils se mettent tous à crier hélas! hélas! quand le malheur vient, ceux qui se sont d'abord gonflés d'un grand orgueil! Ils ne connaissent pas la nature de l'homme. En voici un que, sur la place publique, chacun croit et proclame un homme heureux. Mais dès qu'il rouvre sa porte c'est le plus malheureux des hommes. Sa femme régente tout, donne les ordres, bataille sans cesse. Il a mille sujets de chagrin. Moi, je n'en ai pas. (Le premier vers de ce fragment, d'après M. Meineke lui-même, avait besoin d'être corrigé : nous proposons de dire

Οἷοι λαλοῦσιν, ὄντες αὖθις ἄθλιοι,

au lieu de

Οἷοι λαλοῦμεν ὄντες οἱ τρισάθλιοι,

qui ne donne aucun sens raisonnable.)

3) Que dit-il là? Il songe à me rogner ma pauvre paie? C'est que j'attends déjà depuis hier!

LES FEMMES QUI BOIVENT LA CIGUË.

1) Ceux que les dieux éprouvent ne devraient pas se décourager trop, car ce n'est peut-être là que le prologue de quelque heureux événement.

2) Le « Connais-toi toi-même » veut dire : Considère tes affaires et vois comment tu dois agir.

LA LEUCADIENNE.

2) Quiconque étend la main vers l'or, je n'ai pas besoin de l'entendre parler ; je vois à son geste qu'il est prêt à mal faire.

LE PRÊTRE MENDIANT.

1) Il faut apprendre toutes choses, et entre autres la science de bien supporter la richesse, qui est pour certaines gens une source de déshonneur.

L'ARMATEUR.

1) —A. Voici que, laissant derrière lui l'abîme salé de la mer Égée, Théophile nous revient, ô Straton! J'ai voulu te raconter le premier comme quoi ton fils est arrivé à bon port, sain et sauf, lui

et son canthare doré. — B. Quel canthare? — A. Le bâtiment. Tu ne me comprends pas, malheureux? — B. Tu me dis que le navire est sauvé? — A. Eh oui! ce même navire qui a été construit par Calliclès de Calymne, et qui avait pour pilote Euphranor de Thuries.

2) O terre bien-aimée, ma mère! que tu es sacrée aux âmes sages, et que ta possession est précieuse! Combien je suis d'avis qu'il faudrait condamner tout mauvais sujet qui a mangé les champs paternels, à naviguer dès lors sans relâche et à ne plus jamais débarquer, afin de lui faire sentir quel trésor était cette terre qu'il avait reçue et qu'il n'a pas épargnée!

3) Ne vois-tu pas comment Polynice a péri?

4) Tout homme amoureux est naturellement facile à mener.

5) O vénérable Jupiter! quel tourment que l'espérance!

LE RECRUTEUR.

2) Le hasard ne permet pas de savoir de science certaine ce qui est utile en cette vie : il n'use d'aucune loi fixe pour décider les affaires, et nul ne peut dire, sa vie durant : « Voilà un malheur qui « ne m'arrivera pas. »

LA FEMME D'OLYNTHE.

1) Quelle injustice! chaque fois que la nature nous donne quelque noblesse, la fortune nous en punit.

2) Ce n'est pas une attaque, c'est une vengeance.

LES FRÈRES CONSANGUINS.

1) Tout homme qui rougit, je le crois vertueux.

2) Être en réputation de vertu, c'est avoir le meilleur viatique en toute saison et pour tous les brusques détours du sort.

LA COLÈRE.

1) Et pourtant, ma chère, moi aussi j'ai été jeune dans mon temps. Seulement, je ne me baignais pas cinq fois par jour. Maintenant je le ferai. Je n'usais pas de ces délicats tissus de laine; j'en userai désormais. Je ne me parfumais pas; mais maintenant, maintenant, par Jupiter! je me ferai teindre, je me ferai même épiler; avant peu, je ne serai plus un homme, mais un vrai Ctésippe; et,

comme l'autre Ctésippe, je dévorerai non-seulement la terre de mon héritage, mais les pierres mêmes jusqu'au dernier morceau.

3) Voilà un véritable ami : il ne demande pas, comme les autres, à quelle heure on va se mettre à table, ni quelle raison empêche de se mettre à table les convives déjà arrivés ; il ne se met pas en quête d'une autre invitation pour après-demain, ni d'aucun festin funéraire.

4) Que la faim morde seulement ce beau garçon, elle vous en fera bientôt un cadavre plus grêle encore que Philippide.

5) Il n'y a pas de denrée si chère qu'un amant pour une femme mariée, car c'est un luxe qui coûte souvent la vie.

LE PETIT GARÇON.

2) Notre homme circule et débite aux personnes qui vont se marier des formules Ephésiennes. (La ville d'Éphèse était connue comme le séjour des plus habiles magiciens : on voit dans les Actes des Apôtres (chap. xix, verset 19) comment, à la voix de saint Paul, « beaucoup de ceux qui avaient exercé les sciences occultes firent « un amas de leurs livres et les brûlèrent publiquement ; et quand « ils en supputèrent le prix, on trouva qu'il montait à cinquante « mille deniers d'argent. » Ces formules Ephésiennes dont parle Ménandre consistaient en certains mots qu'il fallait réciter ou qu'on portait gravés sur des amulettes, gages assurés d'un bonheur constant.)

3 et 4) Tu me l'as apporté tout en or ; j'y aurais voulu des pierres précieuses. Avec des pierres précieuses, il serait joli. Il faudrait là une émeraude et des sardoines.

LA CONCUBINE.

1 et 2) Le pervers fait tournoyer et vous lance mille sophismes ; mais il y a un Dieu qui prend soin des honnêtes gens. (Ce texte est très-difficile à rendre :

Πολλοὺς λογισμοὺς ἡ πονηρία κυκλοῖ....

Il nous a semblé reconnaître la même image que dans le

Torqueat enthymema curtum sermone rotato

de Juvénal (vi, v. 447), et nous avons traduit d'après ce rapprochement.

3) Quelques instants après, il accourt, et lui dit : « Je t'ai acheté « de petites colombes. »

LE DÉPOT.

1) Ah! mes camarades, qu'avez-vous fait? Cela n'est permis qu'à une bonne amie, jamais à un bon ami! Allons, ces mots-là se ressemblent trop, et on n'entend pas assez clairement ce que je veux dire. (En Grec :

... ἑταιρῶν, οὐχ ἑταιρῶν, ὦ φίλοι,
πεποιήκατ ἔργον....

« de courtisanes, et non d'amis.... » On ne peut pas être exact).

3) Il est honteux d'être à la fois faible et pauvre.

4) L'homme malheureux est tout naturellement porté à la confiance : car celui que ses propres raisonnements ont toujours fait trébucher croit aisément que son prochain est beaucoup plus sage.

6) Il y a donc, chez les dieux mêmes, des jugements iniques!

LA FILLE TONDUE.

2 et 3) Un ami dont le caractère s'accorde au nôtre nous est chose si désirable!... Nul ne m'est étranger, pourvu qu'il ait bon cœur. Nous n'avons tous qu'une même nature, et c'est l'accord des caractères qui établit l'intimité.

LA FILLE DE PÉRINTHE.

2) Je n'ai jamais porté envie à un mort richement pourvu. Ne s'en va-t-il pas en la même demeure que le plus misérable?

4) Il y a de ces attaques très-blessantes qu'on se permet aux Dionysiaques et du haut des chariots....

5) La vieille n'a mis la main sur aucune coupe, mais elle boit à celle qu'on fait circuler.

7) Je ne suis point de fausse apparence, comme ces dieux dorés qui sont de bois en dessous. (La concision du Grec défie tous les efforts :

οὐδ' αὐτός εἰμι σὺν θεοῖς ὑπόξυλος....

Comparez Perse, sat. v, v. 106 :

veri speciem dignoscere calles
Ne qua subærato mendosum tinniat auro.)

LES FIANÇAILLES.

1) La fortune est aveugle et cruelle.

L'ACCUSATION.

1) Un ordre bien donné est, dit-on, facile à exécuter pour l'esclave.

LES ENCHÈRES.

2) La sagesse ne convient pas en toute occasion ; il faut quelquefois être un peu fou avec les fous.

LA FEMME BATTUE.

2) Être malheureux ou être maltraité, c'est bien différent : l'un vient d'une mauvaise chance, l'autre d'un mauvais vouloir.

3) Parfois la vérité vient d'elle-même au grand jour, sans qu'on la cherche.

4) L'intelligence procure le bonheur le plus complet lorsqu'elle applique au bien ses ressources.

5) Ma fille? C'est bien l'enfant qui a le naturel le plus humain!...

7) Bons dieux! où ont-ils ramassé un tel langage?

8) Le vieillard se croyait bien caché : vieille crotte de souris!

LES SOLDATS.

1) Rentre en toi-même, considère et décide : **car ce n'est pas par des cris qu'on arrive à découvrir ce qu'il faut faire, mais seulement en se raisonnant bien.**

2) Personne n'a conscience de la grandeur de sa faute, au moment même où il la commet : on ne se juge bien que plus tard.

LE SOUPER DES FEMMES.

1) Il est de bon goût de ne point réunir de femmes, de ne point inviter une foule à souper, mais de célébrer les noces simplement avec sa propre cuisine.

2) Si quelqu'un me donnait encore à boire? Mais la malapprise s'en est allée, nous emportant le vin en même temps que la table.

5) Un père qui menace ne fait pas grand peur.

6) Ah! que la vie est triste, misérable et pleine de soucis!

LES COMPAGNONS DE JEUNESSE.

1) Les héros sont plus disposés à maltraiter les gens qu'à leur faire du bien.

LA NOURRICE.

2) Bien fous ceux qui lèvent superbement le sourcil et qui disent: je verrai! — Homme que tu es! quand verras-tu, et que pourras-tu voir? Tu es malheureux quand le veut la fortune. Les choses d'ici-bas coulent d'elles-mêmes et te portent tout endormi au bonheur ou au malheur.

TROPHONIUS.

2) L'habitude de ne jamais être injuste conduit même à être humain.

LE VASE.

1) Combien la solitude est douce à celui qui hait les mauvaises mœurs! L'homme qui n'a point de désirs pervers est assez riche quand il possède un champ qui peut honnêtement le nourrir. A vivre avec la foule, au contraire, on ne gagne que de l'envie, et le luxe de la ville qui brille, il est vrai, ne brille que pour peu de temps.

2) Ce vieillard malheureux commençait à oublier ses maux; tu lui as rendu la mémoire, et tu l'as réveillé à la souffrance.

3) ... Qu'il se tuerait tout de suite, s'il la voyait déterrée... (Est-ce un Harpagon, parlant de se tuer si sa cassette est découverte? Cela semble probable. Cfr. Mein. *Fr. Com. Gr.* iv, p. 208.)

HYMNIS.

1) Par Minerve! c'est une excellente chose que la bonté, et je ne sais pas de plus admirable provision pour voyager en cette vie. Je n'ai causé avec cet homme qu'une bien petite partie du jour, et déjà je lui veux du bien.—La parole a bien des séductions, m'objecterait sans doute quelqu'un de nos grands sages.—Mais quoi? j'en ai entendu parler bien d'autres, et ne les ai-je pas tous en horreur? Ce qui persuade, c'est le caractère de celui qui parle, non son langage.

2) Les arts ne mènent pas à une vieillesse heureuse, si celui qui les exerce n'est pas économe.

LE FILS SUPPOSÉ.

1) C'était le jour, Moschion, où tu menais à travers la place la procession des petites Panathénées, et la mère de la jeune fille te vit sur le char.

4) La femme doit ne prendre la parole que la seconde, et laisser à son mari la surintendance en toutes choses. Une famille où la femme prime en tout n'a jamais manqué de se perdre.

5) Soyez riche, et c'en est assez pour tout couvrir, basse naissance, mœurs corrompues, tout ce qu'on peut reprocher aux hommes ; mais où les richesses manquent, les reproches portent coup.

6) C'est juger sainement que de ne pas attribuer à la seule prudence tout ce qui nous arrive d'heureux : nous sommes quelquefois aussi bien servis par le hasard.

7) Dire en tous cas la vérité est toujours le meilleur parti, et j'affirme que rien ne contribue autant à la sécurité de la vie.

8) Il y a bien des monstres sur la terre et dans la mer ; mais le plus grand de tous, c'est encore la femme.

9) Mais, par Apollon ! ce que tu me racontes là est de la plus lourde sottise : quoi ! tenir à être malheureux pardevant témoins, quand on pourrait éviter les regards ?

10) La fortune est chose bien malaisée à comprendre.

11) Mais, vorace Chœrippe, tu ne nous laisseras donc pas cuire à point un seul gâteau ?

12) Tu lui parles comme à un homme qui ne te répondra pas.

13) Le pauvre vieillard morveux a été bien mouché.

PHANIUM.

1) Une certaine torpeur se glissa sous toute ma peau.

2) Les médecins aiment toujours à grossir les petits maux dans leurs discours et à faire une peur extrême du moindre danger, en se guindant sur leur piédestal.

LES FRÈRES AMIS.

4) Qu'il est doux de vivre avec ceux de son choix !

LES FÊTES DE VULCAIN.

2) Ils criaient, selon la mode du jour : « Allons, du vin ! La « grande coupe ! ». Et il y avait un convive qui les coulait bas, les malheureux, en buvant sans cesse à leur santé.

3) Rien n'est si malheureux qu'un vieillard pris d'amour, si ce n'est un autre vieillard pareillement épris. Car celui qui désire encore les jouissances loin desquelles l'a entraîné son âge, comment ne serait-il pas malheureux ?

LA VEUVE.

1) Oui, les voilà bien, selon le dicton, la tête en bas, les pieds en haut.

LE FAUX HERCULE.

3) La mère mourut, laissant deux filles qui vivent maintenant chez une maîtresse de leur père, que leur mère avait autrefois pour servante favorite.

4) Ne parle pas du vin, la vieille, et à l'avenir, si on n'a rien à te reprocher, ce sera pour toi tous les jours fête comme au seize Boëdromion. (Le seizième jour du mois Boëdromion était l'anniversaire de la victoire de Naxos, et Chabrias avait établi, pour célébrer le souvenir de ce succès, qu'on ferait tous les ans ce jour-là une distribution de vin aux citoyens. Plutarque, *Vie de Phocion*, VI.)

5) Une vie rude engendre une certaine insensibilité.

LE TREMBLEUR.

1) C'était un âne écoutant jouer de la lyre, un pourceau écoutant jouer de la trompette (proverbe).

FRAGMENTS CITÉS SANS TITRES DE COMÉDIES.

IV.

Ah ! ma mère, tu me fais mourir en me rappelant ainsi ma naissance. Si tu m'aimes, ne me parle pas à tout propos de généalogie.

C'est le refuge de ceux à qui la nature n'a donné aucune valeur propre : ils s'installent au milieu de leurs titres et de leur race, ils comptent combien ils ont eu d'ancêtres, mais ils n'ont rien de plus. Cependant, trouve-moi un homme qui n'ait pas d'ancêtres. Comment donc serait-il né? S'il ne peut les nommer, c'est qu'ils avaient changé de patrie ou qu'ils étaient dépourvus d'amis ; mais est-on pour cela, moins noble que ceux qui peuvent citer leurs aïeux? L'homme qui est né pour la vertu est noble par lui-même, ma mère, fût-il Éthiopien ! Nous méprisons les Scythes, n'est-ce pas ? Eh bien, n'était-ce pas un Scythe qu'Anacharsis ?

XI.

Un homme qui ne reculerait devant aucune peine n'échouerait dans aucune entreprise. Il y a certains travaux qui rendent riches, certaines études qui conduisent à la sagesse, certains régimes qui donnent au corps la santé. Je ne sais qu'une chose entre toutes qu'aucun soin ne puisse faire trouver : je veux dire le secret de vivre sans souffrir. Car l'homme est ainsi fait, qu'il ne s'attriste pas seulement lorsque les choses refusent d'aller à son gré : le bonheur même a ses soucis.

XII.

Jeune homme, tu ne me sembles pas comprendre que chaque chose a son vice propre qui la corrompt et porte en elle-même le principe de sa ruine. Ainsi, regarde, le fer a la rouille, nos vêtements ont les mites, le bois a le ver qui le détruit. De même, et de tout temps, s'est consumé, se consume et se consumera l'homme en qui demeure l'envie, de tous les fléaux le plus funeste, détestable passion des âmes perverses.

XIII.

O Dercippe ! ô Mnésippe ! quand nous avons eu à essuyer des insultes ou des injustices, notre refuge à tous, c'est quelque bonne et solide amitié. On a besoin de se plaindre sans faire rire ; et quand nous trouvons, dans le témoin de notre peine, un cœur qui en prend sa part et s'indigne avec nous, c'est, surtout dans le temps où nous sommes, c'est un grand adoucissement de la douleur.

XV.

Si, tous tant que nous sommes, nous voulions nous liguer contre les méchants et leur faire la guerre; si chacun prenait pour soi le mal fait à autrui ; si nous nous secondions les uns les autres avec vigueur, les mauvaises intentions des méchants n'auraient plus de force contre nous. Surveillés de près et punis selon leurs mérites,

ils deviendraient rares bientôt, peut-être même disparaîtraient-ils tout à fait.

XVI.

... Elle tarde, et peut-être a-t-elle raison. Chez les femmes, les larmes, en coulant, livrent toujours passage aux peines de l'âme.

XVIII.

Chaque homme a, dès sa naissance, un bon génie qui se tient à ses côtés et lui sert, dans cette vie, d'initiateur et d'ami ; car il ne faut pas croire qu'il y ait un génie méchant occupé à troubler les vies vertueuses.... toute divinité est nécessairement bonne.

XIX.

Tu es homme ; ne demande donc jamais aux dieux de t'épargner toute souffrance ; demande-leur seulement le courage de tout supporter ; car si tu veux échapper à toute douleur, c'est que tu veux devenir dieu ou bien mourir à l'instant. Console-toi plutôt de tes maux en observant ceux des autres.

XX.

Quand l'un de nous a une vie exempte de soucis, il ne met pas son bonheur sur le compte de la Fortune ; mais qu'il tombe dans les embarras et les chagrins, c'est sur la Fortune qu'il en rejette la faute.

XXI.

O vieillesse, ennemie du corps des hommes ! tu ravages toutes les beautés de leur forme ; tu marques au coin de la laideur leurs membres vigoureux et bien faits ; et leur légèreté, tu la changes en lourdeur.

XXII.

Si tu as un méchant voisin, il te nuira ou t'apprendra à nuire. Si tu as un voisin vertueux, tu apprendras de lui et tu lui apprendras la vertu.

XXIII.

La parole, voilà le médecin qui guérit les hommes du chagrin ; elle seule possède les charmes magiques qui domptent l'âme, et les plus grands sages des temps anciens l'appelaient le plus aimable des remèdes.

XXIV.

Ce n'est pas au milieu des festins et des continuelles débauches que nous cherchons, ô mon père ! à qui confier les secrets de notre vie ; car de tous les biens de ce monde chacun de nous croit avoir rencontré le plus grand, s'il possède un ami,... ne fût-ce que l'ombre d'un ami !

XXV.

Quand même tu souffrirais vivement, que ton irritation ne te fasse rien précipiter. Commander aux mouvements irréfléchis de sa colère est, dans les jours d'épreuves, le premier devoir du sage.

XXVI.

La longueur du temps est bien fatigante. O lourde vieillesse! tu n'apportes aux vivants rien de bon, mais mille tristesses et mille souffrances; et pourtant, tous tant que nous sommes, nous demandons aux dieux et nous avons un ardent désir d'arriver jusqu'à toi!

XXVII.

Mais à quoi pensais-je? Pauvre sot, qui s'attend à rencontrer quelque douceur chez une femme! que je m'en tire sans mal, et je serai content. On ne trouve pas dans les femmes une douceur constante en qui l'on puisse avoir foi.

XXVIII.

Quand nous nous embarquons pour un voyage de quatre jours, nous nous procurons d'avance ce dont nous avons besoin pour chaque journée; mais lorsqu'il faudrait faire quelques épargnes en vue de la vieillesse, nous ne songeons pas à amasser nos provisions de route.

XXIX.

Supporte noblement les malheurs qui t'arrivent et les torts qui te sont faits : cela est d'un homme sage, qui ne se permet pas de hausser et de froncer les sourcils en criant : « hélas! » mais qui se possède et se soumet aux événements qui lui sont destinés.

XXXI.

L'avidité est le plus grand fléau pour les hommes; car il arrive souvent à ceux qui veulent usurper le bien du prochain, non-seulement de perdre leur cause et leurs espérances, mais encore d'être contraints à abandonner à autrui leurs propres biens.

XXXII.

C'était le jour de la procession en l'honneur de Bacchus : il me suivit jusqu'à la porte; puis il vint souvent, il cajola ma mère, il me flatta, je me donnai à lui.

XXXIV.

Quelle apparence il a maintenant, rien qu'à le voir, depuis qu'il a tenu une telle conduite! Quelle bête sauvage! La vertu sert aussi à nous rendre beaux.

XXXV.

Hélas! malheureux que je suis! dans quel recoin de mon corps

mon esprit s'est-il donc caché pendant ce temps-là, pour que j'aie pu prendre un tel parti?

XXXVI.

La lutte contre une courtisane, ô Pamphila! est toujours rude pour une femme libre ; car la courtisane a plus de vice, plus d'expérience, ne rougit de rien, et flatte mieux.

XLI.

Tu es homme : ne te désole pas et ne pleure pas en vain : tes richesses, ta femme, ta nombreuse descendance, la Fortune te les avait prêtées, la Fortune te les reprend.

XLII.

Il n'arrive et il n'arrivera jamais, dans la vie humaine, rien qui soit vraiment incroyable, tant les années et l'esprit des contemporains amènent, en toutes choses, des changements étonnants et imprévus!

XLIII.

Il n'est pas possible que le hasard soit un être réel et qui ait du corps; mais l'homme qui ne sait pas supporter les accidents naturels de cette vie appelle hasard ce qui n'est que sa propre faiblesse.

XLIV.

Lors même que tu saurais de science certaine ce qu'un autre veut te cacher, ne lui montre pas que tu es instruit de tout ; car on peut très-bien se mettre en colère en voyant son secret pénétré.

XLV.

Accepte les petits présents, quand personne ne t'offre rien de plus ; car recevoir peu vaut mille fois mieux que ne rien recevoir.

XLVI.

Avant d'apprendre à bien penser toi-même, tu t'es appris à mal penser des autres. Il ne faut pas pourtant partir de son pied léger avec trop de confiance en soi, car si vous venez à tomber, on croira toujours que vous aviez mal pris vos mesures.

XLVII.

Lorsque tu travailles à quelque pieuse entreprise, arme-toi d'un bon espoir, sachant que Dieu vient toujours en aide à l'audace vertueuse.

XLVIII.

Tu m'as donné tous tes conseils, comme tu devais le faire : sache bien pourtant que ce ne sont pas tes paroles, mais mes propres penchants qui me feront agir comme il convient.

XLIX.

Quiconque ajoute foi tout de suite aux calomnies est lui-même un méchant homme ou n'a pas plus de tête qu'un enfant.

L

Il n'est pas de mal plus terrible que la calomnie; car c'est la faute d'autrui qu'elle oblige un innocent de prendre à sa charge, comme un tort qui lui serait propre.

LII.

L'homme qui a été choisi pour commander à ses concitoyens a besoin non d'une éloquence qui attire l'envie, mais d'une éloquence à laquelle se mêle la bonté.

LIV.

Celui-là est heureusement riche qui est riche de l'héritage paternel; car les biens qui entrent dans une maison à la suite d'une femme ne sont ni d'une possession sûre ni d'un usage agréable.

LV.

Quiconque désire épouser une riche héritière est un coupable que la colère des dieux poursuit, ou un imprudent qui veut être misérable tout en passant pour un homme heureux.

LVI.

Ma patrie, mon asile, ma loi, mon juge suprême du juste et de l'injuste, c'est mon maître, et c'est pour lui seul que je dois vivre.

LVII.

Lorsqu'un homme pauvre et désireux de se marier prend une femme qui lui apporte de l'argent, il ne prend pas femme, non, mais il se livre à sa femme.

LVIII.

Il y a deux choses que doit considérer celui qui va se marier : l'agrément du visage et la bonté du cœur; car c'est là ce qui établit le bon accord de l'un à l'autre.

LX.

Une vie molle favorise l'insolence, et les richesses poussent celui qui les possède à des manières toutes différentes de celles qu'il avait d'abord.

LXI.

Tout bien considéré, il est meilleur de vivre doucement avec peu de chose que de vivre tristement avec beaucoup de biens, et la pauvreté sans soucis vaut mieux que la richesse sans joie.

LXII.

On ne saurait trouver une maison habitée qui soit à l'abri de tout

malheur : les malheurs viennent en foule à tous les hommes, tantôt malheurs que la Fortune vous envoie, tantôt malheurs que vos mœurs vous attirent.

LXIII.

O Fortune, qui te plais aux changements les plus variés! quelle honte pour toi lorsqu'un homme juste tombe dans d'injustes malheurs!

LXIV.

La colère ne distingue pas l'absurde du vrai. Elle le domine en ce moment; mais quand elle s'apaisera, il aura une vue plus nette de ce qui lui est utile.

LXV.

Le corps malade a besoin d'un médecin ; l'âme malade a besoin d'un ami ; car un tendre discours guérit le chagrin.

LXVI.

Pour un vieillard qui vit dans l'indigence, mourir n'est pas terrible; mais c'est quand la vie est belle qu'il faut la comparer avec la mort, pour les bien juger toutes deux.

LXVII.

Le méchant qui revêt un air de douceur est un piége caché tendu aux voisins.

LXVIII.

Que le riche me maltraite, non le pauvre : il est plus facile de supporter la tyrannie de ceux qui sont au-dessus de nous.

LXX.

L'envieux est son propre ennemi, car il souffre d'un mal qu'il se crée lui-même.

LXXI.

Je connais beaucoup d'hommes que la force des choses et le malheur ont dépravés, quoique, par nature, ils ne fussent pas vicieux.

LXXII.

Souffrir avec courage, c'est souffrir seul, sans mettre à nu sa mauvaise fortune devant les autres.

LXXIII.

Si tu médis ainsi de ma femme, je vous laverai la tête d'importance, à ton père, à toi et à tous les tiens (Oui, « je vous laverai la « tête, » quoique cela semble, au premier abord, bien peu Grec et bien trivial. Πλύνειν, laver; le mot n'a pas d'autre sens, et on ne peut le rendre que par une expression très-familière, quand on traduit un poëte comique. Un des auteurs qui cite ce texte de

Ménandre, l'étrange érudit Artémidorus Daldianus, dit lui-même que le mot πλύνειν ne prenait que par abus cet emploi de métaphore vulgaire (*Oneirocritica*, II, 5). Démosthène, pourtant, sans craindre de se compromettre, s'en est deux fois servi (pp. 997, 24 et 1335,5, de l'éd. de Reiske). Du reste, si c'est un abus, c'est un abus bien usuel, car on en retrouve les équivalents dans d'autres langues encore que le Grec et le Français. Un écolier Anglais vous dira très-bien, en vous montrant d'un air de défi quelque camarade impertinent : « I will *wipe him down* in a moment; » mot de *slang*, d'argot, et très-proche parent du πλύνειν Grec. En Latin, et avec bien plus de ressemblance encore, Plaute fait dire à une *Lena*, qui parle de l'opinion que les matrones ont des courtisanes :

> nostro ordini
> Palàm blandiuntur ; clàm, si occasio usquam est,
> Aquam frigidam subdolè suffundunt.
> (*Cistellaria*, I, 1, 35-37.)

Et surtout Horace :

> È quibus unus avet quavis aspergere cunctos....
> (Sat. 1, IV, 87.)

Si l'on pouvait savoir assez cinq ou six langues pour en trier les locutions populaires, pour les rapporter à leurs origines, c'est-à-dire, la plupart du temps, aux métiers, aux instruments, aux usages de la vie commune, pour en suivre l'histoire, pour marquer à quel moment et grâce à quelle refonte chacune de ces rudes monnaies plébéiennes a commencé à avoir cours dans le monde littéraire et délicat, le tout en se transportant sans cesse d'un pays à l'autre et de l'ère moderne aux temps anciens, on obtiendrait, ce semble, des faits et des rapprochements très-curieux sur toutes ces révolutions démocratiques et aristocratiques qui se succèdent dans les langues, celles-ci pour les épurer ou les affaiblir, celles-là pour les retremper, ou les surcharger, ou les simplifier. Ménandre aurait, à coup sûr, dans un tel travail, sa date et son rang important).

LXXIV.

Si nous nous aidions toujours les uns les autres, personne n'aurait besoin d'être aidé par le hasard.

LXXV.

Il est terrible de commettre des fautes qu'on ait honte de dire.

LXXVI.

C'est sottise, à mes yeux, Philumené, de savoir tout ce qu'on a

besoin de savoir, et de ne pas se garder, pourtant, de tout ce dont on devrait se garder.

LXXVII.
Celui qui ne porte pas bien le bonheur, ce n'est pas un heureux, c'est un sot.

LXXVIII.
Le vraisemblable a parfois plus de force que la vérité et plus de faveur auprès de la foule.

LXXIX.
La réputation que gagnent les fous à manger leur patrimoine les mène vite à mourir de faim.

LXXX.
Ne t'enrichis pas de toutes mains ; garde, en gagnant, quelque pudeur, car le bien mal acquis ne va pas sans la crainte.

LXXXI.
Jamais je n'ai porté envie au riche qui ne jouit de rien.

LXXXII.
Remarquez bien que ce n'est pas l'abondance du vin, mais le naturel du buveur qui rend l'ivresse violente.

LXXXIII.
Un buveur est insupportable lorsque, feignant de savoir ce qu'il ne sait pas, il parle.... ou plutôt le vin parle à sa place.

LXXXIV.
Il n'est pas d'autre remède à la colère que les sages remontrances d'un ami.

LXXXV.
Personne ne voit bien ses propres vices, ô Pamphilos ! Mais que le voisin se déshonore, et chacun s'en apercevra.

LXXXVI.
L'homme qui a un remords, fût-il le plus audacieux, sa conscience fait de lui l'homme le plus timide.

LXXXVII.
Il est triste d'entendre un homme qui a le don de l'éloquence jeter et perdre son éloquence en futiles discours.

LXXXVIII.
Tu ne saurais guère ressaisir au vol ni la grosse pierre que ta main vient de lancer, ni le mot que vient de lancer ta langue.

LXXXIX.
Les lois sont une belle chose, mais celui qui ne considère que les lois et les suit trop à la rigueur fait le métier de sycophante.

XC.

Celui qui passe condamnation avant d'avoir bien entendu les parties, est coupable lui-même de confiance mal fondée.

XCI.

Ne considère pas si celui qui te parle est jeune; vois seulement si je te tiens des discours d'homme prudent.

XCII.

Ce ne sont pas les cheveux blancs qui font la sagesse : je sais certaines natures d'esprit qui valent le grand âge.

XCIII.

Il faut que le pauvre travaille et peine toute sa vie, car l'oisiveté ne nourrit pas l'indigence.

XCIV.

Un général qui n'a pas été soldat mène à l'ennemi non une armée, mais une hécatombe.

XCV.

La paix nourrit largement le cultivateur, même au milieu des rochers, et la guerre maigrement, même dans les plaines.

XCVI.

Dominer dans la mêlée, voilà ce qui est d'un homme! Labourer, cela est d'un esclave.

XCVII.

L'appât d'un gros gain fait vite d'un navigateur aventureux un homme riche ou un homme mort.

XCIX.

Lorsqu'à la beauté naturelle s'ajoutent, comme parure, des mœurs vertueuses, l'amant est doublement prisonnier.

C.

Les douces manières sont un vrai philtre : c'est par là que les femmes savent se rendre maîtresses des hommes.

CI.

A bien prendre les choses, ô Lachès! rien n'est aussi bien fait pour s'unir que les femmes et les hommes.

CII.

Puisque tu as résolu de te marier, sache que tu seras très-heureux si tu n'en es qu'un peu malheureux.

CIII.

Avoir une femme, être père, cela met bien des soucis dans la vie, Parménon.

CIV.

Tout homme pauvre qui veut vivre agréablement doit s'abstenir du mariage, quand même tous les autres hommes se marieraient.

CV.

A considérer les choses telles qu'elles sont véritablement, le mariage est un mal, mais un mal nécessaire.

CVI.

Les femmes ne sont jamais plus à craindre que lorsqu'elles plâtrent de belles et bonnes paroles quelque machine cachée.

CVII.

Jamais une courtisane ne songe à l'honnêteté, elle qui a la malice pour meilleur revenu.

CXII.

La mère aime ses enfants plus que ne les aime le père : car elle sait que son fils est son fils, tandis que, pour sa part, le père ne peut que croire.

CXIV.

Une fille à marier qui se tait en dit long sur son compte par son silence.

CXV.

Il n'est pas de musique plus douce que les paroles d'un père à son fils quand il lui donne des éloges.

CXVI.

L'imprudence est la propre faute des hommes. Tu te nuis à toi-même. Pourquoi accuser la Fortune?

CXVII.

Menaces d'un amant à sa maîtresse, menaces d'un père à son fils, cela se vaut, et ce n'est que mensonge.

CXVIII.

Tout homme bien né et bien élevé doit, même dans le malheur, songer à sa réputation.

CXIX.

Quand la sotte richesse prend plein pouvoir, elle rend sots ceux même qu'on croyait sages.

CXX.

Mieux vaut vivre pauvre et à l'ombre, mais sans être suspect, que vivre dans l'opulence, avec éclat, mais avec déshonneur.

CXXI.

Si l'on y regarde bien, il n'est pas, dans la nature de l'homme, de plus grande souffrance que la tristesse.

CXXII.

Ceux qui semblent heureux ont l'éclat du dehors, mais au dedans ils sont semblables à tous les hommes.

CXXIII.

La nature a condamné tous les hommes à bien des maux, mais le plus grand, c'est encore la tristesse.

CXXIV.

Rien ne m'attriste plus que de voir un caractère vertueux emprisonné dans une vie douloureuse.

CXXV.

C'est un spectacle très-digne de pitié que celui d'une âme juste éprouvant les injustices du sort sur le chemin de la vieillesse.

CXXVI.

L'homme vraiment bien né doit supporter aussi noblement le bonheur et le malheur.

CXXVII.

Ne te réjouis pas des malheurs de ton prochain ; car il est malaisé de lutter contre la Fortune.

CXXVIII.

Ce n'est pas mon sentiment qu'il faille mettre à découvert ses malheurs secrets : je dis, au contraire, qu'il faut les cacher toujours.

CXXIX.

Il est d'un grand prix pour ceux qui ont éprouvé un revers, de voir auprès d'eux des gens qui prennent part à leur chagrin.

CXXX.

La longueur du temps, qui nous dépouille de tout le reste, ne fait qu'affermir la sagesse en nous.

CXXXI.

Le temps est le médecin de toutes les blessures que nous fait la Fatalité : il te guérira bientôt, toi aussi.

CXXXII.

Il est beau de voir un roi dominer par son courage et maintenir la justice par ses jugements.

CXXXIII.

Allons, sors vite de cette maison : une femme sage ne doit pas se teindre en blond les cheveux.

CXXXIV.

Si, après le bain, nous devons souper de babillage, je payerai modestement mon écot en écoutant.

CXXXV.

Phanias, j'admire la loi des Céiens qui veut que, lorsqu'on ne peut plus bien vivre, on ne continue pas à vivre mal. (Cette loi, à laquelle Ménandre fait allusion, ordonnait, dit-on, aux vieillards qui avaient passé soixante ans de boire la ciguë, pour laisser à d'autres la place dont ils ne pouvaient plus jouir. Strabon, X, p. 486.)

CXXXVI.

Soleil! tu es le premier dieu qu'il faille adorer, puisque par toi seul il nous est permis de contempler les autres dieux!

CXXXVII.

Je suis peut-être sot et économe à l'excès, mais pour sa part il est débauché, prodigue, et merveilleusement éhonté.

CXXXVIII.

Ceux d'entre nous qui ne veulent pas raconter toujours à leurs amis intimes les choses telles qu'elles sont, ne voient jamais clair dans leurs propres intérêts.

CXL.

J'ai beaucoup de biens, et tout le monde me dit riche, mais personne ne me dit heureux.

CXLI.

Si tu as une ruse prête, dis-la; sinon, moi, j'en ai inventé une: détestons-nous l'un l'autre....

CXLIII.

Le feu éprouve l'or, l'occasion éprouve la bonne volonté d'un ami.

CXLV.

L'ami qui vous flatte en vos jours de bonheur, est l'ami de vos jours de bonheur, il n'est pas votre ami.

CXLVI.

Montre ta reconnaissance quand ton bienfaiteur est absent : car à le remercier trop en face, tu pourrais avoir l'air de le flatter. (??)

CXLVII.

Celui qui cherche à nuire à son prochain par quelque ruse méchante, est le premier à souffrir de sa méchanceté.

CXLVIII.

Lorsque tu as gagné dans quelque affaire malhonnête, sache bien que de pareils gains ne sont que les arrhes du malheur.

CL.

Tout homme libre est esclave de la loi; l'esclave est doublement asservi, à la loi et à son maître.

CLI.

La loi observée est une loi et rien de plus : la loi violée est une loi et de plus un bourreau.

CLII.

N'attends pas de tomber sous le coup de la loi pour apprendre à connaître sa force, mais comprends-la d'avance par la crainte.

CLIII.

Ne parle à personne de l'entreprise que tu médites. Les hommes se repentent de tout, hormis du silence.

CLIV.

Celui qui enseigne les lettres à une femme fait mal : il ajoute du venin à l'aspic redoutable.

CLV.

Si tu vois une femme belle, ne l'admire pas; car la grande beauté expose à de grands blâmes.

CLVI.

Ne donne jamais un bon conseil à une femme, car de son propre mouvement la femme aime à faire le mal.

CLVII.

Ne pleure pas les morts : qu'importent les larmes à ceux qui sont déjà insensibles et froids?

CLVIII.

Pourquoi portes-tu à ce mort des présents magnifiques, quand il lui a été si douloureux de quitter ces magnificences dont il ne pouvait plus jouir?

CLIX.

Dans le bonheur souviens-toi de tes malheurs....

CLXI.

Si le magicien a sauvé les autres de cette maladie, comment se fait-il qu'il meure lui-même de la maladie dont il a sauvé les autres?

CLXII.

Lorsque tu veux accuser ton prochain, considère d'abord tes propres défauts.

CLXIII.

N'essaie jamais de redresser une branche courbe : il n'est pas de force qui puisse violenter la nature.

CLXIV.

En vain les vieillards appellent la mort, accusant la vieillesse et la longueur du temps.

CLXV.

Lorsqu'un vieillard donne un conseil à un autre vieillard, c'est un trésor qui vient faire masse avec un autre trésor.

CLXVI.

Un beau corps avec une mauvaise âme, c'est un beau navire avec un mauvais pilote.

CLXVII.

Toi qui uses de sagesse, ne prends pas des insensés pour amis, car tu passerais partout pour un insensé semblable à eux.

CLVIII.

Ne dis pas ton secret à ton ami, et tu n'auras jamais à craindre qu'il devienne ton ennemi.

CLXX.

O mon maître, ô mon roi! avec le temps la vérité se dévoile aux sages.

CLXXI.

Lorsqu'un homme riche et aimé veut mieux encore, le mieux qu'il cherche est l'ennemi du bien.

CLXXII.

Certains hommes vivent dans le luxe, qui auraient plus de peine à conserver ce qu'ils ont gagné qu'à gagner de nouvelles richesses.

CLXXIV.

Je vois cette douceur dans la vie des cultivateurs qu'elle a toujours des espérances pour adoucir leurs chagrins.

CLXXV.

Il faut avoir les richesses de l'âme, car les autres richesses ne sont qu'un vain spectacle et une tenture de décor.

CLXXVII.

Tout homme qui a mauvaise réputation et qui ne s'en fâche pas donne par là la preuve de la plus grande corruption.

CLXXVII. (Ed. Didot.)

A. Contiens ta colère.—B. Mon père, je le veux, car jamais la colère n'a profité à personne.

CLXXVIII.

Toutes les actions d'un homme en colère finissent par être reconnues pour autant de fautes.

CLXXX.

Lorsque tu ignores quelque chose et que tu veux l'apprendre d'un autre, n'oublie pas que le premier devoir d'un disciple, c'est le silence.

CLXXXI.

Celui qui rit de ce qui n'est pas risible est risible lui-même à cause de son rire. (Ce fragment est attribué à Ménandre et à Philémon : à cause de la prétentieuse répétition de mots qu'on y peut remarquer, nous croyons qu'il faut le laisser à Philémon plutôt que de le revendiquer pour Ménandre. Cfr. chap. VIII, p. 356.)

CLXXXII.

Le jeune homme qui ne nourrit pas sa mère par son travail, est un rejeton sans fruits, inutile à sa racine.

CLXXXIII.

Quand les choses changent pour toi et s'améliorent, souviens-toi dans le bonheur de ta première fortune.

CLXXXIV.

Parmi les hommes, c'est le plus sûr début d'un malheur qu'un bonheur trop parfait.

CLXXXV.

... Et afin que soit suscitée lignée d'enfants légitimes, je te donne ma fille.

CLXXXVI.

Voici ce que je te reproche : tu vois que je parle bien, et tu refuses de croire que je veuille bien agir !

CLXXXVII.

Personne ne songe à nous, cependant—excepté Dieu.

CLXXXVIII.

Il y a un an, l'ami, tu étais pauvre et comme mort ; maintenant te voilà riche.

CXC.

Quelle douceur qu'un père indulgent et d'une âme jeune !

CXCI.

Les efforts constants viennent à bout de toute chose.

CXCIII.

Il est difficile, Phanias, de détruire en peu de temps une vieille habitude.

CXCIV.

Je ne sais rien de plus audacieux que la sottise.

CXCV.

Tout homme sans sagesse est vaniteux et se laisse prendre aux applaudissements.

CXCVI.

Seul, dans la vie des hommes, l'amour est rebelle à tous les conseils.

CXCVII.

Une femme qui tient un bon langage est singulièrement à craindre.

CXCVIII.

Les femmes n'ont pas l'habitude de jamais dire la vérité.

CXCIX.

O nuit! car à toi plus qu'à nulle autre appartient Vénus....

CCII.

J'ai sacrifié à des dieux qui ne songent nullement à moi.

CCIII.

Les trèves? ce sont des amitiés de loups qui se mangeront demain.

CCVI.

Chacun, les yeux baissés, regardant ses pieds, dévorait les friandises. (Ces silencieux et modestes personnages de Ménandre étaient, comme nous l'apprend Plutarque, certains jeunes gens auxquels un *leno* dressait des embûches. Il prenait sur lui de faire entrer de belles courtisanes richement parées dans la salle où les jeunes gens soupaient ensemble : mais ceux-ci craignaient de regarder celles-là, et se tenaient immobiles.... Quelques lignes de Plutarque et un vers de Ménandre, cela fait tout un petit tableau, un *quadro*, comme aimait à le dire André Chénier.)

CCIX.

Enfant, tais-toi ; le silence a mille vertus.

CCXI.

N'est-ce pas un hippocampe que je vois là dans les airs?

CCXIV.

Tu es un noble Thrace acheté pour quelques mesures de sel.

CCXV.

Nul, quand il aime, ne se voit négligé sans peine.

CCXVI.

Aie confiance, si tu veux, en un ami Corinthien, mais ne te sers jamais de lui.

CCXVII.

Une vie déshonnête est honteuse, même quand elle est douce.

CCXVIII.

Que la Vierge fille d'un noble père, et amie du rire, que la Victoire propice nous accompagne toujours.

CCXIX.

Il faut ou être riche et n'avoir que peu de témoins qui voient vos richesses, ou bien....

CCXXXVI. (Ed. Didot.)

Il ne faut pas attendre toujours un conseil pour nous faire du bien ; vous devriez prendre, en cela, les devants....

CCXLIII b.

L'homme le plus habile à faire des conjectures est de tous le meilleur devin.

CCXLIV.

Si tu crains la loi, la loi ne te troublera pas.

CCXLV.

La mort est douce pour celui qui ne peut vivre comme il veut....

CCXLVI a, b et c.

L'homme bon est souvent un sauveur.
Faire acte de bon cœur, c'est faire acte d'homme libre.
La bonté avec l'intelligence, voilà le plus grand des biens.

CCXLVII.

Rien de ce que fait le Hasard n'est selon la Raison.

CCXLVIII.

Il me semble que l'imprudence est quelque chose d'aveugle.

CCXLIX.

Ne soupçonne jamais le mal de la part d'un homme de bien.

CCL.

L'apparence prête mieux à la calomnie que les faits.

CCLI.

Dans la vie, il n'est pas de meilleur soutien que l'audace.

CCLII.

Il n'est pas de déesse qui sache intervenir avec autant d'éclat que l'Audace.

CCLIII.

Tu feins d'être un rustre, quand tu n'es qu'un méchant.

CCLIV.

Dans la vie rustique, les amertumes mêmes ont quelque douceur.

CCLVI.

Il est malaisé d'avoir foi aux paroles d'une femme.

CCLVII.

Ceci est vraiment vivre : ne vivre pas pour soi seul.

CCLVIII.

Il est bien plus dangereux de provoquer une vieille femme qu'un gros chien.

CCLX.

Mais, malheureux! il faut que tu sois fou pour citer tes parents en justice!

CCLXI.

L'indulgence du père corrige le fils.

CCLXII.

L'amour de la concorde est charmant entre frères.

CCLXIII.

Tu es homme : cette raison suffit pour que tu sois malheureux.

CCLXIV.

Avoir honte de sa pauvreté est une façon honteuse d'être pauvre.

CCLXV.

Efforce-toi de supporter virilement les absurdités du hasard.

CCLXVI.

Les paroles d'un ami sont douces aux affligés.

CCLXVII.

Les Grecs ne sont pas des sots, ils font toute chose avec raisonnement....

CCLXVIII.

....Adorant avec crainte la Divinité, à la vue de tes malheurs....

CCLXIX.

Ne montre pas d'aigreur dans les petites choses.

CCLXX.

Un mensonge vaut mieux qu'une vérité dangereuse.

CCLXXI.

Qu'il est difficile de mentir!

CCLXXII.

Quel vilain nourrisson qu'un vieillard à garder au logis!

CCLXXIII et CCLXXIV.

Un homme bon ne saurait faire aucune méchante action.—Que la bonté mêlée à l'intelligence est une douce chose!

CCLXXV.

Les morts eux-mêmes sont encore trahis par les discours de leurs amis.

CCLXXV (Ed. Didot).

Il en est de plus sages même que les sages, et qui se trompent encore quelquefois.

CCLXXVI.

Toutes choses sont soumises en esclaves à la Sagesse.

CCLXXVII.

Dans la bouche du pauvre, la vérité n'a pas de crédit.

CCLXXVIII.

Avec le temps, on arrive à connaître nettement toute affaire.

CCLXXX.

Dieu accomplit toute son œuvre en silence.

CCLXXXI.

Nous allons, nous aussi, là où tous sont arrivés.

Ami, il faut supporter humainement la fortune.

Il faut supporter d'une humeur égale les accidents qui atteignent également tous les hommes.

CCLXXXII.

L'exacte justice sied à tous les hommes.—En toute occasion, il faut que le droit triomphe.

CCLXXXIII.

Il est d'un homme de supporter généreusement les coups du sort.

CCLXXXIV.

Tu parles, mais ce que tu dis, tu ne le dis que pour gagner.

CCLXXXV.

Quel effort il faut pour retenir sa colère !

CCLXXXVI.

Les hommes du jour ont confondu toute bonne foi.

CCLXXXVII.

Tous ont perdu la honte, personne ne rougit plus.

CCLXXXVIII.

Il n'est rien de plus utile que le silence.

CCXCI.

Comme la Fortune s'amuse insolemment de nos vies !

CCCXII.

A. Au nom des dieux, dis-moi : ton jeune maître, cet Onésime qui a pour maîtresse Abrotonium la joueuse de harpe, ne s'est-il pas marié récemment ?—B. Oui, certes.

CCCLIII.

L'homme ne doit pas se courber en adoration devant ce qui ne le vaut pas lui-même, et l'ouvrier est plus grand que son ouvrage (Fragments cités par saint Justin, martyr, dans son *Apologie*, contre le paganisme).

CCCLIV.

La colère et le vin révèlent aux amis le caractère de leurs amis.

CDLXIII.

Des discours ampoulés ne mettront pas ton art en plus haut rang : ce sont les œuvres seules qui font honneur à l'artiste.

CDLXIV.

A quoi bon bien parler, si tu penses mal?

CDLXV.

Tes paroles sont pleines d'intelligence, mais l'intelligence ne se montre nullement dans tes actions.

CDLXVI.

Celui qui ne réfléchit pas et qui parle à perte de vue sur tout, montre assez son naturel par son bavardage seul.

CDLXVII.

Tes paroles, mon jeune ami, courent bien dans le droit chemin, mais ta conduite prend un tout autre sentier.

CDLXVIII.

Qui se ressemble, s'assemble : c'est là ce qui met le plus doux accord dans le commerce de la vie.

CDLXIX.

Qu'un homme ait juré un serment à une femme, et puis qu'il manque envers elle à toute justice, voilà, sans doute, un homme pieux !

CDLXX.

Ne regarde jamais un homme ingrat comme ton ami, et que le méchant n'usurpe pas la place du bon.

CDLXXI.

Nul n'est dans les mêmes sentiments lorsqu'il reçoit que lorsqu'il demande.

CDLXXII.

Il est dans la nature que l'homme par toi sauvé te paie d'ingratitude : aussitôt que ta pitié pour lui a eu son effet, aussitôt meurt cette reconnaissance qu'il te promettait immortelle lorsqu'il était suppliant.

CDLXXIII.

Instruis-toi ; mais sur les affaires dont tu n'as pas l'expérience, il est bien d'interroger ceux qui savent.

CDLXXIV.

Il vaut mille fois mieux savoir bien une seule chose que de mal embrasser beaucoup de connaissances.

CDLXXV.

Tu parles beaucoup, et tu n'écoutes pas : tu auras enseigné ta science, mais tu n'auras pas appris la mienne.

CDLXXVI, CDLXXVII et CDLXXVIII.

Il n'est jamais honteux de dire la vérité. — Il me semble impossible que la vérité reste cachée.— Si je dis : « J'ai là un bâton d'or, » mon bâton de bois en méritera-t-il plus d'honneurs? Les honneurs doivent aller non aux choses creuses et fausses, mais aux choses vraies.

CDLXXIX.

Même dans les défilés les plus périlleux, un bon cœur est toujours bon à quelque chose.

DXIX.

Jouis de tes biens comme quelqu'un qui doit mourir ; aime-les comme si tu devais toujours vivre (V. Ausone, Épigr. CXXXIX).

FRAGMENTS TIRÉS DU RECUEIL INTITULÉ :

SENTENCES DE MÉNANDRE ET DE PHILÉMON.

—L'occasion a son rôle dans la plupart des affaires d'ici-bas. Si tu t'enorgueillis et te forges de grandes espérances, c'est que tu ne sais pas combien l'occasion change vite. Ce qu'elle offre aujourd'hui elle le refusera demain.

—Les jours ne se ressemblent pas dans la vie des hommes. Si tu as une fois laissé l'occasion s'échapper, tu ne pourras plus la ressaisir.

—L'occasion est tout pour les hommes. Pour tous les hommes elle n'est pas la même : elle apporte aux uns le gain et les plaisirs, aux autres les chagrins et les pertes.

—La parole peut précipiter l'âme plus bas que le Tartare, ou l'élever jusqu'aux plus hauts sommets.

—Celui qui fait mal ne le sent pas tout de suite : il s'aperçoit de sa faute le jour où il en est puni.

—Celui qui n'est pas puni pour avoir violé la loi, se punit lui-même par les craintes qu'il nourrit en lui.

—Il y a pis encore que la mer, que les femmes, que la gelée, que les bêtes féroces, que le feu : c'est l'homme qui trahit ses amis.

—Il vaut mieux pour toi souffrir le mal que le faire ; car le blâme ainsi sera pour les autres, et tu ne seras point blâmé.

—A. Si tu es pauvre, tu es juste et vertueux.—B. Je suis juste et vertueux.—A. Si tu n'étais pas ainsi, tu ne serais pas pauvre.

FRAGMENTS APOCRYPHES DE MÉNANDRE.

Sans doute, parmi tous les fragments que nous venons de traduire, plus d'un n'appartient pas à Ménandre et mériterait aussi d'être déclaré apocryphe. Mais là où ne se sont prononcés ni M. Meineke ni M. Dübner, il y aurait présomption à vouloir faire un triage plus exact. Nous ne rangeons donc sous ce titre de *Fragments apocryphes* que ceux dont ces savants éditeurs ont eux-mêmes reconnu et prouvé la fraude évidente. Ce sont les passages, trop bibliques pour n'être pas d'un chrétien, qui ont été rapportés par Clément d'Alexandrie, (*Strom.*, V, p. 258, Sylb), par Eusèbe (*Præp. Ev.*, XIII, p. 399, Steph.), et par Justin Martyr, si le traité *De la Monarchie de Dieu* est de lui (p. 39 B., et p. 41 C.). Il est trop honorable pour Ménandre d'avoir été choisi comme prête-nom par les pieux faussaires qui faisaient illusion à Clément d'Alexandrie, pour que ces fragments n'aient pas ici leur place. On connaît les paroles d'Ésaïe :
« Qu'ai-je à faire, dit l'Éternel, de la multitude de vos sacrifices ?
« Je suis rassasié d'holocaustes de moutons et de graisse de bêtes
« grasses; je ne prends point de plaisir au sang des taureaux, ni
« des agneaux, ni des boucs.... Lavez-vous, nettoyez-vous, ôtez de
« devant mes yeux la malice de vos actions, cessez de mal faire,
« apprenez à bien faire, recherchez la droiture, protégez celui qui
« est opprimé, faites droit à l'orphelin, défendez la cause de la
« veuve. Venez maintenant, dit l'Éternel... » Ce sont ces paroles mêmes que Racine a imitées, en les ramenant au sujet de son *Athalie* et en réduisant à une concision vraiment dramatique et française le luxe tout lyrique et tout oriental des détails que le prophète accumulait; à Ésaïe comparez Joad :

« Je crains Dieu, » dites-vous : « sa vérité me touche. »
Voici comme ce Dieu vous répond par ma bouche :
« Du zèle de ma loi que sert de vous parer ?
« Par de stériles vœux pensez-vous m'honorer ?
« Quel fruit me revient-il de tous vos sacrifices ?
« Ai-je besoin du sang des boucs et des génisses ?
« Le sang de vos Rois crie et n'est pas écouté;
« Rompez, rompez tout pacte avec l'impiété :
« Du milieu de mon peuple exterminez les crimes,
« Et vous viendrez alors m'immoler vos victimes ! »
 (*Athalie*, acte I, sc. I.)
 (*Ésaïe*, chap. I, versets 11, 16 et 17.)

Maintenant, à ce passage d'Ésaïe, qu'on joigne les quatre commandements de Dieu : « Tu ne tueras point ; tu ne commettras « point adultère ; tu ne déroberas point ;... tu ne convoiteras point « la maison de ton prochain ; tu ne convoiteras point la femme de « ton prochain, ni son serviteur, ni sa servante, ni son bœuf, ni « son âne, ni aucune chose qui soit à ton prochain (*Exode*, ch. xx, versets 13, 14, 15 et 17) ; et encore ces deux versets de Jérémie : « Ne suis-je Dieu que de près, dit l'Éternel, et ne suis-je pas aussi « Dieu de loin ? Quelqu'un se pourra-t-il cacher dans quelques « cachettes, que je ne le voie pas ? dit l'Éternel » (*Jérémie*, xxiii, 23 et 24) ; et enfin ce précepte du Psalmiste : « Sacrifiez des sacri- « fices de justice, et confiez-vous à l'Éternel » (Psaume iv, v. 6) ; et de tous ces textes réunis, qu'on rapproche ce fragment attribué à Ménandre, où on sentira peut-être, même à travers notre traduction, un effort très-habile et toutefois insuffisant pour prêter aux saintes ordonnances de la Bible le tour et l'aspect qu'un poëte Athénien, contemporain des Ptolémées et simple moraliste, avait coutume de donner à ses propres pensées :

« Si un homme, ô Pamphile! offre un sacrifice, un grand nombre « de taureaux ou de chevreaux, ou par Jupiter! d'autres animaux « semblables, ou s'il apporte à un temple, comme ornements, des « étoffes de pourpre et d'or ou des figurines d'ivoire et d'éme- « raudes, croyant se concilier ainsi la faveur de Dieu, cet homme se « trompe et ses pensées sont vaines. Il faut que l'homme soit ver- « tueux, qu'il ne fasse point outrage aux vierges, qu'il ne soit point « adultère, qu'il ne vole pas, qu'il ne tue pas pour prendre de l'ar- « gent, qu'il ne jette pas les yeux sur la chose d'autrui, et qu'il ne « convoite ni la beauté de la femme d'autrui, ni sa maison, ni son « héritage, ni son serviteur, ni sa servante (1), ni ses chevaux, ni « ses bœufs, ni, en un mot, ses troupeaux ; que dis-je ? il faut qu'il « ne convoite même pas une aiguillée de fil qui appartienne à au- « trui : car Dieu se plaît aux œuvres justes et non aux œuvres « injustes, et il permet à chacun d'établir sa propre vie sur un

1 Le texte est : παιδός τε παιδίσκης θ' ἁπλῶς. Dans le langage attique pur, le mot παιδίσκη voulait dire « une jeune fille libre » et Ménandre l'a employé dans ce sens (Δακτύλιος, I ; Mein., *Fr. Com. Gr.*, IV, 99). On trouve, cependant, quelques exemples de ce mot employé avec le sens d'esclave, même chez de vrais Attiques, comme Lysias et Isée (Lysias, 14, 12, et Isée, 134, 3, éd. Reiske). Mais pour sa part, le faux Ménandre l'a emprunté à une source qui le trahit, à la traduction des Septante, où il a pris aussi le mot κτηνῶν (*Exode*, XX, 17).

« meilleur pied, en travaillant jour et nuit et en labourant la terre.
« Pour offrir à Dieu ton sacrifice, songe à être toujours juste et à
« briller moins par l'éclat des vêtements que par la pureté du
« cœur. Lorsque tu entends le tonnerre, mon maître! ne t'enfuis
« pas au loin, comme si tu avais un remords ; Dieu est près de toi
« et te voit. »

—Justin Martyr, *De la Monarchie de Dieu*, p. 41, C., cite encore trois vers où Ménandre, selon lui, disait de Dieu :

« C'est pourquoi, puisqu'il est le seigneur et le père de toutes ces
« choses, il faut l'honorer lui seul éternellement, comme le créa-
« teur et l'architecte de si grands biens. »

—Pour compléter ces fragments apocryphes, on peut voir vingt-trois vers latins attribués à Apulée, et donnés comme une traduction de Ménandre, ayant pour refrain et pour texte : « Si je ne puis « posséder, du moins qu'il me soit permis d'aimer. » C'est d'une latinité mignarde, d'une licence coquette et raffinée qui pourraient bien être d'Apulée, mais où rien ne se retrouve du Ménandre simple et décent que nous connaissons. Il est très-probable, d'ailleurs, comme Scaliger le soupçonnait, que ces vers, publiés sous le couvert de Ménandre et d'Apulée, sont seulement un de ces piéges si finement travaillés que la maligne érudition de Muret aimait à forger en se jouant, et que les plus sagaces ne déjouaient pas toujours.

SENTENCES MONOSTICHES.

1) Tu es homme, que tes pensées restent dans les limites prescrites à l'homme.

2) L'instruction est une richesse que rien ne saurait enlever aux mortels.

4) Tu es mortel, ne conserve pas d'immortelles haines.

5) N'imitons pas ce que nous blâmons nous-mêmes.

6) Gains injustes, pertes certaines.

7) Cueillez tout à son jour : tout y gagne en saveur.

9) Affliger volontairement ses amis, c'est une injustice.

10) Celui qui ne se souvient pas d'un bienfait reçu, on l'appelle ingrat.

11) Le temps amène la vérité à la lumière.

12) Le bon sens est toujours le plus précieux de tous les biens.

14) La Divinité pousse les méchants aux pieds de la justice.

15) La plupart de nos malheurs viennent de ce que nous n'avons pas réfléchi.

16) Rappelle-toi toujours que tu es homme.

17) Ne condamne personne sans enquête.

18) Ne néglige pas ce qui est clair pour courir après ce qui est caché.

19) Le méchant souffre, même au sein du bonheur.

21) Le fanfaron n'échappe jamais à son châtiment.

22) Il n'est pas d'homme que la nécessité n'élève au-dessus de lui-même.

23) Abstiens-toi de toute action et de toute science honteuses.

24) Évite toujours de faire route avec le méchant.

25) C'est à la surface de l'eau qu'il faut écrire les serments des hommes pervers.

27) Les fruits que porte une âme juste ne se gâtent jamais.

28) Les hommes vertueux n'ont jamais de haine les uns pour les autres.

29) Un homme peut sauver un homme; un État peut sauver un État.

30) Quand un homme est vertueux, on ne doit jamais dire qu'il n'est pas bien né.

31) Rien ne peut attendrir les entrailles du méchant.

32) Quand le malheur vient, les amis s'éloignent.

32 *bis*) La vieillesse enlève tout : le corps perd sa force, les oreilles n'entendent plus, les yeux ne voient plus : tous les plaisirs sont morts.

33) Il y a un grand bonheur à posséder toutes les sciences honnêtes.

35) Les hommes n'ont jamais commis si méchante action qu'ils ne lui aient trouvé un prétexte.

36) Un avare n'est pas un homme libre.

37) Les bonnes paroles guérissent de la colère.

38) Quand la fortune nous sourit, tous nos amis se réjouissent.

39) N'écoute jamais et ne regarde jamais ce qui est inconvenant.

41) L'instruction adoucit tous ceux qu'elle éclaire.

42) Les hommes à tête creuse se nourrissent d'espérances.

43) Que ta pauvreté ne te fasse pas regarder d'un œil d'envie ceux qui ont des biens.

44) Quand le pouvoir t'échoit, sois digne du pouvoir.

45) Le fuyard reviendra au combat.

46 et 47) Quand il s'agit de donner des conseils, nous sommes tous sages : mais commettons-nous quelque faute nous-mêmes ? nous ne la voyons pas.

48) Il faut plaire à tout le monde et se déplaire à soi seul.

49) Aucun conseil ne vaut contre l'intempérance de langue.

50) La méchanceté ne raisonne pas.

51) L'homme qui manque à réfléchir perd ses pas et ses peines.

52) Le juste n'est jamais riche.

53) Considère la crainte de Dieu comme le principe de tout.

54) Ne te lie pas d'amitié avec les hommes injustes ou méchants.

55) L'homme qui ne réfléchit pas es' une proie faite pour les filets des voluptés.

56) Ne te marie pas, et tu mèneras une vie exempte de douleurs.

57) Rien n'est solide dans la vie d'un être mortel.

58) Il n'est pas facile à un être mortel de vivre sans souffrir.

59) Mon ami, garde-toi de considérer le gain en toutes choses.

60) Sois lent à la colère, et possède-toi, afin de savoir supporter.

61) Sois ferme, et prends des hommes fermes pour amis.

62) Marche dans la voie droite, si tu veux être un homme juste.

63) Cherche des moyens de vivre partout, hormis dans le mal.

64) Nous voulons tous devenir riches, mais nous ne le pouvons pas tous.

65) Il n'est donné à personne de vivre la vie de son choix.

67) D'une vie juste la fin est belle.

68) Il n'est pas de sûreté plus grande qu'un jugement droit.

69) Tous les hommes meurent : c'est une dette qu'ils ont à payer.

70) N'entreprends rien sans avoir réfléchi d'avance.

71) Un cœur prompt à la colère est un grand danger.

72) Fais-toi une règle d'honorer par-dessus tout tes parents.

73) Donne ton appui aux entreprises vertueuses.

74) Vivre sans avoir de quoi vivre, ce n'est pas vivre.

75) Mieux vaut être malade de corps que d'âme.

76) Fais-toi une règle de plaire à tout le monde et de te déplaire à toi seul.

78) Ta vie sera belle, si tu n'as pas de femme.

79) La royauté est l'image vivante de la divinité.

80) Attache-toi par dessus tout à toujours gouverner ta langue.

81) Aie soin de tenir la bride haute à ton appétit.

82) Sache prendre conseil de toi-même sur les chemins que tu dois suivre.

83) Pour toutes les femmes, le silence est une parure.

86) Ne remets pas ta vie aux mains d'une femme.

87) Les femmes ne savent qu'une chose : ce dont elles ont envie.

88) Rire hors de propos est un défaut très-fâcheux.

89) La terre enfante tout et reprend tout.

90) Un vieillard amoureux! C'est le plus grand de tous les malheurs.

92) Ce qui pare une femme, ce sont les bonnes mœurs, et non les bijoux d'or.

96) Il faut que les hommes s'instruisent, et que l'instruction leur donne de la sagesse.

97) En tout, les femmes sont dépensières par nature.

98) Épouse non pas une dot, mais une femme.

100) La nature ne donne pas le pouvoir aux femmes.

101) L'avis des vieillards est le meilleur à suivre.

102) Le mariage est un malheur que les hommes appellent de leurs vœux.

103) Tu veux te marier? Regarde d'abord tes voisins.

105) Honore tes parents, et fais du bien à tes amis.

106) Jamais femme n'a un regard pour ce qui est utile.

107) Il y a plus de sûreté à suivre les avis des vieillards que ceux des jeunes gens.

108) Les sots rient lors même qu'il n'y a rien de risible.

109) Entre une femme et une autre femme il n'y a pas de différence.

110) Il ne convient pas qu'un vieillard épouse une jeune femme.

111) Un parleur étourdi trouve toujours son châtiment.

112) Quand l'intelligence est droite, les actions sont vertueuses.

113) Comment celui que ses vices ont suivi jusque dans la vieillesse, leur pourrait-il échapper?

114) Suis la justice plutôt que la bonté.

115) C'est par la fidélité et non par des paroles que les amis doivent faire leurs preuves.

116) Si la naissance t'a fait esclave, aie de l'affection pour ton maître.

117) Mieux vaut, selon moi, laid visage que langue méchante.

118) Dans les prospérités, il est juste qu'on se souvienne de Dieu.

119) Sois toi-même juste envers les autres, si tu veux qu'ils soient justes envers toi.

121) Commettre deux fois la même faute est d'un homme peu sage.

122) Cherche à calmer et non à exciter les amis qui se querellent.

124) Laisse peu de chose au hasard, et tes succès seront grands.

125) Il faut des heureux et des malheureux dans ce monde.

126) Agis selon la justice, et tu auras les Dieux pour alliés.

127) Il n'est pas de fléau plus dangereux qu'une marâtre.

128) Le lâche est lâche jusque dans ses façons de penser.

129) Au moment du mariage, la femme est reine de son fiancé.

130) Les femmes sont terriblement habiles à inventer des ruses.

131) Fuis toute ta vie l'homme insidieux.

132) Je suis devenu mon propre mauvais génie le jour où j'ai épousé une riche héritière.

133) Un esclave est ce qu'il y a de pis au monde, même lorsqu'il est bon.

134) Presque tous les malheurs arrivent par des femmes.

135) Si tu es juste, ta nature même te servira de loi.

136) Un caractère juste ne sait commettre aucune injustice.

137) Poursuis la gloire et la vertu, fuis le blâme.

139) Tu obtiendras des louanges si tu domptes ce qu'il faut dompter.

140) Un amour légitime porte aussitôt son fruit.

141) Envers les bons Dieu se montre toujours bon lui-même.

142) Honore Dieu, et tu peux espérer le bonheur.

143) Dans les difficultés de la vie, un ami est plus précieux que la richesse.

144) Maintiens-toi homme libre par tes mœurs.

145) Ne cherche à faire aucun tort à l'homme déjà malheureux.

146) Dieu n'est jamais sourd à une prière équitable.

147) Sois bienfaisant envers tes amis dans leurs malheurs.

148) Tiens ta main libre et dégagée de toute mauvaise action.

149) Le travail accroît tous les biens d'ici-bas.

150) La nuit porte conseil aux sages.

151) Supporte fortement les pertes et le chagrin.

152) Venge-toi de tes ennemis, pourvu que ta vengeance ne te nuise pas à toi-même.

153) Fais-toi une loi d'être résolu sans être audacieux.

154) N'oublie jamais de faire provisions pour la vieillesse.

155) Honore tes parents, et tu peux espérer le bonheur.

156) La faim et le défaut d'argent tuent l'amour.

157) Il faut avoir bonne tenue à la table d'autrui.

158) Jamais un méchant ne s'avoue méchant.

159) Vénus demeure là où demeure l'abondance, non chez les pauvres gens.

160) Il y a parmi les femmes aussi des natures prudentes.

161) Nulle bonne foi à trouver chez les femmes.

162) Il est d'un homme libre de dire la vérité.

163) Il y a des gens qui calculent mal tout en réussissant.

164) N'ajoute pas foi à tes ennemis, et tu n'auras plus de pertes à subir.

165) Ayons de l'argent, nous aurons des amis.

166) Rien d'utile ne peut nous venir d'un ennemi.

167) Les caractères taciturnes sont aisément méprisés.

168) Le maître est un esclave de la famille.

169) L'expérience triomphe de l'inexpérience.

170) Tous ceux à qui l'on fait du bien l'oublient.

171) Il y a même des hommes qui haïssent leurs bienfaiteurs.

172) Si tu ne gardes pas les petites choses, tu perdras les grandes.

173) Puisque tu es mortel, mon ami, sois sage comme il convient à un mortel.

174) Demande des biens dans tes prières; qui a des biens a des amis.

175) L'audace, mon cher, n'est pas d'un homme sage.

176) Les belles choses ne se trouvent qu'au milieu de mille labeurs.

177) Sois laborieux de fait, et non de paroles seulement.

178) Il n'est pas toujours facile de découvrir ce qui est juste.

179) La justice a un œil qui voit tout.

180) Rien ne me semble aussi digne de pitié que le malheur d'un ami.

181) Par les femmes, les vies les plus belles et les mieux ordonnées se détruisent.

182) Il y a, dans la souffrance même, une certaine mesure de volupté.

183) L'homme malheureux et triste est crédule.

184) Du plaisir naît le malheur.

185) L'eunuque est un animal à part entre les vivants.

186) Tu vivras la meilleure vie, si tu deviens maître de tes emportements.

187) Songe à pouvoir, en mourant, te léguer à toi-même une bonne renommée. (??)

188) Cherche un allié qui te soutienne dans tes affaires.

189) Nous qui sommes prudents, nous vivons au gré de la Fortune.

191) Vis attentivement : regarde au loin, et regarde à tes pieds.

192) Rivalise avec l'homme de bien et avec l'homme prudent.

193) La mort est préférable à une mauvaise vie.

194) Ne commets pas, par amour de la vie, des actions dignes de mort.

195) La jalousie d'une femme incendie toute la maison.

196) Cherche tes moyens de vivre dans les œuvres honnêtes.

197) Sous le joug du mariage il n'est plus de liberté.

198) Pour beaucoup de raisons, il aurait fallu que la femme ne naquît point.

199) Cherche une femme qui soit ton aide dans tes affaires.

200) C'est vivre à contre-sens que vivre sans s'attendre à la mort.

201) Vivre doucement n'appartient ni au paresseux ni au vicieux.

202) Vivre sans douleur, ou avoir le bonheur de mourir !

203) Les mauvaises habitudes courbent et faussent la nature.

204) Fuis les mauvaises mœurs et le gain malhonnête.

205) Bien des gens ont été perdus par leur langue.

206) Il est très-doux pour tout homme d'être le maître de ses biens, et non leur esclave.

207) Tout est pour le mieux lorsque l'homme heureux reste homme prudent.

208) Dis-moi des choses meilleures que le silence; sinon, tais-toi.

209) La vieillesse viendra, chargée de tous les reproches.

210) La nature est la patrie de toute race.

211) Quand on se marie, il faut faire l'estimation du caractère avant celle des richesses.

212) La rapacité est le plus grand vice des hommes.

213) La nature prend le pas sur tous les préceptes.

214) Les paroles méchantes n'atteignent pas une vie vertueuse.

215) Ne te marie pas du tout, ou sois le maître dans ton ménage.

216) La patrie, ce semble, est ce que les mortels aiment le mieux.

217) Les voluptés hors de saison entraînent toujours quelque mal.

218) Il est doux de voir heureux les hommes vertueux.

219) Le temps est, parmi les hommes, la pierre de touche des caractères.

220) La langue est cause de bien des maux.

221) Mieux vaut se taire que parler comme il ne convient pas.

222) A bon entendeur le silence sert de réponse.
223) Qui ne dit mot, refuse.
224) La sottise cause aux hommes bien du mal.
225) Ce qui a besoin de rester secret, ne le fais jamais, ou fais-le tout seul.
226) L'estomac peut accepter beaucoup ou se contenter de peu.
227) La pauvreté rend presque toujours les hommes imprudents.
228) La langue qui se fourvoie dit la vérité.
229) Honore Dieu, et tout te réussira divinement.
230) Honore Dieu d'abord, puis tes parents.
231) La mer, le feu, et comme troisième fléau, la femme
232) Si tu veux bien vivre, n'adopte pas les opinions des méchants.
233) Une méchante femme est un trésor de méchancetés.
234) Quiconque n'a jamais rien fait de mal est Dieu.
235) Dans cette vie, les affaires sont un trésor précieux.
236) Tous nous voulons bien vivre, mais nous ne le pouvons pas tous.
237) Pour qui a l'aide de Dieu tout s'accomplit facilement.
238) Nos parents, si nous avons l'esprit bien fait, voilà nos plus grands dieux.
239) Fuis les foules tumultueuses et les orgies.
240) Mieux vaut une seule goutte de bonne chance que tout un tonneau d'habileté.
241) Le naturel prudent est un don de Dieu.
242) Dieu ne vient pas en aide à ceux qui ne s'aident pas d'eux-mêmes.
243) Vous êtes nés mortels : ne vous haussez pas dans vos pensées au-dessus des Dieux.
244) Tu soigneras le puissant, si tu as quelque sagesse.
245) Ne t'abandonne pas à ta colère, si tu as quelque sagesse.
246) Le plus riche sacrifice qu'on puisse offrir à Dieu, c'est la piété.
247) Il est terrible de lutter contre Dieu et la fortune.
248) De toutes les bêtes féroces, la plus féroce, c'est la femme.
249) Tu es mortel, regarde toujours à ce qui va suivre.
250) Sans Dieu, nul homme n'est heureux.
251) Nul homme n'échappe aux coups de Dieu.
252) Dieu ne vient point en aide aux coupables.
253) Que le parjure ne croie pas échapper à Dieu.
254) Il est beau de vaincre sa colère et ses désirs.

255) Le bonheur des méchants est la honte des Dieux.

256) L'office de conseiller a vraiment sa sainteté.

257) Traite tout homme en égal, quand même tu lui serais supérieur par ta condition.

258) Rien n'est plus puissant que la parole.

259) Ayez le culte de l'égalité, et ne prenez envers personne un air de domination.

260) Le métier des femmes est de tisser, et non de venir aux assemblées publiques.

261) Une méchante femme est le venin même de l'aspic.

262) C'est assez de succès que d'avoir réussi aux yeux des hommes libres.

263) Regarde les malheurs de tes amis comme tes malheurs propres.

264) La mer et les femmes ont des colères qui se valent.

265) La foule a la force, mais n'a pas la sagesse.

266) Juge à une balance égale tes amis et ceux qui ne sont pas tes amis.

267) Cruauté de lionne et cruauté de femme se ressemblent.

268) Un médecin bavard est une maladie de plus.

269) Honore tes amis à l'égal de Dieu.

270) Tu vivras longtemps si tu soutiens tes parents dans leur vieillesse.

273) Il est beau de savoir bien mesurer chaque occasion.

274) Si tu fréquentes les méchants, tu sortiras méchant toi-même de leur compagnie.

275) L'instruction est pour les hommes la plus belle richesse.

276) L'occasion est l'épreuve des amis, comme le feu celle de l'or.

277) L'avidité insatiable est très-funeste chez les hommes.

278) Punis le méchant, même s'il est puissant.

279) Il est beau de n'avoir aucun tort envers ses amis.

280) Il faut supporter légèrement les accidents du sort.

281) S'il rencontre une occasion, le mendiant lui-même peut devenir très-puissant.

282) Il faut taire les métamorphoses des méchants.

283) Il est beau de vieillir, il est beau de ne vieillir pas.

284) Travaille à apprendre et à dire de belles choses.

285) Désire la bonne renommée plutôt que la richesse.

286) Les plus belles roses fleurissent dans les jardins.

287) Le même homme ne doit pas être accusateur et juge.

288) Ne cherche jamais à gagner malhonnêtement.

289) Il n'est rien de plus misérable que la gloire creuse.

290) Mieux vaut se taire que parler en l'air.

291) La mort est belle pour ceux dont la vie ne serait plus qu'une honte.

292) Les présents d'un méchant ne sont pas un profit.

293) Les mauvaises amitiés ne portent que de mauvais fruits.

294) Le méchant est puni et pendant sa vie et après sa mort.

295) Les bienfaits bien placés sont d'un bon revenu.

296) Il vaut mieux ne pas vivre que vivre misérablement.

297) Il est beau, même pour un vieillard, d'étudier la sagesse.

298) Une vie bien réglée est le fruit de la vertu.

299) Il est beau de vaincre, mais trop vaincre est dangereux.

300) Il vaut mieux être pauvre et honnête que malhonnête et riche.

301) Le gain illicite porte toujours avec lui son châtiment.

302) Ne fais jamais route avec le méchant.

303) Les mœurs austères portent toujours de beaux fruits.

304 et 305) La femme est une mauvaise herbe qui pousse naturellement dans notre vie, et nous avons en elle un mal nécessaire.

306) Il n'est aucun homme qui s'estime heureux lui-même.

307) Juge de toutes choses selon l'occasion, si tu as quelque sagesse.

308) Les rustres eux-mêmes tiennent compte de l'instruction.

309) L'exercice des arts est un port qui met l'homme à l'abri du malheur.

310) Si tu as trop d'amitié pour toi-même, tu n'auras pas un seul ami.

311) Réponds par des paroles à celui qui emploie des paroles pour te persuader.

312) L'instruction est un port ouvert à tous les mortels.

313) Traite-moi par la parole, remède savant entre tous.

314) La parole seule dirige la vie des hommes.

315) Le raisonnement est le seul vrai remède du chagrin.

316) Les chagrins engendrent des maladies.

317) Rends ce que tu as reçu, mon ami, et tu recevras encore.

318) Le navire aime le port, et l'âme une vie sans troubles.

319) Les paroles bienveillantes ont le secret de guérir les peines.

320) La faim est parmi les plus grandes souffrances des hommes.

321) Il n'y a pas de parole qui vaille, quand il s'agit de répondre à la faim.

322) Rends chagrin pour chagrin, mais rends au double l'amitié.

APPENDICE.

324) La femme est une souffrance qui ne nous lâche pas.

325) Ne prends jamais pour des paroles d'amitié les paroles d'un ennemi.

327) Plutôt vivre avec un lion qu'avec une femme!

328) Parle avec mesure et ne dis pas ce qui ne convient pas.

329) Coupable, n'espère pas tenir ta faute à jamais ignorée.

330) Les paroles reconnaissantes sont le bienfait même déjà rendu.

331) Il faut se pourvoir, pour vivre, de ressources convenables.

332) Je hais le professeur de sagesse qui n'est pas sage pour son propre compte.

333) Pour bien juger, ne regarde pas à la beauté, mais à l'âme.

334) La femme est un fardeau de misères entassées.

335) N'essaie pas de faire toujours tout croire à tout le monde.

336) Imite les exemples purs, et non les mauvaises mœurs.

337) Ce n'est pas ton maître, mais plutôt le salaire sur lequel tu comptes, qui t'instruit dans les lettres.

338) Qui veut être heureux doit prendre de la peine.

340) Heureux celui qui possède à la fois richesse et sagesse!

341) Ne te détourne pas d'un ami malheureux.

342) Celui-là est un heureux père dont le fils mène une vie rangée.

343) N'accepte jamais d'être arbitre entre deux de tes amis.

344) Point de hâte là où la lenteur convient, point de lenteur là où la hâte est nécessaire.

345) Ne prends point en pitié les méchants malheureux.

346) La parole est le meilleur remède contre la colère.

347) Après le bienfait, la reconnaissance est prompte à vieillir.

348) Au sein de la richesse, songe à rendre service aux pauvres.

349) Chaque homme souffre ce qu'il doit souffrir.

350) Heureux celui qui a pour maître un homme heureux!

351) Un long âge apporte beaucoup de malheurs.

352) Je hais l'homme vicieux qui tient un langage vertueux.

353) Ne t'avise jamais de gronder ni de conseiller une femme.

354) Pendant que tu es jeune, n'oublie pas qu'un jour tu seras un vieillard.

355) N'admets jamais les femmes à aucune délibération.

356) Ne foule pas aux pieds le malheureux, car le hasard est le même pour tous.

357) Heureux celui qui a rencontré un ami généreux.

358) Ne te presse pas de devenir riche, si tu ne veux pas devenir pauvre rapidement.

359) C'est avoir déjà gagné beaucoup que d'avoir appris à apprendre.

560) Je hais le pauvre qui fait des présents à un riche.

561) On ne tire aucun profit de ce qu'on a en commun avec sa femme.

362) Ne te marie pas, on ne t'enterrera pas.

363) Une femme riche est une grande tyrannie pour son mari.

364) Ne regarde pas toujours au gain.

365) Un vaurien riche est un fléau insupportable.

366) Qu'il me soit fait non selon mes désirs, mais selon mes intérêts!

367) Aie toujours tes habitudes dans la société du juste.

368) La loi mène et juge tout.

369) Regarde tous les malheurs comme communs aux autres et à toi.

370) Il vaut mieux encore être sage que silencieux.

371) La fille qui s'est mariée sans dot n'a pas le droit de parler.

372) Partout il convient de suivre les lois du pays.

373) Pendant que tu es jeune, apprends beaucoup de belles choses.

374) Garde-toi de la vengeance, et ne fais rien d'orgueilleux.

375) Il convient mieux à un jeune homme de se taire que de parler.

376) La calomnie triomphe toujours des meilleures causes.

377) Regarde tes vrais amis comme des frères.

378) La loi veut qu'on honore ses parents à l'égal des Dieux.

377) Que tes parents soient à tes yeux comme tes Dieux.

380) Il faut que le sage, en toutes choses, s'attache aux lois.

381) Triomphe de ta colère, en raisonnant bien.

382) Une fois marié, sache que tu seras esclave toute ta vie.

383) Mieux vaut maladie que chagrin.

384) Pendant que tu es jeune, fais-toi une règle d'écouter les vieillards.

385) La nuit donne le repos, le jour fait le travail.

386) Le bienfait nouveau efface les bienfaits anciens.

387) Mieux vaut, pour les jeunes gens, se taire que parler.

388) Si tu travailles pendant ta jeunesse, tu auras une vieillesse florissante.

389) Quand tu vois des étrangers pauvres, ne passe pas à côté d'eux froidement.

390) Sois un ami fidèle pour l'étranger que tu as trouvé fidèle lui-même.

391) Ce que tu auras fait pour un étranger, il le fera pour toi à son tour.

392) Il est du plus grand intérêt pour un étranger de se conduire sagement.

393) Comme l'épée blesse le corps, les paroles blessent l'âme.

394) Que partout l'étranger obéisse aux lois du pays.

395) La position de l'étranger est difficile pour beaucoup de raisons.

396) Accomplis toujours tes devoirs d'hôte avec zèle et sans retards.

397) Si tu ne veux point faire tort à ton hôte, saisis toute occasion de le servir.

398) Si tu es né intelligent, évite les mauvaises actions.

399) Que l'étranger ne fasse pas l'affairé, et il réussira.

400) Sois un bon hôte pour les étrangers, car toi aussi tu te trouveras étranger quelque jour.

401) Mieux vaut pour l'étranger se taire que crier.

402) Que l'étranger honore ceux qui le reçoivent.

403) L'homme instruit dans les lettres a un surcroît d'esprit.

404) Le sage porte partout en lui-même sa richesse.

405) Pour celui qui ignore, il n'y a point de honte à apprendre.

406) Espère que ton ancien ami redeviendra ton ami.

407) Je ne sais personne qui ne soit son propre ami.

408) Il n'est rien, dans la vie, qui vaille la santé.

409) Là où la violence pénètre, la loi est sans force.

412) Personne n'est jamais assuré d'avoir bien prévu l'avenir.

413) Rien de pis qu'une femme, je dis même qu'une belle femme.

415) Aucun homme, quand il est en colère, ne prend des résolutions sûres.

416) Il n'est pas de richesse plus précieuse que la sagesse.

417) Ce n'est pas le silence qui est honteux, mais le babillage vide.

418) Ne dévoile pas, pour satisfaire ta colère, les secrets de ton ami.

419) On ne saurait trouver personne dont la vie soit sans peines.

420) Beaucoup de vin ne laisse que peu de sagesse.

421) Aime la compagnie des hommes plus âgés que toi.

422) L'homme qui n'a pas reçu de coups n'a pas reçu son éducation.

423) Il n'est pas de plus beau trésor qu'un ami.

424) Personne ne sait ce que tu penses, mais tous peuvent voir ce que tu fais.

426) Courtisanes et orateurs ont des larmes de la même eau.

428) La Fortune donne à ceux-ci et ôte à ceux-là.

429) Bien souvent la colère pousse à une mauvaise action.

430) Qui ne sait rien, ne pèche en rien.

431) Personne ne porte la main sur ceux qui ont été malheureux.

432) Quand tu es heureux, garde-toi surtout de l'orgueil.

433) La vertu est l'arme la plus forte parmi les hommes.

434) L'intelligence est un Dieu qui réside en chacun de nous.

435) Il ne faut pas charger à toujours sa mémoire des maux passés.

436) Il n'est aucun mal plus grand que la pauvreté.

437) L'homme qui ne se marie pas n'a pas de malheurs.

438) Celui qui ne sait pas les lettres a des yeux et ne voit point.

439) Jamais argent donné n'a fait cesser le chagrin.

440) Le calomniateur est un loup pour tous ceux qu'il approche.

441) Évite de jurer, même pour donner du poids à la vérité.

442) Sache supporter la colère d'un camarade et d'un ami

443) La guerre tue beaucoup d'hommes dans l'intérêt de quelques hommes.

445) L'injustice et les crimes alimentent, depuis long-temps, bien des vices.

446) L'occasion suffit pour lier d'amitié bien des indifférents.

447) Je sais beaucoup d'heureux qui ne sont pas sages.

448) Fais tes propres affaires, et ne t'occupe pas de celles d'autrui.

449) L'occasion enseigne bien des sciences.

450) Il n'est pas de fardeau plus lourd que la pauvreté.

452) Ton vrai père, ce n'est pas celui qui t'a engendré, mais celui qui t'a nourri.

453) Ne fais jamais ton ami du méchant.

454) Dans la pauvreté, ne te permets pas des pensées qui ne conviennent qu'aux riches.

455) La pauvreté fait mépriser le noble même.

456) Tout ingrat est un méchant.

457) Quiconque a souffert est d'un accès facile.

458) Le sage sait supporter même les privations.

459) Il n'est rien que le temps ne dévoile et n'amène à la lumière.

460) La paresse ne nourrit pas le pauvre.

461) Il est pénible d'avoir à supporter en même temps la pauvreté et la vieillesse.

462) La Fortune vient en bonne alliée au secours des sages.

463) Supporter la pauvreté n'appartient pas à tout le monde, mais seulement au sage.

464) Je n'ai rien à répondre aux hommes éloquents.

465) Notre vie est comme une balance, et le moindre choc la fait pencher.

466) Une parole intempestive peut bouleverser la vie entière.

467) Fuis en toutes choses la légèreté et les mauvais amis.

468) Ta vie serait plus facile si tu n'avais pas une femme à nourrir.

469) La femme est une ordure dorée.

471) Il est plus facile de conseiller que de garder le courage dans le malheur.

472) Si tu es riche et paresseux, tu seras pauvre.

473) Retire-toi toi-même de toute mauvaise habitude.

475) Fréquente les sages et tu deviendras sage toi-même.

476) Accepte les conseils du sage.

477) Souvent le silence est un meilleur parti à prendre que la parole.

478) Un caractère doux est un gage de salut.

479) Il n'est pas de meilleur conseiller que le temps.

480) Il faut que l'homme bien né supporte vigoureusement le malheur.

481) Apprendre ce qu'on ignore, fait aussi partie de la sagesse.

483) L'homme sage donne de sages conseils.

484) Mieux vaut se taire que parler contre les convenances.

485) Maintiens-toi et montre-toi libre par tes mœurs.

486) Il n'est aucun sage dont la prévoyance pénètre tout.

487) Ce fut chez un sage que l'éloquence naquit d'abord.

488) Pense toujours à partager ton bonheur avec tes amis.

489) Toutes les choses humaines ont mille vicissitudes.

491) Honore la vieillesse, car elle ne vient pas seule. (Elle est accompagnée de sagesse, d'expérience??)

492) Nul ne saurait échapper aux lois de la nature.

493) La femme est le plus charmant fléau des hommes.

494) Toute chose est sujette et esclave du travail soigneux.

495) C'est la Fortune qui mène l'habileté à son but, et non l'habileté qui mène à son but la Fortune.

496) Pour de petits gains on subit souvent de grandes pertes.

497) Le succès donne souvent réputation de sagesse.

498) Toute reconnaissance est morte parmi les hommes.

500) Nos richesses nous trouvent des amis.

501) Chacun aime à voir l'homme bienfaisant.

502) Le malheureux n'a jamais d'amis parmi les heureux.

503) Ne considère le gain comme un gain que s'il est légitime.

504) Il n'est pas honteux de mourir, mais de mourir honteusement.

505) La tempérance est le grenier le plus riche qu'on puisse avoir.

506) Accuser et louer le même homme est d'un méchant.

507) Tout le monde est ami de l'homme heureux.

508) Ne perds pas ta peine aux besognes qui ne rendent rien.

509) Vivre sans chagrin, c'est le bonheur.

510) Tout le monde est parent de l'homme heureux.

511) L'homme ne peut découvrir le vrai.

512) Le pauvre n'a que des paroles creuses et sans poids.

513) Tous les mortels aiment à être honorés.

514) C'est l'argent placé à intérêt qui fait d'un esclave un homme libre.

515) L'orgueil est le plus grand fléau des hommes.

516) Ne prêche pas ton propre éloge.

517) L'insolence est le plus grand fléau des hommes.

518) Le sage ne se laisse pas prendre aux voluptés.

519) La santé et la sagesse sont les deux grands biens de cette vie.

520) Le sommeil est le salut de nos corps.

521) Parle et instruis-toi de ce que la piété conseille.

522) Le sommeil est la santé de tout malade.

523) Vivre en dormeur est un grand mal.

524) La nécessité pousse à beaucoup de mauvaises actions.

525) Un père sage est le plus grand bonheur d'un fils.

526) Si tu as des amis, sache que tu as des trésors.

527) Aime le travail, et tu te feras une belle vie.

528) Personne n'aime autrui plus que soi-même.

529) Que la colère ne te fasse pas abandonner ton ami dans le malheur.

530) Un ami qui me fait tort ne diffère point d'un ennemi.

531) Il n'est pas facile de corriger une nature vicieuse.

532) Fuis le plaisir qui doit enfanter la douleur.

533) Dans un mauvais pas, n'aie point peur de l'ami fidèle.

534) Il faut toujours éviter le maître en colère.

535) Étudie les mœurs de tes amis, mais ne les imite pas en tout. (Le texte portait :

φίλων τρόπους γίγνωσκε, μὴ μίσει δ'ὅλως,

et la pensée de ce vers nous a semblé si obscure, ou si contradictoire, que nous ne pouvons le croire exactement rapporté. Nous avons traduit d'après une conjecture :

μὴ μιμοῦ δ'ὅλως.)

536) Celui qui est riche d'un grand courage a là un fond qui ne se dépense jamais.

537) L'absence est le creuset où l'amitié s'éprouve.

538) L'or ouvre tout, jusqu'aux portes des enfers.

539) La terre donne et reprend toutes choses.

540) Une méchante femme est pour son mari une tempête à domicile.

541) Pour l'homme sans femme, il n'est pas de malheur.

542) Les discours du méchant ne font point de blessure à l'homme vertueux.

543) Le doigt lave le doigt, la main lave la main.

544) Il ne faut jamais se réjouir des choses honteuses.

545) Le temps efface tout et apporte l'oubli.

546) C'est d'un homme vertueux qu'il faut apprendre la sagesse

547) Jamais un mensonge ne reste longtemps ignoré.

548) Habitue ton âme aux actions vertueuses.

549) L'intelligence est le meilleur frein de l'âme.

550) La parole est le remède qui convient aux âmes malades.

551) Prends de ton âme tout le soin que tu peux.

552) Il n'est rien de plus précieux que l'âme.

553) Une calomnie toute mensongère peut empoisonner toute une vie.

554) Tout homme vertueux et sage déteste le mensonge.

555) Que la beauté est charmante, lorsqu'elle s'allie à la sagesse.

556) Que la bonté du maître est douce à l'esclave !

557) Combien il est vrai que l'instruction n'est rien, si elle n'est soutenue par l'intelligence !

558) Tous les hommes sont amis de ceux qui possèdent.

559) Comme toutes choses sont hors de prix maintenant ! — Excepté les mauvaises mœurs.

560) Combien la nature féminine est indigne de confiance !

561) Combien l'intempérance est honteuse!

562) Qu'un homme vraiment homme est aimable !

563) Combien il est doux de vivre, tant que la Fortune ne nous hait pas !

564) Combien il est honteux de vivre splendidement avec de mauvaises mœurs!

565) Apprends et professe ardemment le bien.

566) Écoute tous les conseils, et choisis selon ton intérêt.

567) Songe avant tout à être pieux envers la Divinité.

568) Une mauvaise résolution n'a jamais une bonne fin.

569) Toutes les grandeurs d'ici-bas ne sont que dérision aux yeux des sages.

570) Sois juste envers les étrangers comme envers tes amis.

571) Si tu réussis mal, n'accuse que toi-même.

572) Les habitudes vicieuses entraînent l'homme bien loin de Dieu.

573) Le temps met à l'épreuve tous les caractères.

574) Veillez sur vos cœurs ; car le cœur est étranger à la sagesse.

575) Tomber au milieu du feu ou entre les mains des femmes, c'est tout un.

576) Punis par jugement et non par colère.

577) Un ami vertueux est le médecin de nos peines.

578) Ne te fais pas l'esclave de la volupté.

579) L'intelligence est la reine de tous les hommes de bien.

580) Le sage doit toujours obéir aux lois.

581) Notre vie est sujette à des bouleversements mystérieux.

582) Celui qui a commis une mauvaise action n'échappe jamais aux regards de Dieu.

583) Point de zèle indiscret à pénétrer les malheurs d'autrui.

584) Le « connais-toi toi-même » est utile à tout le monde.

586) Les gains malhonnêtes produisent toujours des malheurs.

587) Le sournois est comme un filet caché.

588) Les flots de la mer sont l'image des âmes colères.

589) Tenir les regards tournés toujours vers Dieu, c'est là, pour l'intelligence, la lumière même.

591) La joie sied à ceux qui sont libres de passions.

592) Le temps amène à la lumière toutes les choses cachées.

593) L'amour du corps est la mort de l'âme.

594) Un langage austère est le signe et le guide certain de toute vertu ??

596) Le sommeil est une trêve à tous les maux.

597) L'intelligence est notre dieu à tous.

599) Il n'est pas facile à un mortel de vivre sans chagrin.

APPENDICE.

600) Une femme ne flatte que pour se faire donner.
601) Cherche à faire du bien à ceux qui t'ont bien traité.
602) La paresse est un mal.
603) Homme, né mortel, ne t'enorgueillis pas.
604) Montre ta force, mais n'exagère pas l'audace.
605) N'abandonne pas un vieillard pauvre et suppliant.
606) Aie pour force la sagesse et la vertu, non ton âge.
607) Il est beau de vaincre son appétit et ses désirs.
608) La vieillesse est belle, mais trop de vieillesse est chose triste.
609) Il faut toujours veiller aux changements des circonstances.
610) La parole délivre tout homme de ses peines.
611) Un bon remboursement est un beau remerciement.
612) Si tu as peur de mourir, ne t'enrichis pas.
613) Ne garde pas pour toi seul ce que tu sais, mais partage avec tes amis.
614) Heureux celui qui est riche et noble à la fois !
615) Celui qui veut s'instruire en tout avec mesure, fait bien.
616) Ne sois jamais vaniteux de tes richesses.
617) La terre est la mère et la nourrice commune de tous les êtres.
618) Sois le premier à faire honneur à l'étranger, et tu gagneras un bon ami.
619) La richesse est, chez les hommes, l'arme la plus forte.
620) Le temps est un juge exact de toutes choses.
621) Il n'est personne qui n'accuse la Fortune.
622) L'entretien du sage est le médecin de l'âme.
623) Partout où il y a des femmes, le mal abonde.
624) La Fortune prête son aide à plus d'un méchant.
625) Le hasard relève souvent un homme ruiné.
626) La calomnie funeste a détruit des cités entières.
627) J'en sais plus d'un qui est l'ami non de ses amis, mais de leurs tables.
628) La mollesse est presque toujours une cause de défaite.
630) Ne recherche jamais la compagnie des méchants.
631) Ne conseille que le bien, jamais le mal.
632) Sache que le soin vient à bout de tout.
633) Trois fois malheureux l'homme qui se fie à une femme !
634) Une femme vertueuse est un trésor pour le mari sage.
635) Rends service autant qu'il est en ton pouvoir.
637) Ô Jupiter ! l'intelligence est le plus grand des biens !
640) Il y a je ne sais quelle parenté entre la douleur et la vie.

641) Si tu engendres des enfants, ce sera un chagrin que tu te seras donné de ton propre gré.

642) En un mot, la verte jeunesse ne diffère nullement d'une fleur.

643) Le malheureux se sauve par ses espérances.

644) N'avoir point d'affaires est une trêve aux chagrins.

646) Avec la négligence, une vie honorable n'est pas possible.

647) Les embarras de cette vie nous instruisent d'eux-mêmes.

649) Si tu es prudent, tout te réussira.

650) Les entreprises les plus sûres sont toujours les meilleures.

651) J'ai fait mon éducation en considérant les malheurs d'autrui.

652) L'instruction est le bâton qu'il faut pour marcher dans la vie.

653) Être bien élevé, voilà la récompense que l'on gagne à être vertueux.

655) Je ne vois rien de solide dans la vie.

656) Celui-là vit vraiment qui se réjouit de vivre.

657) Ceux qui ont appris les lettres ont une sorte de double vue.

658) Pour les mortels, la richesse est une puissance.

659) Le silence est le plus amer des reproches.

661) Homme mortel, espère tout, jusqu'à la vieillesse!

662) Si tu ne retiens pas ta langue, il t'en adviendra mal.

663) Il y a une certaine grâce à être d'un facile accès.

664) Mieux vaut la pauvreté sur terre que la richesse sur mer.

665) Si personne ne prenait aux autres, il n'y aurait pas un seul méchant.

666) Il est honteux de vivre quand le sort nous refuse la vie.

667) Le repentir est le juge des hommes.

668) La nature, qui nous a tout donné, nous reprend tout.

669) Avoir un père qui, au lieu de colère, a de la prudence, c'est un bien grand bonheur.

670) Tu es mortel, ne ris pas des morts.

671) Si Dieu le voulait, tu pourrais naviguer même sur une natte de jonc.

672) Pratique l'égalité et fuis la domination.

675) C'est un beau spectacle que celui d'une femme qui a de belles mœurs.

676) L'occasion a bien plus de force encore que la loi.

677) Les occasions détruisent les tyrannies.

678) Juge selon la justice et non selon ton intérêt.

679) La Fortune appartient en commun à tous les hommes, mais ceux-là seuls disposent de la sagesse, qui la possèdent.

680) Il vaut toujours mieux ne pas boire que s'enivrer et faire débauche.

681) C'est un bonheur public que le bonheur d'un homme vertueux.

682) Mieux vaut vivre maigrement dans la vertu, que brillamment dans le vice.

684) Que tous ceux qui me veulent du bien soient à jamais gardés du mariage !

685) Triomphe par le raisonnement du malheur qui te frappe.

686) Les hommes ont coutume de toujours préférer les étrangers.

687) Une colère méchante entraîne bien des choses honteuses.

690) Une intelligence précoce attire la haine.

691) Le sage même n'est pas propre à tout emploi.

692) Il n'est permis à personne, si ce n'est aux dieux, de vivre sans douleurs.

693) Dans une troupe de jeunes gens, un vieillard est un fâcheux.

694) Partout où se trouvent des femmes, se trouvent tous les maux.

695) Le regard des Dieux est assez perçant pour tout voir.

696) Hélas! comme le malheur soudain rend un homme fou !

697) Il n'est aucun homme entièrement heureux.

698) Dieu est partout et voit tout.

699) J'ai vu beaucoup de médecins : ce sont leurs visites qui m'ont tué.

700) Bien des hommes sont malheureux à cause des femmes.

702) Ne prends jamais confiance en tes richesses au point de croire qu'elles te permettent de commettre des injustices.

704) L'oisiveté mène souvent au mal.

705) Les cheveux blancs sont un signe d'âge, non de sagesse.

706) La précipitation entraîne souvent bien des malheurs.

708) Bien des gens sont amis de table sans être vrais amis.

709) Un orateur corrompu est la peste des lois.

710) Celui qui a lancé une parole ne saurait la reprendre.

711) Quand la fortune nous sourit, nous laissons dormir nos affaires.

712) Un petit hasard suffit pour bouleverser tout dans cette vie.

714) Ne donne à tes amis que des conseils vertueux.

716) L'homme riche trouve dans tout pays une patrie.

717) Une âme juste est le plus précieux de tous les trésors.

720) Supplie sans cesse l'occasion de t'être propice.
721) L'instruction est un honneur pour tous les hommes.
722) Les airs affairés sentent toujours le mauvais goût.
723) Faire beaucoup d'affaires, c'est se faire beaucoup de chagrin.
724) Beaucoup d'audace, beaucoup de fautes.
725) Les affaires humaines ne sont que hasard, et non habileté.
726) Souvent le hasard décide de nous mieux que nous-mêmes.
727) Apprends à supporter l'autorité de ceux qui gouvernent.
728) Ne rien faire au hasard est la conduite la plus sûre.
729) L'occasion change bien rapidement la face des choses.
730) Le « connais-toi toi-même » est utile en toute circonstance.
732) Les soupçons sont de terribles souffrances.
733) Tout plie rapidement sous l'esclavage de la nécessité.
734) Une femme belle est chose orgueilleuse.
735) Il faut prendre de la peine pour sa femme et pour son ami.
736) Les enfants sont le lien le plus fort de la tendresse.
738) Les méchants ont coutume de dire les bons très-méchants.
739) Il appartient au sage de supporter doucement ses pertes.
740) Tu es mortel, et tu dois, de toute nécessité, te résigner au sort.
741) L'ami qui travaille pour son ami, travaille pour lui-même.
743) Il n'est pas de propriété plus solide qu'une amitié juste.
744) Fais l'éloge de tes amis plutôt que le tien propre.
745) La vieillesse est un pesant fardeau.
746) Choisis le bon moment pour rendre le service qui t'a été rendu au bon moment.
748) Ne reçois et ne rends que des services justes.
749) Souviens-toi du bien qu'on te fait, oublie le bien que tu fais toi-même.
751) La tempête se change aisément en bonace.
752) Quel grand présent qu'un petit présent qui vient à point !
753) Le temps est souverain juge de toutes les choses de la vie.
754) Combien nos plaisirs nous coûtent de douleurs !
755) Comme les fortunes brillantes s'écroulent rapidement !
756) Que la vie est douce, pour celui qui ne connaît pas la vie !
757) O trois fois malheureux le pauvre qui se marie !

Nous trouvons bien encore dans l'édition Didot (p. 103) et dans le *Supplément à l'Anthologie grecque*, du savant M. Piccolos, quel-

ques sentences en un seul vers que nous pourrions ajouter ici. Mais elles sont trop décidément indignes de Ménandre. Peut-être même aurions-nous dû être plus sévères et laisser de côté un certain nombre des fragments et des sentences que nous avons donnés. Il faut avouer qu'il reste encore, dans la dernière édition de M. Meineke, notre guide, bien des vers dont la pensée a si peu de valeur et l'expression si peu de mérite, qu'il était tout à fait inutile de les écrire, et à bien plus forte raison de les traduire. Nous n'avons cependant pas voulu condamner là où M. Meineke avait suspendu la sentence. Quelquefois l'état du texte ou notre inexpérience nous ont absolument arrêté ; quand nous n'avons découvert aucun sens raisonnable ou du moins possible, en désespoir de cause, nous avons mieux aimé omettre çà et là une ligne, fût-elle même certainement de Ménandre, que le compromettre en lui prêtant une absurdité. Par bonheur, il est, en général, si simple et si facile que nous en avons été rarement réduit à prendre ce parti ; et nous croyons pouvoir dire qu'il n'y a pas, dans la dernière édition de M. Meineke, dix vers attribués à Ménandre, dont la traduction ne se retrouve ici, soit intercalée dans l'*Essai* même, soit rejetée dans l'*Appendice*. Seulement, quand nous avons vu dans plusieurs endroits du texte, la même pensée répétée exactement avec les mêmes mots, nous nous sommes dispensé d'en répéter la traduction.

FIN.

TABLE DES MATIÈRES.

Pages.

CHAPITRE I.
Histoire de la réputation et des écrits de Ménandre.................. 1

CHAPITRE II.
Histoire de la vie de Ménandre .. 59

CHAPITRE III.
Des sujets du drame aux trois âges de la comédie Grecque............. 103

CHAPITRE IV.
De la conception du drame et du plan aux trois âges de la comédie Grecque 153

CHAPITRE V.
Des caractères aux trois âges de la comédie Grecque.................. 203

CHAPITRE VI.
De la société au temps et d'après les comédies de Ménandre 261

CHAPITRE VII.
Des sentiments généraux et des passions dans les comédies de Ménandre. 293

CHAPITRE VIII.
Du style de Ménandre... 339

CHAPITRE IX.
Des imitateurs de Ménandre... 371
APPENDICE.. 391

FIN DE LA TABLE.

PARIS.— IMPRIMÉ CHEZ BONAVENTURE ET DUCESSOIS.

ERRATA.

A force de se relire, on se relit mal, ou plutôt on ne se relit plus, on se récite à soi-même, la mémoire va plus vite que les yeux et ne leur laisse pas le temps de faire leur office : on sait ce qu'on a écrit, et, au lieu de regarder ce qui est imprimé, on voit de confiance ce qui devrait l'être. C'est une sorte de mirage. Ainsi nous avons laissé passer deux grosses fautes dont nous demandons pardon et que nous avons hâte de réparer. D'abord, dans le premier chapitre, à la première page, place mal choisie pour une négligence et bien tristement en vue, on lit : « sans que ses regards *ne* soient d'abord attirés et « arrêtés, etc. »; de quelle barre, de quel *deleatur* ne fallait-il pas noter ce *ne* frauduleux? Puis, à la page 377, nous avons appelé M. Pomponius un poëte dont le vrai nom est M. Pomponius Bassulus. Nous saisissons, au dernier moment, cette occasion pour indiquer deux articles désormais indispensables à ceux qui voudront connaître le temps où vécut ce nouvel imitateur de Ménandre, et le texte exact de son épitaphe : la date a été fixée par M. Hase (*Journal des Savants*, novembre 1854, p. 680), le texte a été restitué par M. Quicherat (*Revue Archéologique*, 15 mars 1855, p. 744).

www.ingramcontent.com/pod-product-compliance
Lightning Source LLC
Chambersburg PA
CBHW051347220526
45469CB00001B/147